KB121841

빅데이터가 뽑은

세계미술 108선

김대신 저

예신 Books

빅데이터가 최고의 미술품을 제시할 수 있을까? 세상에 존재하는 모든 정보는 빅데이터를 생산한다. 클릭과 클릭으로 연결된 정보는 빅데이터의 새로운 가치를 창출한다. 실시간 사건과 검색어로 연결된 네트워크의 접속은 빅데이터를 만든다. 빅데이터는 살아 움직인다. 네트워크로 연결된 정보들은 다시 무한으로 반복·접속하며 정보를 재생산하고 있다. 빅데이터를 기반으로 한 인공지능은 이제 세계적으로 유명한 화가의 작품을 그대로 재현할 뿐 아니라, 고객의 요청에 따라 창작자처럼 미술품을 주문 제작하기도 한다. 구글의 슈퍼컴퓨터는 이미지, 음성, 영상 등 다량의 정보를 처리하고 스스로 학습하는 방식으로 인공지능의 세계를 확장하고 있다. 현대인들은 소셜네트워크서비스(SNS)를 통해 미술 정보를 공유하고 최고의 미술품에 찬사와 공감을 보내며 교류한다. 거미줄 같은 디지털 정보의 교환은 최고의 작품이라는 명성을 견고하게 만든다. 빅데이터가 뽑은 최고의 미술품은 지금도 수많은 정보로 재생산되어 세계인에게 유효한 영향력을 미칠 것이다.

과연 빅데이터로 최고의 미술품 리스트를 뽑을 수 있을까? 동서고금을 관통하는 최고의 미술품은 무엇일까? 우리는 미술 작품을 통해 과거를 회상하며 오늘을 직시하고 내일의 소망을 바라본다. 사실 빅데이

터를 활용하여 세계 최고의 작품을 나열한다는 것은 복잡한 일이다. 르네상스 이후 진행된 유럽과 영미권 중심의 미술사는 아직도 세계 미술사에 유효한 영향력을 미친다. 현시대 미술에는 지역과 문화의 다양성이 중요하게 여겨지지만, 서구 중심의 구심력은 여전히 작동한다. 선택에는 기준이 필요하다. 하지만 몇 가지 기준을 가지고 자기만의 방법으로 작품을 선별한다 하더라도 그 방법이 완전한 것은 아니다. 최고의 리스트를 만들었다고 단언할 수도 없다. 그 이유는 미술 작품은 많은 이야기를 담고 있기 때문이다. 미술품 자체는 하나의 살아 있는 역사의 기록물이다. 미술품을 서술하려면 객관적인 자료가 필수적이다. 미술사가의 연구 자료들이나 과학적인 연구 결과물들이 지속적인 이야기를 추가하며 작품의 정보를 풍부하게 만든다. 미술사의 자료는 실제 밝혀진 사실로 구성되지만, 미궁으로 남겨진 이야기도 있다. 그래서 미술품에 관한 어떤 정보를 확정하거나 구분할 때에는 신중이 요구된다. 대개 세계적으로 유명한 작품에 관한 자료들이 명료할 것이라 생각하지만, 상당한 정보들이 미확인의 상태로 남아 있다.

이 책에 등장하는 세계 최고 미술품들의 순위가 절대적인 것은 아니다. 최고의 인기를 누리는 상위 작품들은 그 순서에 있어서 비교적 이견이 없다. 첫 번째 작품 〈모나리자〉로부터 시작한 순서는 아래로 내려갈수록 변수가 크게 작동한다. 특히 세계 각지의 문화권이나 언어권의 차이에 따라 순위는 충분히 달라질 수 있다. 하지만 넓은 의미에서 명작의 순위라는 것은 큰 의미가 없다. 최고의 작품들이 차례로 언급되어 있기는 하지만, 얼마든지 감상의 순서를 바꾸어 읽을 수 있다. 이 책이 보여

주는 작품들이 독자가 생각하는 명작과 서로 비교해 볼 수 있는 자료이기를 바란다. 독자 스스로 최고의 순서를 선택할 수 있으며, 그 선택은 흥미로운 감상의 경험을 새롭게 제공할 것이다. 한편, 한국의 미술품도 선별하여 세계 미술의 차례에 포함하고 있다. 이를 통해 이 땅에서 꽃피운 한국 미술의 진가를 세계의 미술과 견주어 생각하고 함께 이해하기를 기대해 본다.

문화사와 미술사를 더불어 서술한 이 책은 최고의 작품이 가지는 의미와 다양한 감동을 이야기한다. 이 책을 통해 최고의 작품들이 가지는 공통점 한 가지를 발견할 수 있다. 최고의 미술품은 거의 모든 감상자에게 즉각적인 반응을 이끌어 낸다는 점이다. 감상자는 최고의 작품에 단번에 공감한다. 짧은 감상의 순간이라도 높은 수준의 감동을 끌어낸다. 예를 들면, 명화를 보는 순간 감상자는 감동의 눈물을 흘리게 된다. 때로는 부드럽고 고요하게 다가오는 감동의 순간을 확인하기도 한다. 세계 국공립 미술관과 박물관 등에 소장된 명작들은 그 기관의 대표작으로 자리를 잡고 있다. 각지에 소장된 명작들은 수많은 이야기와 이벤트로 세계 관광객의 발걸음을 멈추게 한다. 21세기 디지털 기술의 발전과 함께 유명한 작품들은 네트워크상에 전시되기도 한다. 현실과 가상의 경계를 오가는 현대 사회에서 최고의 미술품이 어떻게 자리매김할 것인가는 흥미로운 관심거리이다.

저자 김대신

차례

빅데이터가 뽑은

세계미술 108선

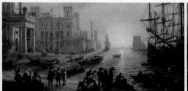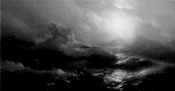

1 모나리자

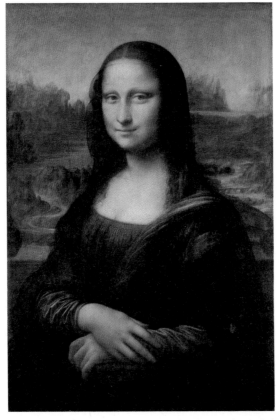

#다빈치 #라 조콘다 #초상화
#스푸마토 #프랑수아 1세 #루브르 박물관

〈모나리자〉는 최고의 명화로, 수많은 사람들이 찾지민 헌장에서 보면 실망하는 경우가 대부분이다. 줄지어 선 관람객들을 따라 일정 거리를 두고 방탄유리 너머로 봐야 하기 때문이다. 그렇다면 왜 최고의 미술품으로 꼽힐까? 그 이유는 여러 문화 현상이 우연성과 겹친 데 있

다. 먼저, 〈모나리자〉는 전성기 르네상스의 거장 레오나르도 다빈치의 대표작이다. 19세기에 이르러 르네상스에 대한 관심이 쏠리면서 화가, 건축가, 발명가, 과학자 등으로 활동했던 다빈치의 천재성이 신화화된다. 이러한 요소가 그림의 인기를 상승시켰다. 다른 이유 중 하나는 〈모나리자〉가 세계인이 가장 많이 찾는 루브르 박물관에 있기 때문이다. 1797년부터 루브르가 작품을 영구 소장한 이래, 아직까지 가장 많은 관람객을 확보하고 있다. 〈모나리자〉는 파리에 관광객을 유치하는 일등공신으로, 미국 순회 전시와 일본 전시까지 거치면서 열광적인 반응을 얻었다. 오늘날까지 복제품이 끊임없이 생산되며 소설, 영화, 노래 등의 소재가 될 뿐만 아니라 수많은 패러디까지 낳았다. 이 외에도 많은 요소가 모여 〈모나리자〉를 최고의 자리에 앉혔다.

〈모나리자〉는 성모상의 자리를 대신했다. 당시 여인의 초상을 통해, 신이 아닌 인간 중심의 르네상스 정신을 실현한 것이다. 마치 실제로 감상자와 마주 앉은 듯이 여인 '리자'를 그린 작품으로, 이는 초상화의 새로운 전형이었다. '모나리자'에서 '모나'는 이탈리아어로, 여인에게 붙이는 경칭인 '마돈나'의 줄임말이고 '리자'는 초상화 속 인물의 이름이다. 모나리자는 '라 조콘다'라고도 부르는데, 이 그림을 주문한 피렌체의 상인 프란체스코 델 조콘다의 아내 리자 델 조콘다를 그렸다고 보기 때문이다. '라 조콘다'는 르네상스 당대의 《미술가 열전》을 쓴 조르조 바사리의 설명에서 처음 등장한다.

이 그림은 초상화에 생명을 불어넣은 듯한 다빈치의 뛰어난 기술이 돋보인다. 르네상스의 스푸마토 기법으로 그린 대표적인 작품이다. 스

푸마토는 윤곽선을 연기처럼 흐리게 처리하는 것으로, 공기가 흐르는 것 같은 3차원의 공간감을 준다. 또한 얼굴의 미세한 음영은 피부 아래 근육과 두개골에 관한 연구와 관찰의 결과이다. 배경의 풍경과 만난 얼굴의 외곽선은 모나리자의 미소와 더불어 초상화의 신비한 환영을 만든다. 심리학자 프로이트는 모나리자의 미소를 다빈치의 어머니인 카타리나로 설명한다. 그녀의 신비한 미소를 무의식적으로 기억하고 그렸다는 것이다. 한편, 〈모나리자〉가 다빈치의 자화상이라는 일부 가설도 있다. 얼굴이 다빈치와 닮았으며, 모호한 미소는 자화상이기 때문이라는 것이 그 근거이다. 다빈치가 자신을 여성으로 가장한 이유는 아직 수수께끼로 남아 있다.

레오나르도 다빈치는 26세의 나이에 당대 최고의 화가로 인정받고, 다양한 분야에서 활약하며 르네상스의 전성기를 마련했다. 그에게 회화는 당대의 모든 연구 업적을 기반으로 눈에 보이는 세계에 대한 과학적 사고를 요구하는 정신 활동이었다. 예술, 과학, 건축 및 철학 활동을 병행한 다빈치는 프랑스에 초빙되어 프랑수아 1세의 궁정 화가로 임명된다. 〈모나리자〉는 당시 다빈치가 가지고 간 작품 중 하나로, 왕실의 소장품이 되었다. 프랑스 혁명 동안 궁전에 묵혀 둔 〈모나리자〉는 이후 나폴레옹의 침실에 걸려 있다가, 19세기에 시민의 재산으로 주장되면서 루브르에 공개 전시되었다. 그리고 500년이 넘도록 고요한 미소를 지으며 수많은 사람들에게 영감을 불러일으키고 있다.

2 별이 빛나는 밤

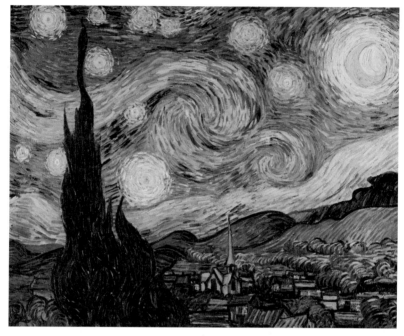

#고흐 #별자리 #죽음 #고통 #희망 #뉴욕 현대미술관

　라디오 프로그램에서 들려오던 '별이 빛나는 밤에'는 고흐의 명작을 떠올리게 한다. 1889년, 고흐가 병원에서 그린 이 그림은 가장 널리 알려진 명작이다. 1941년 이후 뉴욕 현대미술관에서 상설 전시되며 수많은 관람객을 동원해 왔다. 비록 불안정한 정신 상태에서 그렸지만, 희망을 놓지 않았던 고흐가 남긴 가장 훌륭한 작품 중 하나이다. 현대미술의 시금석으로 꼽히는 〈별이 빛나는 밤〉은 마음의 상태를 어떻게 그림으로 표현하는가를 잘 보여 준다. 고흐는 인상주의에 영향을 받았고, 후기 인상주의 화가에 속하며 야수파의 선구자이다. 이 작품은 내면의 세계를

강조하던 표현주의 미술의 경향을 뚜렷이 나타낸다.

　이 작품은 실제 풍경을 관찰하고 그린 다음, 추가로 필요한 부분은 재구성한 것이다. 먼저, 전면의 휘몰아치는 붓자국으로 그린 사이프러스는 고흐가 직접 관찰한 부분이다. 하늘에 닿을 듯 쭉 뻗어 자라는 사이프러스는 죽음을 상징하며, 묘지에 주로 심는다. 고흐는 이 나무를 통해 자신의 죽음을 예견하듯 불안한 감정을 담아내고 있다. 그림의 아랫부분은 그가 머물고 있던 성 바오로 수도원 소속 정신요양병원의 입원실에서 바라본 생레미 마을을 그린 것이다. 또한 오른쪽 끝의 산등선은 마을을 둘러싼 알필 산맥이다. 그러나 교회의 종탑은 고흐의 고향인 네덜란드식으로 상상하여 재구성한 것이다.

　새벽 밤하늘을 나타낸 이 작품은 별에 관한 고흐의 탐구를 잘 보여 준다. 그 당시 별자리를 어떻게 관찰했는지는 알 수 없지만, 각각의 위치가 정확하게 그려져 있다. 이는 오늘날 컴퓨터 시뮬레이션으로 확인된다. 컴퓨터의 천체 기록에 따르면, 별자리를 보고 그린 위치가 생레미드프로방스로 실제와 일치한다. 시기는 1889년 5월 25일 새벽 4시 40분을 나타내는데, 달의 왼쪽 부분이 밝고 지평선에 가까이 있는 것으로 보아 새벽녘의 그믐달이 뜨는 모습이다. 고흐는 자신이 선 곳에서 하늘의 동쪽을 바라보고 그린 것이다. 화면 대부분을 차지하는 하늘은 별, 달, 성운으로 구성되어 있다. 회오리치는 구름 모양의 넝어리가 바로 성운(별들 사이의 물질과 수소로 이루어진 우주의 구름)인데, 이는 윌리엄 파슨스가 1845년에 발견한 나선형 은하에서 영감을 받았을 것으로 추측한다. 고흐는 11개의 별과 초승달을 힘찬 붓자국으로 정확히 묘사하고 있

다. 사이프러스 나무 오른쪽에서 가장 밝게 빛나는 별은 금성이고, 나무 위의 별들은 양자리를 나타낸다. 그리고 그믐달 바로 왼쪽의 별들은 물고기자리이다. 아마도 고흐는 찬란히 빛나는 별에 삶의 희망을 담아내고자 했을 것이다.

그림이 마음을 치료한다 하여 '미술 치료'라는 전문 분야도 생겼다. 고흐는 그림을 통해 자신의 불안한 심리를 치료했을까? 심리적 고통을 극복하고 싶은 사람에게 이 그림이 어떤 의미가 있을까? 고흐는 밤하늘에서 희망을 보고 꿈을 꾸었을 것이다. 정신적인 고통에서 벗어나고자 생동감 넘치는 붓자국과 색채로 희망을 담았고, 어두운 마음에서 벗어나고자 밝게 빛나는 별과 동녘 하늘의 초승달을 그려 냈다. 고흐의 작품이 가지는 희망의 메시지는 오늘도 유효하다. 이 그림은 대중음악으로도 우리 곁에 살아 있다. 1971년 돈 멕클린이 부른 '빈센트'는 고흐의 〈별이 빛나는 밤〉에서 영감을 얻어 작곡한 주옥같은 희망의 노래이다. 눈앞에 어떤 희망도 없다고 생각할 때도 별은 찬란히 빛난다고 노래한다.

3 절규

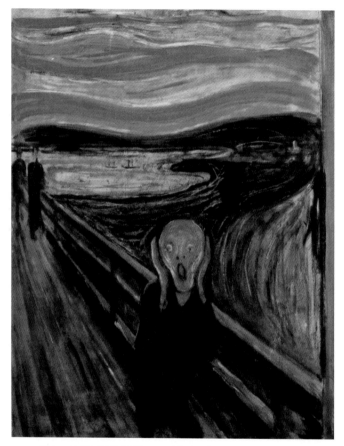

#뭉크 #심리 #표현주의 #노르웨이 #피오르드 #오슬로 국립미술관

미친 사람이 아니라면 이렇게 그릴 수 있을까? 뭉크는 정말 미친 화
가일까? 이 작품의 왼쪽 상단 구석에는 '미친 사람만 그릴 수 있는!'이라
는 짧은 문장이 있다. 거의 보이지 않는 크기에다, 연필로 쓰여 있는 이
글은 의심할 여지없이 뭉크 자신의 친필로 여겨진다. 이 작품을 발표할

당시, 뭉크의 정신 상태를 두고 추측이 무성했다. 뭉크는 이를 부정하지 않고, 그림 한구석에 자신의 정신 상태를 솔직히 기록했다. 인간 내면의 공포와 절망감이 미칠 듯이 몰려온 순간, 뭉크는 광기를 품은 작품을 제작한 것이다.

뭉크는 표현주의 화가의 대표 주자 중 한 명이다. 단연코 눈에 띄는 최고의 작품은 〈절규〉로, 이 작품은 표현주의 계열의 현대 미술에 영향을 미친 대표적인 명작이다. 대중에게 가장 잘 알려지기도 한 이 작품은 1893년에 제작된 것으로, 현재 노르웨이 오슬로 국립미술관의 소장품이다. 〈절규〉는 유화를 바탕으로 템페라, 파스텔, 크레용을 함께 사용하여 두꺼운 종이 위에 그린 것이다. 뒷배경의 풍경은 노르웨이 오슬로 에케베르그에서 바라본 피오르 해안(빙하가 녹아서 생긴 길고 좁은 만)이다. 굽이치는 붉은 노을은 죽음을 몰고 와 해골 같은 인물을 엄습한다. 공포의 비명이 하늘과 땅으로 울려 퍼지며, 화산 폭발의 검붉은 하늘로 퍼진다. 가파른 대각선의 보행로, 일그러진 얼굴, 하늘의 흐르는 곡선 등 인물과 풍경이 합쳐져 격렬한 고통을 강화한다.

원래 〈자연의 절규〉였던 이 작품은 뭉크가 직접 경험한 절망의 심리 상태를 표현한 것이다. 작품의 제작 배경은 1892년, 뭉크가 쓴 일기에 잘 드러나 있다. '나는 피곤하고 아팠다. 멈춰서 피오르 너머를 바라보았다. 해가 지고 구름이 피로 붉게 물들었다. 나는 자연을 통과하는 비명을 느꼈다. 나는 비명을 들은 것 같았다. 이것을 그림으로 그리고 구름을 실재하는 피처럼 그렸다. 색이 비명을 질렀다.' 미술사가는 〈절규〉가 1883년 발생한 인도네시아 크라카토아 화산 폭발에서 영감을 얻은

것으로 설명한다. 10년 전 화산 폭발로 일몰 하늘이 붉게 물든 현상을 기억하고, 그림의 배경으로 삼은 것이다. 한편, 기상학에서는 그림에 등장한 하늘이 노르웨이의 극지 성층권 구름 모양이라고 해석한다. 건조한 겨울철 태양이 수평선 아래 비스듬하게 비칠 때, 성층권의 빛이 흩어져 진주처럼 여러 가지 색깔의 구름이 펼쳐진다는 것이다. 이 현상은 광학적으로 얇은 구름 내의 입자가 회절하여 색의 간섭무늬를 유발하는 것으로, 노르웨이의 지리적 특징을 반영하고 있다. 뭉크는 자연 현상과 내면의 불안을 적절히 결합한 명작을 완성한 것이다.

네 가지 버전으로 구성된 절규 시리즈는 명화만 훔치는 도둑의 표적이었다. 오슬로의 〈절규〉는 1994년에 도난당했다가 몇 달 후 되찾았으며, 연작 중 다른 하나는 2004년 뭉크 미술관에서 도둑맞았고, 2년 후에 다시 찾았다. 미술관에 소장되어 있는 작품은 판매할 수 없지만, 종이 위에 파스텔로 그린 네 번째 버전은 2012년 소더비 경매에서 당대 최고의 상한가 1억 1992만 2600달러에 금융 투자가 레온 블랙에게 낙찰되었다. 그는 2018년 뉴욕 현대미술관 회장으로 선출된다.

4 야경

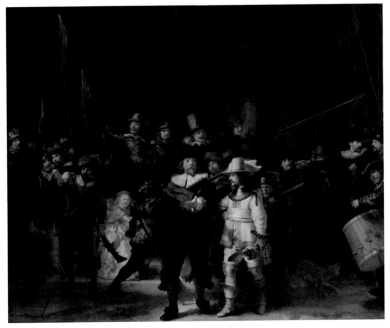

#렘브란트 #네덜란드 전성기 #키아로스쿠로 #바로크 #암스테르담 국립미술관

 렘브란트는 네덜란드를 대표하는 화가로, 서양 미술사에서 가장 중요한 화가 중 한 사람이다. 그의 작품 〈야경〉은 〈야간 순찰〉로도 불린다. 또 다른 제목은 〈프란스 반닝 코크와 빌럼 반 루이텐부르크의 민병대〉이다. 이 작품은 렘브란트의 절정기인 36세에 그린 것으로, 그의 유화 중 가장 유명한 것으로 꼽힌다. 네덜란드의 국보와 다름없는 이 그림은 현재 암스테르담 국립미술관에서 상설 전시하고 있다. 그뿐 아니라, 암스테르담에 가면 렘브란트 광장이 있고 그의 동상과 함께 〈야경〉에 등장한 민병대의 군상이 실제 크기로 조각되어 서 있다.

렘브란트는 네덜란드의 황금기에 활동한 화가이다. 네덜란드는 17세기에 이르러 청어 중심의 어업과 조선업을 바탕으로 경제가 급속히 발전한다. 1602년 동인도 회사 설립 이후 본격적으로 세계 무역의 중심으로 자리잡았고, 암스테르담은 유럽 경제의 수도 역할을 담당하게 된다. 또한 스페인의 지배로부터 완전히 벗어난 네덜란드는 부르주아 시민 사회가 이끄는 공화제를 채택하고, 17세기에는 최강의 해양 무역 국가를 이룬다. 〈야경〉은 바로 이 시기의 가장 유명한 작품으로, 주요 등장인물은 야간 순찰을 도는 민병대이다. 민병대는 마을이나 도시 혹은 사회가 위험에 처했을 때 시민들이 자발적으로 무장하여 싸우는 군인을 말한다. 이 그림에 등장한 민병대는 부를 축적한 중산층의 시민들이다. 화면의 중심에 검은색 복장의 대장 프란스 반닝 코크와 밝은 황색 복장의 중위 빌럼 반 루이텐부르크가 있다. 그리고 스무 명 남짓한 나머지 민병대의 초상을 동시대의 복장과 함께 기록화처럼 그려낸 것이다.

렘브란트는 빛의 화가이다. 빛과 그림자의 대비를 강조해 극적인 장면을 연출하는데, 이 기법을 '키아로스쿠로'라고 한다. 빛을 뜻하는 이탈리아어 '키아로'와 어둠을 뜻하는 '오스쿠로'의 합성어이다. 키아로스쿠로에서는 그림자 속의 자세한 묘사를 생략한다. 밝은 곳에서 어두운 곳으로 넘어가는 경계를 자세히 살려내고, 나머지 부분의 묘사는 암시하는 기법이다. 렘브란트는 이처럼 극적인 명암법으로 인간 내면의 감정이나 느낌을 불확실한 것, 규정하기 힘든 것, 무한의 꿈 등으로 해석하고 그 매력을 이끌어 냈다. 그뿐 아니라, 인물의 배치에 빛과 그림자의 생동감 있는 광경을 연출하는 데에도 키아로스쿠로를 활용한다. 역동적이고 강렬한 빛과 그림자의 흐름은 감상자의 시선을 끌어당긴다.

먼저, 군중을 배경으로 중앙에 있는 민병대 대장과 중위을 지나 중앙 좌측에 있는 소녀에게 시선이 향한다. 수수께끼 같은 표정과 자세의 소녀는 상대편의 패배를 상징하는 죽은 닭을 허리에 달고 있다. 밝은 빛으로 강조한 소녀에 머물렀던 시선은 다시 뒤쪽에서 깃발을 들고 있는 민병대로 향한다. 뒷배경으로는 요새 같은 건물이 어둠 속에 자리하고 있다. 밀도 있게 완성된 이 그림은 민병대의 다양한 표정과 인물의 생동감 있는 표현에도 불구하고, 주문자들의 인물 묘사에 대한 불만으로 싼값에 넘겨지고 시청사에 걸리게 된다. 당시 렘브란트에게는 불행이 겹쳐 오는데, 그림에 대한 악평뿐 아니라 같은 해에 아내와 자녀들의 죽음까지 겪은 것이다. 이후 그는 절망 속에서 가난하게 살다가 결국 파산하게 된다. 렘브란트의 명성은 추락하고, 세기의 명작을 남긴 그는 말년까지 자화상을 꾸준히 그리다가 63세의 나이로 가난한 생을 마감한다.

5 아담의 창조

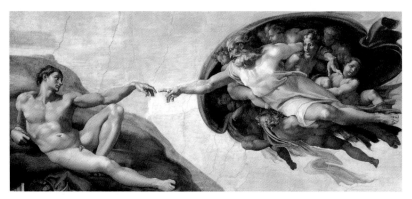

#미켈란젤로 #프레스코 #시스티나 성당 #신 #인간 #바티칸 미술관

이 작품은 르네상스 전성기의 천장화로, 천지 창조의 한 장면이다. 하늘을 쳐다보듯 감상해야 하는 〈아담의 창조〉는 가장 널리 알려진 바티칸 최고의 그림이다. 미켈란젤로가 프레스코 기법으로 그린 대형 벽화의 일부분으로, 오늘날 가장 많이 복제된 종교화 중 하나이다. 로마 바티칸 미술관 안에 있는 시스티나 성당에 있으며, 1508년 교황 율리우스 2세가 성 베드로 대성당 재건축의 일환으로 주문한 것이다. 성당 건물 내부는 전체가 그림으로 덮인 상태이며, 이 그림은 복잡한 천장 구성의 작은 부분을 차지한다. 성당 입구에서 출발하여 천정을 올려다보면 네 번째 가운데에 그려져 있다. 〈아담의 창조〉는 최초의 인간인 아담에게 신이 생명을 불어넣는 상면으로, 구약 성경 창세기에 나온 제6일의 창조 이야기를 담고 있다. 아담과 이브의 탄생, 신은 사람을 창조한다는 천지창조의 마지막 에피소드를 묘사한 것이다.

미켈란젤로는 해부학의 천재로, 당시 누구도 시도하지 않았던 일을 했다. 수많은 시체를 해부하며 근육과 골격 그리고 피부 속 보이지 않는 부분까지도 연구하고 그려냈다. 해부학에 기초하여 인체를 명확하게 이해한 그는 수많은 등장인물을 적합한 표정과 동세로 천장화에 배치시켰다. 또한 미켈란젤로는 인체의 정확한 근육과 골격을 실감나게 표현하고 있다. 특히, 아담의 비스듬히 누운 모습은 해부학의 모델처럼 보인다. 〈아담의 창조〉는 신의 형상대로 인간이 만들어지는 순간을 뛰어나게 형상화시킨 작품으로, 인간과 신이 함께 표현된 새로운 양식의 그림을 과감하게 표현하고 있다. 시스티나 성당의 천장화 중에서도 가장 널리 알려진 최고의 걸작이다. 예술 작품으로서의 명성은 당시 경쟁자였던 레오나르도 다빈치의 〈모나리자〉와 쌍벽을 이루고 있다.

이 천장화는 인간의 기적과도 같다. 미켈란젤로의 역작으로 꼽히지만, 사실 그림을 의뢰받았을 때에 그는 거대한 천장의 스케일에 놀라 도망가려 했다. 자신은 조각가이지 화가가 아니라고 제작을 거부한 것이다. 하지만 그는 도망가지 못하고 성당에 갇혀 명령을 따라야만 했다. 미켈란젤로는 교황에게 한 가지 조건을 내걸었다. 그림이 완성될 때까지 누구도 들어오지 말라는 것이었다. 하지만 1년 후, 약속을 어기고 제작 현장에 들어온 교황에게 화가 난 미켈란젤로는 그 앞에서 붓을 꺾어 버렸다. 이로 인해 교황의 노여움을 산 미켈란젤로는 작업 현장에서 쫓겨나지만, 작업이 진행된 천장화를 본 교황은 다시 그를 불러 간곡히 부탁한다. 그렇게 그림을 재개한 이후 완성될 때까지 누구도 들어오지 않았다. 어쩌면 화가의 능력이 교황의 권력을 능가한 순간일 것이다. 4년 간의 완성 기간 동안, 미켈란젤로의 눈과 목은 혹사당했다. 고통스럽고

고된 작업의 연속이었다. 하지만 〈아담의 창조〉는 미술사 최고의 명작으로 남겨졌으며, 미켈란젤로는 명장면의 창작자로 다시 태어날 수 있었다. 신과 손이 거의 닿을 듯한 아담의 모습은 오늘날 광고 이미지뿐만 아니라 수없이 많은 모방과 패러디로 재현되고 있다. 종교적인 이미지를 떠나 주체적인 현대인의 모습으로 살아나는 것이다.

6 키스

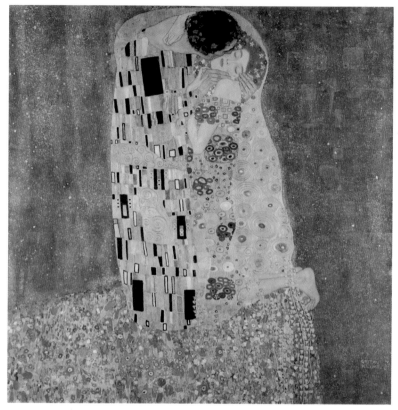

#클림트 #여성 #상징주의 #금박 #모자이크 #벨베데레 미술관

열정적인 키스다. 〈키스〉는 상징주의 작가 구스타프 클림트의 대표작으로, 오스트리아 화가의 가장 유명한 작품 중 하나이다. 클림트는 오스트리아 아르누보 계열의 빈 분리파 창립자이다. 당시 그는 자연의 형태를 추구하던 아르누보와 유기적인 형태를 찾았던 미술공예운동의 영향을 받아 작품 세계를 펼쳤다. 또한 클림트의 여성 편력은 유명했으며,

여성을 주제로 수많은 그림을 그렸다. 그의 작품은 에로티시즘을 적극적으로 담고 있다. 〈키스〉는 입맞춤을 그린 그림 중 최고의 찬사를 받는 작품으로, 끊임없이 몰려드는 관람객이 그 사실을 증명한다. 형형색색 화려한 이 그림은 클림트의 전성기 작품으로, 현재 비엔나의 벨베데레 궁전에서 볼 수 있다. 어떤 관람객들은 이 작품 앞에서 뜨거운 사랑의 키스를 나누기도 한다.

〈키스〉는 마치 남성과 여성을 하나의 몸처럼 묘사했다. 남녀 간 사랑의 궁극적인 조화 혹은 사랑의 화해를 보여 주는 것이다. 그렇다면 그림 속 주인공은 누구인가? 화가 자신과 아내 에밀리 플로지로 추정되지만, 아내의 실물 사진과 닮은 것 외에는 이를 증명할 증거나 기록은 없다. 〈키스〉에서 눈여겨 볼만한 부분은 인물 묘사에서도 특히 손이다. 남자는 정면을 향한 여인의 얼굴을 돌리듯 두 손으로 감싸고 있다. 또한 여인의 턱과 뺨을 사랑스럽게 어루만지듯 감싼다. 여인은 키스의 감흥에 몰입한 듯 얼굴에 홍조를 보인다. 그녀의 왼손은 남자의 손을 잡고, 오른손은 목에 걸친 상태로 오므려 황홀한 감정을 드러낸다. 작품에서 손은 두 연인이 느끼는 사랑의 감정을 가장 섬세하게 연출한 부분이다.

이 작품은 장식적이고 상징적인 문양으로 가득하다. 화면의 기본 구도는 두 인물이 서 있는 위를 향하고 있는 직사각형이다. 남자는 무릎을 구부린 여인의 뺨에 키스하며 포옹하고 있다. 여인의 머리를 두 손으로 인으며 자신을 향하게 하는 남자에게서 남성성이 나타난다. 남자는 회색, 검정, 흰색의 직사각형 무늬가 있는 노란 드레스를 입고 있다. 머리에는 월계관을 쓰고 있으며, 얼굴은 여인의 볼을 향해 있어 거의 보이

지 않는다. 남자의 머리는 캔버스 꼭대기에 닿을 듯 가까운데 이는 고전 그림의 규범에서 벗어난 구도로, 당대 유럽에서 유행한 일본 판화에 영향을 받은 것이다. 무릎을 꿇은 여인도 노란 드레스를 입고 있지만, 여러 가지 색깔의 원형 문양이 여성성을 상징한다. 또한 의상은 왼쪽 팔, 부드러운 발, 몸의 곡선을 부분적으로 드러낸다. 두 인물에 걸친 황금빛 아우라 부분에는 그가 제작한 〈생명의 나무〉의 회오리 문양이 반복적으로 등장한다. 이는 상징주의의 대표적인 소재이다. 옷 속에 등장하는 나선 무늬는 생명력을 나타내며, 청동기 이후의 유물에서 자주 볼 수 있는 장식적인 문양이다.

사람들은 사랑할 때 황금빛 세상을 꿈꾼다. 두 인물을 감싼 균일한 배경은 황금빛이다. 다양한 꽃과 식물로 풍성하게 덮인 바닥은 금빛 배경과 어우러져 화려하고 장식적인 효과를 극대화한다. 클림트가 금박을 사용하게 된 계기는 1903년 이탈리아 여행이었다. 라벤나를 방문했을 때, 그는 산비탈레 교회에서 비잔틴 양식의 모자이크를 보고 화려한 장식미와 황금빛의 탁월함에 매료되었다. 그리고 이탈리아에서 돌아온 후, 이전에 잘 사용하지 않던 금박을 사용하면서 황금빛 사랑의 장면을 만든 것이다.

7 다비드상

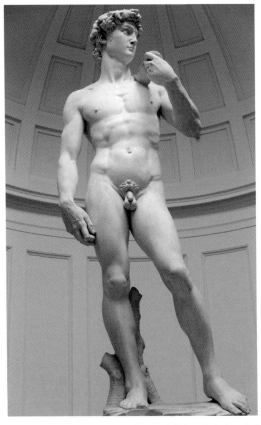

#미켈란젤로 #피렌체 #카라라 #메디치 #정치
#광장 #자유 #시뇨리아 #피렌체 아카데미아 미술관

〈다비드상〉은 최고의 조각상이다. 미술사에서 조각은 회화에 비해 선호도에서 조금 밀려나 있었다. 하지만 미켈란젤로의 다비드는 조각상임에도 불구하고, 최고의 미술품 중 하나로 꼽힌다. 로마의 신화를 담은 조각이나 아름다운 여성이 등장하는 조각들을 제치고 항상 우위를 지키

고 있다. 〈다비드상〉은 미켈란젤로가 르네상스 최고의 조각가라는 것을 증명해 준다. 이 작품의 등장 이후, 미켈란젤로의 작업은 기존의 질서와 흐름을 뒤흔들었다. 오늘날까지도 다비드상은 피렌체의 가장 대표적인 조각상이다.

르네상스의 절정기는 피렌체 3대 거장의 작품들 속에 피어났다. 레오나르도 다빈치의 후발 경쟁자로 등장한 미켈란젤로는 화가, 건축가, 시인 등 다양한 활동을 펼쳤다. 마침내 그는 〈다비드상〉을 통해 자신이 최고의 조각가임을 알렸다. 회화와 조각이 경쟁하는 구도였던 피렌체의 분위기에서 다빈치는 회화의 대부처럼 여겨졌고, 조각의 으뜸은 미켈란젤로였다. 또한 원래 〈다비드상〉이 세워질 곳은 피렌체 대성당이었으나, 시민들이 움직이는 광장에 우뚝 세우길 바랐던 미켈란젤로의 뜻에 따라 시뇨리아 광장에 설치했다. 현재 광장에는 모조품이 세워져 있고, 진품은 피렌체 아카데미아 미술관에서 만날 수 있다. 시뇨리아 광장에 있던 것을 1873년 미술관으로 옮긴 것이다.

오늘날 〈다비드상〉은 힘과 아름다운 젊음의 상징이다. 거인 골리앗을 물리친 소년 다윗David은 오랫동안 피렌체 도시를 상징하는 자유였다. 〈다비드〉상은 미켈란젤로가 작업을 시작하기 전에 이미 피렌체의 정치적인 배경을 가지고 있었다. 피렌체는 중세부터 유럽의 무역과 금융의 중심지로 활발한 도시였고, 그 중심에는 메디치 가문이 있었다. 메디치가는 13세기부터 17세기까지 피렌체에서 강력한 영향력이 있었던 가문이다. 르네상스의 문화 예술을 후원한 메디치가는 1494년 프랑스의 침공으로 위기를 맞는다. 프랑스 국왕 샤를 8세가 나폴리 정복을 목적으

로 이탈리아 원정을 실행한 것이다. 프랑스군이 피렌체를 침공하자 피에르 데 메디치는 싸워 보지도 않고 항복한다. 이 시기, 메디치에 반기를 든 성직자 사보나롤라가 시민들을 선동하여 봉기가 일어났고 메디치 가문을 국외로 추방하였다. 메디치가의 후원을 받았던 미켈란젤로는 정치적 격변기에 피렌체를 벗어나 베니스와 볼로냐로 떠난다. 〈다비드상〉의 출현은 1449년 피렌체로 다시 돌아온 후의 일이다. 1440년경, 메디치 가문을 위해 청동으로 만들어진 도나텔로의 〈다비드상〉은 1494년 메디치가 피렌체에서 추방되었을 때 새로운 권력자들의 손에 들어갔다. 그 동상은 시뇨리아 궁의 뜰에 설치되었는데, 이는 피렌체 공화정을 위한 것이었다. 피렌체의 새로운 권력자들은 미켈란젤로의 조각상을 같은 위치에 설치함으로써 〈다비드상〉의 정치적 상징을 기대하였다. 이러한 정치적 함의 때문에 〈다비드상〉은 공격을 받게 된다. 초기에는 시위자들이 조각상에 돌을 던졌고, 1527년 메디치가를 반대하는 폭동이 일어나면서 왼팔이 세 조각으로 부서졌다. 하지만 〈다비드상〉은 고대와 동시대의 조각상들을 능가하는 가장 뛰어난 조각상 중 하나로 자리잡는다.

〈다비드상〉은 이전 르네상스 시대의 조각상과는 사뭇 달랐다. 로마 시대부터 유명했던 카라라 채석장의 흰 대리석으로 만든 대형 작품이다. 조각상의 높이는 받침대까지 합쳐 5미터가 넘는데, 어마어마한 크기만으로 피렌체 사람들에게 깊은 인상을 주었다. 다비드는 구약 성서에 나오는 골리앗을 죽인 소년 다윗이다. 물맷돌을 어깨에 둘러메고, 강렬한 눈빛으로 골리앗을 노려보고 있는 다윗의 모습에서 싸움 직전의 긴장이 느껴진다. 또한 미켈란젤로는 다비드상을 전형적인 그리스의 조각상처럼, 소년의 형상을 위엄 넘치는 장년의 신체로 표현하였다.

해바라기

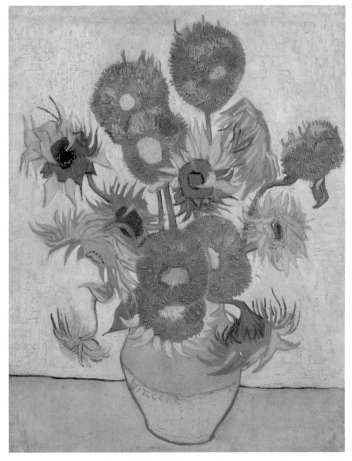

#고흐 #노란색 #정물화 #드로잉 #야수파 #반 고흐 미술관

　'빈센트 반 고흐'하면 떠오르는 꽃이 있을 것이다. 고흐의 대표작이 바로 이 꽃이기 때문이다. 〈해바라기〉는 반 고흐 미술관의 상징이자 대표작이다. 노란색이 주조색을 이루고, 강렬한 터치와 역동적인 표현은 이

정물화의 핵심이다. 고흐는 노란색을 햇빛, 남쪽 그리고 세상의 빛인 그리스도와 연관시켰다. 다른 한편, 꽃은 서서히 시들고 사라지는 운명이기 때문에 이 그림을 통해 죽음과 허무를 암시한 바니타스 정물화를 떠올릴 수 있다.

고흐는 열여섯 살에 구필 화랑이라는 미술상에서 점원으로 일하기 시작한다. 시간이 흐른 뒤, 파리 지점으로 발령을 받은 고흐는 손님과 그림에 대한 견해차로 자주 언쟁하다 해고를 당한다. 이후 몇 차례 신학교 입학에 실패하고 가난한 광산촌의 평신도 설교자로 활동한다. 그곳에서 그림에 관심을 가지게 된 고흐는 목탄화 제작을 시작하고, 동생 테오의 제안으로 작가의 길을 걷는다. 드로잉에 관심이 많았던 그는 한때 물감을 살 돈이 없어 몇 달이고 드로잉만 하기도 했다. 프랑스 남부 아를에 내려간 고흐는 그 지역에서 자란 갈대를 이용해 직접 만든 펜으로 그림을 그렸다. 동시에 그는 연필로 그려 둔 밑그림 위에 갈대 펜을 사용해서 아주 다양한 선, 점, 곡선, 나선 등으로 풍경을 그렸다. 가끔은 완성한 유화 작품을 드로잉으로 다시 그리기도 했다. 알려진 900여 점의 작품 대부분은 죽기 전 10년 동안 제작된 것이다. 평균적으로 나흘에 한 작품씩 그린 셈이다. 화가의 마음이 가는 대로 색채와 형태를 변화시킨 고흐의 화풍은 후대에 블라맹크, 드랭, 키르히너, 마티스 등 야수파에 큰 영향을 미쳤다. 또한 자유로운 표현을 추구한 현대 미술의 선구자 역할과 함께 초기 추상화의 길을 열어 주었다.

고흐는 의학적으로 '측두엽 기능 장애'라는 정신 질환을 앓았다. 그는 두 번에 걸친 권총 자살 시도 이후, 1890년 병상에 누워 40세의 가난한

화가로 죽음을 맞이한다. 고흐의 그림 속에는 정신적인 고통과 이를 극복하고자 하는 의지가 강렬하게 담겨 있다. 〈까마귀가 나는 밀밭〉을 마지막 작품으로, 그는 밀밭 풍경 속 갈라진 길을 뒤로하고 까마귀 떼와 함께 검푸른 하늘 너머로 올라갔다. 신기하게도 죽을 때까지 작품 거래가 거의 없었던 고흐의 그림은 오늘날 최고가 경매 리스트에 남아 있다. 해바라기 시리즈의 다른 작품 〈꽃병에 꽂힌 해바라기 열다섯 송이〉는 약 425억 원에 팔렸다. 고흐가 생을 마감할 때 사용한 것으로 추정되는 녹슨 권총 한 자루도 2019년 파리의 경매에서 무려 2억 원이 넘는 가격에 팔렸다.

그가 죽은 지 얼마 되지 않아, 동생 테오도 사망한다. 11년 후 70여 작품으로 꾸려진 파리의 회고전은 고흐의 명성을 급속도로 만들어 나갔다. 동생의 아내 요한나가 소중히 모아둔 고흐의 작품과 1914년 출간된 동생과의 편지는 그의 생애와 작업을 이해하는 핵심 자료이다. 오늘날에는 고흐의 생애와 작품을 다룬 수많은 영화와 음악이 만들어졌다. 2018년 미국의 신표현주의 화가이자 감독인 줄리안 슈나벨의 영화 〈고흐, 영원의 문에서〉도 그중 하나이다. 윌렘 대포가 주인공으로 등장하여 고흐의 고뇌와 열정의 삶을 고스란히 그려냈다.

9 인상, 해돋이

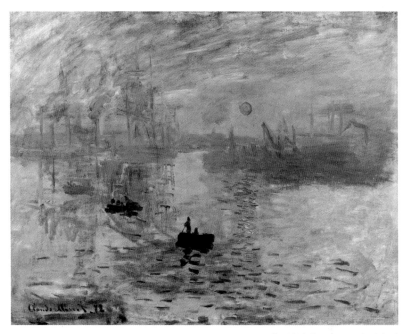

#모네 #인상파 #마르모탕 미술관

오늘날 대중에게 가장 널리 알려지고 사랑받는 화풍은 인상파이다. 그 중심에는 클로드 모네가 있다. 〈인상, 해돋이〉는 인상주의 그림 중에 가장 널리 알려진 작품이다. 모네의 대표작이자 인상파의 이름을 가져다 준 명화이다. 인상은 모네의 작품명에서 드러나듯, 떠오르는 태양에서 받은 인상을 말한다. 그러나 인상파의 그림은 당시에 비평가들의 혹독한 비판을 받았다. 인상파라는 이름 또한 세부적인 묘사가 빠진 미완성품으로 인상만 그렸다는 부정적인 의미로 사용된 것이다. 1872년 제작한 〈인상, 해돋이〉는 2년 후 첫 번째 인상주의 전시회의 출품작이

된다. 이 작품은 모네가 부모님의 고향인 노르망디 러하브르의 호텔 창에서 내려다 본 항구를 그린 것이다. 이 작품은 당시 문제작처럼 비평을 받았지만, 인상주의 미술 운동을 널리 알리는 계기가 된다. 현재는 파리의 마르모탕 미술관에서 볼 수 있는데, 이 미술관은 세계에서 모네의 작품을 가장 많이 소장하고 있다. 이 미술관의 핵심 소장품인 〈인상, 해돋이〉는 1985년 도난당한 뒤 5년 만에 되찾았고, 1991년 이후 상설 전시되고 있다. 이곳에는 모네가 그린 84점의 유화와 다수의 소묘 그리고 모네가 사용한 팔레트, 편지, 소장품, 사진 등을 보유하고 있다.

인상주의는 빛에 따라 형태의 변화를 순간적으로 포착하여 표현한 미술 양식을 말한다. 즉, 작업실에서 나와 자연에서 다양한 빛의 인상을 직접 그린 화풍이다. 이는 시간에 따라 움직이는 빛을 화면에 생생하게 표현하고자 한 것인데, 야외에서 그림을 그렸기에 외광파라고도 부른다. 인상주의는 아카데미가 추구한 고전주의의 사실적 묘사나, 신화나 성서의 주제를 다루는 역사화를 거부한다. 이전의 미술에 반기를 들고, 전통적인 주제와 기교에 얽매이지 않고 일상에서 그림의 소재를 찾은 것이다. 인상주의 미술은 오늘날 도시 생활을 하는 대중에게 생동감과 친근감을 주기에 선호도가 높다. 인상주의는 고갱과 고흐, 세잔 등의 후기 인상주의로 이어지며, 넓게는 추상 미술에도 영향을 주어 현대 미술의 결정적인 전환점을 마련했다.

모네는 어린 시절, 유심히 관찰하는 버릇이 있었다. 그의 작품은 그 버릇의 연속선상이라고 할 수 있다. 현대 과학에서는 모네의 작업을 2차원의 화면에서 3차원의 인식을 모색한 것으로 해석한다. 뇌인지과

학자인 두예 타딘은 모네가 2차원의 캔버스에 3차원의 이미지를 재현하려는 속임수를 쓴다고 보았다. 이전의 화가들은 사물의 색이 변하지 않는 빛의 항상성에 머물러 있었다면 모네는 빛의 움직임을 면밀히 분석하고 입체적인 이미지를 그린 것이다. 사람의 시각은 뚜렷이 구별되는 색상의 거친 붓 터치를 보게 될 경우 자극을 받는다. 현대 뇌과학은 이러한 과정을 통해 뇌가 시각 정보를 재편집하고 그림을 3차원으로 재해석한다고 설명한다. 모네는 말년에 백내장으로 실명하는 순간까지도 작업에 전념한다. 그는 인상주의 화풍을 개척한 선구자이며, 지속적으로 자신의 화풍을 유지한 최고의 화가였다. 모네가 실명 전후에 그린 지베르니의 풍경화들은 형상을 알아볼 수 없는 붓자국이 만든 강렬한 색의 추상화이다. 모네는 사물을 계속 관찰하고, 평생을 인상파 화업에 집중한 것이다.

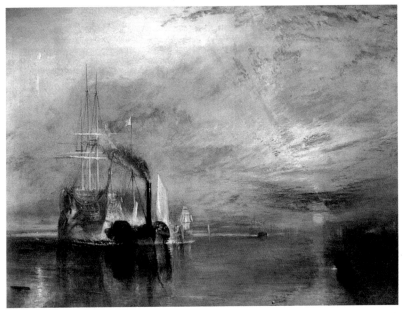

#터너 #영국 미술 #산업 혁명 #인상파 #런던 내셔널 갤러리

현대 미술의 강세에는 영국이 빠지지 않는다. 언제부터 영국 미술이 알려졌으며, 유럽의 여러 국가와 다른 영국 미술의 매력은 무엇일까? 산업 혁명 이후 영국 미술은 전환점을 맞이한다. 터너가 바로 그 주인공 중 한 명이다. 터너는 근대 미술의 아버지로 불리며, 영국의 낭만주의 를 이끈 화가이다. 선구자적인 작품 활동을 한 터너는 화가이자 판화가 이며, 수채화가로도 유명하다. 그는 표현성이 강한 색채로 상상력을 동 원한 풍경과 격랑이 이는 바다를 자주 그렸다. 또한 역사화가 대세였던 시대에 풍경화의 새로운 위상을 확보한 대가大家로 평가받는다. 그의 이

름을 붙인 '터너상'은 매년 가장 주목할 만한 활동을 보여 준 영국의 미술가에게 수여되는 현대미술상이다. 1984년부터 시작한 터너상의 수상 작가 중에는 리처드 롱, 아니쉬 카푸어, 안토니 곰리, 데미안 허스트 등이 있다. 터너상은 영국 미술의 새로운 지평을 열고, 동시대 미술을 주도하는 세계적인 작가들을 배출하고 있다.

영국에서 가장 사랑받는 그림은 윌리엄 터너의 〈전함 테메레르〉이다. 영국 지폐 20파운드의 뒷면에 이를 배경으로 한 터너의 초상화가 새겨져 있을 정도이다. 이 작품은 전함 테메레르의 마지막 항해를 포착하여 그린 것이다. 1805년 넬슨 제독은 트라팔가 해전에서 프랑스 나폴레옹이 이끄는 함대와 맞서 승리하는데, 그 중심에 바로 테메레르가 있었던 것이다. 트라팔가 광장에는 이를 기념하는 높은 기념물이 있다. 이 해전에서 승리한 이후, 영국은 해상권을 장악하고 바다를 정복한 대영 제국의 꿈을 펼친다. 그런데 산업 혁명과 증기 기관의 발명으로 시대는 급속도로 변했고, 승리의 상징이었던 전함은 해체가 결정되어 마지막 순간을 맞는다. 터너의 그림 속에서 불을 뿜는 짙은 색의 증기선은 희미하게 낡은 전함을 견인하고 있다. 수명을 다해 무용지물이 된 전함은 세월의 무상과 역사적 사실의 증거이다. 화면의 오른쪽에 지는 해인지 떠오르는 해인지 알 수 없는 풍광은 전함의 마지막을 암시하거나, 새로운 시대의 번창을 은유하듯 이중적이다. 역사의 뒤안길에서 느껴지는 애잔함이 담겨 있는 동시에, 산업 혁명이 가져올 근대 문명의 새로운 시작을 알리는 작품인 것이다. 또한 이 그림에 나타난 극적이고 감동적인 매력의 색감은 터너 작품의 특징이다.

터너의 미술사적인 연구 자료를 보면, 그는 인상파가 등장하기 전에 이미 인상파 화가였다. 이전부터 작업실 밖으로 나가서 수많은 사생과 준비 작업을 한 것이다. 특히 터너는 일출과 일몰의 현장에 직접 찾아가 보고 그리는 것을 즐겼다. 터너가 야외에서 그린 일련의 수채화는 햇빛, 폭풍, 비, 안개와 같은 자연 현상을 빠른 터치로 담아내고 있다. 훗날 터너의 그림은 컨스터블과 함께 프랑스의 인상파 화가들에게 많은 영향을 미친다. 특히 영국을 방문했던 모네는 터너의 그림에 깊이 감동하여 직접 연구하기에 이르렀다. 모네는 〈인상, 해돋이〉를 그릴 때, 런던에서 본 터너의 수채화나 유화를 떠올렸을 것이다. 〈전함 테메레르〉의 오른쪽 화면에 그려진 푸른 색조와 구름, 안개 낀 모호한 분위기의 태양은 모네의 해돋이와 흡사하다. 또한 터너는 말년의 유화에서 물감을 수채화처럼 더욱 투명하게 사용했으며, 반짝이는 색상을 사용하여 순수한 빛을 느끼게 했다. 〈비, 증기 그리고 속도〉에서는 마침내 사물을 거의 알아볼 수 없는 추상화의 경지를 보여 준다. 그래서 그는 추상회화의 선구자로 간주되기도 한다.

11 일본식 다리

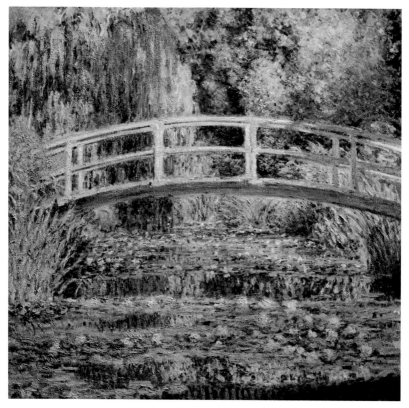

#모네 #인상파 #수련 #지베르니 #일본풍 #마르모탕 미술관

모네의 그림은 과연 아름다운가? 모네가 활동할 당시에는 가능하지만, 오늘날에는 우스운 질문이다. 지금은 누구나 모네의 그림을 아름답다고 여긴다. 모네는 인상파의 대표 작가인데, 인상파는 세계인이 가장 좋아하는 미술 사조 중 하나이다. 모네는 고전주의 미술을 거부하고 새로운 스타일을 추구했다. 지금도 그의 그림은 미완의 습작처럼 보인다.

모네는 죽을 때까지 야외에서 작업하기를 고집했는데, 자연의 섬세한 떨림을 포착하고자 한 것이다. 실제로 그는 태양 아래 직접 나가 변화하는 빛의 움직임을 놓치지 않고 다양한 색의 붓 터치로 빠르게 묘사했다. 당시 튜브 물감의 등장으로 야외 사생이 수월해졌지만, 무거운 화구를 짊어지고 매번 땅을 파고 이젤을 세우는 것은 쉬운 일이 아니었다. 이렇게 모네가 그린 그림은 초상화, 실내 장면, 바닷가 풍경, 전원 풍경, 도시 풍경 등 소재가 다양하다. 그림의 폭이 상당히 넓었지만, 핵심 주제는 빛의 표현이었다. 하늘과 물을 좋아했던 모네는 수면이나 지면에서도 반짝이는 빛의 효과를 그려냈고, 대기 중 안개처럼 드리운 빛의 장막까지 포착해냈다. 모네가 그린 연작은 대부분 다양한 빛의 효과를 찾고 시간의 변화에 따라 제작한 것이다. 〈건초더미〉, 〈루앙 대성당〉, 〈수련〉 등에서 이러한 고민의 흔적을 찾을 수 있다.

모네는 86세까지 살면서 2000점이 넘는 작품을 남긴 화가이다. 나이가 든 모네는 파리에서 멀지 않은 지베르니에서 43년의 세월을 보내는데, 오랜 세월 동안 인상파 화가로서의 고집을 꺾지 않았다. 모네는 정원에 연못을 파고 주변에 수련을 심고 일본식 다리를 만들어 그것을 그렸다. 일본식 다리는 그의 식사 공간에 일본 판화가 걸려 있었던 것처럼, 동시대의 일본풍 취미가 반영된 자포니즘의 영향이기도 하다. 모네가 지베르니에 정착하자 그를 따르던 미국 인상파 화가들도 앞다투어 지베르니로 모여들었다. 1887년부터 많은 미국 화가들이 모네의 집 근처에서 그림을 그리며 활동했다. 이 인연으로 모네의 집 근처에 '지베르니 인상파 미술관'이 세워져, 모네의 뒤를 잇는 세계 각국의 인상파 화가들의 작품을 전시하고 있다.

〈지베르니의 수련〉 연작에는 일본식 다리가 있기도 하고, 없기도 하다. 다리가 있는 수련의 모습은 다수의 작품으로 탄생했다. 모네는 왜 비슷한 장소와 사물을 여러 번 그렸을까? 중요한 점은 이 질문에서 찾을 수 있다. 우선 모네에게 '무엇을 그리느냐'는 중요하지 않았다. 단지 빛이 비친 무언가가 어떻게 보이며, 그것을 포착하는 방법에 집중했다. 수련이나 일본식 다리처럼 구체적인 사물의 의미를 담는 대신, 빛이 반짝이는 순간과 물에 비친 그림자를 열정적으로 그린 것이다. 이 작품도 마찬가지로, 물 위에 떠 있는 수련보다는 물속에 비친 대상에 관심을 두고 그렸다. 여기서 비친 것을 그린다는 것은 순수한 광학적 작용 혹은 색의 시각 작용을 그린 것으로 해석할 수 있지만, 그에게 더 중요한 것은 시시각각 변화하는 빛과 색이었다. 모네는 물에 비친 수련의 그림자가 움직이며 나타난 변화와 일본식 다리에 비친 다양한 빛의 반사를 그리며 색의 향연에 집중했다. 이는 모네의 초기 스승이었던 외젠 부댕이 알려 준 태양빛의 변화를 색으로 완성한 것이라 할 수 있다.

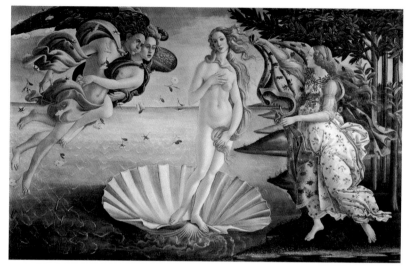

#보티첼리 #초기 르네상스 #비너스
#신화 #메디치 #시모네타 베스푸치 #우피치 미술관

 신비한 조개 속 비너스는 진주처럼 탄생한다. 〈비너스의 탄생〉은 초기 르네상스 명작 가운데 보티첼리의 대표작이다. 템페라 기법으로 그린 이 그림에서는 르네상스의 새로운 움직임을 확인할 수 있다. 고전 탐구와 인간에 대한 탐미는 초기 르네상스의 새로운 경향이었고, 예술가들은 고대 그리스와 로마의 고전을 재현하는 데 깊은 관심을 기울였다. 이 그림은 고전을 기반으로 보티첼리의 풍부한 상상력과 시적인 분위기가 더해진 명작이다. 초기 르네상스를 대표하는 화가는 단연 보티첼리이다. 〈비너스의 탄생〉은 그의 대표작이지만, 제작 당시에는 유명세를 얻지 못했다. 레오나르도 다빈치를 비롯한 르네상스 3대 거장의 명성에

묻혀버렸기 때문이다. 〈비너스의 탄생〉은 19세기에 뒤늦게 재조명된 이후 대중의 인기를 얻었고, 오늘날에는 누구나 좋아하는 최고의 명작 중 하나로 자리잡았다. 이 작품은 현재 피렌체의 우피치 미술관에서 가장 많은 관람객을 자랑하는 대표작이다.

그림의 등장인물을 살펴보면, 왼쪽에 그려진 서풍의 신 제피로스와 꽃의 요정 클로리스가 함께 입으로 바람을 불고 있다. 거대한 조가비를 탄 사랑의 여신은 바다를 가로질러 비너스의 영토로 알려진 지중해의 섬 키프로스에 도착한다. 누드로 선 비너스의 자세는 아테네의 프락시텔레스가 만든 아프로디테 조각상과 거의 동일하다. 〈비너스의 탄생〉 속 비너스의 비율은 10등신에 가깝게 과장되어 있고, 머리부터 발끝까지 흘러내린 유연한 곡선을 통해 여신의 아름다움을 강조하고 있다. 땅에서 살짝 떠 있는 계절의 여신 호라이 중 봄의 여신이 꽃무늬 망토를 펼치며 해안에서 비너스를 맞이하고 있다. 그림의 표현은 많은 부분이 고딕 양식을 유지하고 있어 초기 르네상스임을 드러낸다. 다빈치의 〈모나리자〉와 비교하면, 이 그림에서 르네상스의 원근법이나 스푸마토 기법은 찾아보기 어렵다.

이 그림은 로마 신화에 영향을 받은 것은 분명하나, 아직도 그 출처에 관한 이야기는 분분하다. 호라티우스와 함께 로마 시대 문학의 황금기를 이룬 오비디우스의 《변신 이야기》와 《달력》에 영향을 받았거나, 르네상스 당대의 시인 안젤로 폴리치아노의 시에서 영감을 받은 것으로 볼 수 있다. 고전에 대한 관심이 컸던 르네상스에는 그리스와 로마의 신화를 소재로 한 미술이 자주 등장한다.

〈비너스의 탄생〉은 현실의 아름다운 여인을 모델로, 신화에 등장하는 사랑의 여신 비너스를 그려 냈다. 그 주인공은 피렌체의 시모네타 베스푸치였다. 피렌체 최고의 미인으로 유명했던 그녀는 로렌초 데 메디치의 연인으로 알려져 있다. 보티첼리는 자신의 후원자인 메디치의 연인을 초상화의 모델, 신화 속 여신, 성모 마리아 등의 다양한 모습으로 그려 냈다. 그러나 아쉽게도 그녀는 23세의 젊은 나이에 사망한다.

보티첼리는 베스푸치가 죽은 지 9년이 지난 후 〈비너스의 탄생〉을 완성시키는데, 이 그림이 제작된 이유는 아직 명확히 밝혀지지 않은 채 추측만 남아 있다. 보티첼리가 그녀를 짝사랑했다는 가설도 있으며, 메디치가의 주문으로 그려졌다는 이야기도 있다. 이를 직접적으로 증명할 문서는 없지만, 바사리의 《미술가 열전》에 메디치 가문에 대한 언급이 나온다. 당시 메디치가의 큰손 로렌초 데 메디치가 보티첼리에게 비너스 그림을 제안한 것으로 추정되는데, 피렌체 근교에 위치한 별장 카스텔로를 장식하기 위해 의뢰한 것으로 알려져 있다. 실제로 메디치가 별장의 소장품이기에 당대의 시민들이 접근하기는 어려웠을 것이다. 이곳에는 〈비너스의 탄생〉보다 일찍 제작한 보티첼리의 또 다른 명작 〈봄〉이 함께 소장되어 있었다.

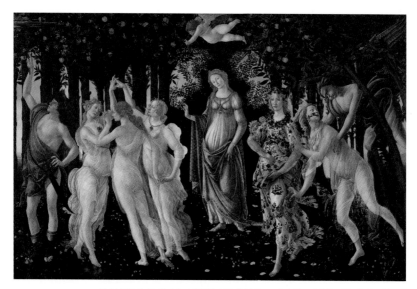

#보티첼리 #비너스 #생명 #르네상스 #메디치 #신화 #우피치 미술관

꽃이 만발한 〈봄La Primavera〉은 보티첼리의 〈비너스의 탄생〉에 버금 갈 만큼 유명한 걸작이다. 두 작품은 르네상스에 메디치가의 별장에 나 란히 걸려 있었다. 〈비너스의 탄생〉이 꿈꾸는 듯한 눈과 황홀한 누드의 자태로 묘사되었다면, 〈봄〉의 비너스는 아름답고 격식 있는 옷차림으 로 감상자와 당당하게 시선을 마주하고 있다. 풍부한 상징이 돋보이는 이 작품은 서양 미술에서 가장 인기 있는 그림 중 하나이며, 글감으로도 많이 쓰인다. 만약 그림을 띄엄띄엄 본다면, 깊고 다양한 상징의 의미를 놓칠 수 있다. 숲의 초록색과 화려한 꽃을 배경으로, 작품 전반에는 따 뜻하고 포근한 봄의 기운이 흐르고 있다. 이 그림 속에서 사건은 오른쪽

에서 왼쪽으로 진행된다. 봄바람이 비너스의 정원에 불어오고, 플로라의 꽃들은 만발하며, 비너스는 자신의 정원을 관장한다. 정원을 둘러싼 오렌지 나무 숲은 메디치 가문을 상징하는 것으로 보인다. 정원에는 피렌체에 실재하던 수백 종의 식물이 묘사되어 있으며 양귀비, 수레국화, 데이지, 바이올렛 등이 정교하게 그려져 구체적으로 식별이 가능하다.

꽃이 만발한 드레스를 입은 플로라는 봄의 여신을 상징한다. 플로라는 로마 신화의 여신으로, 그리스 신화에서는 처녀라는 뜻의 코레라고 불리는데, 풀과 나무의 성장을 관장한다. 그러나 새로운 해석으로는, 플로라가 아니라 씨앗을 상징하는 페르세포네라는 주장도 있다. 페르세포네는 겨울 동안 땅속에서 죽음을 맞이하고, 생명의 계절인 봄에 싹이 트고 성장하여 수확을 거두고 나면 다시 땅속으로 물러가는 식물의 성장과 생산을 의인화한 신이다. 페르세포네는 식물의 풍요를 가져다주는 봄 그리고 결혼과 관련이 있다. 미술사가들은 대체로 피렌체의 로렌초 데 메디치가 친척의 결혼을 기념하기 위해 이 그림을 제작한 것으로 본다.

그림 속에는 6명의 여성과 2명의 남성이 등장한다. 여성들은 거의 비슷한 얼굴에 금발 머리 스타일로 묘사되어 있는데, 당대의 미인 시모네타 베스푸치를 모델로 한 것으로 추정된다. 〈봄〉은 상상의 구성이며, 여러 신화의 인물들을 동시에 등장시켜 연속적인 하나의 사건처럼 묘사하고 있다. 오른쪽에는 제피로스와 클로리스가, 그림 중앙에는 비너스와 에로스가, 왼쪽에는 머큐리가 그려져 있다. 여기서 머큐리는 그리스 신화 속 전령의 신인 헤르메스이다. 그는 헬멧과 칼을 차고 붉은 옷을

두른 채, 자신의 상징인 지팡이와 날개 달린 신발을 신고 하늘의 구름을 걷어내고 있다. 상인의 신이기도 한 헤르메스는 당시 금융업으로 성공했던 메디치가와 관련이 있다. 또한 헤르메스와 비너스 사이에는 카리테스가 있는데, '삼미신'이라 부르기도 한다. 고대 그리스 신화에서는 주로 옷을 입은 모습이었으나, 여기서는 누드의 실루엣이 드러나는 투명한 흰옷을 입고 있다.

서풍의 신 제피로스는 입안 가득 바람을 물고 꽃의 요정 클로리스를 잡으려 한다. 클로리스는 입에서 꽃을 뿜어내는 모습으로 묘사되고, 제피로스에게 잡히는 순간 생명력을 전달하는 플로라로 변한다. 이 장면은 로마의 시인 오비디우스의 《변신 이야기》를 참조한 것으로 보인다. 자연의 순환이 느껴지는 이 작품은 여러 신화에 상상력을 동원하여 하나의 화면으로 만들었다. 〈봄〉은 봄의 생명, 풍요, 번성, 생산에 대한 신화적 우화이며, 인본주의의 꽃을 피운 르네상스 메디치가의 힘을 상징하는 그림인 것이다.

14 금동미륵보살반가사유상

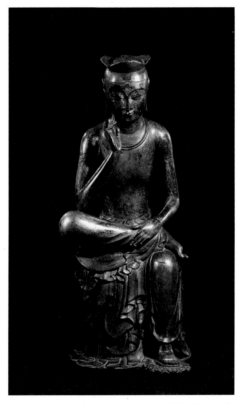

#작자미상 #미륵사상 #보살
#로댕 #멜랑콜리 #희망 #국립중앙박물관

우리나라 최고의 미술품은 무엇일까? 딸에게 물으니 이중섭의 〈황소〉, 김홍도의 〈씨름도〉, 불상 등 꽤 많은 미술품을 언급한다. 그렇다면 질문을 바꿔서, 한국의 모나리자라고 부를 만큼 유명한 미술품은 무엇일까? 우리에게는 '한국의 미소' 반가사유상이 있다. 〈금동미륵보살반가사유상〉은 가히 한국 최고의 미술품이라 할 수 있다. 언뜻 보면 같아 보

이는 두 개의 반가사유상은, 머리에 화려한 장식 관을 쓰고 있는 국보 78호와 검소한 차림의 국보 83호로 나뉜다. 국보 83호는 3개의 둥근 산 모양의 보관을 쓰고 있어 '삼산관반가사유상'이라고도 한다. 이는 삼국 시대의 대표적인 불상으로, 아름다움은 물론 조형적으로도 우수한 작품으로 꼽힌다. 아시아 최대 방문객 수를 자랑하는 국립중앙박물관의 대표작 중 하나로, 한국 문화유산을 널리 알리고 있다. 일본 고류사의 〈목조반가사유상〉과 모습이 비슷하여, 한일 고대 불교 조각의 교류 연구 대상이 되는 작품이다. 더불어 6, 7세기 동양 불교 조각 중에 최고의 걸작으로 알려져 있으며, 동양 불교 조각사의 기념비적인 작품으로 주목을 받고 있다.

무엇을 그토록 생각하는 것일까? 반가사유상의 자세는 프랑스 조각가 로댕의 〈생각하는 사람〉과 비슷하다. 로댕의 〈생각하는 사람〉은 영원히 생각하는 인간의 굴레를 상징적으로 나타낸다. 최초의 인간 아담이며, 오늘날을 살아가는 고독한 개인인 것이다. 혹자는 이 조각상을 자신의 비정상적인 신념에 대한 애착에서 오는 우울감인 '멜랑콜리'로 해석한다. 서양 미술에서 우울한 사람의 이미지는 무언가 골몰히 생각하는 사람으로 자주 묘사된다. 〈생각하는 사람〉은 소외된 세계에서 과잉 생산된 슬픔과 번뇌를 느끼고 생각하는 인간의 우울함을 표현한 것으로 본다.

하지만 반가사유상이 가지는 작품의 형식과 의미는 로댕의 생각하는 사람과 완전히 다르다. 로댕의 작품은 손자국이 남아 있는 채로 거칠게 표현되었다. 순간을 포착하는 인상주의의 형식을 빌려온 것이다. 반가

사유상은 부드러운 곡선과 우아한 표면을 자랑하며, 살포시 고개를 숙인 얼굴에는 추상성이 짙다. 지그시 감은 두 눈은 무엇을 생각하는 걸까? 세상의 번뇌에서 벗어나 깊은 마음의 소리에 귀를 기울이는 듯한 모습이다. 종교를 떠나, 이 조각상을 마주하면 마음이 맑아지는 차분한 기분이 든다.

모나리자의 미소와 반가사유상의 미소는 서로 닮았다고 한다. 이 조각상은 입꼬리를 올려 미소를 지으며, 무언가 말하려는 듯한 느낌을 준다. 이는 과연 어떤 의미일까? 현재 우리의 인생이 얼마나 고통스러운지 알고 있으니, 희망을 품으라는 것일까? 이 조각상이 희망의 의미를 품었다고 보는 이유 중 하나는 미륵보살이라는 것이다. 미륵은 친구를 뜻하는 '미트라'에서 나온 말이니, 험한 세상의 친구라는 뜻이다. 석가모니의 열반 후, 새로운 부처가 나타나 그가 구제할 수 없었던 중생들을 모두 구제한다는 사상에서 미륵보살이 등장했다. 미륵보살은 삼국 시대에 유행하던 미륵 신앙을 배경으로 하는데, 미륵 신앙은 힘들게 살아가던 백성들의 희망이었다. 이처럼, 작자 미상의 반가사유상이 보여 주는 고요한 미소에는 미륵 신앙으로 민간에 폭넓게 전승되었던 희망의 메시지가 고스란히 녹아 있다.

금강전도

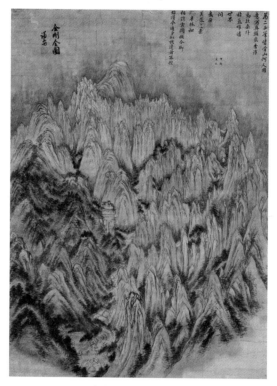

#정선 #금강전도 #진경산수화 #음양오행
#와유 #국립중앙박물관

　한반도 최고의 산은 아름다운 금강산으로, 그 자체로 우리 국토와 민족을 상징하는 명산이다. 금강산을 담은 그림 중 〈금강전도〉는 조선 최고의 화가 정선이 여행길에 그린 것인데, 금강산의 토산과 암산이 비경을 이루며 조화롭게 그려져 있다. 만폭동을 중심으로 그린 내금강도 볼 수 있다. 한지에 수묵담채화로 완성된 이 그림의 왼쪽 위를 보면, 정선

의 호 겸재와 함께 '금강전도'라고 적혀 있다. 고 이건희 삼성 회장의 소장품이었던 이 작품은 한국 최고의 명화이자 국보이며, 〈인왕제색도〉와 함께 겸재 정선의 대표작이다.

진경산수화는 중국화의 모작이 아니라, 우리나라의 산천을 직접 답사하고 그것을 소재로 그린 산수화를 말한다. 당시 중국의 산수화를 모방하거나 화론을 따라 그리던 유행을 거부하고, 독자적인 조선의 그림을 완성한 것이다. 〈금강전도〉는 금강산의 겨울을 그린 작품으로 소나무와 전나무로 이루어진 숲은 울창하고, 기암괴석의 바위로 둘러싸인 봉우리들은 하늘 높이 치솟아 있다. 또한 산의 둘레에 있는 엷고 푸르스름한 연무가 이 그림을 신비롭게 만든다. 실제로 어느 한 시점에서 금강산 전체를 보기는 매우 어렵다. 정선은 금강산을 여러 번 찾아가서 보고, 느끼고, 깨닫는 과정을 거치며 이 그림을 완성했다. 전체적으로 위에서 내려다보는 듯한 시점과 원형의 구도로 표현했다. 작은 점으로 그린 토산과 수직으로 내려찍은 듯한 붓자국의 암산은 대조적이며 압축적이다. 후대의 금강산도는 하나의 전형을 이룬 정선의 화풍을 따랐다.

한국미의 탁월한 해설가 오주석은 정선의 〈금강전도〉를 음양오행으로 설명한다. 그는 금강산의 일만이천봉을 태극으로 묘사한다. 그림의 중앙에 만폭동 너럭바위가 자리하고, 그것을 중심 삼아 위아래로 길게 S자로 휘어진 선이 서로 조화를 이루어 태극을 만드는 것이다. 또한 아래의 계곡에는 음의 상징인 물이 가득한 모습을 그렸고, 오른편에는 양을 상징하는 봉우리를 촛불처럼 휘어지게 그렸다. 중향성 꼭대기는 창검을 꽂은 듯 삼엄하다. 만폭동의 든든한 너럭바위는 토土를 강조하고 있다.

상극상생의 오행을 그림에 표현한 것이다.

 '그림 속에 노닌다'라는 말이 어울릴 정도로 금강산은 아름다운 풍경을 자랑한다. 정철은 〈관동별곡〉에서 금강산을 시로 묘사했다. 내금강의 여러 봉우리를 바라보며, 한 송이 연꽃이나 옥을 묶어 놓은 것 같다고 표현하였다. 금강산에 대한 이러한 형태 묘사는 널리 노래로 읊어졌는데, 정선도 노래 가사에 영향을 받은 것으로 보인다. 이 그림의 오른쪽 위에 쓰인 시가 말해 준다. '만이천봉 개골산, 누가 참 모습 그릴 런가. 뭇 향기 동해 밖에 떠오르고, 쌓인 기운 세계에 서려 있네. 몇 송이 연꽃 해맑은 자태 드러내고, 솔과 잣나무 숲에 절간일랑 가려 있네. 비록 걸어서 이제 꼭 찾아간다 해도, 그려서 벽에 걸어 놓고 실컷 보느니만 못하겠네.' 이 글의 마지막 부분은 선비들이 즐기던 '와유'를 뜻한다. 와유는 5세기 중국의 종병이 쓴 회화론《화산수서》에 나오는데, 젊어서는 산천을 돌아보고 늙어서는 이를 그려 벽에 걸어 놓고 그 속에 노닌다는 뜻이다. 자연을 직접 대면하지 않고, 방안에 누워서 그림과 글을 통해 아름다운 산수를 감상하는 방법인 것이다. 오래전 산수화의 해석은 오늘날까지도 유효하다. 정선의 〈금강전도〉를 보면, 누구나 조선의 선비들처럼 눈앞에 펼쳐진 즐거운 와유를 누릴 수 있다.

16 몽유도원도

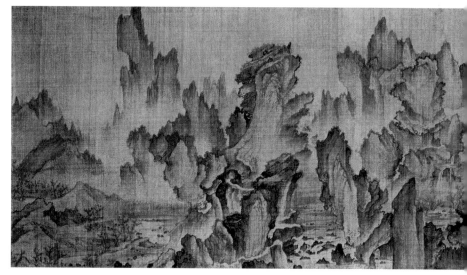

#안견 #꿈 #무릉도원 #안평 대군 #무계정사 #태평성대 #일본 덴리 대학 중앙도서관

〈몽유도원도〉의 배경은 이상 세계, 즉 무릉도원이다. 당시 최고의 화가 안견이 세종의 셋째 아들 안평 대군의 꿈을 듣고 3일 만에 완성한 걸작이다. 이 작품이 완성된 후, 안평 대군은 가깝게 지내던 문인들을 초대하여 그림을 감상하고 시를 읊었다. 신숙주, 정인지, 박팽년, 성삼문 등 집현전 학자들과 여러 사대부가 이 그림을 예찬하는 총 23편의 시를 남긴다. 현재 〈몽유도원도〉는 일본의 덴리 대학 중앙도서관에서 소장하고 있다. 안평 대군의 사후에 이 작품이 어디에 있었으며, 이후 어떤 경로를 통해 일본으로 넘어가게 되었는지 명확한 기록은 없다. 다만, 대체로 임진왜란 때 벌어진 문화재 약탈로 추정할 수 있다. 왜구가 부산에서 서울로 입성한 후, 남별궁의 절에 보관하던 안평 대군의 유품을 약탈

한 것으로 보인다. 여기에는 〈몽유도원도〉를 포함해 여러 책과 금으로
만든 불상도 있다.

복숭아꽃은 '무릉도원', '이상 세계'를 상징한
다. 〈몽유도원도〉의 풍경은 봄날의 복숭아꽃이
기암절벽 위에 활짝 핀 낙원이다. 조선의 왕이
나 선비들은 한반도를 무릉도원 혹은 이상 세
계로 만들기 위해 노력했다. 그리하여 의도적
으로 수많은 복숭아나무를 심었고, 복사꽃 아
래에서 정치와 예술을 논하고 즐겼다. 생각해
보면 조선을 상징하는 꽃은 도화라고 할 수 있
다. 일제 강점기에 심은 수많은 벚꽃이 아니라
면, 봄날에는 아마 복사꽃 축제를 즐길 수 있었
을 것이다. 복숭아나무는 우리가 선호하던 과실수로, 대표적인 양陽의
에너지를 가진 나무라고 알려져 있다. 동쪽으로 난 가지가 귀신을 쫓는
다고도 한다. 이 나무는 신선이 사는 곳에 자라며, 그 열매는 불로장생
을 의미하는 과일로 여겼다.

〈몽유도원도〉의 양쪽에는 안평 대군의 친필로 발문이 쓰여 있다. 꿈
속에서 그는 도인의 안내에 따라 도원에 이르렀다. 깎아지른 절벽과 숲
을 지나 골짜기 안으로 들어가니, 탁 트인 곳에 마을이 나타났다. 또한
사방으로 산이 병풍처럼 둘러싸여, 구름과 안개가 가려진 복숭아나무들
사이로 붉은 노을이 비치었다. 냇가에는 빈 조각배가 물결을 따라 흔들
거려, 마치 신선이 사는 곳 같았다. 그는 그렇게 언덕을 두루 돌아다니

다 홀연히 꿈에서 깨어났다. 이 이야기는 중국의 문인 도연명의 시 〈도화원기〉와 닮아 있다. 한 어부가 산속을 헤매다 자기도 모르게 낙원 같은 별천지로 들어갔다는 내용에서 비슷한 점이 드러난다.

이 그림은 보통의 두루마리 그림의 전개 방식과 다르다. 왼쪽 하단부의 현실 세계에서 시작하여, 오른쪽 상단부의 꿈속 세계로 이야기가 전개된다. 복숭아밭이 넓게 펼쳐져 있고, 대조적인 분위기의 절벽들이 조화롭게 묘사되고 있다. 이 그림의 표현 기법으로 사용된 부감법과 공간 배치 그리고 붓놀림의 준법 등은 중국 이곽의 화풍을 따르고 있다.

현재 종로 부암동의 무계원이라 부르는 곳은 안평 대군의 무계정사가 있던 터이다. 무계정사는 안평 대군이 꿈속에 본 무릉도원과 유사한 곳이라 여겨, 정자를 짓고 시를 읊었던 유서 깊은 장소이다. 당시 이곳은 만여 권의 책을 진열하고, 문인들과 독서하며 예술을 논하던 안평 대군의 도서관이자 인문학당이었다. 그러나 계유정난 당시 수양 대군에 의해 역모로 몰려 사약을 받고 죽은 뒤 폐허가 되었고, 안평 대군의 흔적은 지워진 채 집터만 남았다. 집터 한쪽에는 큰 바위에 안평 대군이 쓴 것으로 전해지는 '무계동武溪洞'이라는 글자가 새겨져 있다. 태평성대의 꿈을 꿨던 안평 대군은 무계정사에 조선의 역사와 예술이 숨쉬는 무릉도원을 마련한 것이다. 비록 훗날 세조가 된 수양 대군과의 권력 다툼에서 밀려났지만, 그는 오랫동안 도화 향기로 가득한 조선의 낙원을 누구보다 원했을 것이다.

17 가나가와 해변의 높은 파도 아래

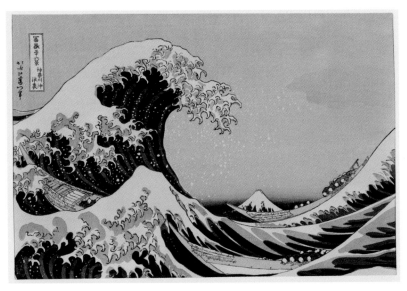

#호쿠사이 #우키요에 #파도 #어부 #대영 박물관 외 다수

파도가 사람을 삼킬 듯하다. 파도 너머로 일본을 상징하는 후지산의 눈 덮힌 봉우리가 보인다. 〈가나가와 해변의 높은 파도 아래〉는 파도를 그린 그림 중 최고의 목판화로 꼽힌다. 또한 세계에서 가장 유명한 일본 미술품이다. 판화가 유명한 명화의 반열에 오른 것은 드문 일이다. 에도 시대 이전까지 우키요에 판화에서 풍경은 독립적인 표현의 대상이 아니라 배경으로 묘사되었지만, 에도 시대에는 풍경이 새로운 주제로 떠올랐다. 특히 호쿠사이의 작품은 일본의 사연을 본격적으로 담아낸 풍경화이다. 현재 대영 박물관 외 여러 곳에서 소장하고 있으며, 이 작품의 파도는 세계 곳곳에서 패러디되어 의상, 애니메이션, 광고, 상품 로고

등 다양한 곳에서 만날 수 있다.

파도는 여러 가지 이미지를 떠오르게 한다. 멀리 보이는 정적인 분위기의 후지산과 큰 파도를 대비시켜 화면의 긴장감을 부여한다. 또한 눈 덮인 후지산 뒤의 미묘한 색조 변화는 파도의 걱정스러운 분위기를 암시한다. 파도의 형태는 음양의 형상을 보여 주는데, 파도와 그 외의 공간은 서로 대립하고 보완하는 두 개의 중첩된 대칭으로 나타난다. 한편, 프랙털 이미지도 발견할 수 있다. 큰 파도의 거품의 곡선은 지속적으로 다른 곡선을 생성하며, 큰 파도의 이미지는 여러 개의 작은 파도 이미지로 쪼개진다. 이는 자연이 가지는 프랙털 이미지로, 무한 반복의 예시가 될 수 있다.

17세기 일본은 도시 상인 계급의 탄생과 맞물려 그들의 취향에 맞는 미술품이 등장했다. 에도 시대에서 도쿠가와 쇼군의 새로운 정권이 수립되면서 일본은 전국적인 평화의 시기를 맞이한다. 목판화 기술의 발달은 원본을 다수로 찍어내어 대중적인 이미지의 확산을 가져왔다. 이후 점차 다색 목판화로 발전하면서, 화려한 풍경화를 담은 목판화가 등장했다. 여덟 개의 다색 목판으로 찍은 이 그림은 네덜란드에서 수입한 프러시안 블루 안료를 주로 사용했다. 파도에 쓰인 푸른색과 분홍빛이 도는 노란색 배경은 보색으로 대조를 이룬다. 이 다색 목판화는 파도 모양의 대칭과 색의 대조로 에너지 가득한 화면의 조화를 보여 준다.

그림을 자세히 보면, 작은 배 세 척이 큰 파도들 사이에서 버티고 있다. 위험에 처한 작은 배 세 척은 과연 어떻게 될까? 가장 높고 큰 파도

는 마치 날카로운 발톱을 드러내는 듯하다. 이는 거대한 자연의 힘 앞에 인간의 존재가 보잘것없음을 보여 준다. 그러나 그림의 의미는 여기서 끝나지 않는다. 그림 속의 배는 당시 고기를 잡는 어선의 역할과 상품을 옮기는 운반선 역할을 담당했다. 각각의 배에 탄 10명의 사람은 거센 파도에도 두 줄로 흐트러짐 없이 자리를 지키고 있다. 고된 삶을 살았던 어부들은 살아가기 위해 힘껏 노를 저으며 견디고 나아가야 했다. 이에 호쿠사이는 거친 대자연 앞에서도 감내해야 할 인간의 치열한 생업의 현장을 그린 것이다.

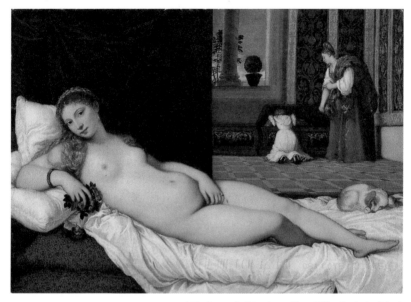

#티치아노 #비너스 #누드화 #여신 #우피치 미술관

〈우르비노의 비너스〉는 실재하는 여인을 모델로 한 최초의 누드화로 유명하다. 그러나 이 아름다운 인물은 비너스라는 여신의 이름 뒤에 감춰져 있다. 과거에는 그림 속 벌거벗은 인물이 여신이면 칭송하였고 현실의 여성이면 비난의 대상이 되었는데, 이러한 분위기는 르네상스까지도 이어졌다. 미술은 고상해야 하면서도, 신화 속 여신의 이미지를 통해 여자의 누드를 감상하고 싶은 욕망이 숨어 있었던 것이다. 이는 사실상 남성 위주의 사회에서 남성의 관음적인 시선을 포함했다고 볼 수 있다. 르네상스 이후, 여성 누드화는 남성의 탐미적 취향으로 인해 하나의 장르로 이어졌다.

베네치아 역사상 가장 성공한 화가는 티치아노이다. 그는 조르지오와 함께 16세기 베네치아 화파를 이루어 널리 이름을 알렸다. 베네치아 화파의 거장으로 자리한 그는 지식인들의 찬사와 함께 소장가들의 찬미를 받았다. 귀족이나 왕족의 부름도 끊임없었으며, 1520년대에는 베네치아 이외의 도시에서까지 의뢰가 넘쳐나 초상화 전담 대행인을 두어야 했다. 유럽에서 가장 각광 받는 초상화가로서 입지를 세운 티치아노는 1533년, 신성 로마 제국의 황제 카를 5세로부터 귀족 작위를 받고 궁정화가로 활동하였다.

티치아노의 대표작 중 하나인 이 그림은 처음에는 정식 이름도 없이 '나체의 여인' 정도로 불렸다. 그러나 화가이자 미술사가로 알려진 바사리가 처음으로 〈우르비노의 비너스〉라고 그의 책에서 언급한다. 바사리는 훌륭하게 완성된 꽃과 정교한 포단에 싸여 누워 있는 젊은 비너스가 그려진 이 작품을 칭송했다. 이 그림은 우르비노의 공작인 구이도바르도 델라 로베레가 자신의 신혼방을 장식하기 위해 제작을 의뢰한 것이다. 그림의 개는 결혼의 사랑, 신의와 충절을 상징한다. 하지만 이 그림의 핵심은 누드이다. 벌거벗은 여인은 유혹하는 표정으로 정면을 응시하는데, 이를 당시의 고급 창부인 자페타로 해석하기도 한다. 또한 여인의 왼손에 대한 해석도 있는데, 자신의 생식기를 성적으로 자극하는 행위라는 것이다. 소설가 마크 트웨인은 직접 이 그림을 보고 '가장 역겹고 혐오스러우며 음란한 그림'이 선 세계 사람들을 사로잡고 있다고 이야기했다.

〈우르비노의 비너스〉는 나체로 누운 여성을 그린 최초의 작품으로 알

려져 있지만, 사실은 그의 스승 조르조네의 〈잠자는 비너스〉에 영향을 받았다. 조르조네가 사망 후 미완성으로 남아 있던 〈잠자는 비너스〉를 완성한 것도 티치아노이다. 초상화의 대가였던 그는 모델과 그림을 닮게 그렸을 뿐 아니라, 인물을 더욱 매력적으로 표현했다. 작품 속 주인공의 눈동자를 보면 알 수 있다. 그녀의 시선은 정면을 응시한다. 꿈꾸는 것처럼 생기 가득한 눈동자는 붓으로 그린 그림이라고 보기에는 믿기지 않는다. 무수한 관람자를 유혹하듯 인간의 욕구를 대담하게 표현한 〈우르비노의 비너스〉는 나체로 누운 여인을 그리는 화가들에게 하나의 모범적인 전형이 되었다. 이 그림에 영향을 받아 탄생한 후대의 대표작은 벨라스케스의 〈거울을 보는 비너스〉, 고야의 〈옷 벗은 마하〉, 앵그르의 〈그랑드 오달리스크〉 등이 있다. 고대 그리스에 이상적인 몸매로 표현되던 '누드'는 절제와 금욕의 중세 시대에 쇠퇴했지만, 인간 중심의 미적 탐구를 강조한 르네상스 이후 새롭게 탄생하여 그 변화를 지속했다.

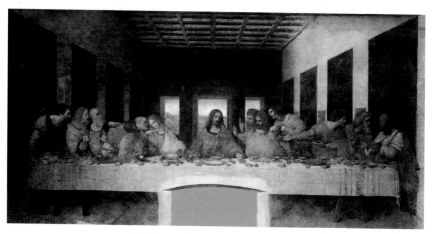

#레오나르도 다빈치 #수난 #복원 #산타 마리아 델레 그라치에 성당

〈최후의 만찬〉은 예수가 십자가의 고통을 겪기 하루 전날의 장면이다. 그것을 암시라도 하듯, 이 그림은 제작 과정부터 여러 차례의 수난을 겪는다. 프랑스 국왕 루이 12세의 밀라노 침공 시기에는 다빈치의 피난 생활로 작업이 중단되었고, 그림의 일부가 파손되었다. 작업의 후원자였던 밀라노의 공작 루도비코 스포르차는 전쟁 중에 포로로 잡혀가 사망한다. 그리고 1769년 나폴레옹의 군대가 밀라노를 점령했을 때에는 벽화가 있던 공간을 마구간으로 사용한데다, 군인들의 장난에 훼손되었다. 1800년에는 대홍수로 인해 침수의 위험을 겪기도 한다. 하지만 마지막 비운은 비켜간 것일까? 1943년, 제2차 세계대전 당시 성당이 폭격으로 폐허가 될 상황이었지만, 〈최후의 만찬〉은 다행스럽게도 살아남을 수 있었다.

최고의 명작으로 손꼽히는 이 작품은 매우 기하학적이고 사려 깊은 구성으로 르네상스의 원근법을 보여 준다. 먼저, 예수의 얼굴 오른쪽 눈 근처의 못자국은 소실점에 해당한다. 그리고 배경의 창문과 식탁 그리고 천장의 구조는 선원근법으로 화면의 안정과 균형을 이루며, 수학적 대칭을 정확하게 표현해 놓았다. 무려 8미터가 넘는 길이를 자랑하는 이 벽화는 밀라노의 산타 마리아 델레 그라치에 성당에 있는데, 이 성당은 1980년에 유네스코 세계문화유산에 등재되었다. 그림은 성당의 구내식당 한쪽 벽 전면을 채우고 있으며, 등장인물은 실제 사람보다 큰 사이즈로 그려져 있다. 사실 이 벽화는 다빈치만의 실험적인 기법을 사용했다. 자신이 만든 벽면 바탕 위에 젯소를 칠하고, 그 위에 템페라와 기름을 섞어 그리는 방식이었다. 일반적으로 그리던 프레스코화와 달리, 원할 때 그림을 그릴 수 있고 자세한 묘사와 수정이 가능한 방법을 선택한 것이다. 하지만 이후 화면의 내구성 문제가 발생했다. 완성 후 5년이 되자, 채색한 물감이 떨어지기 시작했는데 구내식당의 습기와 맞물려 박리 현상은 점점 심해졌다. 8세기 이후 여러 화가들의 손을 거쳐 수차례 복원이 이루어졌지만, 덧칠한 물감들은 원본의 훼손을 가져왔다. 하지만 〈최후의 만찬〉은 그 명성 덕에 동시대의 여러 화가들이 모작하여 정확한 복사본이 존재했기 때문에, 복원의 중요한 참고 자료로 삼을 수 있었다. 오늘날의 과학 기술과 최신 복원 기술은 더 이상의 손실을 막는 쪽으로 진행되고 있다. 이 벽화는 벽면 뒤쪽의 통로를 막고, 에이치빔의 철골 구조로 보강되었다. 마지막 복원을 마친 〈최후의 만찬〉은 선명한 색채와 인물들의 풍부한 표정으로 보는 사람을 압도하고 있다.

　〈최후의 만찬〉 속 테이블 위에 준비된 음식은 만찬이라고 보기에는

검소하며, 빵과 포도주가 주를 이룬다. 제자들과 예수의 만찬은 마가의 다락방으로 추정하는 곳에서 이루어진다. 만찬의 즐거움을 뒤로하고, 십자가의 죽음을 앞둔 예수는 제자 중에 누군가 자신을 팔아 넘길 것이라는 말을 남긴다. 그림 속 유다는 예수의 오른쪽 두 번째 자리에 앉아 돈 주머니를 쥐고 있으며, 이 소식을 듣고 놀란 제자들의 역동적인 반응 또한 돋보인다. 세 명씩 그룹을 이룬 열두 명의 제자는 각각의 성격과 성경에 나온 중요 행동, 그리고 다빈치의 상상력을 기반으로 그려졌다. 화면 구성의 연극적인 요소와 움직임이 그대로 느껴지는 제자들의 자세는 당시에도 감탄을 자아냈다.

수태 고지

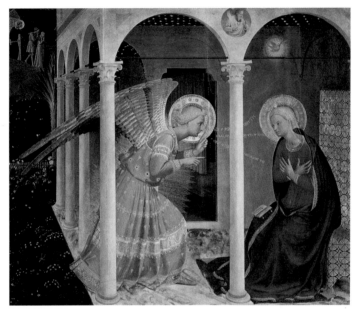

#프라 안젤리코 #마리아 #잉태 #예수 #신비 #가브리엘
#상징 #코르토나 디오체사노 미술관

천사 가브리엘은 마리아에게 아기를 낳게 될 것이라는 소식을 전한다.
〈수태 고지〉는 예수 탄생의 예고이며, 신비로 가득한 장면이다. 가톨릭
교회에서는 '성모 영보'라고도 한다. 이는 그리스도교의 특별하고 중요
한 주제로, 초기 그리스도교의 교회 장식에서부터 중세를 거쳐 르네상
스, 바로크에 이르기까지 수많은 예술 작품으로 탄생했다. 또한 이탈리
아의 화가 프라 안젤리코가 가장 선호한 소재였는데, 그는 거룩한 신앙
심과 빛의 화음을 표현한 여러 개의 성화聖畵를 남겼다. 〈수태 고지〉는
누가복음에 나오는 장면으로, 천사가 마리아 앞에 나타나 하느님의 은

총으로 잉태할 것을 알리는 모습이다. 이 작품은 '원죄'와 '구원'이라는 주제를 하나의 화면에 담아냄으로써 신약성경의 핵심을 보여 준다. 그림의 왼쪽에는 아담과 이브가 옷을 입은 채 에덴동산에서 추방당하는 모습이 묘사되었다. 안젤리코는 두 사건을 한 화면에 보여 주면서 타락한 인간을 원죄로부터 구원한다는 그리스도교의 교리를 그림으로 나타내고 있다.

프라 안젤리코는 가톨릭 성인의 반열에 오른 화가이다. 로렌초 모나코로부터 영향을 받고 고딕 전통의 화법을 배운 그는 고요하고 종교적인 태도로 작품을 실현했다. 더욱이 피렌체 산마르코의 수도사로 활동했던 안젤리코는 언제나 그리스도와 함께하는 자세로 작업에 임할 것을 강조했다. 이후 도미니코 수도회의 수도원장으로 활동할 때에도 작업을 멈추지 않았으며, 청렴하고 숭고한 삶의 자세도 잃지 않았다. 안젤리코가 죽은 지 500년 뒤, 가톨릭교회는 그를 미술가의 수호성인으로 추앙한다.

〈수태 고지〉는 아름답고 섬세한 그림이다. 템페라로 그린 이 그림은 이탈리아 코르토나의 디오체사노 미술관에서 소장하고 있다. 섬세한 장식의 옷과 실내 가구는 르네상스 미술품의 아름다움을 돋보이게 한다. 또한 왼쪽 위로 물러나는 주랑을 통해 초기 원근법의 사용을 알 수 있다. 이 작품은 상징으로 가득하다. 중앙 기둥 위 건물 외벽에 그린 반신상은 예수의 탄생을 예언한 구약의 선지자 이사야를 표현한다. 황금빛으로 둘러싸인 비둘기(성령의 상징)가 마리아의 머리 위에 있고, 마리아와 천사가 있는 곳의 바닥에는 알 수 없는 문양이 그려져 있다. 이처럼

이 장소를 이상야릇하게 그린 데는 이유가 있다. 사건이 진행되는 공간의 신비함과 영원함을 표현하고자 추상적인 이미지로 채운 것이다.

섬세하게 묘사된 정원에는 여러 종류의 꽃으로 마리아와 관련된 암시를 하고 있다. 처녀성을 상징하는 흰 백합꽃과 사랑과 고통의 상징인 붉은 장미, 그리고 십자가에 못 박혀 죽은 아들을 생각하는 마리아의 슬픔을 상징하는 청자색 매발톱꽃이 그려져 있다. 이처럼 그림 속의 모든 이미지는 마리아의 수태 고지에 관한 암시와 설명으로 귀결된다. 〈수태고지〉 속 마리아는 갑자기 알게 된 잉태 사실에도 놀라움보다 겸손함으로 그것을 받아들인다. 그녀는 두 팔을 가슴에 모으고 고개를 숙여 천사의 알림에 순종하는 자세를 취한다. 또한 스스로 주님의 종임을 고백하고 천사가 전한 사실대로 이루어지길 바란다고 말한다. 아마도 이 그림은 안젤리코 자신이 가진 믿음과 순종의 겸손한 태도를 마리아의 모습에 투사한 것은 아닐까?

민중을 이끄는 자유의 여신

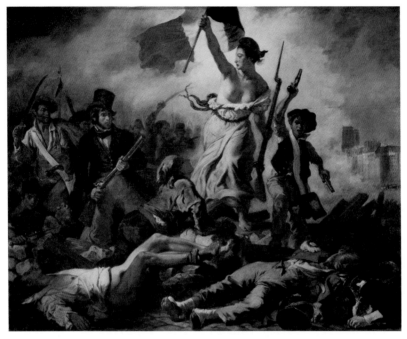

#들라크루아 #혁명 #낭만주의 #풍자화 #자유 #마리안 #루브르 박물관

이 작품은 프랑스 대혁명의 장면이 아니라, 31년 후에 일어난 7월 혁명을 그린 것이다. 7월 혁명은 프랑스 중산층과 시민들이 부르봉 왕가의 폭정에 맞서 일어난 사건이다. 산업 혁명이 시작되고, 새로 등장한 산업 자본가와 노동자 세력의 불만이 심해져 새로운 혁명으로 이어졌다. 1830년 왕정복고를 시도하던 샤를 10세는 선거에서 실패하고, 국민 의회를 해산한다. 그리고 출판의 자유를 막고 선거 참여의 자격을 제한하는 칙령을 반포한다. 이에 분노한 중산층과 시민들은 샤를 10세의 퇴

위을 요구한다. 이후 혁명파 루이 필리프 1세의 등장으로 입헌 군주제의 시작을 알리는데, 〈민중을 이끄는 자유의 여신〉은 바로 이 과정에서 일어난 7월 혁명의 사건을 그린 그림이다. 1831년 살롱전에 〈바리케이드 장면〉이라는 제목으로 출품하여 호평을 받은 바 있다. 마침내 이 그림은 들라크루아를 세계적인 화가로 만든 작품이자, 혁명의 상징적인 그림이 된다.

이 그림은 역사화가 아니다. 단순한 역사적 사실을 그린 것이라기에는 우의적인 표현과 상징이 곳곳에 숨어 있다. 그림의 핵심 주제는 '자유'이고, 주인공은 화면 중앙에 우뚝 솟아 민중을 이끄는 '마리안'이다. 마리안은 프랑스 대혁명 이후, 프랑스를 의인화한 인물로 '자유, 평등, 박애'라는 삼색기의 상징처럼 여겨졌다. 가슴을 드러낸 모습은 일부러 고전의 여신처럼 그린 것으로, 신화 속 자유의 여신인 리베르타스를 상징한다. 훗날 프랑스에서 미국 독립 100주년을 축하하기 위해 제작한 자유의 여신상도 이 그림의 영향을 받았다. 오늘날에도 마리안은 프랑스를 의인화한 인물로 널리 사용되는데, 얼굴은 공식 정부 문서나 우표 및 동전에 표시되어 있다. 머리에 쓴 모자는 또 다른 자유의 상징으로, 로마 시대에 자유를 얻은 노예들이 쓰던 프리기아 모자이다. 마리안이 들고 있는 깃발과 오른쪽 멀리 노트르담 대성당 꼭대기에 보이는 삼색기는 프랑스의 상징이다. 두 손에 권총을 든 아이는 혁명의 미래를 약속할 것을 암시한다. 이 아이는 빅토르 위고에게 영감을 주어, 소설 《레미제라블》의 등장인물인 가브로슈를 만들어 냈다.

혁명에 직접 동참하지 못한 들라크루아는 그림을 통해 국가에 대한

낭만적 열정을 표현했다. 그는 낭만주의 미술을 이끄는 대표적인 프랑스 화가로, 질풍노도와 같은 혁명의 사건을 예술가의 열정으로 증언한 것이다. 들라크루아는 역사적 사건이나 문학에서 온 주제를 주로 다루었는데, 1883년 모나코 방문 후 이국적인 주제로 낭만주의 미술을 강화한다. 그는 정확한 묘사를 요구하는 아카데미의 전통을 고수하던 당대의 예술사조를 거부하고, 자유로운 붓질과 감정을 담은 색채로 그려냈다. 그의 색채 사용은 인상파와 후기 인상파의 발전에 기여했다.

최후의 심판

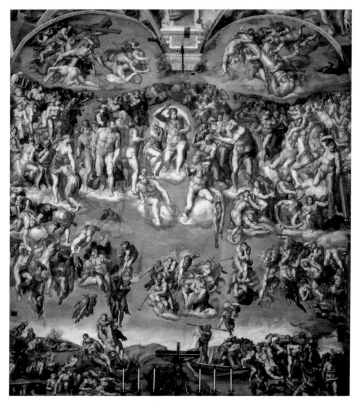

#미켈란젤로 #플라톤 아카데미 #사보나롤라 #해부학 #바티칸 미술관

　미켈란젤로는 인문학에 능통했다. 플라톤 아카데미의 회원이었던 그는 단테의 《신곡》을 외울 정도로 당대의 인문학을 깊이 있게 이해하고 있었다. 미켈란젤로가 살던 피렌체는 중세부터 금융업으로 부를 축적하여 르네상스 인문학의 꽃을 피운 도시였다. 바로 그곳에 메디치 가문의 후원으로 인문학의 산실 '플라톤 아카데미'가 세워졌다. 마르실리오 피

치노는 메디치가 만든 플라톤 아카데미의 수장으로 임명되었으며, 피렌체 지식인의 중심 인물이었다. 그는 의사이자 철학자로서 플라톤 사상을 연구하고, 고전에서 르네상스의 길을 찾았다. 피렌체의 르네상스 주도 세력들은 고전의 부흥을 추구하던 플라톤 아카데미에서 새로운 사상의 영향을 주고 받았다. 바로 이곳에서 미켈란젤로는 피치노에게 큰 영향을 받았고, 당대의 고전에 대한 이해와 탐구 정신을 자신의 작업에 반영했다. 그는 그림을 그릴 때 반드시 원형이 되는 모델을 두었는데, 미술의 대상도 원형이 있어야 한다고 보는 플라톤의 미적 기준을 따른 것이었다. 실제로 〈최후의 심판〉의 각 장면들은 실물 크기의 드로잉 수백 장을 바탕으로 제작되었다.

미켈란젤로가 영향을 받은 또 한 명의 인물이 있다. 바로 신의 심판을 외치던 사보나롤라이다. 그는 부패하고 타락한 피렌체를 심판의 대상으로 보고, 종교 개혁을 통해 새로운 사회를 실현하려 했다. 그러나 결국 실패로 끝나고 이단으로 몰려 화형에 처해지는데, 이 과정에서 사보나롤라는 피렌체의 예술가들에게 깊은 영향을 미쳤다. 세속적인 그림 대신 종교화만 그리게 된 보티첼리나 미켈란젤로가 그 예이다. 미켈란젤로는 자신을 포함하여 교황까지 화면에 그려 넣어, 심판 앞에서는 누구도 벗어날 수 없음을 보여 주었다.

〈최후의 심판〉은 완성 당시 경탄과 함께 논쟁의 대상으로 떠올랐다. 압도적인 크기와 실감 나는 역동성을 가진 이 작품은 부드럽고 우아한 라파엘로의 회화가 유행하던 시기와 맞물려 등장했다. 라파엘로의 조화로움에 비하면 미켈란젤로의 역동적이고 거친 시도는 강한 대조를 이루

었다. 특히 그림에 대한 비판의 상당 부분은 예수를 비롯한 벽화 속 인물들의 나체와 관련된 것이었다. 성스러운 제단화가 위치한 곳에 나체와 같은 불경스러운 표현은 용납할 수 없었던 것이다. 나체의 대부분은 나중에 미켈란젤로의 제자였던 다니엘레 다 볼테라에 의해 가려진다. 현재 우리가 보는 것은 훗날 복원가들에 의해 원래의 모습을 찾은 이후의 그림이다.

미켈란젤로는 해부학으로 인간의 몸을 집중 탐구하여 인물을 자연스럽게 만들었다. 르네상스 초기의 화가들은 해부학의 원리를 이해하였지만, 인체를 유기적으로 연결하지는 못했다. 그의 그림은 이전 시대 그 누구보다 3차원의 해부학적인 묘사가 뛰어났다. 그는 심판을 맞이하는 인간의 감정과 이에 반응하는 격렬한 몸짓, 그리고 각 인물의 뼈, 살, 근육 등을 살아 있는 듯이 표현해 냈다. 작품 속 인물들은 제각기 역동성을 갖추었으며, 과거 비잔틴 미술의 엄격한 양식화에서 확연히 벗어나 있다. 카발리니 혹은 조토의 〈최후의 심판〉과 미켈란젤로의 작품을 비교해 보면 자연스러운 인체 표현과 완성도 있는 3차원적 표현을 느낄 수 있다. 또한 해부학에 대한 그의 지식과 조각 기술은 인물의 다양한 자세와 표정에서 분명히 드러난다. 그림의 오른쪽 하단에는 지옥으로 떨어지는 영혼들이 묘사되어 있는데, 저주받은 운명에 저항조차 할 수 없는 절망감이 그대로 드러난다. 손으로 한쪽 눈을 가리고 완전히 겁에 질린 표정을 짓고 있는 사내는 압권이다. 최후의 심판이 초래한 대혼란 앞에, 역동적인 자세와 표정은 무력한 존재로 남는 것이다.

23 아르놀피니 부부의 초상

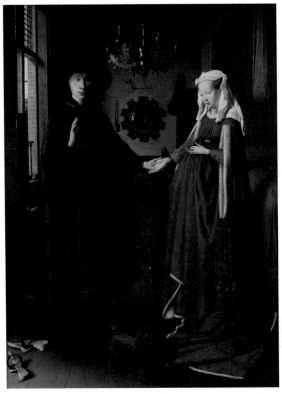

#얀 반 에이크 #플랑드르 #초상화
#상속권 #런던 내셔널 갤러리

〈아르놀피니 부부의 초상〉은 수수께끼 같은 그림으로 유명하다. 반 에이크의 작품 중 가장 널리 알려진 대표작인 이 그림은 플랑드르 회화의 섬세함과 유화 기법의 완성도를 보여 준다. 이 그림은 중세 이후, 성인聖人이 아닌 일반인을 그린 초상화 중 가장 오래된 작품 중 하나이다. 서로의 언약을 확증하는 듯한 남녀와 그들을 둘러싼 여러 상징적인 이

미지가 있는데, 화가는 이 장면의 증인인 것처럼 자신의 사인을 그림 속에 남겼다. '얀 반 에이크 여기에 있었다. 1434년에'라는 화려한 필기체 사인은 거울 위의 벽에 있다. 만약 벽에 실제로 큰 글씨가 쓰여 있다면 당대의 속담이나 다른 격언이 쓰여 있었을 것이다.

15세기의 플랑드르는 경제적 번영과 안정 속에 전성기를 맞이한다. 상공업의 발전은 도시화를 촉진했고, 새로운 부를 이룬 수공업자와 상인, 그리고 시민 중심의 도시는 자유를 확장시켜 나갔다. 이제 예술은 왕족, 성직자, 귀족의 전유물이 아니었다. 권력자로 등장한 도시 부르주아는 새로운 미술을 요구했는데, 예술가들은 도시의 발달에 따른 충만한 활력, 현실적인 감각과 사치스러운 미감을 만들어 냈다. 바로 이 시기에 반 에이크는 초기 플랑드르 화파를 주도하였다. 초기 플랑드르 그림들은 독일과 이탈리아로 수출되었다. 화가들은 점점 늘어나는 수요를 충족하기 위해 작업을 연구하고 개발해 나갔다. 화가로 구성된 길드 조직은 다른 직종의 길드처럼 화가의 지위를 얻기 위한 교육을 제공하고, 인근 지역의 견습생을 유치했다. 이 시기의 플랑드르 화가들은 자유 시장의 상품처럼 개인의 주문에 따라 그림을 생산했다. 작품의 주문 고객층은 부르주아, 귀족, 성직자, 상인 및 외국 은행가 등 다양했다. 〈아르놀피니 부부의 초상〉을 주문한 사람은 아르놀피니이다. 다양한 이견이 있긴 하지만, 대체로 브뤼주에서 금융업에 종사하던 부유한 상인 지오반니 아르놀피니와 그의 아내 지오반나 체나미의 결혼식 장면으로 추정한다.

초상화의 창시자로 불리는 반 에이크는 이 작품에서 놀라운 부분 묘사와 빛의 표현을 보여 준다. 정교한 볼록 거울의 테두리에는 예수 수난

의 열 가지 장면이 손톱만 한 원 안에 그려져 있다. 거울 속에는 부부의 뒷모습과 또 다른 두 사람의 모습이 비치는데, 푸른색 옷차림의 인물이 반 에이크 자신인 것으로 추정된다. 등장인물은 물론, 창으로 들어온 빛을 이용한 실내 묘사는 마치 사진처럼 느껴진다. 영국의 현대 화가 데이비드 호크니는 반 에이크가 카메라 옵스큐라와 같은 광학 장치를 사용하여 세밀한 부분까지 그렸을 것이라 주장한다.

크고 둥근 모자를 쓰고 짙은 색 옷을 입은 남자와 출산의 상징인 초록색 옷을 입은 여자는 모두 값비싼 모피 차림이다. 아내는 마치 임신한 듯이 보이지만, 당시 유행하던 부유층의 풍성한 드레스를 손으로 끌어올려 잡은 모습을 그린 것이다. 그 지역에서 생산되지 않는 비싼 오렌지는 풍요를 상징하며, 샹들리에에 켜져 있는 하나의 촛불은 신의 눈이 부부의 삶을 지켜본다는 상징으로 기독교의 전통을 담고 있다. 바닥의 강아지는 부부 관계의 성실성과 충실도를 상징한다. 두 인물의 자세, 다양한 정물의 세부 묘사, 구체적인 배경의 설정 등은 다양한 해석을 낳았는데, 이 작품은 두 남녀의 결혼식을 묘사한 것으로 추정되어 왔다. 하지만 현대에 와서 이 부부의 결혼 날짜가 적힌 문서가 발견되었다. 그런데 문제는, 작가가 작품에 사인한 연도가 결혼 날짜보다 앞선다는 것이다. 이 그림의 부부는 얀 반 에이크가 죽은 지 6년 후인 1447년에야 결혼했다는 사실이다. 한편 이 그림이 지오반나의 갑작스러운 죽음 이후 그려진 사후 초상화라는 주장이 제기되기도 했다. 또한 최근에는 남편이 사망했을 경우, 아내가 재산을 물려받는다는 상속권을 증명하는 그림이라는 해석이 나오기도 했다.

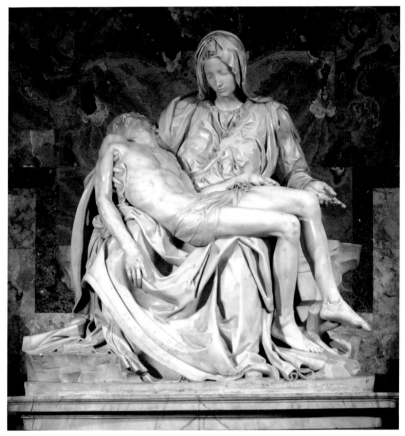

#미켈란젤로 #고전미 #성모 #예수 #론다니니의 피에타 #성 베드로 대성당

⟨피에타⟩는 르네상스의 고전미를 종교적으로 해석해 낸 최고의 조각
이다. 가장 완벽한 예술가로 통하는 미켈란젤로가 24세일 때 제작하였
으며, 종교 미술로 만들어진 조각상 중 가장 널리 알려져 있다. 성모 마
리아가 상체에 두른 띠에는 '피렌체의 미켈란젤로 부오나로티'라고 새

겨져 있는데, 유일하게 미켈란젤로 자신의 사인이 들어간 작품이다. 로마의 성 베드로 대성당에 있는 이 작품 외에도 그의 피에타 조각상은 세 개가 더 있다. 피렌체 대성당의 〈피에타〉와 아카데미아 미술관의 〈팔레스트리나의 피에타〉, 그리고 죽기 전 마지막 작품인 밀라노의 〈론다니니의 피에타〉가 있다. 〈피에타〉는 세계의 관광객이 가장 많이 찾는 걸작 중 하나이다. 미켈란젤로는 절제된 균형과 비례를 통해 인체의 아름다움을 표현했다. 여러 각도에서 보이는 예수와 마리아의 다양한 표정과 동세는 치밀하게 계획된 해부학적 이해와 표현이 뒷받침된다. 기독교의 삼위일체를 뜻하는 삼각형의 안정된 구도부터 생생한 인체 묘사에 이르기까지 〈피에타〉는 청년 미켈란젤로의 주제 해석력과 완결성이 돋보이는 작품이다.

미켈란젤로는 화가 도메니코 기를란다요의 작업실에서 배움을 시작한 후, 조각가 베르톨도 디 지오반니의 제자가 된다. 후원자였던 로렌초 데 메디치가 사망하자 그는 피렌체의 활동을 정리하고 1496년 로마로 옮기는데, 이곳에서 프랑스 추기경의 주문으로 〈피에타〉를 제작한다. 미켈란젤로는 고대부터 내려오던 채석장 카라라에서 특별히 사람의 피부색을 띤 대리석을 구입한다. 미켈란젤로는 자신이 좋아하던 단테의 《신곡》 속 '성모는 다른 여인보다 젊음이 더 오래 유지된다'라는 글귀에 영감을 얻었다. 그렇게 처녀 같이 앳된 모습으로 성모 마리아를 조각하여, 예수의 죽음 앞에서도 영원한 젊음을 가진 여인을 표현한 것이다. 전통적인 도상에 따라, 마리아의 무릎과 품은 제단을 상징하고 예수는 구원의 제물을 상징한다. 위에서 내려다본 〈피에타〉는 예수가 주인공으로 신에게 바쳐지는 상황임을 극명하게 드러내고 있다. 그리고 성

모가 앉은 좌대는 십자가 처형이 진행된 골고다 언덕을 상징한다.

〈천지창조〉와 〈최후의 심판〉을 그림으로 남기기도 했지만, 스스로 조각가임을 자부하던 미켈란젤로는 점점 조각에 집중했다. 〈론다니니의 피에타〉는 그의 신심을 가장 잘 표현한 백미이다. 이 피에타는 예전과는 다른 표현을 보여 주는데, 신의 아들이 감당해야 할 고통과 구원의 이중적인 숙명을 하얀 돌덩이 속에서 끄집어내고 있다. 슬픔에 잠긴 마리아의 표정은 담담하게 보이고, 미완의 얼굴로 묘사된 예수는 고통으로 허물어져 가는 신체를 세우듯 성모와 함께 서 있다. 혹자는 예수가 슬퍼하는 성모를 업은 채 위로하는 모습으로 해석하기도 한다. 종교적인 분위기가 물씬 풍기는 이 작품은 1564년 89세의 미켈란젤로가 죽기 며칠 전까지도 손을 놓지 않았던 조각이다. 그는 젊은 시절에 제작했던 〈피에타〉에서 보여 주지 못한 열정을 다하여 돌 조각을 깨고 있었던 것이다. 미켈란젤로는 이러한 명언을 남겼다. "최고의 예술가는 대리석의 내부에 잠들어 있는 존재를 볼 수 있다. 조각가의 손은 돌 안에 자고 있는 형상을 자유롭게 풀어주기 위하여 돌을 깨뜨리고 그를 깨운다."

〈모나리자〉나 대부분 유명 예술품이 그랬던 것처럼 〈피에타〉도 문화재 훼손이라는 반달리즘의 위험을 피하지 못했다. 그 예로 1972년 부활 예수를 자칭한 자로부터 수차례의 망치질로 마리아의 왼팔은 떨어져 나가고 손가락은 파손되었다. 방탄유리 속의 피에타는 정면으로 멀리서만 바라볼 수 있다.

아테네 학당

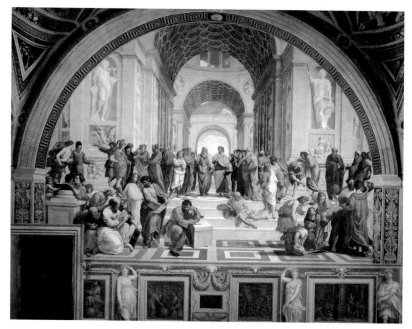

#라파엘로 #상상화 #서명의 방 #상상 #바티칸 미술관

르네상스 전성기, 당대 최고의 화가는 라파엘로였다. 다빈치, 미켈란젤로와 활동 시기가 겹치기는 하지만, 회화의 최고봉은 라파엘로로 꼽힌다. 그의 그림에서 풍겨 나오는 온화한 힘은 오늘날에도 많은 사람들에게 감동을 주고 있다. 만약 라파엘로의 작품 중 최고를 뽑으라면 어떤 것을 택할 수 있을까? 결코 쉽지 않은 문제겠지만, 하나의 작품만 선택하면 〈아테네 학당〉이라 할 수 있다. 당시 르네상스 회화의 결정체를 만든 작품들의 중심에 아테네 학당이 있기 때문이다. 더욱이 이 그림은 라파엘로의 정신세계와 전성기 르네상스의 특징을 함축적으로 보여 준다.

이 그림은 르네상스 양식 건축물을 배경으로 펼쳐진다. 적절한 원근법을 사용하여, 많은 등장 인물에 비해 산만하지 않고 웅장한 분위기와 우아함을 유지한다. 브라만테의 성 베드로 성당 초기 계획에서 영감을 얻은 아치형 건축물 안의 벽면에는 예술을 상징하는 아폴론과 지혜를 상징하는 여신 아테나의 두 조각상이 자리한다. 그 아래 펼쳐진 등장 인물의 광경은 볼만한 연극의 한 장면처럼 보인다. 이 그림은 고대의 철학과 과학의 주요 인물을 그려낸 상상화로, 화면의 왼쪽은 플라톤을 따르던 학파, 오른쪽은 아리스토텔레스의 사상을 따르던 학파로 묘사되어 있다. 라파엘로는 르네상스의 예술가를 모델로 삼아 주요 등장인물을 표현했다. 그가 존경하던 다빈치의 얼굴은 노년의 플라톤으로 묘사했는데, 플라톤은 자신의 책 티마이오스를 들고 변하지 않는 이데아의 세계를 향해 손가락을 들어 올리고 있다. 계단 아래쪽에서 턱을 받치고 고뇌하는 철학자 헤라클레이토스는 미켈란젤로의 얼굴을 하고 있다. 그 외에도 오른쪽 아래 브라만테를 모델로 한 유클리드는 허리를 굽혀 컴퍼스로 무언가 그리고 있다. 라파엘로는 고대 그리스의 화가 아펠레스에 자신의 얼굴을 나타냈는데, 오른쪽 아래 짙은 색 모자를 쓰고 자의식 가득한 시선으로 감상자를 바라보고 있다.

르네상스 시대의 천재 예술가들은 공통적으로 인본주의 입장에서 과학적인 지식과 정보를 이용하여 작품을 제작하였다. 또한 현실을 관통하는 공통된 성질을 찾아 그 본질적인 요소를 표현하고자 한 신플라톤주의에 영향을 받았다. 단순히 그림을 그리는 것이 아니라, 철학이나 과학, 수학처럼 변하지 않는 진리를 탐구하고 이를 미술에 적용한 것이다. 유클리드의 기하학을 기초로 한 원근법, 빛의 탐구를 통한 명암법,

해부학에 기초한 인체 표현 등이 그 예이다. 르네상스의 3대 거장 중 막내인 라파엘로는 이 모든 것을 종합한 작품을 그려 냈다. 여기에 깊은 색채와 현실감 넘치는 표현을 추가해 르네상스 회화의 절정을 보여 주었다. 그 대표작이 바로 〈아테네 학당〉이다.

이 그림은 율리우스 2세 교황의 주문으로 1511년 완성한 프레스코 기법의 벽화이다. 바티칸 궁 2층, 라파엘로의 방이라고도 알려진 4개의 방 중 '서명의 방(세나투라)'에 있다. 이 방은 바티칸에서 가장 유명한 장소 중 하나로, 〈아테네 학당〉 외에도 신앙을 상징하는 〈성체논의〉와 예술적 미를 상징하는 〈파르나소스〉로 벽면이 채워져 있다. 정면의 벽을 차지한 〈아테네 학당〉은 폭만 해도 7미터가 넘는다. 라파엘로는 고전에 대한 구체적인 이해와 자신만의 독창적인 상상력으로 벽면 가득 르네상스의 정신을 실현해 놓은 것이다.

초원의 성모

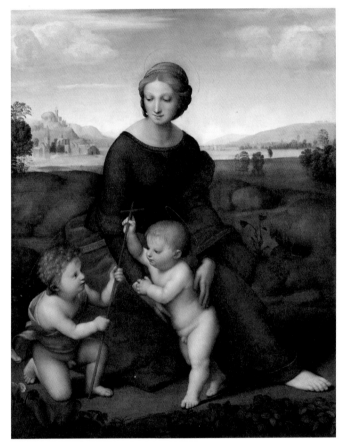

#라파엘로 #이데아 #벨베데레의 성모상 #인간미 #빈 미술사 박물관

예나 지금이나 엄마와 아기가 함께하는 부드러운 이미지는 인간에게
행복을 전해 준다. 성모자상 중 가장 널리 알려진 작품은 라파엘로의
〈초원의 성모〉이다. 이 작품 속 따뜻하고 부드러운 인물의 느낌은 마치
라파엘로 자화상 속 부드럽고 우아한 그의 얼굴과 겹쳐 보인다. 밝은 색

조로 묘사된 풍경과 부드럽고 이상화된 얼굴, 고요하고 애정 어린 분위기는 작가의 온화한 성격을 닮았다. 〈초원의 성모〉는 1506년경, 라파엘로가 피렌체에 있던 시기에 그린 작품이다. 〈벨베데레의 성모〉라고도 부르는 이 작품은 피렌체의 전통 있는 귀족이자 메디치가의 친구인 타데이 타데오의 주문으로 그려졌다.

넓게 펼쳐진 그림의 배경은 토스카나 지방의 풍경이다. 가까운 부분은 선명하고 짙은 색으로 그린 반면, 멀리 보이는 부분은 투명하고 푸른 색조를 띠고 있다. 그리고 부드러운 외곽선 처리와 그림자의 미묘한 조화는 다빈치 회화의 영향을 보여 준다. 멀리 마을 있는 풍경을 배경으로, 초원 위 인물들의 삼각형 구도는 움직임에도 불구하고 안정적이다. 등장인물의 자세, 몸짓, 시선을 통해 서로의 친근함을 보여 주고 있다. 빨간 드레스 위에 파란색 망토를 입은 성모는 앉은 자세로 아기 예수를 받치고 있다. 그녀의 시선은 세례자 요한을 다정하게 바라보고 있으며, 세례자 요한은 무릎 꿇고 경배하는 자세로 십자가를 전달하고 있다. 성모의 붉은색 옷과 십자가는 그리스도의 죽음과 수난을 상징한다.

성모 마리아와 아기 예수가 등장한 그림은 중세 이래 다양하게 제작되었다. 라파엘로 또한 이 그림 외에도 〈발다키노의 성모〉, 〈의자의 성모〉, 〈대공의 성모〉 등 성모를 주제로 한 수많은 그림을 그렸다. 〈초원의 성모〉는 르네상스의 성모자상 중 가장 뛰어난 작품으로 꼽히는데, 성모의 표정과 자세, 동작 등이 하나의 기준이 되어 후대의 화가들에게 계속 차용되었다. 과연 그 아름다움의 기준은 무엇일까? 라파엘로는 플라톤주의의 미적 기준인 이데아를 현실에서 최대한 끄집어내고자 하였

다. 그는 아름다운 그림을 통해 현실 속 이데아의 실현이 가능하다고 본 것이다. 그리하여 아름답고 완벽한 성모의 이미지를 추구한 라파엘로는 아카데미 미술의 전통을 만들었다. 그뿐만 아니라 섬세한 심리 묘사도 아름다움의 기준에 한몫하였다. 라파엘로는 초기 그림에 비해 점차 인간의 감정을 드러내는 쪽으로 화풍을 바꾸어 나갔다. 〈초원의 성모〉는 인간적인 성모를 나타낸 대표작으로, 등장인물 사이의 심리와 유대감이 잘 표현되어 있다. 중세에 그려진 성모의 얼굴에서는 예수의 고난을 직감하듯 슬픔과 고통의 표정을 읽을 수 있다면, 라파엘로의 작품에서는 이제껏 경험하지 못한 온화한 위로와 격려, 그리고 변하지 않는 사랑과 애정을 느낄 수 있다. 라파엘로 덕택에 새로운 시대의 자애롭고 인간미 넘치는 성모를 만나게 된 것이다.

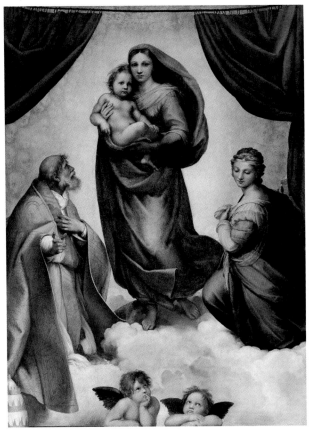

#라파엘로 #성모자상 #인간의 어머니
#아기 천사 #드레스덴 고전 거장 회화관

〈시스티나 성모〉는 르네상스의 대표작 중 하나이다. 이 작품은 라파
엘로의 열정적인 후원자였던 교황 율리우스 2세가 교황 식스투스 4세
를 기리기 위해 주문하였다. '무서운 교황'이라는 별명을 가진 율리우스

2세는 재위 기간 동안 활발한 대외 정책과 교황 국가의 중앙 집중화를 시도하였다. 더불어 성 베드로 대성당의 신축과 같은 대규모 공사를 추진하고, 미켈란젤로에게 시스티나 성당의 천장화를 의뢰하는 등 예술 애호가로도 유명하였다. 유럽 전체의 통일을 꿈꾸었던 그는 이탈리아 군주들을 자기 세력하에 굴복시키고 주도권을 잡기 위해 노력했다. 그 와중에 군사적 요충지였던 도시 피아첸차가 자발적으로 수중에 들어오자, 율리우스 2세는 이를 기념하기 위해 피아첸차의 베네딕도 수도원에 이 작품을 하사했다. 바사리는 《미술가 열전》에서 〈시스티나 성모〉를 '드물게 볼 수 있는 탁월한 작품'이라고 기록했다. 누구도 부인하지 못한 천재성을 가진 라파엘로는 37세의 젊은 나이에 과로 혹은 폐렴 때문에 사망했다고 전해진다. 당시 교황을 비롯한 수많은 추종자들의 애도 속에서 국가적인 장례를 치른 후, 그가 원한대로 로마의 판테온에 묻힌다.

다빈치의 스푸마토 기법이나 미켈란젤로의 해부학의 이해가 결코 표현하지 못했던 것을 라파엘로는 가능하게 만들었다. 예를 들면, 〈베일을 쓴 여인〉 속 인물이 입은 옷의 질감은 이전에는 찾아볼 수 없던 표현이었다. 이 초상화 속 인물은 〈시스티나 성모〉의 성모 마리아와도 닮았는데, 당시 그가 사랑한 여인 포르나리나를 모델로 그렸다고 전해진다. 라파엘로의 완숙기에 제작한 〈시스티나 성모〉는 그가 그린 마지막 성모자상 중 하나이다. 이 작품에서 성모 마리아는 겸손과 순종이라는 신학적 미덕에서 벗어나, 인간의 어머니로서 당당한 모습을 보여 준다. 이는 현실을 적극적으로 응시하는 것이며, 피할 수 없는 아들의 죽음과 감내해야 할 미래의 고통을 인식하는 것이다. 작가는 능동적이며 도전적인

자세로 서 있는 마리아를 통하여, 진하고 깊은 모성애를 담아냈다. 성모의 표정과 자세로 인해 당당한 인간미가 드러나는 이 작품은 르네상스 전성기의 새로운 도약을 보여 준다.

〈시스티나 성모〉의 뒤편 하늘은 짙은 녹색 휘장이 걷히고, 구름 모양으로 모여든 천사들로 가득하다. 그림의 왼쪽에는 시스티나 성당을 지은 교황 식스투스 4세가 자신의 모자를 옆에 두고, 무릎을 꿇은 채 성모자를 바라보고 있다. 오른쪽은 피아첸차의 수호성인이자 건축 장인의 수호성인을 나타내는 성녀 바르바라로, 시선은 아래를 향하고 있다. 그림의 분위기는 더없이 장엄하며 긴장감을 풍긴다. 하지만 바로 아래, 지루한 듯 무료한 표정으로 턱을 괴고 하늘을 응시하는 두 아기 천사를 등장시킴으로 긴장을 덜어주고 있다. 장난기 넘치는 자세와 해학적인 표현은 감상자의 마음을 상쾌하게 만들어 준다. 두 아기 천사는 이 그림의 유명세를 더 하고 있으며, 오늘날에도 관광 상품에서부터 달력에 이르기까지 다양하게 만날 수 있다.

그리스도의 변용

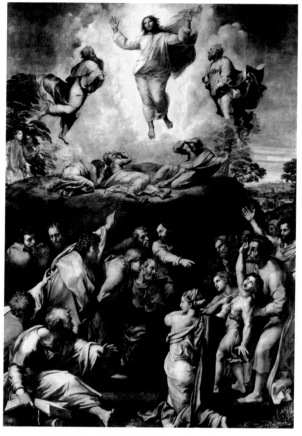

#라파엘로 #변화산 #명암법 #매너리즘 #바티칸 미술관

〈그리스도의 변용〉은 르네상스 거장 라파엘로가 생의 마지막까지 그
린 최후의 걸작이다. 줄리오 데 메디치 추기경이 의뢰하여 제단화로 제
작을 시작한다. 그러나 라파엘로는 이 그림을 마지막까지 완성하지 못
하고 사망했으며, 그의 제자 줄리오 로마노가 완성한다.

이 그림은 변화산이라고 부르는 타보르산에서 일어난 예수의 거룩한 변신을 소재로 한다. 그림은 크게 세 부분으로 나누어져 있다. 그림의 윗부분에는 예수와 모세, 엘리야가 있고, 그 아래에는 예수의 제자 베드로, 야고보, 요한은 잠을 자다 깨어나 눈부신 예수의 모습에 경탄하는 모습이다. 그리고 산 밑 세상은 간질병 환자를 치유하는 기적을 묘사한다. 오른쪽에 하늘을 향해 시선을 돌린 간질병 환자 아이의 모습이 등장한다. 사람들은 놀라움과 갈등, 혼란 속에 빠져 있다. 라파엘로는 아이의 병이 회복되는 모습으로 치료됐음을 보여 주고 있다. 이는 예수의 능력과 거룩함을 돋보이게 한 라파엘로의 신앙의 표현으로 보인다. 라파엘로의 이름 속에는 '치료'라는 뜻이 있다. 라파엘은 '신이 고쳐 주셨다'라는 뜻이다. 유대교와 기독교, 이슬람교에서는 라파엘 대천사를 의미한다. 특히 기독교에서는 전통적으로 치유의 천사로 알려져 있다.

고대 그리스의 아름다움은 변하지 않는 그 무엇이었다. 예술에 있어서도 수학으로 철저하게 계산된 미적 기준을 가지는데, 그 대표적인 예가 황금 비율이다. 이는 자연의 관찰과 기하학적 해석에서 나온 것이다. 기하학적인 비례에 대한 집착은 르네상스에도 계속되었고, 레오나르도 다빈치에 이르러서는 '비트루비우스 인간'이라는 인체에 관한 비례의 기준이 등장했다. 르네상스의 아름다운 그림은 우연히 나타난 것이 아니라 고전의 미를 기준으로 한다. 수학으로 계산된 그림이 아름답다고 본 것이다. 또한 조화로운 색과 원근법이나 명암법으로, 완벽한 구도와 구성을 가진 준비 작업이 필요했다. 즉, 완성된 작품 이전에 잘 준비된 원형으로서의 모델이 있어야만 했다. 계산된 회화는 단순히 현실을 모방한 것과는 다른 차원의 의미를 가진다. 완성된 전형을 세우지 않고

아름다운 조각과 회화를 만들 수 없었다.

피렌체에서 로마로 이동한 라파엘로는 르네상스 고전미에서 벗어나 자신만의 완벽한 회화를 선보이기 시작한다. 라파엘로는 당대 교황의 총애를 한 몸에 받았을 뿐 아니라, 미켈란젤로의 강력한 경쟁자로 급부상했다. 지나친 기교 없이 온화한 매력이 두드러지는 그의 작품에서 선과 색의 융합, 인물의 성격 표현, 구도의 균형감 등 아름답고 참된 것의 우월함이 드러났다. 지금까지 자연을 모사하고 흉내내던 것과 다른 회화의 새로운 가능성을 보여 주었다. 한편, 〈그리스도의 변용〉에서 보여 준 명암법과 밝은색 사용은 르네상스 이후 미술에 중요한 역할을 한다. 특히 이 작품은 빛을 일정한 방향에서 비추어 등장인물의 표정이나 동세를 적극적으로 표현하였다. 일정한 빛으로 명암의 대비를 극명하게 드러내는 묘사법은 카라바조나 렘브란트가 보여 준 명암법에 앞서 선구적인 표현이었다. 구도에서도 자유분방하고 동적인 표현을 시도하는데, 천상의 광휘와 지상의 소란을 대조시켜 S자 형태로 역동적인 연결을 보여 준다. 이 작품은 1520년 그의 죽음 이후 가장 두드러진 작품 중 하나로, 이미 르네상스의 고전 양식을 벗어나, 매너리즘과 바로크 양식으로의 전환을 알려 준 결정적인 역할을 한다.

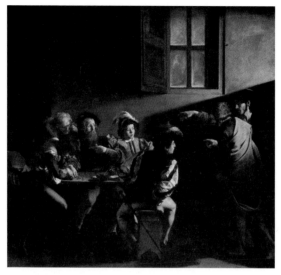

#카라바조 #바로크 #빛 #산 루이지 데이 프란체시 성당

 16세기, 로마 가톨릭교회의 부조리한 관행에 맞서 종교 개혁을 진행하는 동안 이에 반대하는 가톨릭교회는 대안을 모색한다. 그중 하나가 바로크 미술이다. 가톨릭 세력은 바로크 그림과 예술이 종교적인 주제로 재무장되기를 바랐다. 바로크 그림에서는 종교적 신심을 적극적으로 보여 주기 위해 등장인물들의 표정이나 행동을 과장하여 표현하였다. 또한 바로크 양식의 빛과 그림자를 표현할 때는 주제를 강조하기 위해 명암의 강한 대비를 주어 극적인 표현을 이끌어 낸다. 〈성 마태오의 소명〉은 바로크 회화의 대가로 알려진 카라바조의 대표작이며, 강한 명암법을 활용한 것으로 널리 알려진 걸작이다.

이 그림은 7차 십자군 원정을 주도한 프랑스의 왕 루이 9세를 기리기 위해 로마에 세운 산 루이지 데이 프란체시 성당에 있다. 이 성당에는 마태오가 주인공인 〈성 마태오의 순교〉와 〈성 마태오와 천사〉가 함께 걸려 있으며, 오늘날에도 수많은 관광객들에게 감동을 주고 있다. 〈성 마태오의 소명〉은 세 작품 중 가장 높이 평가받는 작품으로, 카라바조의 이름과 그 영향력을 유럽 전역에 퍼뜨린 중요한 작품이다. 르네상스 이후 자연주의와 사실주의가 등장했는데, 이를 기반으로 한 회화의 미술사적 가치가 돋보이는 명작으로 꼽힌다. 카라바조는 사실적인 인물 묘사와 심오한 이야기의 구성을 독자적인 방법으로 재현하였다.

〈성 마태오의 소명〉은 마치 순간을 포착이라도 한 듯, 스냅 사진처럼 그려진 유화이다. 그림은 마태오가 예수의 부름을 받고 있는 장면이다. 마태오는 당시 로마의 지배를 받았던 이스라엘의 세금을 관리하는 세리였다. 갑작스러운 부름에 놀란 표정으로 마태오는 돈을 세던 것도 잊어버리고 손가락으로 자신을 가리킨다. 예수를 의아하게 바라보는 마태오의 표정에서는 재물에 대한 욕심을 읽을 수 있다. 가장 왼쪽에서 돈을 세고 있는 젊은이도, 그 위의 안경을 쓴 이도 물욕에 빠져 있기는 마찬가지이다. 그림의 이 부분은 물욕에 사로잡힌 현실의 인간을 상징한다.

이 그림은 성경의 한 구절을 묘사한 것으로, 바로크 미술과 카라바조의 예술 정신이 절묘하게 조화를 이루며 감동을 주는 작품이다. 이 그림의 특징은 일반적인 성화와 달리 화면의 중앙에 예수가 없다. 물론 작품의 주인공이 제자 마태오인 것을 감안하더라도, 예수가 누구인지 알아보기 힘들다. 가장 오른쪽에 위치한 예수는 카라바조 특유의 어두운 그

림자 속에 숨겨져 있다. 얼굴과 오른손을 제외한 몸 대부분이 등을 돌리고 서 있는 제자 베드로에게 가려져 있는데, 신성을 인간화하는 탁월한 장면이다. 당대의 일상적인 장면을 통해 예수의 모습을 재현하므로 평범한 삶 속의 신성을 일깨운다. 빛이 들어오는 오른쪽 창 아래 누군가를 가리키고 있는 예수의 손가락은 자연스레 빛이 비치고 있는 마태오에게로 향한다. 그런데 그 빛은 그림 속에 묘사된 것만 뜻하지 않는다. 그림 속 빛의 방향은 실제 성당 건물의 창으로 들어오는 빛과 같은 방향이다. 실제로 비칠 빛까지 계산하여 그림 속의 빛을 그려 넣은 것이다. 빛은 이 그림에서 상징이다. 어둠 속에서 살아가던 마태오는 예수의 부름으로 은유되는 신의 빛에 의해서 깨달음을 얻고 있다. 감상자는 실제 창에서 들어오는 빛과 그림 속 빛의 이중적인 장치를 통해 새로운 가르침을 눈으로 확인하게 된다.

음악가들

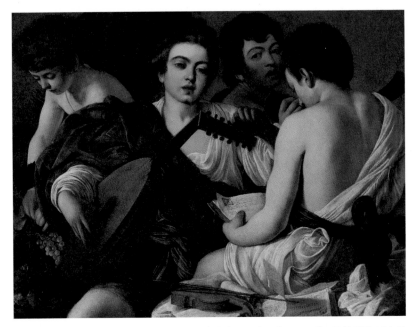

#카라바조 #테네브리즘 #카라바조주의 #바로크 #메트로폴리탄 미술관

　서양 미술사에서 명암의 대비를 사용하기 시작한 것은 오래전의 일이
다. '키아로스쿠로'라고 불리는 이 기법은 고대 그리스 로마의 모자이크
화에서 이미 발견된다. 중세의 기도서나 성경의 수사본에서도 찾아볼
수 있다. 명암 효과는 3차원적인 물체나 사람을 묘사할 때, 입체적인 느
낌을 주기 위해 사용한다. 미술에서 쓰이는 '그리자유' 혹은 '글레이징'
도 이와 유사한 기법이다. 이들 기법은 완성작을 만들기 전 준비 작업이
나 바탕 그림을 의미하며, 주로 한 가지 색을 사용한 단색화이다. 키아
로스쿠로의 전통은 르네상스를 거쳐 바로크의 테네브리즘으로 이어지

는데, 그 핵심적인 역할을 카라바조가 주도했다.

　강렬한 작업과 혁신적인 화풍을 자랑하는 카라바조는 화면에 생기를 부여하는 독특한 화법을 정립하였다. 그는 과학과 음악에도 관심이 많았는데, 특히 광학 탐구에서 얻은 키아로스쿠로를 활용한 빛의 묘사는 감상자를 작품에 빠져들게 한다. 이전 시대의 미술 양식에 비해 빛과 그림자의 대비를 강도 높게 표현하는데, 이는 작품의 주제를 강하게 드러내기 위해서이다. 카라바조는 강한 빛에 의해 생긴 그림자 부분은 단순한 배경의 일부로 느껴지도록 간략히 처리한다. 갈색과 검정색이 주를 이루고, 붉은 색조 역시 짙게 나타낸다. 강렬한 빛이 두드러지는 그의 작품은 17세기 미술 전반에 '카라바조주의'라는 유행을 낳았다. 그가 죽은 이후에도 빛의 표현이 강조된 화풍은 유럽 전역에 지속적인 영향을 미친다. 카라바조주의는 바로크 미학의 중요한 요소로 자리 잡은 것이다.

　바로크 미술은 종교 개혁에 맞서 가톨릭 교리를 재정비한 교계의 후원을 받는다. 교회는 예술가들이 종교적 역할을 감당하고 작품을 낼 수 있도록 후원한 것이다. 이러한 로마 카톨릭의 권고 사항에 수긍한 예술가들은 세속의 유혹을 뿌리치는 내용을 담은 종교화를 제작한다. 그들은 르네상스 미술에서 벗어나 예수의 고난에 대한 표현, 그리고 헌신적인 신앙생활의 의무와 포교에 역점을 두던 바로크 미술의 흐름을 따랐다. 카라바조주의 미술은 외부의 빛과 명암법을 상징적으로 사용하여 핵심적인 부분으로 시선을 유도한다. 그의 작품에서는 서민과 거리의 악사, 거지, 사기꾼이 주된 위치를 차지하기도 하는데, 대표적으로 〈음악가들〉과 〈여자 점쟁이〉, 〈카드 사기꾼〉 등에서 잘 드러난다. 카라바

조는 일상에서 빌려 온 통속적이고 평범한 장면을 표현하면서 인간의 위대함과 추악함, 그리고 비참함과 화려함을 대비시켜 종교가 요구하는 신앙의 정서를 끌어냈다.

 카라바조가 보여 준 미술의 혁신은 국외로 확산되었고, 일찍이 세상을 떠난 후에도 그를 따르던 후대 화가들에 의해 유럽 전역에서 전승·발전한다. 프랑스의 카라바조주의 화가 발랑탱 드 불로뉴는 로마에서 카라바조의 영향을 크게 받았고, 그 외에 니콜라스 두르니에와 시몽 부에 등이 있다. 또한 이탈리아의 대표적인 계승자로는 여성 화가 젠틸레스키가 있다. 카라바조의 삶은 불가사의하고 매혹적이며 파란만장했던 것으로 여겨진다. 말년에는 죄를 짓고 도피 생활을 했는데, 로마 교황청에 사면을 요청하는 편지를 보내고 기다리던 중 39세의 나이로 사망한다. 그후 오랫동안 잊혀졌던 그는 20세기에 재조명된다. 작품의 대중적 성공은 한 세기 동안 그의 이미지를 완전히 바꾸어 놓았고, 수많은 전시회 및 출판물과 함께 다수의 소설과 영화를 낳았다.

대사들

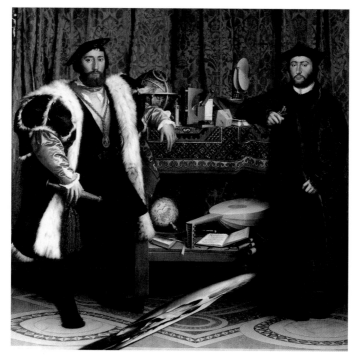

#홀바인 #아나모포시스 #해골 #메멘토 모리 #죽음 #십자가 #런던 내셔널 갤러리

수수께끼 같은 이 그림은 르네상스 예술에서 가장 인상적인 초상화 중 하나이다. 두 명의 인물이 등장하는 초상화인데다, 세심하게 묘사된 여러 사물에는 다양한 의미가 숨겨져 있다. 여러 가지 해석에 따라 그 의미가 달라져 많은 논쟁을 일으킨 그림이다. 또한 회화의 표현 기법 중 하나인 아나모포시스를 사용한 대표적인 작품으로 널리 알려져 있다. 아나모포시스는 왜곡된 형상으로, 일정한 거리 및 특별한 각도에서 보거나 곡면 거울 등에 비출 때 정상적으로 보이게 그린 것이다. 이 작품

의 경우, 화면의 아래쪽에 있는 타원형을 오른편으로 2미터 떨어져 비스듬히 보면 해골을 발견할 수 있다.

〈대사들〉의 첫인상은 키가 크고 고풍스러운 모피 차림을 한 두 남자를 사실적으로 그려 낸 초상화로 보인다. 두 남자의 자신감 있는 자세는 무겁고 아름다운 질감의 외투, 그리고 주위 사물과 더불어 그들의 부와 권력 그리고 지성을 나타낸다. 또한 그들의 옷과 실내에 배치된 정물들의 모든 세부 사항이 완벽하게 묘사되어 있다. 그러나 그 속에는 16세기 유럽의 정치, 경제의 변화와 과학의 발전 그리고 종교 개혁의 혼란 속에 참된 신앙이 무엇인가에 대한 질문이 담겨 있다. 초록색 커튼을 배경으로 당당한 자세를 취하는 두 남자는 누구일까? 왼편의 화려한 복장을 한 남자는 영국 주재 프랑스 대사 댕트빌이다. 1533년 영국의 왕 헨리 8세는 캐서린 왕비와 이혼하고 앤 불린과 결혼하기를 원했다. 그러나 교황이 그의 이혼 청원을 거절하자, 헨리 8세는 가톨릭과 관계를 끊고 영국 성공회를 창립했다. 가톨릭 국가인 프랑스는 주영국 대사인 댕트빌에게 헨리 8세의 마음을 되돌려 보라고 지시했지만, 사랑에 빠진 왕에게는 그 어떤 말도 들리지 않았다. 오른편 남자는 프랑스 왕의 밀서를 들고 댕트빌에게 찾아온 조르주 드 셀브 주교로, 서로 친구였던 이들의 만남 장면을 그린 것이다.

인간의 죽음에 관한 성찰의 그림이다. 16세기는 항해와 발견의 시대이다. 천문학, 지리학, 수학, 음악, 문학 등을 의미하는 도구를 통해 두 남자가 교양 있는 지식인이라는 사실을 암시해 준다. 두 사람이 팔로 기대고 있는 상단 선반에 놓인 물건들은 과학을 상징하고 하단 선반의 물

건은 음악과 같은 다른 지식과 예술을 상징한다. 해시계, 천구의, 지구의, 나침반과 같은 과학적인 도구는 전 세계 일주를 가능하게 했던 위대한 발견의 시대를 상징한다. 하지만 물건들의 상태가 심상치 않다. 거의 눈에 띄지 않지만, 류트의 줄은 끊어져 있다. 프랑스가 가톨릭과 개신교의 종교 분쟁으로 영국과 대립하는 상황을 은유적으로 설명하고 있다. 한편, 그림에서 가장 특이한 요소는 두 사람 사이의 전경에 비스듬히 설정된 이상하게 왜곡된 형상이다. 인간 두개골이다. 부와 지위, 귀중한 물건을 모두 가진 부유한 상남자의 모습 앞에 등장한 해골은 무슨 의미일까? 해골은 죽음, 허무, 바니타스, 메멘토 모리 등으로 해석할 수 있다. 그렇다면 죽음 앞에 겸손한 신앙인의 자세를 요청한 것일까? 홀바인은 왼편 화면의 가장자리 녹색 커튼 상단에 작게 그려진 십자가로 그 상징적인 메시지를 담고 있다. 당대의 큰 권세를 누리고 부족함 없어 보이는 이들에게도 예외 없이 죽음이 찾아온다. 인간의 죽음 앞에서 종교적인 구원을 제안하고 있다. 당시 유럽의 정치적 갈등으로 번져나간 종교 분쟁을 극복하고 삶과 죽음의 경계에서 구원의 신앙을 바라보기를 소망한 것이다.

십자가에서 내려지심

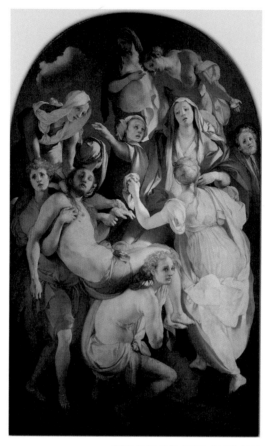

#폰토르모 #매너리즘 #성체 성사
#니고데모 #산타 펠리치타 성당

　〈십자가에서 내려지심〉은 매너리즘의 아름다운 그림이자, 폰토르모
의 대표작이다. 매너리즘 화가 가운데 가장 대표적인 인물은 폰토르모
와 그의 제자 브론치노이다. 매너리즘은 마니에리스모라는 이탈리아어

에서 유래되었다. 가식이나 부자연스러움을 나타내는 말이다. 창백하고 차가운 색으로 묘사된 인체는 현실과 동떨어져 보이며, 유려한 기법으로 완성한 화면의 매끈함은 비현실적인 느낌을 강화한다. 또한 해부학적으로 완벽한 인체의 이상형을 추구하던 기존 관행에서 벗어나 있는데, 심하게 길어진 인체 비례는 그림의 불안감을 고조시킨다. 청색과 핑크색이라는 밝은 배합의 색상은 인물상을 한층 우아하게 만들고 있다. 마리아가 입은 옷의 푸른색은 최고로 값비싼 안료인 청금석과 남동석을 흰색과 섞어 사용했다. 폰토르모는 1528년에 이 그림을 완성했는데, 피렌체뿐만 아니라 전 세계가 인정하는 위대한 걸작이 되었다.

이 그림에서는 사람들의 중첩이 십자가를 대신하고 있다. 작품은 피렌체 산타 펠리치타 성당의 카포니 예배당의 제단 위에 걸려 있는데, 이 위치가 가지는 의미는 남다르다. 이는 '성체 성사'의 주제와 연결된 것으로, 성체 성사는 예수 그리스도의 몸과 피를 상징하는 빵과 포도주를 먹고 마심으로 외적인 형상 속에 존재하는 본질적 구원을 체험하는 일이다. 축성된 빵과 포도주는 물질의 변화는 없으나, 그 의미와 목적이 변하여 그리스도의 몸과 피가 이룬 구원에 이르게 한다. 이 그림은 바로 성체 성사가 이루어지는 제단 위에 그려진 그리스도라는 주제를 적합한 형식으로 표현한 것이다. 이 장소와 그림의 결합은 재단화의 기능을 명확하게 실행시킨다. 그리스도의 몸은 희생 제물로 용서의 구원, 화해의 일치, 사랑과 나눔을 통해서 인간의 구원을 이루게 한다. 제물이 된 그리스도를 '천사의 빵'이라고 부른다.

이 작품에는 화가의 자화상이 숨겨져 있다. 천재 화가들이 자주 활용

하던 숨겨진 자화상이 이 그림에도 등장한다. 어디에 있을까? 그림의 구도는 역삼각형으로 열한 명의 인물이 화면 가득 채워져 있다. 인물들의 표정과 동작은 과장되어 있고 화면의 긴장을 고조시키고 있다. 전면에 등장하는 두 명의 인물은 십자가에서 내려진 그리스도를 받쳐 들고 어디론가 가고 있다. 이들은 예배당의 작은 돔에 묘사된 천상의 아버지에게 아들을 안겨 주기 위해 달려갈 준비를 하는 천사로 해석한다. 성모 마리아는 고통스러운 얼굴로 아들을 향해 팔을 들어 올리며 기절하기 직전의 모습으로 묘사하고 있다. 그녀는 비스듬히 오른쪽으로 쓰러지고 있다. 마리아 앞에 등장한 분홍색 옷을 입은 여인은 흰색 수건으로 그녀의 눈물을 닦아 주려는 듯 등을 돌려 달려가는 자세로 묘사되어 있다. 그녀를 막달라 마리아로 추측한다. 성모 마리아의 오른쪽에 늙은 여자가 걱정스러운 표정으로 마리아를 바라보고 있다. 바로 그녀의 반대편, 성모 마리아의 왼팔 뒤에 모습을 나타낸 사람을 화가의 자화상으로 추정한다. 곱슬한 머리와 수염에 갈색 망토와 초록색 두건을 쓴 남자로 표현된 이 사람은 니고데모라고도 한다. 니고데모는 유대교의 지도자 중한 사람으로 예수를 존경하고 따랐던 인물이다. 그는 예수의 십자가 처형 후 예수의 시신을 소중히 가져가서 매장한다. 예수의 열두 제자는 아니지만 십자가에서 내려진 그리스도에게 중요한 역할을 담당한 사람이 니고데모이다. 이 사건의 현장을 생각한 폰토르모는 아름다운 제단화를 그려 종교적인 헌신을 실천한 것은 아닐까?

봄

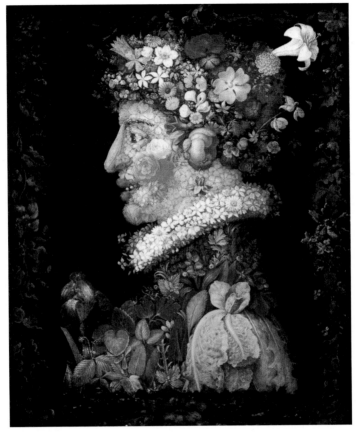

#아르침볼도 #상상 #마스크 #초현실주의 #우화 #상징성 #루브르 박물관

상상의 얼굴을 그려 낸 〈봄〉은 멀리서 보면 웃는 젊은 신사의 흉상이다. 아르침볼도는 상상력이 풍부한 대표적인 화가이다. 그는 과일과 꽃, 동물, 사물 등을 이용해 사람의 얼굴을 표현하였다. 이처럼 새로운 유형의 초상화 기법을 만들어 중부 유럽, 비엔나, 프라하에서 독보적인

회화의 영역을 개척했다. 다빈치의 드로잉이나 히에로니무스 보스의 그림에서 발견할 수 있는 괴기스러운 얼굴과 왜곡되고 변형된 초상화의 특징도 보인다. 아르침볼도의 그림은 이탈리아의 기교파 화풍인 매너리즘의 성향을 가진다. 아르침볼도의 해박한 지식과 독창적인 아이디어를 높이 평가한 사람은 페르디난트 1세이다. 그는 독일 합스부르크 왕가의 시조이자 신성 로마 제국의 황제로, 아르침볼도를 자신의 궁정 화가로 삼았다. 아르침볼도는 3대에 걸쳐 합스부르크 왕가의 궁정 화가로 일했으며, 백작 작위를 수여 받았다. 당시 그의 그림은 호평을 받았지만, 사후에는 단순한 호기심의 대상으로 전락했고 수 세기 동안 사실상 잊혀졌다. 작품의 가치를 재발견한 것은 20세기 '초현실주의'의 등장 이후였다. 시각적 유희와 역설에 대한 공유점을 발견한 초현실주의자들은 아르침볼도를 선구자로 여겼다. 초현실주의의 호평과 관심의 대상이 된 아르침볼도의 그림은 오늘도 계속해서 감상자를 매료시키고 있다.

계절을 나타내는 4개의 연작 중 일부인 〈봄〉은 아르침볼도를 가장 아꼈던 합스부르크 황제 막시밀리안 2세가 주문한 그림이다. 아버지의 뒤를 이어 막시밀리안 2세는 유럽의 광대한 지역을 통치했다. 그를 위해 만들어진 예술품은 종종 직간접적으로 황제의 권력에 경의를 표하는 것이었다. 아르침볼도의 그림도 황제의 권위와 그 영향력에 대한 경의이자, 제국의 우화였다. 아르침볼도는 황제가 지배하는 시공간을 소우주로 생각하여 연작 안에 담아냈는데, 이 그림 또한 합스부르크 통치의 풍요를 전하고, 계절이 끝없이 계속 이어지는 것처럼 왕조가 지속할 것을 은유적으로 표현한 것이다.

〈봄〉에 등장한 얼굴은 주로 장미, 모란, 팬지로 이루어져 있다. 청춘의 아름다움과 향기를 암시한다. 인간의 생애는 사계절 속 봄의 청춘에서 시작하여, 겨울의 가장 오래된 나이로 묘사된다. 꽃은 종종 시간의 흐름과 지상의 모든 업적을 은유적으로 상징한다. 인물의 머리카락 혹은 모자를 구성하는 꽃들은 매혹적인 태피스트리와 같은 효과를 만든다. 한편, 〈봄〉의 인물은 아이리스를 들고 있다. 이 꽃이 나타내는 바는 문맥에 따라 다양하게 해석할 수 있는데, 여기서는 겨울을 이겨낸 봄이 가지는 만물의 재생을 암시한다. 어깨는 양배추, 코는 긴 호박, 몸통은 다양한 채소로 구성되어 있다. 이는 특별한 은유를 나타내기보다는 자연의 일반적인 풍요를 나타내고 있다. 작가는 화려하게 꽃을 피우는 것만큼이나 겸손한 채소를 부지런한 장인 정신으로 섬세하게 그려 냈다. 이 그림은 무엇보다 단순한 즐거움을 넘어선 풍부한 상상력과 상징성을 보여 주고 있다.

34 작은 등불 앞의 막달라 마리아

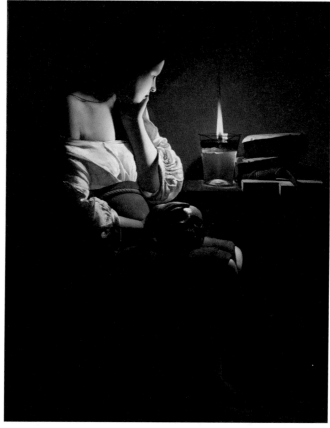

#조르주 드 라 투르 #테네브리즘 #해골 #바니타스 #루브르 박물관

빛이 비추는 곳에 아름다운 여인이 앉아 있다. 작은 등불 앞의 그녀
는 막달라 마리아로, 그리스도교 역사상 성모 마리아 다음으로 가장 유
명한 여인이다. 예수와 가장 친밀한 관계를 유지하였고, 십자가의 죽음
이후 부활의 첫 목격자였다. 그녀는 초대 교회에서 리더십이 강한 지도

자이자, 예수를 증언하는 전도자이자 선지자의 역할을 수행한다. 《황금전설》에서도 가장 중요한 초대 교회의 지도자로 묘사되어 있다. 오늘날 여전히 존경과 논쟁의 대상이기도 하다.

죽음의 상징인 해골과 함께 있는 막달라 마리아는 누구인가? 17세기 동안 모든 가톨릭 국가는 막달라 마리아의 정체에 집중했다. 창녀로 알려진 그녀는 죄 많은 여인이었지만, 동시에 베드로나 욥처럼 회개의 상징으로 여겨졌다. 또한 예수의 가장 헌신적인 추종자로, 그리스도교 성인의 이야기를 다룬 《황금전설》에서는 예수가 사랑한 애인이었다. 그림 속 막달라 마리아는 때에 따라 요염한 매력을 가진 여인으로 묘사되기도 하였고, 후광을 가진 성인으로 묘사되기도 하였다. 그녀는 과연 창녀인가 성녀인가? 성경에서는 일곱 귀신이 들렸던 여자, 죄 사함을 받고 예수를 따르다 부활의 장면을 처음으로 본 여자 등으로 묘사하고 있다. 한편, 많은 사람들이 오늘날까지도 막달라 마리아를 소설이나 노래, 그림 속에서 창녀로 저속하게 묘사하기도 한다. 니코스 카잔차키스의 소설을 영화화한 〈그리스도 최후의 유혹〉에서 예수와 막달라 마리아는 결혼하는 것으로 나온다. 댄 브라운의 소설 《다빈치 코드》에서는 〈최후의 만찬〉 속 예수 옆에 있는 사람이 막달라 마리아인 것으로 묘사한다. 그리고 막달라 마리아가 예수의 딸 '사라'를 낳았으며, 그 후손들이 중세 프랑스의 메로빙거 왕조의 혈통을 이었다고 말한다.

사실 〈작은 등불 앞의 막달라 마리아〉는 제2차 세계대전 중에 나치가 폭격을 피해 탄광 속에 숨겨둔 그림 중 하나였다. 투르는 반종교 개혁 운동으로 신앙의 고취를 시도하던 로마 가톨릭의 입장에서 바로크의 종

교화를 주로 그렸다. 후원자의 취향에 따라 막달라 마리아를 여러 주제로 그려 냈는데, 이 작품도 그중 하나이다. 그림 속 막달라 마리아는 한 치의 두려움도 없이 해골 위에 손을 얹고, 작은 등불을 응시하며 명상에 잠겨 있다. 마치 영원한 사랑에 대한 열정과 고통을 성찰하며 고요한 빛 속으로 스며들어 가는 것 같다. 밤이 가진 분위기를 절제된 표현과 빛의 연출로 신비롭게 나타냈다. 화가는 눈으로 보는 것을 넘어, 순수하고 절대적인 것에 이르는 지혜를 갈구하듯 침묵의 공간을 보여 준다. 이 그림에는 17세기 초 네덜란드에서 시작한 바니타스라는 정물화의 양식이 섞여있다. 작품이 가진 종교적 주제와 더불어, 바니타스를 통해 '죽음'에 관한 주제와도 연결시키는 것이다. 결국 세속의 쾌락이나 젊음, 아름다움도 촛불이나 해골처럼 언젠가 사라질 것이라는 입장에서 감상자로 하여금 죽음 너머 영원한 것을 바라보는 삶의 지혜를 촉구한다.

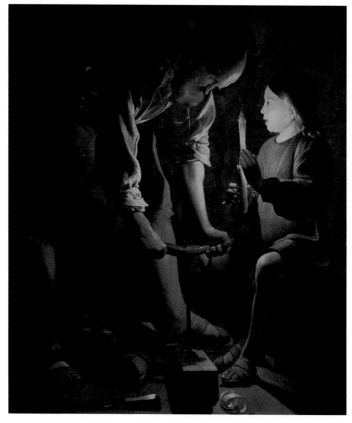

#조르주 드 라 투르 #빛 #테네브리즘 #내면 #루브르 박물관

〈목수 성 요셉〉에는 촛불 하나의 빛이 만드는 고요한 분위기가 나타난다. 17세기 프랑스의 로렌 지역에는 종교적인 성찰과 깊은 명상을 작품 속에 담아내는 독보적인 화가가 있었다. 지극히 개인적인 사실주의를 담아낸 조르주 드 라 투르이다. 그는 사실성을 기초로 하는 독특한

테네브리즘 화가였다. 강렬한 명암 대비를 이용한 화면의 극적인 연출은 테네브리즘의 전통을 따른다. 이 전통은 카라바조의 작품에서 유래한 것으로, 후대 화가들은 스승이 만들어 놓은 빛의 심미적 표현을 정제해 나갔다. 카라바조의 사망 직후, 스페인에서의 테네브리즘은 무거운 분위기와 육중한 배경 속에서 명암을 대비시키는 기법을 사용한다. 이와 달리, 네덜란드를 비롯한 다른 지역에서는 카라바조가 쓴 빛의 표현을 심화·발전시켜 나갔다. 그중 가장 뛰어난 화가이자, 유일하게 스승과 버금가는 평가를 받는 이가 투르이다. 투르의 빛은 종종 내면을 비추는 듯한 고요함이 충만하다. 그는 등장인물과 배경을 아주 단순화한 성격으로 구성한다. 〈다이아몬드 에이스를 가지고 있는 사기꾼〉, 〈주사위 놀이꾼〉, 〈점쟁이〉와 같은 초기 작품에는 뛰어난 표정 묘사가 드러난다. 중기에는 〈성녀 이렌의 보살핌을 받는 성 세바스티아누스〉, 후기에는 〈성탄〉 등의 여러모로 뛰어난 작품을 남겼다. 오랫동안 사람들에게 잊혀졌던 투르는 20세기에 재조명되어 현재 프랑스 최고의 화가 중 한 사람으로 평가받고 있다.

우리 내면에 빛이 비치면 무슨 일이 생길까? 투르는 테네브리즘의 다른 화가들보다 비교적 화사하고 밝은 색조를 사용한다. 그는 카라바조의 영향을 받았지만, 빛의 처리에서는 남다른 감각을 보여 준다. 그가 찾은 빛은 마치 내면을 비추는 듯한 고요함이 충만하다. 이 그림 또한 목수가 나무에 구멍을 뚫는 역동적인 자세임에도 온화하고 신비로운 분위기가 고스란히 드러난다. 화가는 은은한 촛불이나 호롱불을 즐겨 사용하기에, 때에 따라 그 빛이 가려지기도 한다. 고요하고 따스하게 채워진 분위기는 마치 명상의 공간처럼 내면의 깊은 울림을 자아낸다.

정갈한 색조의 〈목수 성 요셉〉은 거의 갈색으로 그려진 단색화이다. 소매를 접어 올리고 다리 밑부분을 드러낸 채 나무 받침대를 뚫고 있는 목수는 성 요셉이다. 그는 검소한 시골 복장을 하고 있으나, 당당한 선지자와 같은 중량감을 가지고 있다. 성 요셉의 발 주변 바닥에는 목공 도구들이 놓여 있으며, 그림의 오른쪽에 튜닉을 입고 있는 아이는 그의 아들 예수이다. 예수는 작업장에 빛을 비추는 촛불을 들고 있는데, 불꽃이 그의 손가락을 투명하게 보이게 한다. 또한 동자승 같은 아이의 얼굴에는 여러 번 섬세하게 덧칠한 흔적이 있다. 이 작품은 평범한 일상의 모습을 담고 있다. 투르의 다른 작품 〈음악가들의 다툼〉 또한 일상을 다루고 있지만, 상당히 치졸하고 너저분한 장면을 묘사한다. 그러나 〈목수 성 요셉〉은 평범한 삶 속에서 예수를 키워 준 세속의 아버지가 돋보이며, 노동의 현장에 비친 아련한 환영을 고요하게 그려 내고 있다.

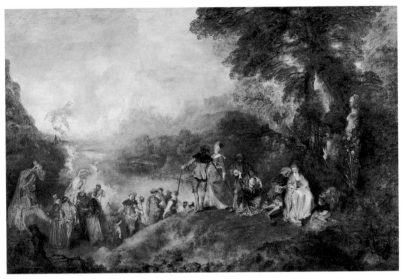

#와토 #축제 #페트 갈랑트 #키테라 섬 #우울 #루브르 박물관

〈키테라 섬의 순례〉는 '페트 갈랑트'를 대표하는 작품이다. 프랑스에서 유래한 페트 갈랑트는 사랑의 축제라는 뜻으로, 여흥을 즐기는 남녀 귀족들의 모습을 담은 그림을 말한다. 이는 18세기 로코코 미술의 특징을 나타내는 주제 중 하나로 자리잡았다. 〈키테라 섬의 순례〉는 아름답고 화려하면서도 우수가 깃든 장 앙투안 와토의 대표작이다. 와토의 그림은 로코코 미술에 속하면서도 바로크 미술과 고전주의 미술 사이의 미묘한 균형을 이룬다.

특히 이 작품은 수수께끼 같은 장면의 행렬이다. 키테라 섬은 그리스의 남쪽에 실재하는 섬으로, 아프로디테의 신전이 있었기 때문에 사랑

의 여신 아프로디테와 연관이 있는 것으로 여겨졌다. 이 그림이 그려지던 바로크 시대에도 사랑의 기쁨을 상징하는 섬으로 알려졌다. 그런데 이 그림에서는 등장인물들이 키테라 섬을 향해 떠나는 장면인지 돌아오는 장면인지 알 수 없다. 그림에 대한 정확한 설명이나 기록이 없기 때문이다. 전경에 펼쳐진 세 쌍의 선남선녀는 서로 애정을 나누는 듯이 보이고, 여러 곳에 나타난 광원의 기이한 조합은 몽환적인 분위기를 연출한다. 그 속에서 어딘지 모를 비현실적인 느낌이 드러난다.

작품은 멜랑콜리하다. 멜랑콜리melancholy는 오래된 회화의 주제로, 우울한 심리 상태를 말한다. 이 그림은 어딘가 신비롭고 심오한 느낌이 들며, 알 수 없는 가슴 시린 울적함이 감돌기도 한다. 와토는 섬세하게 주제를 풀어내기 위해 세련되고 가벼운 담색 계열의 색조로 화면 전체를 그렸다. 그럼에도 불구하고 이 그림은 우아한 연회라기보다 알 수 없는 쓸쓸함이 묻어난다. 그림 속 축제에는 그 어떤 소란도 느껴지지 않으며, 가을 숲을 배경으로 모인 사람들의 산만함이나 흐트러짐도 찾아보기 어렵다. 오히려 지나간 시대의 구슬픈 메아리처럼 느껴지며 이상한 감상에 젖을 뿐이다. 우울은 사람을 죽음에 이르게 한다. 이 그림은 화려한 축제 뒤의 우울, 그리고 죽음을 생각하게 하여 인간의 감정을 움직이는 힘을 가지고 있는지 모른다.

18세기는 '여인의 세기'라고 할 만큼 회화의 주제로 여성이 자주 등장한다. 와토의 그림에도 고상한 여인, 기품 있는 여인, 풍만한 자태의 여인 등이 다양하게 나타나는데, 화가의 엄격한 화법이 만든 치밀한 구도와 탄탄한 구조 등이 여성을 돋보이게 한다. 37세의 나이에 세상을 떠

난 와토의 그림은 단순히 기교만 살리기보다, 인간의 처절한 나약함을 보여 주려는 경향이 짙다. 화면을 보고 있으면 닿을 수 없는 것에 대한 열망이 비치는데, 이는 프랑스 고전주의가 추구하던 이상적 아름다움의 표현에서 나오는 특성으로 본다. 이상화된 아름다움의 표현은 장 자크 루소 이후 대부분의 낭만주의 예술가들의 작품에서도 공통적으로 드러난다. 일찍이 와토의 그림은 낭만주의가 찾던 인간 깊은 곳의 숭고함을 표현했던 것은 아닐까?

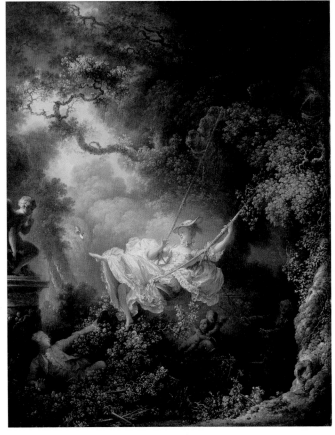

#프라고나르 #여인 #로코코 #에로틱 #인생 #런던 월리스 컬렉션

　고전주의 회화에서 그리스 로마의 여신이 보편적 주제였듯, 바로크에서 로코코를 거치는 동안 아름다운 여인은 미술가들이 선호하는 그림의 소재였다. 특히 로코코 양식은 귀족적 취향의 유려함과 풍부함, 그리고 쾌락주의가 두드러진다. 〈그네〉는 아름다운 여인이 등장하는 로코코

미술의 대표작 중 하나이며, 프라고나르의 가장 유명한 작품이다. 화가이자 판화가인 프리고나르는 역사화와 시골 풍경을 비롯해 외설적인 장르화와 연애의 풍경을 화폭에 주로 담았다. 그는 스승 프랑수아 부셰에 이어 프랑스 로코코를 대표하는 화가로 자리잡는다. 섬세하고 감각적인 화풍으로 명성을 얻었으며, 연애 장면과 에로틱한 주제를 화폭에 적극적으로 담아내어 탁월한 성공을 거두었다.

〈그네〉의 숨겨진 이미지 속에는 야릇함이 감돈다. 이 작품은 화사한 붓 터치와 밝은 색채를 사용하여, 마치 감미로운 음악 소리가 흐르는 듯하다. 숲 한가운데 젊은 연인과 귀족이 즐겁게 노니는 모습은 로코코의 정서를 잘 보여 주고 있다. 분홍색 드레스를 입은 여자는 치마 속 다리를 드러내며 그네를 타고, 왼쪽 아래의 청년은 그네를 타는 여자를 바라보고 있다. 왼쪽 하늘에서 한 줄기 빛을 받는 그녀는 상기된 얼굴로 젊은 청년과 시선을 마주한다. 화면 중앙에 나타나는 여주인공의 분위기는 매우 화사하여, 보기만 해도 아무 근심 걱정 없이 풍족하고 자유로운 느낌이다. 그런데 뒤편의 그늘진 숲에서는 여자의 늙은 남편이 그네를 밀어주고 있다. 신의와 충정을 상징하는 개는 그녀를 바라보며 늙은 남편 앞에 자리한다. 큐피드로 보이는 왼쪽 조각상은 손가락으로 은밀히 진행하라는 듯 여인을 바라보고, 날개 달린 아이로 묘사된 한 쌍의 큐피드(푸토)는 근심 어린 얼굴로 그네 뒤편 어두운 공간에 자리하고 있다. 이 그림은 에로틱한 장면을 연출하면서도, 경박하고 변덕스러운 애정 행각을 경고하고 있다.

추남과 미남, 노인과 청년…… 과연 사랑은 누구의 몫일까? 이 그림

의 또 다른 제목 〈그네 때문에 생긴 행복한 우연〉처럼, 감상자는 그림을 보는 순간 프랑스 귀족 문화의 성적 유희에 즉각적으로 반응하게 된다. 비공식적인 연인들의 은밀한 사랑을 다룬 이 그림은 인간의 숨겨진 욕망과 육체적 관계를 연상시키며 에로티시즘을 전달하고 있다. 그러나 한 가지 모호한 점은 아름답지만 불안한 느낌을 감출 수 없다는 것이다. 〈그네〉는 로코코의 '불완전한 황홀함'을 가장 잘 드러내는 작품으로, 프라고나르는 시대의 불길함을 예감이라도 한 듯 이중적인 표현을 시도하고 있다. 시대의 욕망과 갈등을 동시에 보여 줄 수 있었던 이유는 그가 사회에 대해 독자적인 시각을 갖고 있었기 때문이다. 그는 쾌락과 불안의 순간을 동시에 보여 주면서 인생의 불확실성을 암시한다.

키스

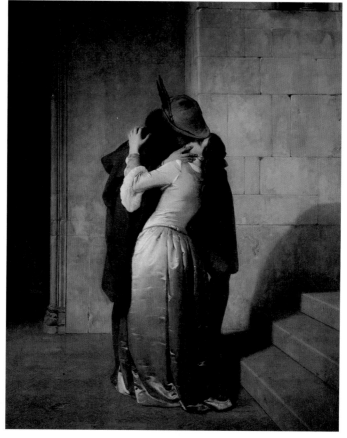

#하예즈 #낭만주의 #사랑 #브레라 미술관

　키스는 동서고금을 막론하고 연인 간의 사랑의 표현이다. 입맞춤에도 다양한 종류가 있지만, 지역과 문화를 넘어 대부분 사람이 느끼는 최고의 입맞춤은 에로스적인 키스일 것이다. 프란체스코 하예즈의 〈키스〉는 이탈리아 낭만주의의 대표작이자, 낭만주의 예술의 진정한 아이

콘 중 하나이다. 한 가지 놀라운 점은, 열정적이고 관능적인 키스를 담은 이 그림에 애국적이고 정치적인 상징이 숨어있다는 것이다. 하예즈는 이탈리아 비스콘티 백작으로부터 프랑스와 사르데냐 왕국의 동맹에 대한 희망을 그림으로 그려 달라는 요청을 받는다. 〈키스〉에는 이탈리아의 독립을 바라는 애국적 의미가 녹아 있는데, 남녀의 의상에 나타난 빨간색, 흰색, 파란색은 프랑스의 국기를 상징한다. 또한 두 인물의 키스는 이탈리아의 통일을 바라는 세력인 '리소르지멘토'와 프랑스의 강한 동맹 관계를 은유한 것이다. 사랑하는 연인의 입맞춤이라는 주제, 그리고 풍부한 색상과 직물의 화려한 표현으로 당국의 검열과 같은 개입을 효과적으로 피할 수 있었다.

섬세한 초상화가로 유명했던 하예즈는 성서, 역사, 인물 등 이야기가 등장하는 그림의 대가이기도 했다. 그는 이탈리아 낭만주의 소설이나 독일의 실러, 영국의 셰익스피어와 바이런 등의 여러 작가의 문학 작품에서 영감을 얻었다. 〈키스〉 이전에 그렸던 작품 〈로미오와 줄리엣의 마지막 키스〉가 그 예이다. 그는 바로크의 웅장함이나 로코코의 화려함보다는 단순하고 명료한 고전주의 기법을 선호하였다. 하예즈는 이탈리아 신고전주의의 대표적인 작가 안토니오 카노바의 죽음 이후, 미술계의 새로운 중심인물로 떠오르게 되었다.

베네치아의 아카데미에서 그림의 기초를 다진 하예즈는 로마의 성 루카 아카데미에서 유학할 수 있는 기회를 얻는다. 그리고 로마에서 활동하는 동안 여러 나라의 화가들을 만나게 되는데, 먼저 로마에 와있던 프랑스 신고전주의 화가 앵그르를 만나 친분을 맺는다. 앵그르와 신고전

주의 표현 방식은 하예즈의 작품에 영향을 미쳤고, 그의 작품은 고전의 절제된 미를 보여 주었다. 오늘날 하예즈를 이탈리아 낭만주의의 대표 화가라고 말하지만, 실제로 그는 신고전주의와 낭만주의 사이를 오가는 다양한 작품을 남겼다. 신고전주의 양식의 역사화와 신화, 종교화 그리고 정치적인 내용이 담긴 작품이 있는가 하면 정교한 초상화도 많이 남겼다. 낭만주의가 처음 등장했을 때에는 숭고한 아름다움에 관한 의미를 담고 있었기에, 오늘날 생각하는 로맨틱한 분위기의 만남이나 추억의 아련한 느낌과는 거리가 멀다. 낭만주의의 물결은 18세기 말 문학에서 처음 등장하였는데, 미술사에서 낭만주의의 시작은 고전주의의 이성과 형식에 반기를 든 것으로, 감성과 환상에 관한 묘사였다. 하예즈는 인간 내면의 중시, 감정의 존중, 상상의 개방에 충실하며 '고요한 사실주의'라 할 수 있는 자기만의 화풍을 낭만주의의 주제로 완성해 나간 것이다.

#샤르댕 #정물화 #일상 #역사화 #루브르 박물관

　정물화의 독립은 풍속화의 변화 과정에서 이해할 수 있다. 19세기에 접어들면서 화가들은 일상으로 눈을 돌리기 시작한다. 전통적으로 아카데미는 중요한 지위나 계급을 매기듯이 역사화, 초상화, 풍경화, 정물화로 그림의 위계를 나누었다. 역사가나 시인처럼 역사와 우화를 이해하고 그림으로 표현하는 화가는 최고의 대우를 받았다. 역사화는 화면

의 구성, 풍경, 정물, 해부학, 초상화 등 기본적으로 모든 장르를 다룰 줄 아는 능력이 필요했기 때문이다. 19세기까지도 신화나 우화, 역사에서 주제를 가져온 그림이 우위였다. 역사적인 위인들의 덕목을 담은 그림이나 전투 장면을 담은 그림 또한 최고로 쳤다. 르네상스를 거쳐 16세기 독일 동판화에서 풍속화가 본격적으로 등장한다. 18세기 와토가 궁정의 우아한 생활을 풍속화로 그렸다면, 19세기 샤르댕은 소박한 서민의 삶을 풍속화로 그려 냈다. 이후 점차 종교와 역사를 다룬 그림이 줄면서, 19세기 예술가들은 점점 주변 생활에서 그림 주제를 발견했다. 그 대표적인 예시가 인상주의 화가들이 그린 풍경 속 인물들이다.

샤르댕은 정물화가로 이름을 알리기 시작했다. 여러 작업실에서 실력을 키운 샤르댕은 정물화 〈가오리〉와 〈뷔페〉를 살롱 전시회에 출품하여, 단번에 프랑스 아카데미 미술분과 회원이 된다. 특히 정물화 분야의 위원이 될 정도로 실력을 인정받았다. 그는 정물뿐 아니라 고양이, 개와 같은 동물에 대해서도 탁월한 묘사력을 가진 화가였다. 샤르댕은 평범한 것을 소재로 했지만, 강렬한 색채와 미묘한 구성을 통해 정물화의 모범을 만들었다. 또한 그는 정물화에 멈추지 않고 프랑스인들의 일상을 느낄 수 있는 가정 생활을 그림으로 남겼다.

그의 붓 터치는 면밀하고 무게감이 있으며, 화면은 기름지고 풍부하여 신비로운 아름다움을 풍긴다. 교묘한 기법으로 칠한 색채도 적절한 명암과 잘 어우러진다. 당시 유행하던 그림과 달리 샤르댕은 소박하고 고요한 그림을 선호하였다. 물통, 구리 냄비, 양념 단지, 식재료 등 일상의 정물을 자주 그렸다. 과일과 와인병, 접시와 그릇 등을 묘사하며

어느 시골 농부의 흔한 식탁을 묘사하기도 했다. 전통적으로 사물이 가진 상징적인 의미나 이야기를 배제하고 사물 자체만 묘사한 것이다. 이전의 정물화와는 다른 점으로, 사물 자체에 집중하는 정물화라는 독립된 장르를 개척한 것이다. 샤르댕의 정물화를 모사하며 회화의 확장을 모색했던 후대 화가 중 대표적인 예는 세잔과 마티스이다.

그런데 샤르댕은 정물화 못지 않게 인물화도 잘 그렸다. 인물들은 시간이 멈춘 듯 신비하고 고요한 느낌을 준다. 〈비눗방울〉, 〈팽이를 가지고 노는 소년〉, 〈셔틀콕을 든 소녀〉 등 아이들의 놀이와 같은 일상적인 삶의 모습을 정물화처럼 진지하게 표현했다. 그는 신중한 사실주의를 통해 일상 생활에서 자주 접하는 평범한 것의 아름다움을 찾았다. 소확행처럼 작은 일상 속에 깃든 품위 있는 그 무엇을 예술로 재탄생시킨 것이다. 1863년 공쿠르 형제가 샤르댕에 관해 논문을 발표함으로써 샤르댕은 19세기 말에 프랑스 화단에서 재발견되었다. 이후 높은 평가을 받은 샤르댕의 작품은 루브르 박물관에서 소장하게 된다.

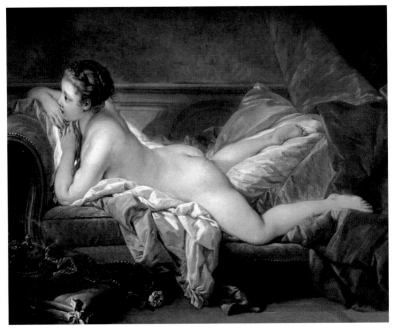

#프랑수아 부셰 #누드 #매혹 #디드로 #알테 피나코테크

　등을 보여 주는 여성의 나체화는 고대 미술에도 등장한다. 엎드린 자세로 요염함을 드러낸 이 그림은 프랑수아 부셰의 〈쉬고 있는 소녀〉이다. 영롱한 살의 색과 자태를 그려 낸 이 작품은 남성의 관음적인 취향을 고스란히 담고 있다. 인체의 아름다움을 매혹적인 힘으로 발산하는 이 작품은 오늘날 세계 명화 베스트의 명단에서 빠지지 않는다.

　〈쉬고 있는 소녀〉는 18세기 귀족 문화를 대변한 로코코 미술의 전형을 보여 준다. 로코코는 바로크의 마지막을 이은 양식으로, 귀족들의 살

롱 문화를 담고 있다. 로코코 미술은 환상적이고 관능적인 분위기를 자아낸다. 심각하거나 강렬한 소재에서 벗어나 밝은 은빛과 파스텔 색조의 분위기에, 연인들의 사랑과 즐겁고 한가로운 광경을 주로 표현한다. 또한 로코코 미술은 유연한 곡선이 특징이다. 다각형의 형태로 경계선을 넘나들며 연결하는 구불구불한 선으로 이루어진다. 당대의 실내 장식에서 그 곡선의 장식성을 찾을 수 있으며, 특히 로코코 양식의 가구는 오늘날 18세기 엔틱 가구의 전형처럼 여겨진다.

이 그림의 모델은 누구일까? 알려진 이야기에 따르면 마리 루이즈 오뮈르피이다. 알몸으로 누운 인물은 루이 15세가 가장 좋아했던 궁전의 여인 중에 한 명이다. 루이 15세는 이 그림을 보고 그녀를 정부로 맞이했다. 부셰는 세련된 묘사의 여성 누드화로 명성을 얻는다. 다소 성적인 표현이 심한 이 그림은 당시 왕실과 귀족이 즐겨 찾던 로코코의 미적인 취향과 부셰의 놀라운 기술이 드러난다. 그는 프랑스 왕의 수석 화가로 임명되기도 했지만, 당대 문화계의 유명 인물이자 왕이 가장 아꼈던 정부인 퐁파두 부인이 가장 좋아하는 화가였다. 탁월한 드로잉 솜씨뿐만 아니라, 그림에서 보여 주는 천과 휘장의 섬세한 묘사, 그리고 우아한 색상의 사용은 로코코의 취미와 일치한다. 부셰의 기교적이고 세련된 표현은 동시대 사람들에게 존경을 받았다.

그러나 칭찬만 있었던 것은 아니다. 일부 사람들은 부셰가 고전적인 신화나 우화의 맥락에서 누드를 묘사하지 않고, 어린 여성으로 묘사했다는 사실에 대하여 심각한 문제를 지적했다. 계몽주의 철학자 디드로는 부셰에 대하여 신랄하게 비판했는데, 미성년자로 보이는 소녀를 그

린 것은 **뻔뻔스러운 묘사**라고 비난하며 그를 부도덕하다고 악평했다. 계몽주의자 디드로의 비난에도 불구하고, 〈쉬고 있는 소녀〉와 같은 에로틱한 그림은 18세기 프랑스 궁정의 미학에 대한 흥미로운 통찰을 우리에게 제공한다.

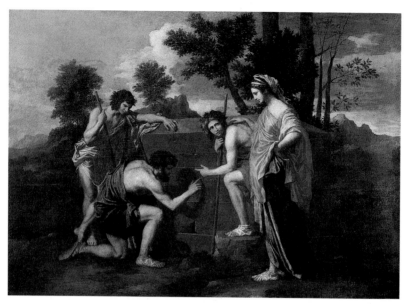

#푸생 #유토피아 #목동 #시 #루브르 박물관

　니콜라 푸생은 프랑스 고전주의 회화에서 가장 존경받는 화가 중 한 명이다. 그는 17세기 프랑스 최고의 화가였으며, 근대 회화의 시조로 여겨진다. 푸생은 고전주의 양식의 풍경화를 배경으로 성경의 이야기나 신화의 소재를 다룬 역사화 장르의 대가이다. 그의 영향력은 아카데미 고전주의 미술의 모범으로 전해져 내려왔다. 프랑스에서 태어났지만, 생의 대부분을 로마에서 보낸 푸생은 그곳에서 작업의 성과를 이루었다. 당내 미술의 화두에 정통했던 그는 종교적 주제의 대형 작품과 미술 애호가가 선호하던 고전을 소재로 한 중형 작품을 많이 남겼다. 그의 그림은 서정적인 분위기와 조화로운 색조가 특징이다. 화면에는 주로

신화나 성경의 이야기를 담아냈으며, 시적이고 온화한 정취가 느껴지는 목가적인 풍경도 등장한다.

〈아르카디아의 목동들〉은 푸생의 대표작 중 하나이다. 아르카디아는 그리스 남쪽 펠로폰네소스 반도 중앙의 산악 지대이지만, 목동의 낙원으로 전승되어 유토피아의 대명사가 되었다. 그림 속 세 목동은 석관을 둘러싸고 있으며, 가운데 목동이 무릎을 꿇은 채 석관에 새겨진 라틴어 경구를 손가락으로 가리키고 있다. 석관에는 '아르카디아', 즉 목자의 낙원이라는 글자가 보이며, 라틴어 경구 '나는 아르카디아에도 있다'라는 삶의 무상함과 피할 수 없는 죽음을 의미한다. 이 문구를 통해 누구나 죽을 수밖에 없는 존재임을 기억하라는 '메멘토 모리Memento Mori'가 그림의 주제임을 알 수 있다. 이 작품은 죽음의 심각성과 평화로운 목동의 분위기 사이의 부조화를 보여줌과 동시에 피할 수 없는 진실을 드러낸다. 무덤에 누워 있는 자, 석관 앞 살아 있는 목동들, 그리고 그림을 감상하는 사람까지도 죽음을 생각하라는 메시지를 던지는 것이다. 그런데 푸생은 같은 주제의 그림을 10여 년 전에 이미 그린 바 있다. 1629년에 제작된 〈아르카디아의 목동들〉은 기울어진 석관 위에 해골이 놓여 있고, 네 명의 등장인물도 화면에 넓게 채워져 그 분위기가 사뭇 다르다.

푸생은 시와 그림의 상관관계를 생각하며 그렸다. 그림을 마치 시처럼 그렸다고 할 수 있다. 인문학과 그림의 만남을 적극적으로 시도하고 있으며, 감정에 호소하기보다 내면의 조용한 각성을 유도한다. 푸생에게 그림은 시적인 사색을 통해 정신적인 즐거움을 추구하는 작업인 것이다. 아르카디아에서도 군림하는 죽음 앞에 예술은 과연 무엇인가?

〈아르카디아의 목동들〉 속 오른편의 젊은 여인은 예술을 상징한다. 푸생이 생각하는 예술은 죽음에 대한 위로이며, 부활이었다. 죽음 앞에 예술의 존재 이유는 사랑하는 사람을 살려내는 것이며, 슬픔을 위로하는 것이었다. 또한 불안감을 잠재우고, 화해할 수 없는 감정을 조정하며, 외로움을 달래주는 존재였다. 결국, 예술은 말로 표현할 수 없는 것을 표현하는 방법인 것이다.

사비니 여인들의 납치

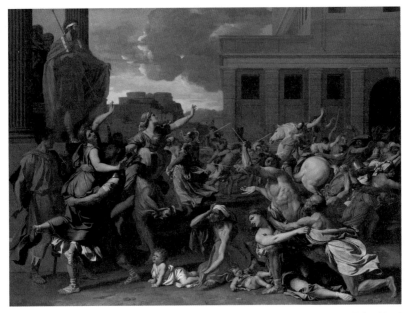

#푸생 #로물루스 #신화 #메트로폴리탄 미술관

〈사비니 여인들의 납치〉는 로마 신화에 등장하는 장면이다. 여기서 납치는 '신부 납치' 혹은 '납치에 의한 결혼'을 의미한다. 고대 라틴어의 전통적인 번역은 '강간'을 의미하지만, 현대 학자들은 이 단어를 납치로 해석한다. 그림에서 볼 수 있듯이 여성에 대한 남성의 폭력적인 행위는 오늘날에도 여전히 논란의 대상이다. 이 장면은 에로티시즘을 동반하며 폭력에 깃든 관능성을 추구한 남성 중심의 취향을 반영하고 있다. 이 주제는 르네상스 시대 예술가와 조각가들이 선호하였으며 이후 루벤스, 다비드, 피카소에 이르기까지 많은 화가들이 그린 소재이다.

이야기의 시작은 로마 건국 신화로 거슬러 올라간다. 전쟁의 신 마르스는 알바롱가의 왕녀 레아 실비아를 유혹하여 로물루스와 레무스 쌍둥이 형제를 낳는다. 바구니에 담겨 테베레강에 버려진 두 아이는 늑대의 젖을 먹고 자라는데, 이를 발견한 양치기가 형제를 데려와 키운다. 성년으로 자란 로물루스는 팔라티노 언덕에 로마를 세우고 초대 왕이 된다. 그런데 초기 로마는 강한 도시 국가가 되기에는 인구가 부족하였다. 로마인들은 가족을 만들 아내를 찾기 위해 주변 지역으로 눈을 돌렸다. 인구를 늘리기 위해 여자를 납치하려는 계획을 세운 로물루스는 로마 근처 도시 사비니 사람들에게 딸과 아내를 동반하도록 초청하고 큰 잔치를 열었다. 로물루스는 계획한 대로 붉은색 외투를 펼쳐 올렸고, 신호를 본 로마의 군인들은 사비니 여자들을 납치한다. 여기까지가 푸생의 작품에 등장한 이야기이며, 이후의 전개는 다음과 같다. 로마인들은 납치한 여자들과 결혼했고, 로물루스도 사비니 왕의 딸 헤르실리아와 결혼하며 로마의 번영을 모색했다. 한순간에 여인들을 잃은 사비니 사람들은 분노했고, 3년 후 사비니의 타티우스 왕은 복수의 전쟁을 시작했다. 하지만 사비니의 여인들은 이미 로마인들과 결혼하여 아이를 낳고 가족을 이루었기에 싸움을 멈추라고 몸부림치며 외친다. 어느 편도 다치기를 원치 않는 이들은 자식을 데리고 전쟁터 가운데로 뛰어 들어가 서로 화해하기를 호소한다. 자크 루이 다비드의 〈사비니 여인들의 중재〉는 이를 주제로 삼은 작품이다. 흰옷을 입고 두 팔을 벌리며 적극적으로 중재에 나선 가운데 인물이 헤르실리아다. 여인들의 중재로 싸움은 평화롭게 해결되고, 마침내 양측은 화해하고 동맹을 맺는다.

푸생의 〈사비니 여인들의 납치〉는 메트로폴리탄 미술관과 루브르 박

물관에서 하나씩 소장하고 있다. 메트로폴리탄 미술관의 그림보다 몇 년 뒤에 완성된 루브르 박물관의 소장품은 완결된 정제미가 느껴진다. 이 작품은 등장인물의 자세와 몸짓에 대한 철저한 이해와 로마 건축에 대한 지식을 보여 준다. 극도로 혼란스럽고 연극적인 요소가 드러나는 전면과 정돈된 로마 도시가 그려진 배경은 대비된다. 엄격한 원근법과 적절한 공간 배치로 짜인 건축물은 견고한 구성을 보여 주는데, 고대 그리스 로마 특유의 간결하고 정제된 양식을 따른다. 인물들 또한 역동적인 자세임에도 불구하고 그리스 로마의 조각처럼 고정되어 보인다. 그 이유는 고전 미술을 기본 형태로 삼아 동세를 표현했기 때문이다. 그림 속 등장인물들은 헬레니즘 시절 조각에서 모범으로 생각하던 자세를 종합적으로 보여 준다. 푸생은 고전을 연구하여 세밀하게 작품을 구성할 줄 아는 학식 있는 화가였다.

43 해 질 녘 항구

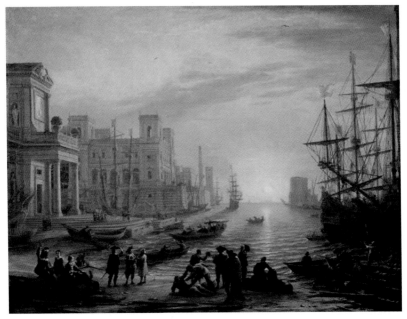

#클로드 로랭 #고전주의 #로렌 #유토피아 #시 #루브르 박물관

　로랭은 프랑스의 화가로 구분되지만, 그가 태어난 곳은 당시 독립된 로렌 공국이었다. 그의 이름 또한 출생지였던 로렌의 이름을 따서 부른 것이다. 당시 소묘가, 판화가, 풍경화가로 유명했던 그는 주로 고대를 소재로 한 유적과 신화, 성경의 주제 등을 화폭에 담아냈다. 정신적 평온의 상태에 대해서 찬미하는 경향을 가졌으며, 고전주의 양식의 풍경화를 수립하였다. 개성 있고 시적인 그림을 제작했던 그는 최초의 순수 풍경화가로 불리면서 풍경화의 혁신을 주도하였다.

로랭은 네덜란드 황금기의 주요 풍경화가 중 한 명이다. 그의 풍경화는 작은 크기의 인물이 등장하며, 주로 성경이나 고전 신화의 장면을 묘사하는 격조 높은 장르인 역사화로 완성되었다. 로랭은 자연과 자신의 내면세계를 보여 주는 이상화된 풍경을 정교하게 제작하였다. 고전 미술의 지적인 묘사 방식을 선택한 로랭은 주로 이상적이고 완벽한 공간을 연출하였다. 그 중요한 연출 방법의 하나는 빛의 사용이었다. 그의 그림에는 태양이 직접 화면에 등장하기도 하는데, 일출이나 일몰에서 비친 빛의 사용으로 등장하는 인물, 건축, 자연 등을 조화롭게 구성하고 연출한다. 빛을 민감하게 묘사하고 강조하여 감상의 매력적인 요소로 만들었다. 빛으로 묘사한 평온한 풍경은 꿈의 세계이며 완전하고 평화로운 이상적인 세계였다. 그의 화면은 거의 범신론적인 느낌을 자아낸다. 작품에 등장한 대상들은 고상하고 질서가 잡혀 있지만, 여전히 야생의 자연처럼 자유롭고 활기차다. 한편, 로랭의 그림은 이성이 만족하는 완벽한 세계를 시적으로 재현하는 고전주의의 이상과 일치한다. 즉, 고전주의 미학의 적합한 실현이었다. 고대 시인 호라티우스의 시학에서 언급한 '그림은 시처럼', 혹은 '시는 그림처럼'은 르네상스 이후 문학과 미술이 가진 예술의 일치에 관한 필수 주제였다. 로랭도 이 주제에 관하여 마찬가지였다. '그림은 시처럼'이라는 고대의 표현을 따른 로랭의 작품은 감상자를 시적인 그림으로 펼쳐진 유토피아로 안내한다. 클로드 로랭과 푸생은 로마에서 서로 친분이 있었지만 그림은 서로에게 영향을 미치지 않았다. 하지만 로랭이 그린 그림의 목표는 푸생처럼 목가적 풍경이었다. 다시 말해 로랭의 풍경화는 이상적인 천국을 상징하는 아르카디아이며 평화와 황금의 천상인 것이다.

그 대표적인 풍경화는 〈해 질 녘 항구〉이다. 이 그림은 〈마을 사람들의 축제〉와 함께 짝을 이루며 루브르 미술관에 소장되어 있다. 항구의 풍경은 역사화의 배경으로도 자주 등장하지만, 여기서는 현실을 재구성한 것이었다. 실제로 배, 건축물, 인물들은 로랭이 만나고 관찰한 것이지만 같은 장소에 동시에 일어난 풍경은 아니었다. 감상자는 회고적이고 과거 지향적인 풍경에서 마치 꿈속의 목가적인 감상에 빠지게 된다. 석양으로 붉게 물든 고요한 하늘과 황금빛에 비친 평화로운 항구의 풍광은 로랭이 표현한 독특한 빛의 환상을 경험하게 한다. 그의 화면은 고대의 이상화된 유토피아이며, 말 없는 빛이 만든 고전의 시이다.

44 십자가에 올려지는 그리스도

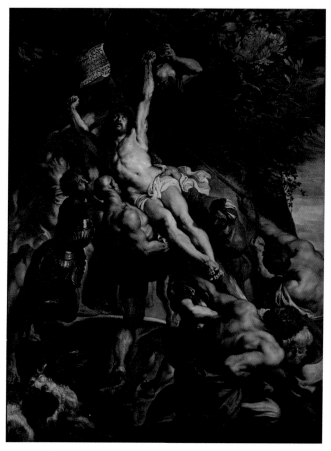

#루벤스 #바로크 #트리엔트 공의회 #안트베르펜 성모 마리아 대성당

루벤스는 렘브란트와 쌍벽을 이루는 바로크 미술의 대표 화가이다. 루벤스는 당대 최고의 화가였으며 역대 미술가 중 가장 부유했고, 제자들이 줄을 설 만큼 유명한 화가였다. 또한 고대의 풍부한 학식을 갖춘

인문주의자였으며 라틴어와 프랑스어, 스페인어와 영어 등 외국어에 유창하여 외교관으로도 명성을 떨친다.

로마는 모든 예술가가 방문해야 할 최고의 고향이었다. 플랑드르 화파의 루벤스는 로마에 체류하면서 대형 작품에 매료되었다. 그리고 그 기법을 탐구하고 익혀 두었다가, 큰 그림을 그릴 때 적용하였다. 그는 빛을 활용하여 입체감을 표현하는 남다른 능력을 갖춘데다, 빠른 붓질로 인물의 성격을 묘사하며 인물에 살아 있는 듯한 생명력을 부여했다. 그는 일상의 즐거운 삶에서부터 질풍노도의 파란만장한 삶에 이르기까지 다양한 소재를 그렸다. 루벤스의 웅장한 작품은 실내 장식에 적합했고, 그의 명성은 날로 치솟아 주문이 끝없이 들어왔다. 하지만 그가 직접 제작한 작품은 소수에 불과했는데, 많은 화가들이 개의치 않고 루벤스의 작업에 동참하였기 때문이다. 그의 제자 반 다이크는 자주 루벤스와 합작하였고, 그 외에도 당대의 화가들이 그를 도와 작품을 만들었다. 한때 작업장의 견습생이 100명을 넘어서기도 했다.

바로크 운동은 16세기 말 이탈리아 로마에서 시작한다. 바로크는 '일그러진 진주'라는 뜻으로, 볼품없는 미술이라는 부정적 의미가 있다. 바로크 미술은 현실을 왜곡하는 고전주의에 반발하며 무질서와 동세를 강조하고 중첩을 선호한다. 절제미가 돋보이는 고전주의와 달리, 감정을 집중적으로 표현하는 것도 특징이다. 한편, 르네상스 이후 전개된 매너리즘 미술에 반발한 바로크 미술은 현실성을 살린 묘사를 추구하여 회화의 생동감을 되살린다. 시간이 지나면서 바로크 미술은 매너리즘과 혼재되고, 이후 등장한 로코코 미술로 스며들어 모호한 미술 양식으로

전개된다. 하지만 17세기 바로크 운동이 성공을 거둠으로써 이탈리아 회화가 조금씩 시들어가고 그에 반해 프랑스, 네덜란드, 스페인 등에서 주도한 새로운 유파가 눈부시게 성장한다. 이때 네덜란드에서 큰 반향을 일으킨 화가가 바로 루벤스이다. 그는 바로크 시대를 선도하였고 반 다이크, 할스, 렘브란트, 라위스달, 베르메르 등으로 이어지는 네덜란드 화파를 형성하여 바로크의 명성을 떨쳤다.

루벤스는 반종교 개혁에 동참하였다. 르네상스의 절정기가 지나고 유럽에 퍼지던 종교 개혁의 확산을 막기 위해 로마 교회는 트리엔트 공의회를 개최한다. 종교계의 후원을 받던 예술가들은 이를 계기로 교리에 부합하는 창작 활동에 집중한다. 이 시기에 활동한 바로크 미술가들은 신도들에게 성경의 이야기를 더욱더 친근하게 재현하여 교리를 드높이는 책무를 다한다. 로마 교회의 부패와 성직자의 타락으로부터 등을 돌린 수많은 평신도의 신앙심을 되찾고자 한 것이다. 〈십자가에 올려지는 그리스도〉의 주문 제작은 이 시기와 겹친다. 1610년에 제작한 것으로 안트베르펜에 있는 성모 마리아 대성당의 세 폭 제단화의 중앙 패널이다. 이 작품은 루벤스가 플랑드르의 대표 화가로 자리를 굳히는 데 기여하였다. 루벤스의 독특한 개성을 보여 주고 있는 걸작이며, 미술사에서 바로크 시대의 종교화를 대표하는 명작이다.

시녀들

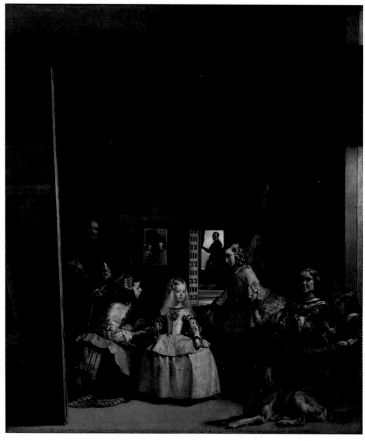

#벨라스케스 #라스 메니나스 #바로크 #시선 #프라도 미술관

15세기 말, 스페인은 신대륙의 발견으로 엄청난 부를 축적한 제국으로 부상한다. 그 지배력은 인근 지역뿐만 아니라 네덜란드, 이탈리아의 일부 그리고 신대륙에까지 미쳤다. 〈시녀들〉의 거울에 비친 왕 펠리페 4세와 왕비 마리안느는 스페인 황금기의 증인처럼 서 있다. 이 작품은 미술

사에서 가장 중요한 작품 중의 하나이며, 바로크 회화와 마드리드 프라도 미술관을 대표하는 작품이기도 하다. 티치아노, 카라바조, 루벤스의 영향 아래 스페인 회화의 황금기를 이끈 화가는 바로 벨라스케스였다. 〈시녀들〉은 벨라스케스의 걸작으로 꼽힌다. 훗날 벨라스케스의 작품은 수많은 인상주의 및 사실주의 화가들의 귀감이 되는데, 이 작품만큼 수많은 예술가와 이론가에게 영향을 준 그림은 없을 것이다. 이 작품의 유명세는 현대 미술에서 피카소, 달리 등의 화가들을 통해 많은 재해석 작품을 남겼다. 한편, 현대 인문학의 한 축을 이루는 정신분석학자 라캉은 이 작품을 인간의 욕망을 읽어내는 중요한 분석 자료로 삼았다.

〈시녀들〉의 배경은 펠리페 4세의 궁전에 있는 큰 방으로, 특정한 장소에서 벌어지는 장면을 스냅 사진처럼 정확히 포착하고 있다. 그림에는 어린 공주, 두 시녀와 거울에 비친 두 인물 등 총 열한 명이 등장한다. 그런데 몇몇 인물들은 캔버스 밖을 바라보고 있고, 다른 인물들은 서로를 바라보는 등 각자의 시선이 다르다. 화가 자신, 마르가리타 공주, 난쟁이는 정면을 바라본다. 그리고 그림 밖 감상자가 보는 곳에서 거울 속 왕의 부부가 관찰자처럼 서 있다. 혹자는 거울 속에 보이는 왕과 왕비가 벨라스케스가 그리는 진짜 모델이라고도 한다. 그리고 그림의 중앙 안쪽으로 빛이 비치는 계단에 올라서서 커튼을 제치고 있는 사람은 화가의 친척이자 궁정의 장식 책임자이다. 수수께끼 같은 작품의 구성은 어느 것이 실재하는 것이고 어느 것이 환상인지에 대한 의문을 제기한다.

벨라스케스는 인간을 꿰뚫어 보는 눈이 있었다. 초상화에 능했던 그

는 인물이 가진 위엄과 격조를 유지하는 사실주의 기법으로 인물을 묘사한다. 이 그림에 등장한 다양한 계층의 모습도 과장이나 미화가 아닌 냉정한 관찰자의 눈으로 그렸다. 오른쪽에 등장하는 난쟁이는 왕실의 주인공을 돋보이게 하는 역할로, 왕족의 품위와 고귀한 혈통을 대비적으로 드러낸다. 당시 난쟁이는 마치 살아 있는 장난감이나 애완동물처럼 취급받았다. 벨라스케스는 이런 차별적인 인간상을 가감 없이 사실적으로 표현했다. 자신의 비루한 처지에 질문을 던지는 듯 우울한 표정의 난쟁이는 감상자의 시선을 멈추게 한다.

〈시녀들〉에서 화가는 자신의 자의식을 지속적으로 확인하고 있다. 당대의 왕실 그림에서 화가의 자화상은 보기 드문데, 이는 자신의 당당함을 표현하는 것이다. 한편 그림 속의 화가는 거울 속에 비친 왕의 시선처럼 감상자를 향해 눈을 돌려 그림을 의식한다. 결국 화가는 자신의 존재를 그림의 다양한 시선을 통해 바라보고 확인하고 있는 것이다. 등장인물의 복잡한 시선과 여러 장면의 배치를 통해 회화의 표현 가능성을 독창적으로 열어두고 있다. 궁정의 작품 관리자로 활동했던 벨라스케스는 국왕의 특별한 배려를 받아, 화가로서는 예외적으로 산티아고 기사단에 가입한다. 그림 속 화가의 가슴에 붉은 십자문장은 기사단의 상징이다. 십자문장은 그림이 완성된 지 3년 후 덧붙여 그린 것으로, 그가 죽기 1년 전의 일이다.

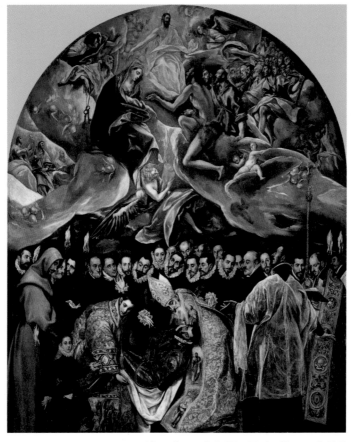

#엘 그레코 #매너리즘 #무덤 #산토 토메 성당

엘 그레코는 이상한 불협화음의 천재였다. 선명한 색과 그늘진 배경의 대조, 긴 얼굴 표현 등 독특한 감성의 화법을 만들었는데, 특히 인체 표현에 있어서 기괴하게 늘어뜨린 몸은 르네상스 그림이나 고전 미술에서 찾을 수 없는 비례였다. 르네상스 대가들이 만든 전형을 따르지 않고

자신만의 새로운 표현을 찾은 것이다. 16세기 사람들에게 그가 그린 종교화는 너무도 낯설고 불온한 것이었지만, 그의 예술적 신념과 독창성은 후대 화가들에게 큰 영향을 주었다.

〈오르가즈 백작의 매장〉은 엘 그레코의 작품 중 가장 널리 알려진 작품이다. 그는 스페인의 톨레도에서 절정기를 맞이한 매너리즘의 대표 화가로 활동하였다. 이 작품은 스페인의 황금기에 그려진 걸작으로, 강렬한 색채와 역동적인 구도, 왜곡된 인체 표현, 빛과 어둠의 강한 대비 등 엘 그레코만의 특징을 고스란히 보여 준다. 처음에 비잔틴 이콘 제작 기법을 배웠던 그는 베네치아 화파의 티치아노, 틴토레토, 코레조 등의 풍부한 색채와 깊이 있는 명암법에 영향을 받는다. 1577년, 스페인 톨레도로 이주한 후에는 종교적인 주제를 그리며 자신만의 개성이 강한 작품을 제작한다.

산토 토메 성당에 있는 이 그림은 실제로 아래쪽에 석관이 있어, 마치 오르가즈 백작의 시신을 관에 넣는 것처럼 보인다. 이 작품은 무덤에 걸 집단 초상화로, 당대의 인물과 전설의 인물을 함께 구성하여 그린 것이다. 그림 속 장면은 톨레도의 백작 오르가즈의 장례식에서 일어난 기적으로, 많은 선행을 했던 오르가즈 백작을 매장하는 순간에 두 성인이 나타나 시신을 무덤으로 내렸다는 전설을 묘사하였다. 주교복을 입고 백작의 머리를 받쳐 든 흰 수염의 인물이 성 어거스틴이고, 맞은편에서 다리를 받쳐 든 인물이 성 스테판이다. 왼쪽에서 손가락으로 매장의 순간을 가리키는 아이는 엘 그레코의 아들이다. 그리고 아이 뒤에는 두 명의 수사가 있으며 그 외에도 당대의 성직자, 귀족 및 인문학자 등이 등장한다.

그림은 천상과 지상으로 크게 나누어지며, 놀라운 구성을 보여 준다. 아래 부분의 조문객들은 이 작품의 의뢰인들로, 힘과 부를 갖춘 당대의 권력자였다. 주문자의 계약서에는 작품의 등장인물이 누구이며, 어떤 자세로 그릴 것을 구체적으로 요구하고 있었다. 천상과 지상을 다양한 시선과 표정으로 바라보는 조문객들의 얼굴에는 애도와 진지함이 두드러진다. 하늘을 바라보는 사람들은 영혼이 어디로 가는지 알고 싶어 하는 것처럼 그리고 있다. 그림의 구름 윗부분은 천국을 묘사하고, 가장 높은 곳에서 후광으로 빛나는 예수의 모습은 죽은 자의 재판관으로 그려졌다. 성모 마리아는 백작의 영혼을 받아들일 준비를 하듯 오른손을 아래로 내린 동시에, 시선은 구름 사이로 올라오는 백작의 영혼을 향하고 있다. 영혼의 입성을 맞이하는 마리아는 하늘의 어머니 역할로 묘사된 것이다. 그녀의 맞은편에서 세례자 요한은 신의 자비를 중재하는 자세로 예수를 바라보며 삼각형의 구도를 이룬다. 백작의 영혼은 천상과 지상의 통로처럼 생긴 구름 사이에 있다. 어렴풋이 아기의 모양을 한 영혼은 천사의 손을 떠나 천상으로 향한다. 이 장면은 부활이나 승천이 가지는 전형을 당대의 스토리텔링으로 바꾸어 영혼의 구원에 관한 희망의 메시지를 담은 것이다. 아인슈타인은 스페인 여행 일기에서 장엄한 이 그림을 자신이 본 것 중 가장 심오한 이미지라고 예찬한다.

47 흰 족제비를 안은 여인

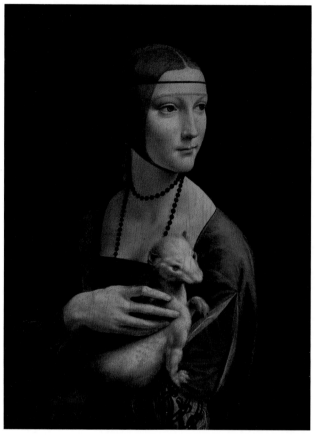

#다빈치 #초상화 #족제비 #차르토리스키 미술관

다빈치는 네 점의 여인 초상화를 남겼다. 〈모나리자〉, 〈지네브라 데 벤치〉, 〈라 벨 페로니에르〉, 그리고 〈흰 족제비를 안은 여인〉이다. 이 작품은 모나리자 다음으로 널리 알려져 있는데, 오랫동안 차르토리스키 가문의 소장품으로 내려오다가 현재는 폴란드의 차르토리스키 미술관

에 있다. 이 그림은 세월의 상처로 인해 여러 군데 덧칠한 흔적이 보인다. 배경은 원래 푸른색이었지만 어두운 짙은 색으로 다시 칠해졌고 머리카락, 오른손, 족제비의 털도 마찬가지로 덧칠하였다. 이 그림의 주인공은 '체칠리아 갈레라니'라는 젊은 여인으로, 밀라노의 수장 루도비코 스포르차의 연인이다.

그림 속 흰 족제비에는 여러 가지 의미가 있다. 흰 족제비는 털가죽을 흙으로 더럽히느니, 차라리 죽음을 선택하는 순수성의 상징이었다. 또한 흰 족제비 기사단을 만든 스포르차 개인의 상징이기도 했다. 만약 다빈치가 로마의 신화에서 소재를 찾았다면, 알크메네의 출산을 도운 갈린티아스와 관련이 있다. 제우스의 아이를 임신한 알크메네의 출산일이 다가오자, 이를 싫어한 헤라는 에일레이티이아를 시켜 그녀의 출산을 방해한다. 거의 죽을 지경에 이른 알크메네를 도운 것은 시녀인 갈린티아스였다. 그녀는 거짓으로 "아이가 태어났다!"라고 외쳐, 출산을 방해하던 에일레이티이아를 깜짝 놀라게 한다. 그 사이에 알크메네는 무사히 헤라클레스를 낳는다. 이 사건 후 갈린티아스는 헤라의 분노를 사 족제비가 되었다고 한다. 한편, 이 동물이 족제비가 아니라 당시 중세 사람들이 좋아하던 페럿이라는 이야기도 있다.

이 그림은 다빈치의 숙련된 초상화 기법으로 그려졌다. 삼각형의 안정된 구도와 왼쪽으로 살짝 돌린 자세를 통해 여인의 옆모습을 보여 준다. 아마 그녀는 스포르차 공작을 향해 고개를 돌리고 있을 것이다. 여인의 오른손은 손톱, 손가락 관절 그리고 피부 주름까지 매우 섬세하게 그려졌다. 옷, 머리카락, 장신구의 묘사에 있어서도 사실적이고 세심한

묘사를 아끼지 않았다. 금으로 장식한 옷과 매우 복잡한 머리카락은 당시 밀라노에서 유행하던 스페인 궁정 스타일이었다. 초상화 속 작은 부분의 섬세한 묘사와 각각의 질감이 주는 대조적인 느낌은 세심한 주의를 기울인 흔적이다. 눈썹 바로 위 갈색의 테두리가 있는 투명 베일은 거의 보이지 않을 정도이다. 검은 진주 목걸이는 모델의 분홍빛 피부에 반사되어 보인다. 다빈치의 독자적인 명암법과 스푸마토 기법으로 완성한 이 그림은 평면의 화면에서 인물을 분리시켜 3차원의 공간으로 느끼게 만든다. 이러한 다빈치의 재능은 초상화의 새로운 길을 열었다.

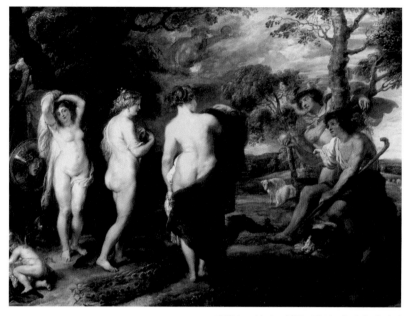

#루벤스 #사과 #신화 #런던 내셔널 갤러리

〈파리스의 심판〉은 두 작품으로 잘 알려져 있다. 런던 내셔널 갤러리에서 소장한 작품과 마드리드의 프라도 미술관의 대형 작품이다. 그리스 신화 중에서도 그림에 자주 등장하는 '파리스의 심판'은 화가들에게 인기가 많은 소재였다. 이 이야기에 등장하는 여신들의 아름다운 모습은 작품의 주문자나 후원자의 취향과도 일치했다. 이 주제로 그림을 그린 유명 화가는 루벤스를 비롯해 루카스 크라나흐, 클로드 로랭, 루카 조르다노, 안톤 라파엘 멩스 등이다. 신화 '파리스의 심판'이 처음으로 등장한 곳은 트로이 전쟁을 노래한 서사시 《퀴프리아》이다.

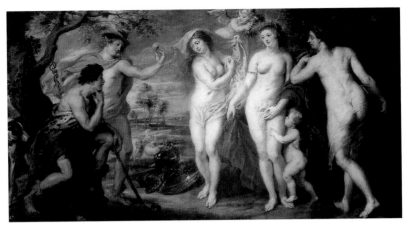

　파리스의 심판에는 분쟁을 일으키는 '사과'가 등장한다. 펠레우스와 테티스의 결혼식에 불화의 여신 에리스를 제외하고 올림포스의 모든 신들이 초대되었다. 이에 화가 난 에리스는 연회에 나타나서 "최고의 미인을 위해"라는 말과 함께 황금 사과를 던졌다. 분쟁의 사과라고도 불리는 황금 사과를 놓고 헤라, 아테나, 아프로디테는 누가 가장 아름다운지 다투기 시작했다. 제우스는 이를 중재하기 위해 헤르메스에게 아이다산으로 여신들과 트로이의 왕자 파리스를 데리고 가라고 한다. 결국 파리스가 판정을 내리게 되고, 여신들은 그에게 다양한 제안을 한다. 그중 파리스에게 '가장 아름다운 여자와 결혼하게 해 주겠다'라고 약속한 아프로디테가 승리하여 마침내 파리스의 사과를 얻게 된다. 그런데 가장 아름다운 여자는 이미 스파르타의 왕 메넬라오스의 아내가 된 헬레네였다. 이후 헬레네 납치 사건이 일어나고, 이는 트로이 전쟁의 원인이 되었다. 이 신화 때문에 아프로디테는 혼자 있어도 사과를 든 모습으로 자주 그려진다.

프라도 미술관에 있는 〈파리스의 심판〉은 루벤스가 죽기 1년 전까지 그린 그림이다. 이 그림의 왼쪽에 날개 달린 모자와 붉은색 망토를 걸친 남성은 신의 뜻을 전하는 헤르메스이다. 황금 사과를 가지고 있는 것은 주로 파리스이지만, 프라도 미술관에 있는 루벤스의 그림에서는 헤르메스가 사과를 손에 들고 있다. 옆의 목동 차림을 한 남자가 파리스이다. 그는 양치기를 상징하는 지팡이, 개와 함께 그려져 있다. 오른쪽 세 여신 중 가운데 붉은 천을 두른 여인이 파리스의 선택을 받는 아프로디테이다. 아프로디테 옆에서 사랑의 전령인 에로스가 화살집을 맨 채 그녀의 다리를 붙잡고 있다. 왼쪽에 있는 전쟁의 여신 아테나는 대개 무장한 모습으로 그려지나, 여기서는 투구와 갑옷, 방패를 벗어 놓고 아름다움을 뽐낸다. 갑옷의 주인이 아테나임을 나타내기 위해 메두사의 머리가 붙어 있는 아테나의 방패 '아이기스'가 함께 그려져 있다. 그리고 아테나를 상징하는 동물인 올빼미가 왼발 옆에 앉아 있다. 런던 내셔널 갤러리에 있는 〈파리스의 심판〉에 등장하는 가장 오른쪽에 있는 여인은 모피 코트를 걸치고 있고 공작새를 데리고 있는 것으로 미루어 보아 헤라이다. 모피 코트는 값비싼 고급 옷이니, 제우스의 부인이자 최고의 여신인 헤라를 가리킨다. 이 세 명의 여신은 '삼미신'이라는 제목으로 자주 등장하기도 한다. 두 작품 〈파리스의 심판〉은 세 여신의 알몸을 다양한 각도에서 노출함으로써 신체를 아름답게 재현하는 솜씨를 보여 주고 있다. 환상적인 관능미를 추구하는 바로크의 대표 화가, 루벤스의 탁월함이 돋보이는 작품이다.

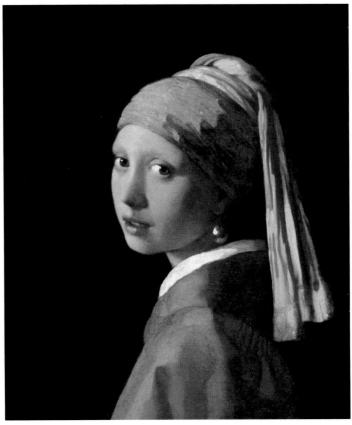

#페르메이르 #모나리자 #토니 #마우리츠하이스 왕립미술관

〈진주 귀걸이를 한 소녀〉는 오늘날 페르메이르의 가장 유명한 작품이지만, 사실 200년 이상 알려지지 않았던 작품이다. 네덜란드 미술 애호가의 국가 기증으로 1903년 재조명되어 헤이그의 마우리츠하이스 왕립미술관에 소장되어 있다. 1994년 복원 작업을 거치면서 작품의 특징을

더 잘 감상할 수 있을 뿐만 아니라 작가가 사용한 표현 기법을 감상자가 분명하게 이해할 수 있도록 하였다. 복원 전 그림은 지금보다 훨씬 어둡고 오래된 황색으로 덮여 있었다. 산화된 황색 바니시를 제거하고 교체하여 색상을 밝고 선명한 상태로 되돌렸다.

그림의 배경은 오른쪽 위 코너에서 사선으로 내려오는 주름을 보았을 때, 짙은 초록색의 커튼으로 추정할 수 있다. 초록색 커튼은 다른 실내 그림에서도 자주 등장한다. 또한 물감의 화학적인 성분 검사를 통해 당대의 물감이 어떤 재료로 만들어졌는지 알 수 있다. 이 그림에 사용된 유화 물감은 아마씨 기름과 안료를 섞은 것이다. 안료는 17세기에 네덜란드가 세계 무역을 통해 수입한 재료였다. 특히 진주 귀걸이의 흰색과 하얀 눈동자 그리고 흰 셔츠에 사용된 물감의 흰색 안료는 납 성분이 있는 연백색으로, 영국산으로 밝혀졌다. 그리고 군청색은 당시 금값보다 높은 가격에 거래되던 '라피스 라줄리'라는 아프가니스탄산 청금석이며, 인디고색은 아시아나 아메리카와의 무역을 통해 수입한 안료였다. 붉은색은 선인장의 기생 곤충에서 얻은 멕시코산 재료였다.

진주 귀고리를 한 소녀는 누구일까? 아마 페르메이르의 딸이 아닐까 추정하지만, 그림 속 초상화의 주인공이 누구인지 밝혀지지는 않았다. 이 그림을 주제로 한 피터 웨버 감독의 영화에서는 화가의 하녀이자 모델로 등장한다. 그림 속 주인공은 고개를 살짝 돌린 자세에 눈썹이 거의 보이지 않게 묘사되어 있고, 신비한 미소는 '북유럽의 모나리자'라고 불릴 만큼 다빈치의 〈모나리자〉와 닮았다. 다빈치의 초상화와 닮은 점 외에도 이탈리아 초상화의 영향 또한 찾아볼 수 있다. 최근 연구는 이 그

림을 일반적인 초상화가 아니라 '토니'라는 장르의 그림으로 본다. 토니는 네덜란드어로 얼굴이라는 뜻으로, 네덜란드 황금기와 플랑드르 바로크의 독특한 장르의 하나였다. 여러 인물이 등장하는 그림 속 특정 인물의 개성을 탐구 하기 위해 그린 초상화라고 할 수 있다.

그림 속 소녀는 고개를 돌려 누군가를 지속적으로 쳐다보는 것 같다. 이 그림은 단순하지만 안정된 구성과 미묘한 빛의 표현으로 이루어져 있다. 시선을 집중시키는 큼지막한 진주 귀걸이는 그림의 제목을 떠올리게 한다. 또한 귀걸이의 반짝임은 소박한 소녀의 아름다움을 드러내며, 분홍빛 피부색과 함께 푸른색 터번 그리고 노란색 옷의 질감은 선명한 색채가 특징이다. 미묘한 감정을 담아 반짝이는 눈동자는 도톰한 입술과 더불어 신비한 표정을 연출한다. 아랫입술의 왼쪽 끝부분에 반짝이는 흰색의 악센트는 복원 후 찾은 것이다. 지금도 소녀의 맑고 초롱한 눈망울은 감상자에게 비밀스러운 무언가를 이야가하는 것 같다.

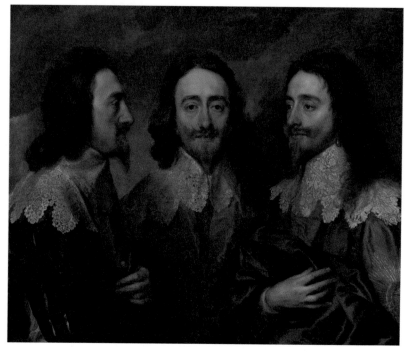

#반 다이크 #찰스 1세 #초상화 #런던 로얄 아트 컬렉션

이 작품은 왕의 초상으로, 한 사람의 세 가지 프로필이다. 찰스 1세의 초상화는 여러 가지가 존재한다. 왕의 권위를 나타내는 말을 타고 있는 자세나 말과 함께 서 있는 자세의 그림들도 있다. 하지만 한 화면에 왕의 얼굴을 세 방향에서 보여 주는 이 작품이 가장 유명하다. 초록을 주조색으로 그린 찰스 1세의 세 방면 초상은 고전적이고 무거운 색상과 담백한 묘사가 섞여 있다. 뛰어난 초상화가였던 반 다이크는 17세기 플랑드르 회화의 대가 루벤스의 수석 조수로 활동했다. 그후 영국으로 건

너가 찰스 1세의 궁정 화가로 임명되어 줄곧 런던에서 활동하다가 세상을 떠난다. 반 다이크가 그려 낸 수많은 초상화를 통해 당대 화려한 궁정 사람들의 모습을 생생하게 볼 수 있다.

반 다이크는 유명세와 경제적인 풍요를 모두 누린 화가였다. 아마도 외교관으로 활동하며 명성을 얻은 스승 루벤스를 보며 배웠을 것이다. 반 다이크는 찰스 1세와 그의 가족을 그리는 데 자신의 모든 재능을 바쳤다. 찰스 1세로부터 작위를 받은 그는 귀족과 결혼해 실질적인 신분 상승을 이루었고 왕이 총애하는 궁정 화가가 되었다. 하지만 찰스 1세는 영국 역사상 최악의 왕이었다. '왕이 곧 신'임을 강조한 왕권신수설의 신봉자였고, 냉담하고 새침하며 나서기 싫어하고 정직하지 못한 사람으로 역사에 기록되어 있다. 찰스 1세의 예술 감각은 뛰어났으나, 미술을 통한 프로파간다 정책 또한 국민의 유익함과는 거리가 멀었다. 그의 미술품은 대중이 아닌 궁정을 방문하는 상류층 인사들에게만 공개됐고, 작품을 수집하고 제작하는 데 드는 비용은 국민 세금으로 부담해야 했다. 이는 자연스럽게 많은 불만을 낳았다. 무엇보다 독단적인 국정 운영으로 내전이 일어나게 된다. 찰스 1세는 마침내 국민의 적으로 몰려 1649년 크롬웰이 이끄는 청교도 혁명으로 인해 공개 처형된다.

〈영국왕 찰스 1세의 3면 초상〉은 찰스 1세의 초상 조각을 위해 제작한 것이다. 왕의 대리석 흉상 조각을 의뢰받은 이탈리아 조각가 로렌조 베르니니에게 보내는 밑그림으로 사용하였다. 그림 속 왕의 머리 모양은 당시 유행이던 '러브 락'이라는 스타일인데, 오른쪽 머리가 왼쪽보다 짧다. 이는 사랑하는 여인에게 충성을 맹세하는 표시로, 머리카락을 잘

라서 선물하는 데서 유래하였다. 반 다이크는 왕에 대한 지극한 충성으로 결점을 숨기고 실재하지 않는 장점을 과장하여 보여 준다. 예를 들면, 〈찰스 1세의 기마초상〉은 압도적인 기세로 행진하는 모습을 통해 왕의 위용과 권위를 드러낸다. 기마상은 타고난 통치자임을 보여 주는 미술의 오래된 장치였다. 이 기마상은 반 다이크가 영국에서 체류하던 마지막 시기에 제작된 것으로 추정되며, 왕권이 신으로부터 기인한다는 찰스 1세의 생각을 적극적으로 옹호하는 정치적인 선전의 역할을 하고 있다. 반 다이크는 찰스 1세의 몰락 이전에 세상을 떠났기 때문에 별다른 갈등과 고통을 겪지 않았고 자기 생각을 바꾸지 않았을 것이다. 찰스 1세가 역사의 심판을 받기 전 그려진 이 그림은 빛바랜 초상화처럼 화려한 날의 기록으로 남아 있다.

51 뱃놀이 파티의 오찬

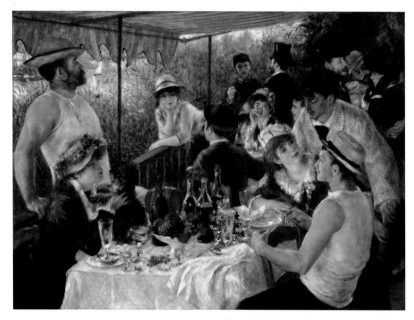

#르누아르 #인상파 #사실주의 #필립스 컬렉션

일상의 행복한 풍경은 인상파 화가들이 즐겨 찾는 주제 중 하나였다. 〈뱃놀이 파티의 오찬〉과 〈물랭 드 라 갈레트〉는 현대판 풍속화에 속한다. 두 작품은 당시 파리에 살던 사람들의 일상을 생생하게 드러낸 르누아르의 대표작이다. 르누아르의 작품에 등장하는 인물들은 개성적이며, 선명한 색채와 부드러운 터치로 인해 자유롭고 행복해 보인다. 이 그림에 나타난 것처럼 행복하고 아름다운 시기를 프랑스의 '벨 에뽀크'라고 부른다. 벨 에포크란 주로 19세기 말부터 제1차 세계 대전이 일어나기 전까지 프랑스가 사회, 경제, 기술, 정치적으로 번성했던 시대를 회고

적으로 일컫는 표현이다.

 당시 프랑스 중산층들은 철도를 타고 파리 근교의 전원에서 여가를 즐겼다. 이 그림에도 뱃놀이를 한 르누아르의 친구들이 센 강변의 식당에 모여 즐겁게 점심을 먹고 있는 모습이 나타난다. 작품 속의 장소는 센강의 중간 지점인 샤토에 있는 푸르네즈 레스토랑의 테라스이다. 이곳의 이름은 '메종 푸르네즈'인데, 강변 놀이용 보트와 숙식을 제공하는 레스토랑 겸 호텔이었다. 맛과 분위기가 좋았던 이곳은 당시 뱃놀이를 즐기는 사람들에게 만남의 장소로 인기가 많았다.

 등장하는 인물들은 하나같이 행복해 보인다. 그림 왼쪽에 앉아서 작은 개와 입맞추려 하는 여인은 르누아르의 연인이었던 알린 샤리고이다. 그녀 뒤에는 호텔 주인의 아들이 밀짚모자를 쓰고 서 있고 그의 여동생은 턱을 괴고 난간에 기대고 있다. 등을 돌리고 앉은 중절모의 남자는 남작 라울 바르비에이고, 화면 오른쪽의 검은색 중절모를 쓴 남자는 은행가인 샤를 에프뤼시다. 그림 오른쪽의 밀짚모자를 쓰고 앉아 있는 인물은 르누아르의 친구이자 화가이며 인상파 후원자인 귀스타브 카유보트이다. 그 옆에 몸을 숙인 남자는 언론인 마지올로이고, 그들과 대화를 나누고 있는 젊은 여인이 배우인 엘렌 앙드레이다. 테이블 위에 차려진 와인병과 유리잔, 과일이 햇빛을 받아 반짝거리고, 넓은 줄무늬 차양 아래에는 서민부터 상류층까지 다양한 사람들이 어울려 담소를 즐기고 있다. 이 그림은 실재하는 장소와 인물들을 모델로 삼아 제작하였는데, 생생하고 자연스러운 묘사가 마치 일상의 순간을 그대로 포착한 듯하다.

특히 이 그림은 파스텔톤의 배경과 등장인물 사이의 놀라운 조화가 돋보인다. 그림에 등장하는 얼굴에서는 파란색 음영을 발견할 수 있다. 이는 빛과 그림자의 섬세한 관찰에서 나온 르누아르만의 능숙한 표현이다. 그리고 테이블 위 술병, 유리잔, 과일의 풍부한 색감과 흰색 테이블보의 부드러운 혼합이 풍성하고 조화로운 화면을 만들어 낸다. 다른 인상파 그림과 비교하면, 르누아르는 윤곽선을 분명하게 그리려 애쓴 흔적을 볼 수 있다. 이는 '인상파 그림은 물체의 형태를 명확하게 정리하지 않고 그리다 만 듯하다'라는 비판에 대한 그의 노력으로 보인다. 이 그림에서 르누아르는 남자들에게 테 없는 모자, 밀짚모자, 중산모자, 실크해트를 씌움으로써 오찬에 참여한 인물들의 복잡한 사회적 지위를 표시하고 있다. 그래서 그는 인상파 화가이지만 사실주의 회화의 전통을 따르고 있다.

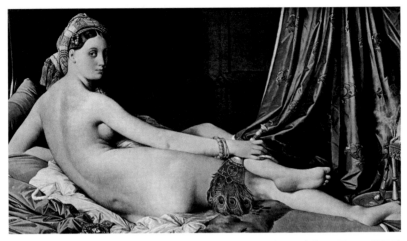

#앵그르 #이국적 취향 #오리엔트 #루브르 박물관

〈그랑드 오달리스크〉는 이국적 취향를 담고 있다. 오달리스크는 18세기 말부터 유럽에서 동방에 대한 취향을 충족하는 그림으로 많이 다루어졌다. 앵그르뿐만 아니라 마티스, 르누아르 등의 그림에도 자주 등장한다. 유럽인들은 북아프리카나 근동 또는 서아시아의 나라와 지중해의 나라를 여행하면서 얻은 이국적인 정서를 예술로 표현하였다. 이러한 문화 현상을 '오리엔탈리즘'이라고 한다. 원래 동양을 뜻하는 오리엔트는 유럽에서 해 뜨는 동쪽을 지칭한다. 동양 혹은 아시아에 대한 편향적인 사고를 뜻하기도 하지만, 다른 문화에 대한 호기심에서 출발한 오리엔탈리즘은 문화 상대주의를 나타내기도 한다. 관점의 차이가 상반된 해석을 낳는 것이다.

왜 앵그르는 여신이 아닌 오달리스크를 그렸을까? 터키어 '오달릭 odalik'에서 유래한 오달리스크는 원래 집안일을 하는 하녀라는 뜻이다. 또한 오달리스크는 술탄(이슬람 세계의 왕)의 궁전 하렘에 사는 후궁을 말하며, 그곳에서 시중을 들고 봉사하는 노예 신분의 여인이다. 이 그림은 바로 당대 오스만 제국의 오달리스크를 그린 것이다. 앵그르는 오리엔트의 분위기를 살려 오달리스크가 여러 명 등장하는 〈터키탕〉을 남기기도 했다. 이처럼 오리엔트의 요소를 담은 이야기, 색깔, 양식을 다룬 19세기 유럽 예술은 점차 증가하여, '일본풍'이라는 극동 아시아에 관한 취향으로 퍼지기도 했다. 오리엔탈리즘 미술은 프랑스 예술가들의 이국적 취향을 담은 작품을 통칭하는 하나의 장르가 되었다.

18세기 프랑스 미술계에서 성공을 원하는 화가들은 특별한 코스를 밟아야 했다. 앵그르는 엘리트 코스를 거쳐 성공한 화가였다. 그는 프랑스 남부 시골 출신으로, 실력이 뛰어나 아카데미에서 주최한 미술 대회에서 상을 받고 파리로 초청되었다. 당대 최고 유명 화가 자크 루이 다비드의 제자로 들어가 실력을 쌓은 앵그르는 프랑스 국립미술학교 입학에도 성공한다. 당대 최고의 등용문인 로마 대상에 도전하여 대상을 수상한다. 5년 후 앵그르는 로마로 유학길에 오른다. 로마의 미술품과 르네상스 거장들의 작품을 직접 체험하고 배운 그는 로마에서 쌓은 실력으로 제작한 작품들을 본국으로 보낸다. 그중 하나가 〈그랑드 오달리스크〉이다. 앵그르는 〈그랑드 오달리스크〉를 1819년 파리 살롱에 발표했다. 앵그르는 로마에서 무엇을 배운 것일까? 연구자들은 그가 로마의 조각에서 많은 것을 느꼈을 것이라고 짐작했다. 이 그림은 대리석 조각처럼 정적이면서 미끈한 표현으로 이루어져 있다. 또한 티치아노의 〈우

르비노의 비너스〉와 비교하면, 굴곡 없는 살결 표현과 구겨진 천의 질감에서는 앵그르가 훨씬 뛰어났다. 그러나 비너스의 얼굴은 숨결이 느껴질 정도로 생생하다면, 오달리스크의 얼굴은 혈색도 없이 경직되어 있다는 것이 문제였다. 게다가 해부학에 맞지 않는 비정상적 신체라는 비난도 피할 수 없었다. 긴 등과 엇갈린 두 다리는 어색한 자세로 그려져 있고, 늘어뜨린 팔은 연체동물처럼 기괴하다며 조롱을 받았다. 그럼에도 불구하고 앵그르는 르네상스의 고전주의 미술처럼 인체 해부학에 기초하기보다는 자기만의 인체 해석으로 그렸다. 이 그림은 미술사에서 고전적 양식과 낭만주의 주제를 결합한 절충주의적 스타일의 새로운 그림이었다.

알프스를 넘는 나폴레옹

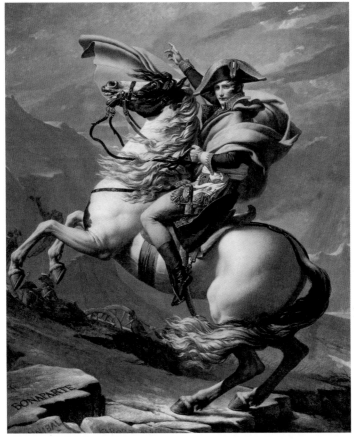

#다비드 #영웅 #신고전주의 #선전 도구 #혁명 #말메종 성

오늘날 나폴레옹의 이미지를 영웅으로 각인시킨 그림이다. 〈알프스를 넘는 나폴레옹〉은 정치 선전을 위해 그려진 것이다. 다비드는 정치적인 성향이 강한 화가였고, 그림이 정치적 도구로 쓰인다는 것을 알고 있었다. 루벤스가 외교관으로 활동하며 작품 활동을 했다면, 다비드는

자신의 정치적인 성향을 적극적으로 표현한 화가이다. 그는 왕립아카데미에서 교육을 받고 로마에서 5년간 머무르며 고전주의 미술의 정수를 만나게 된다. 또한 그리스 로마의 미술에서 자신만의 표현 양식을 찾는다. 그의 그림은 밝은 색조에 고전주의 양식의 정확한 데생을 기초로 한다. 파리로 돌아온 다비드는 〈적선을 받는 벨리사리우스〉로 명성을 얻기 시작한다. 특히 그는 역사적 사실을 주제로 한 고전주의 양식의 역사화를 그렸으며, 점차 작품 곳곳에 정치적인 자신의 견해를 표현해 갔다.

18세기 말, 프랑스의 국내 정치는 혼란의 연속이었다. 혁명 이후 프랑스는 혁명파와 반혁명파 간의 이념 대립 상태가 지속되었고, 그 사이를 노린 외세의 침입도 잦았다. 혼란의 시기에 군사 쿠데타를 일으킨 나폴레옹은 프랑스 제1통령을 거쳐 황제가 된다. 다비드는 혁명 당시 혁명의 주도 세력인 자코뱅당의 열정적인 당원이었다. 혁명 세력이 몰락한 후, 목숨을 건진 다비드는 체제 안정을 추구한 나폴레옹의 수석 화가가 된다. 그는 〈알프스를 넘는 나폴레옹〉에서 이탈리아 원정을 떠나는 나폴레옹을 마치 로마의 황제처럼 묘사했다. 이 그림은 알프스 산맥을 넘어 이탈리아로 향하는 나폴레옹 군대의 여정을 나타내고 있다. 그림 아래쪽 바위에는 알프스를 넘은 한니발과 샤를마뉴의 이름이 새겨져 있는데, 나폴레옹의 이름 또한 자리하고 있다. 그림에 등장하는 백마는 나폴레옹의 애마 마렝고였다. 이 말은 이집트산 순수 혈통으로, 베두인족은 이 말을 '신이 주신 선물'이나 '날개 없이도 날 수 있는 말' 등으로 불렀다. 그의 애마는 워털루 전투에서 나폴레옹이 패한 후, 영국으로 건너가서 종자용 말로 사용되다가 죽었다. 다비드의 그림에서는 나폴레옹이 말을 타고 알프스를 넘는 것으로 묘사되고 있으나, 루브르 소장품 폴

들라로슈의 그림에서는 노새를 타고 알프스 계곡을 지나가고 있다. 사실 나폴레옹은 병사들을 직접 진두지휘하며 알프스를 넘은 것이 아니라, 병사들이 알프스를 넘고 며칠 후 노새를 타고 알프스를 지나갔다고 한다.

〈알프스를 넘는 나폴레옹〉은 총 다섯 점이다. 첫 번째 그림은 나폴레옹의 집권 시기에 사용했던 말메종 성에 소장되어 있다. 이 그림은 1801년 스페인 왕 찰스 4세의 요구로 제작되었고, 나머지 그림들은 4년간 나폴레옹의 주문으로 제작되었다. 첫 번째 그림은 이탈리아를 점령한 나폴레옹에게 스페인 왕이 양국의 동맹 증거처럼 나폴레옹의 초상화를 다비드에게 요청한 것이다. 이 그림을 그리기 위해 다비드는 몇 시간 동안만 나폴레옹을 실제 모델로 활용했고, 나머지는 그의 흉상 조각을 보고 그렸다고 한다. 나폴레옹의 영웅적인 모습을 강조하기 위하여 말을 탄 자세와 복장은 과장하여 그렸고, 멀리 행군하는 병사와 회색 구름의 하늘, 혹독한 날씨와 알프스의 산악 풍경은 상상으로 그린 것이다. 이 그림에서 다비드는 다양하고 밝은 색상과 섬세한 명암법을 사용한다. 명확한 선의 사용과 명암의 대비를 통한 정확한 형태는 역사적 사실을 바탕으로 한 신고전주의의 전형을 완성하였다.

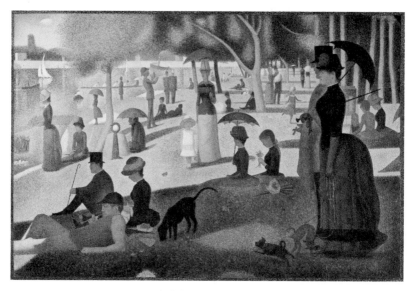

#쇠라 #신인상주의 #점묘법 #시카고 아트 인스티튜트

신인상주의의 창시자는 조르주 쇠라와 시냐크이다. 그중에서도 널리 알려진 쇠라는 〈그랑드 자트 섬의 일요일 오후〉이라는 명작을 남겼다. 이 작품은 미국의 3대 미술관 중 하나인 시카고 아트 인스티튜트에 있다. 인상주의를 계승한 신인상주의는 19세기 말의 프랑스 회화 운동으로, 이론과 과학성의 뒷받침을 중요하게 생각한 미술이다. 신인상파라고도 한다. 신인상주의는 자연의 색채를 원색으로 환원하였다. 또한 '점묘법'을 도입하여 화면의 통일성을 유지하고 인상주의의 색채 원리를 과학적으로 체계화하였다. 인상주의가 놓쳤던 조형 질서를 다시 구축하기 위해 노력한 것이다. 그는 새롭고 반항적인 형태의 독자적인 인상주의자로 인

정받았다.

기존 인상주의에서는 순간을 포착하려는 직감적인 제작 태도로 빛에만 지나치게 얽매여 형태를 무시하는 경향이 있었다. 하지만 쇠라는 여기에 불만을 느끼고 색과 형의 조화를 추구하며 과학성을 부여하고자 노력했다. 당대의 색상 이론에 근거한 광학 효과와 지각에서 영감을 얻은 쇠라는 과학적 연구를 그의 그림에 적용했다. 그는 작은 점을 통해 조형적으로 완전한 표현이 가능하다고 주장했는데, 시각이 어떻게 작동하는가에 관한 과학적인 이해를 받아들여 그림 제작의 원리에 적용한 것이다. 쇠라는 개별 안료를 혼합하는 일반적인 채색법 대신, 붓자국의 색상을 더 밝고 강력하게 그리고 작게 만들었다. 〈그랑드 자트 섬의 일요일 오후〉에서는 거의 균일한 크기의 점이 화면뿐만 아니라 액자의 표면에도 동일한 방식으로 가득 채워져 있다. 한편, 쇠라는 당시 새로운 안료인 '아연 황색'을 사용했는데, 주로 햇볕이 잘 드는 잔디의 노란색 하이라이트에 사용되었다. 그런데 그림이 완성된 후 시간이 지나면서 아연 황색은 갈색으로 어두워졌다. 색 변성이 일어난 것이다. 원래 밝은 노란색이던 아연 황색이 갈색으로 변색되는 것은 크롬산 이온과 주황색 중크롬산 이온의 화학 반응 때문이었다.

2년에 걸쳐 제작된 이 그림은 1886년 마지막 인상파 전시에 출품되어 이목을 끌었다. 그림은 그랑드 자트 섬에서 화창한 여름날을 보내는 시민들의 모습을 담고 있는데, 이 섬은 파리에서 수 킬로미터 떨어진 센강 유역에 있다. 오늘날에는 번잡한 도시가 들어서 있지만, 그림을 그리던 당시에 이 섬은 도심에서 떨어진 목가적인 휴양지였다. 쇠라는 본격적

인 작품 제작에 들어가기 전에 수십 장의 드로잉으로 철저한 준비를 했다. 완벽한 형태를 추구했던 그는 다양한 인물로 수많은 스케치를 만들었다. 그림에 등장하는 사물, 인물, 동물 등은 단순한 기하학적 형태로 환원하여 명암으로 묘사하였다. 또한 여러 번의 밑그림을 통한 세심한 구성은 짜임새 있는 구도의 완성을 도왔다. 이 그림의 준비 과정을 위한 각 부분의 독립된 유화 작품도 다수 찾아볼 수 있다.

55 류트 연주자

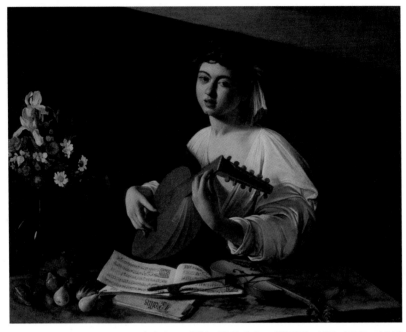

#카라바조 #음악 #양성애자 #파란만장 #에르미타주 미술관

〈류트 연주자〉는 꽃병이 함께 그려져 있는 작품 외에도, 같은 제목으로 두 개의 작품이 더 있다. 하나는 동일한 구성이고, 다른 하나는 과일과 꽃병 대신 악기가 추가되었다. 카라바조는 1595년 〈음악가들〉을 제작한 다음 해에 〈류트 연주자〉를 완성했다. 두 그림에 등장하는 미소년에게서 풍기는 묘한 분위기는 주문자이자 후원자인 프란체스코 델 몬테의 취향에도 맞춘 것이다. 이 두 작품은 음악과 관련된 미술 작품 중 세계에서 가장 인기 있는 작품으로 꼽힌다.

이 그림은 일찍이 카라바조의 실력을 알아본 델 몬테 추기경의 후원으로 제작된다. 음악과 미술 애호가였던 추기경 델 몬테는 예술가들을 자신의 저택에 머물게 했다. 델 몬테는 당시 20대 중반의 젊은 화가인 카라바조뿐만 아니라, 여성 소프라노의 음을 낼 수 있는 스페인의 카스트라토에게도 거처를 제공해주었다. 카스트라토는 거세 가수라고도 하는데, 변성기 이후 음역이 내려가는 것을 막기 위해 거세한 가수를 말한다. 이 그림의 모델은 카스트라토로 추정된다. 카스트라토가 연주하는 류트는 16세기에서 18세기까지 유럽에서 널리 유행한 기타와 유사한 현악기이다. 바로크 회화에서 '음악의 여신'이 아름다운 여인으로 나타나 류트를 연주하는 모습을 자주 볼 수 있는데, 이처럼 류트와 음악은 여성의 성적 매력을 나타내는 수단이었다. 그림 속 양탄자 위에 펼쳐진 악보는 당시 유행했던 플랑드르의 마드리갈이다. 르네상스에 등장한 마드리갈은 바로크 시대에도 유행한 세속적인 성악곡이다. 마드리갈은 아름다운 가사를 매우 중요시했는데, 연주를 하는 미소년의 섬세한 묘사와 표정이 악보의 정서와 잘 어울린다. 〈류트 연주자〉에서 카라바조는 여성대신 미소년을 음악의 주인공으로 등장시킨다. 이 그림은 숨겨진 카라바조의 성적인 본능을 암시한다. 양성애자로 알려진 카라바조는 미소년들을 그림 속에 묘사하며 자신의 취향을 나타냈는지도 모른다. 극명한 대조를 이루는 카라바조 특유의 명암법은 뛰어난 정물 묘사화 함께 그림의 가치를 한층 높여주고 있다.

카라바조는 바로크 미술을 널리 알린 유명 화가였지만, 그의 생애는 평탄하지 않았다. 이탈리아 시골에서 태어난 그는 20대에 로마에 왔다. 하지만 갈 곳도 없이 극도로 궁핍한 상황이었던 그는 공장 같은 작업실

에서 꽃과 과일 그림을 그리기 시작했다. 그리고 얼마 후, 로마 화단에 혜성처럼 등장한다. 카라바조는 10여 년 사이에 그에게 명성을 안겨 준 작품들을 대부분 제작한다. 그는 로마에서 너무 젊은 나이에 명성을 얻었고, 그만큼 일찍 몰락하기 시작했다. 카라바조는 매우 파란만장한 삶을 살았는데, 어느 날 결투 끝에 칼로 사람을 살해하는 일이 벌어졌다. 결국 살인죄로 사형이 선고되고, 그는 밀라노를 비롯한 여러 지방을 도망자로 떠돌아다녔다. 카라바조는 열병으로 사망했지만, 그가 살해당했거나 납 중독으로 사망했다는 이야기도 있다. 뛰어난 묘사력으로 가상과 현실을 넘나드는 바로크 회화를 만든 카라바조는 광인과 천재를 오가는 화가로 평가받으며 미술사의 한 획을 장식했다.

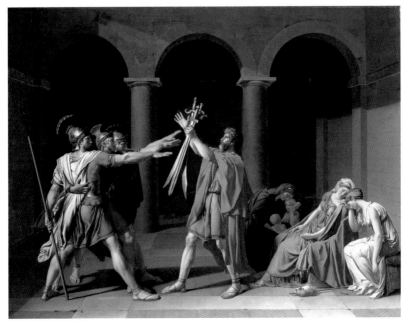

#다비드 #혁명 #신고전주의 #선전 #선동 #루브르 박물관

　나라를 위해 목숨을 바치는 남자들의 영웅심은 선전·선동 그림의 대표적인 주제이다. 〈호라티우스 형제의 맹세〉는 고대를 배경으로 한 기념비적인 작품으로, 프랑스의 애국심을 호소한다. 그림에는 호라티우스 삼형제가 로마 제국을 위해 목숨을 바치겠다고 맹세하며 경례하는 장면이 나타난다. 그림의 우측에서는 유동적인 선과 능숙한 화면 분할을 통해 엄숙한 상황을 묘사하고 있으며, 슬픔에 빠진 여인들과 아이들이 표현되었다. 이는 호라티우스 형제의 충성심과 견줄 수 있는 프랑스 대혁명에 대한 자크 루이 다비드의 신념이 느껴지는 작품이다. 국가에 대한

충성이라는 현실적인 요구를 로마 신화를 소재로 재해석한 다비드는 이 작품으로 단번에 명성을 얻는다. 당대의 역사적 사건들로부터 영향을 받은 다비드는 호전성을 소재로 한 작품을 몇 편 더 만들어 냈다. 〈브루투스와 주검이 되어 돌아온 아들들〉, 〈마라의 죽음〉이 이에 해당한다. 보들레르는 〈마라의 죽음〉에 관하여 '이 작품은 부드러우면서도 비장한 무언가가 있다. 방안의 싸늘한 공기와 차가운 벽 위로, 그리고 온기 없는 암담한 욕조 주위로 하나의 영혼이 배회하는 느낌'이라고 평가했다.

이 그림은 유럽의 대표적인 신고전주의 화가인 다비드가 남긴 명작이다. 완전한 절대 왕정 시대가 투영된 작품을 만들어 낸 그를 두고 들라크루아는 '근대 회화의 아버지'라 일컬었다. 다비드는 미세한 변화까지 묘사하며 빛의 색감을 섬세하게 표현한다. 또한 다비드 작품의 힘은 직설적이고 자유로우며 고른 표현 기법에서 나온다. 뛰어난 초상화가였던 그는 심리 묘사와 신체 표현에서는 타의 추종을 불허할 만큼 탁월한 기법을 선보였다. 이러한 다비드의 미학은 그가 제자들에게 남긴 성공 비결 두 문장으로 요약된다. 하나는 '첫 번째에 온전하게 제대로 그려라'이고, 다른 하나는 '나중에 다시 작업할 생각으로 손 가는 대로 따르거나 되는 대로 색을 쓰지 마라'였다. 다비드의 이러한 생각은 신고전주의의 전형적인 형식을 만들었다.

〈호라티우스 형제의 맹세〉는 신고전주의 작품의 모범적인 사례 중 하나이다. 시기적으로 보면 신고전주의는 계몽주의 시대에서 낭만주의 시대에 이르기까지 유럽을 뒤흔들었던 지적이고 예술적인 운동이었다. 신고전주의 미술의 주요 특징은 고대 로마의 역사와 그 위엄에 대한 취향

을 회복하고자 한 것이다. 사실적인 배경과 해부학적인 표현을 중시하고 엄격한 절제미가 지배적이던 고전주의의 완벽함을 추구했다. 그리고 색깔보다는 형태를 중시했다. 이상적인 로마의 가치를 드높이는 신고전주의는 감성을 토로하는 로코코에 맞서 계몽 시대의 합리주의에서 그 정당성을 찾는다. 또한 프랑스 대혁명의 정신과 이상적으로 잘 어울리는 면모를 보여 준다.

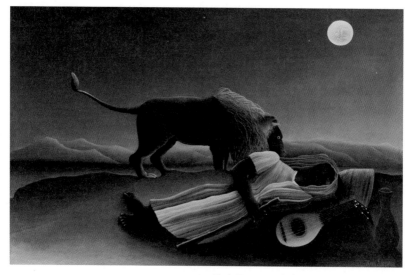

#앙리 루소 #소박파 #꿈 #뉴욕 현대 미술관

앙리 루소의 그림은 순진한 아이의 그림과 닮았다. 붓으로 꿈의 세계를 그린 화가, 천진난만한 작가로 알려진 앙리 루소는 나이브 아트naive art라고 부르는 소박파 미술가이다. 자연과 현실에 대하여 아이와 같은 순진한 태도를 보이고, 독특한 사실주의를 기반으로 했다. 소박파는 인상주의 미술 이후 19세기 말부터 여러 유파의 교체를 외면하고 자신의 세계에만 침잠하였던 화가들이다. 고갱이나 고흐 또한 아마추어 화가 출신으로, 이러한 작가들의 세계가 20세기 초에 크게 부각되었다. 루소와 같은 일련의 아마추어 화가들을 중심으로 한 소박파는 특정한 이념을 위해 모이는 미술 운동을 하지 않았다. 그들은 하나의 목표로 작품 활동을 하는 것이 아닌, 서로 독립적인 화가들이었다. 소박파 미술은 공

식적인 교육이나 훈련 경험이 없는 사람이 만든 시각 예술로 정의된다. 이들의 그림은 때때로 원시주의의 순진한 예술, 흉내를 내는 미술로 불리거나 일요화가 혹은 서투른 화가라는 비난을 받기도 하였다. 하지만 이들의 그림은 서투름과 투박함 뒤에 숭고한 신비로움을 준다.

가난한 배관공의 아들로 태어난 루소는 전문적인 미술 교육 없이, 파리 세관에서 근무하며 틈틈이 그림을 그리기 시작했다. 퇴직 후 그림에 전념한 그는 파리의 살롱전과 앙데팡당전에 정기적으로 출품하면서 고갱, 로트렉, 르동, 시냐크, 들로네 등과 친교를 맺었다. 이후 시인 아폴리네르를 비롯해 피카소 등과도 알게 되었다. 1907년 독일의 비평가 우데가 그에 관한 최초의 논문을 발표하였고, 피카소에 의해 높은 평가를 받은 그는 다른 예술가들과 공감을 형성하였다. 그는 순수성 및 열정 그리고 뛰어난 재능으로 당대의 시인, 문필가, 평론가 등 예술계의 인물들에게 광범위한 인정을 받았다. 루소가 그리는 주제는 파리지앵의 일상생활, 초상, 정물 등 여러 방면에 걸쳐 있었다. 그중에서도 가장 독보적인 것은 이국적인 정서와 환상을 가득 담은 밀림을 주제로 한 작품들이었다. 당대의 초현실주의 시인 폴 엘뤼아르는 루소가 본 것은 오직 사랑뿐이며, 항상 우리를 놀라게 할 것이라고 예찬했다.

〈잠자는 집시〉에는 달밤에 잠자는 여인과 그를 바라보며 무언가 생각하는 사자가 등장한다. 인물의 신체 비례는 너무나 과장되어 있고, 등장하는 사자와 풍경 또한 자연과 닮지 않아 환상을 더욱 자극한다. 실제로 어느 미술사학자가 식물학자에게 루소가 그린 열대 식물의 진위 여부를 의뢰한 결과, 실존하는 식물은 없었다고 한다. 이 그림은 최근 뉴

욕 현대 미술관이 자랑하는 상징적인 그림 중 하나이다. 하지만 1939년 박물관의 벽에 처음 걸리기 전까지 수십 년 동안 〈잠자는 집시〉의 존재는 알려지지 않았다. 1897년 루소가 작품을 완성했을 때, 그는 고향인 라발에 그림을 팔려고 했으나 거절당했다. 화가가 죽은 지 14년이 지나, 이 작품은 파리의 한 숯장수 가게에서 발견되었다. 1930년대에 뉴욕 현대 미술관이 이 그림을 인수했을 때, 미술상들과 이전 소유주들은 캔버스를 일정 정도 복원 작업했었다. 그리고 2019년 재개관을 준비하기 위해 미술관이 문을 닫았을 때, 거의 80년 동안 전시되었던 루소의 〈잠자는 집시〉는 본격적인 보존 처리를 실행했다. 그 결과 거의 1세기 동안 변색된 니스칠 층을 제거하고 작품의 원래 색깔을 찾을 수 있었다.

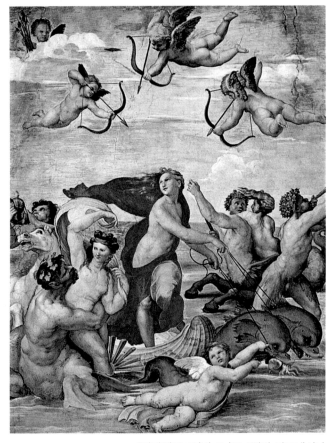

#라파엘로 #사랑 #님프 #빌라 파르네시나

사랑은 승리한다. '하얀 피부를 가진 여인'이라는 뜻의 갈라테이아는
바다의 님프이다. 그림 속에서 갈라테이아를 둘러싸며 방해하는 이들은
폴리페모스가 보낸 훼방꾼들이다. 타원형 구도로 해신들과 요정 그리
고 작은 큐피드가 그녀를 맴돌고 있다. 등장인물의 근육질 몸매는 미켈

란젤로의 영향을 보여 준다. 네레이데스 자매와 반신반인의 트리톤 등 인물들의 복잡한 움직임에도 라파엘로는 균형을 잃지 않고 화면 전체의 역동성을 안정적으로 구현해 냈다. 주인공인 갈라테이아는 자신의 사랑을 위해서 모든 유혹을 거부하고 전진한다. 붉은 베일을 날리는 그녀는 두 마리의 돌고래가 이끄는 조가비 수레의 고삐를 잡고 파도 위를 달려가고 있다. 갈라테이아의 동작은 당당하고 힘이 넘치며, 표정은 고요하고 우아하다. 이 장면을 통해서 라파엘로는 갈라테이아의 두려움 없는 사랑의 승리를 보여 준다.

〈갈라테이아의 승리〉는 로마에 있는 빌라 파르네시나의 내부 장식을 위해 1513년에 제작된 라파엘로의 벽화이다. 이를 위해 시에나의 은행가이자 예술 애호가인 아고스티노 치기가 주문한 것이다. 이 작품은 피렌체의 시인 폴리치아노의 목가적인 시를 주제로 하였다. 아키스와 갈라테이아는 서로 사랑했다. 그러나 포세이돈의 아들이자 거인 폴리페모스도 그녀를 사랑했다. 이 그림에서 폴리페모스는 등장하지 않고 화면 밖에 있다. 갈라테이아는 잠시 폴리페모스가 있을 법한 왼쪽으로 시선을 돌린다(실제로 이 그림 옆에는 세바스티아노 델 피옴보가 그린 거대한 폴리페모스가 있다). 갈라테이아가 오직 아키스만 사랑하는 것에 질투를 느낀 폴리페모스는 바위를 던져 아키스를 잔인하게 죽였다. 아키스의 피가 강처럼 흘러나왔고, 피가 흐른 곳이 '아키스의 강'이 되었다. 원래 이 신화는 유혈이 낭자한 비극적인 사랑 이야기이다. 하지만 라파엘로는 이 비극성을 제거하고, 화려한 승리의 장면으로 바꾸어 놓았다.

이 벽화의 백미는 최고로 아름답게 그려진 갈라테이아의 모습이다.

라파엘로의 갈라테이아는 보티첼리의 비너스, 다빈치의 모나리자와 함께 르네상스 미술에서 가장 아름다운 여인으로 꼽혔다. 라파엘로는 이 그림의 모델이 누구인가에 대해 답하지 않았지만, 그녀는 라파엘로의 연인이었던 '마르게리타 루티'일 가능성이 크다. 갈라테이아의 신화에서처럼 라파엘로 자신이 이루지 못한 사랑의 은유를 담고 있는지도 모른다. 미혼으로 살아간 라파엘로는 예술가로서는 최고의 영예를 누렸으며 당대 최고의 후원자들과 수많은 추종자를 만들었다. 뛰어난 용모와 명랑 쾌활한 성격의 소유자 라파엘로의 예술은 명료함, 섬세함 그리고 고전적인 우아함이 조화를 이루었다. 고전미가 추구하던 양식 조건을 완벽하게 갖추었고 감성이 풍부한 자연주의를 포함한 이지적인 회화의 종합적 전형을 만들었다. 그의 작품은 르네상스 전성기를 거쳐 유럽 전역에 퍼져 마니에리즘, 바로크, 신고전주의로 이어지는 근세 서구 회화의 미적 규범을 만들었다. 그의 화풍은 아카데미 미술의 교과서로 자리 잡았고 압도적인 영향력을 발휘하였다.

59 만종

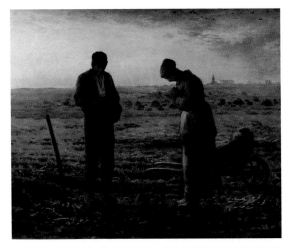

#밀레 #농민 #고흐 #가난 #추급권 #오르세 미술관

농민의 화가 밀레는 프랑스 농민의 삶과 그 주변 풍경을 그림으로 그렸다. 그는 파리 근교 바르비종에 내려가 직접 농사를 지으며 그림을 그리기도 하였다. 1848년 작품인 〈키질하는 농부〉를 시작으로 농민 화가의 길을 걷기 시작한 밀레는 여러 작품에서 농촌과 자연의 조화와 순수한 노동의 정서를 보여 주었다. 그는 신분이 낮은 농부의 고귀한 삶을 묵묵히 그려 내며 사회 저항적이고 현실 고발적인 사실주의를 펼쳐나갔다. 〈만종〉은 이 시기에 그린 것이다. 그림 속에는 온종일 고달픈 일과를 마친 젊은 농부 부부가 들녘에 서 있다. 멀리 성당의 첨탑에서 울려오는 서녁 종소리에 맞추어 두 손 모아 기도하는 장면이다. 밀레는 이 작품에 〈감자의 수확을 기도하는 사람들〉이라는 제목을 붙였다가 〈만종〉으로 바꾸었다. 비록 등장인물의 얼굴은 자세히 볼 수 없지만 고요

하고 엄숙한 분위기는 기념비적이다. 화면의 빛은 이들이 기도하는 동작과 태도를 강조하고 있다.

많은 후대 화가들에게 영향을 미쳤다. 특히, 고흐는 그를 존경하는 스승으로 생각했다. 고흐는 밀레의 작품 〈씨 뿌리는 사람〉, 〈낮잠〉, 〈삽질하는 두 사람〉, 〈첫걸음〉 등을 열심히 모작하며 그 속에서 고흐 자신의 작업이 나아갈 방향을 찾았다. 고흐 외에도 많은 후대 화가들이 밀레의 모범을 따랐다. 인상파 화가 모네와 피사로뿐만 아니라 신인상파 화가 쇠라도 밀레의 작품들에서 영감을 얻어 작업의 구도와 상징적인 요소에 활용하였다. 한편, 살바도르 달리는 〈만종〉에 매료되어, 여러 번이 작품을 초현실주의 그림으로 재해석한다. 또한 그는 황량한 넓은 들판에 서 있는 부부의 기도에 한 가지 의견을 제기했다. 전면에 그려진 감자 바구니에는 원래 아기의 시신이 들어 있다며 가난한 농부의 슬픈 장례식의 장면이라고 주장한 것이다. 얼마 후, 자외선 촬영으로 나무관처럼 생긴 사각형의 흔적을 발견하고 죽은 아이를 넣어둔 관이라며 자신의 주장을 확신하기도 했다.

밀레는 가난했다. 생전에 프랑스 최고 훈장을 받을 정도로 존경받는 화가였지만, 경제적으로는 풍족하지 못했다. 그가 1875년에 세상을 떠나자, 그의 가족들은 궁핍한 생활을 꾸려 나가야 했다. 〈만종〉이 고급 화랑에서 거액에 팔리고 있었을 때, 가난한 밀레의 가족들은 거리에서 꽃을 팔고 있었다고 한다. 미국과 프랑스 사이에서 이 작품을 사기 위한 경매 경쟁이 계속되었고 몇 년 후, 고가의 낙찰가로 거래가 끝나게 되었다. 이 그림의 가치는 비싼 가격으로 매겨졌지만 정작 생존하는 밀레

의 가족은 가난에 허덕이고 있었다. 이러한 불균형은 작품의 '계속될 권리'를 고안하는 계기가 되고, 프랑스는 1920년부터 추급권을 도입한다. 추급권은 미술품이 재판매될 때, 작가가 판매 수익의 일정 비율을 청구할 수 있는 권리이다. 화가의 작품을 구매한 후 되팔게 될 경우 그 수익의 일부를 화가나 화가의 가족에게 필수적으로 지급하는 것이다. 오늘날 많은 나라에서 작품이 상업 미술 시장에서 재판매될 때 제작자가 로열티를 받을 수 있도록 권리를 부여한다. 2006년에는 유럽 연합 회원국 전체가 추급권을 적용하였고, 그 외 세계 80여 나라에서 적용하고 있다.

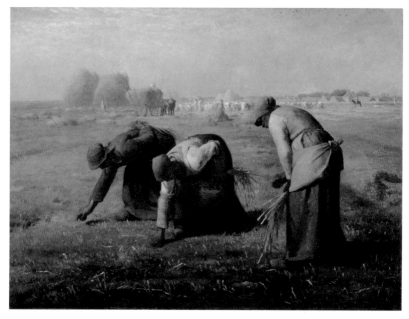

#밀레 #바르비종 #농민 #노동 #숭고 #오르세 미술관

가난한 이들이 이삭을 줍는다. 밀레의 〈이삭줍기〉는 〈만종〉과 더불어 가장 유명한 밀레의 명화이다. 바르비종 화파(퐁텐블로 숲과 아름다운 전원의 풍경을 그리기 위해 시골 마을 바르비종에 모여 작업한 화파)의 대표작 중 하나이다. 밀레는 루소, 코로 등과 함께 바르비종 학파의 주요 인물로 손꼽힌다. 〈이삭줍기〉라는 제목은 〈이삭 줍는 사람들〉로 해석하기도 하는데, 이 '사람들'은 추수 후 남은 이삭을 주워 궁핍한 삶의 먹거리를 마련하는 이들이다. 멀리 배경에는 농장 주인과 농부가 수레에 가득 밀을 실으며 풍요를 나타내고 있다. 이 풍요로운 추수의 장면 속 하늘에

는 새 떼가 그려져 있다. 추수 후 떨어진 곡식을 탐하는 새 떼는 가난에 찌들어 이삭 줍는 사람들과 비슷한 처지이다. 그림 전면에는 수확이 끝난 밀 들판에서 이삭을 줍는 세 여인의 모습을 현실감 있게 표현하고 있다.

〈이삭줍기〉는 사실주의 기법으로 그린 풍속화에 속한다. 이 그림은 농부의 삶을 보여 주는 밀레의 일련의 그림 중 하나이다. 농촌 생활의 소박한 아름다움을 선사하고 있는 명화로 보이지만 그 속에는 농민의 비참한 현실이 담겨 있다. 작품이 살롱전에 출품되자 보수적인 부르주아 평론가들은 그림이 불온하다고 비판했다. 추수 후 떨어진 이삭을 찾고 있는 세 명의 여인들과 뒤쪽 무리의 풍성한 추수 모습은 극적인 대조를 이룬다. 밀레가 주제로 사용한 이삭줍기는 그 당시 발자크의 소설 《농민들》에서도 등장하는 잘 알려진 소재였다. 추수가 끝난 뒤에 이삭을 줍는 사람은 자신의 농지가 없고 주운 이삭으로 배를 채워야 하는 최하층 빈민이었다. 추수 때 땅에 떨어져 남은 이삭은 가난한 사람들을 위해 내버려두는 것이 고대부터 전해지는 일종의 자선 행위였다. 이삭 줍는 세 여인들은 자기 밭에서 이삭을 줍는 것이 아니라 남의 밭에서 먹을거리를 찾기 위해 떨어진 이삭을 줍는 가난한 농민들이다. 그들의 얼굴과 손은 고된 노동으로 검게 그을렸고 거칠고 투박하게 묘사되고 있다. 당시 혁명에 민감했던 비평가들은 이 장면이 빈부 격차를 알리고 농민과 노동자를 암묵적으로 선동하는 것이라고 생각했다.

밀레는 현실을 그렸다. 그림에 현실을 고치려는 그 어떤 정치적인 입장을 담거나 스스로 정치적인 사람도 아니었다. 자신이 직접 체험한 농민의 고된 생활을 현실 그대로 묘사했을 뿐이다. 그리고 현실을 고발하

는 정치적인 목적이나 비판 의식을 담기보다 조용하고 평화로운 감성을 표현하였다. 그의 그림은 숭고한 농민의 삶 앞에 엄숙함을 담아 표현한 것이다. 밀레는 스스로 가난한 생활을 경험했기에 차가운 현실의 문제 앞에 인간을 미화하거나 이상화하지 않았다. 이 그림의 세 여인은 비참한 모습으로 그려져 있지 않다. 그들은 그저 묵묵히 땅에 떨어진 이삭을 주우며 자신과 가족을 위해 노동하는 담담한 모습이다. 17세기 네덜란드 풍속화에서 우스꽝스럽게 묘사된 농민들, 혹은 18세기의 목가적 풍경화 속에서 미화된 농민들과는 다르다. 현실의 상황에 충실한 농민의 모습을 그려 냈기에 밀레는 사실주의 화가로 불린다. 쿠르베는 밀레의 이러한 사실주의의 맥락을 계승하고, 적극적으로 정치적인 표현을 한 대표 화가이다.

안개 바다 위의 방랑자

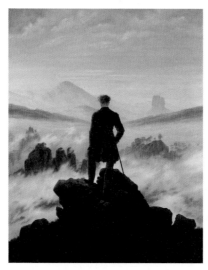

#프리드리히 #낭만주의 #숭고 #자연
#산 #내면 #표현 #함부르크 쿤스트할레 미술관

 독일은 낭만의 나라인가? 낭만주의는 독일에서 먼저 일어났다. 독일 낭만주의 문학의 대표를 괴테라고 한다면, 독일 낭만주의 미술의 거장은 단연 프리드리히이다. 〈안개 바다 위의 방랑자〉는 프리드리히의 작품 중에 낭만주의 양식을 가장 잘 드러낸 대표작이다. 이 그림은 광고 이미지나 대중문화에서 자주 차용하는 이미지이다. 낭만주의, 공포, 미스터리 또는 기타 여러 낭만적인 풍경을 연상시키는 감정의 상징으로 수많은 책의 표지에 활용되기도 하였다. 독일 특유의 광활한 산과 바다를 배경으로 풍경화를 많이 그린 프리드리히는 항구, 달, 바위, 계곡, 수도원, 묘지 등 다양한 소재를 다루었다.

제목에 등장하는 방랑자는 여행자, 산행인 등으로도 번역할 수 있다. 그림 속의 방랑자에게서는 어떤 결연한 의지가 느껴진다. 산 정상에 우뚝 선 자세와 굳센 태도를 보여 준다. 낭만주의 시대 이후 유럽에서는 산악 등반을 어떻게 보았을까? 이전까지 산은 찾아서 올라가거나 즐기는 곳이 아니었다. 중세부터 이어져 온 산의 인상은 어두웠고, 등반은 주로 금기시되었다. 하지만 낭만주의자들은 산에서 숭고함을 찾았고, 신이 살고 있다는 긍정적인 해석도 추가했다. 이러한 관점에서 〈안개 바다 위의 방랑자〉는 등산의 선구적인 전형을 나타내는 이미지라고 여겨졌고, 등산의 긍정적인 힘을 설명하는 멋진 모델이 되었다. 산 정상에 서 있다는 것은 감탄할 만한 것으로, 당시에는 거의 생각할 수 없었던 일이었다.

낭만주의는 숭고한 것을 좋아한다. 이 그림의 주인공인 방랑자는 알 수 없는 미래의 은유 혹은 메타포이다. 방랑자는 등을 보여 준다. 왜 뒷모습일까? 감상자는 펼쳐질 미래의 시간을 마주하듯 서 있는 방랑자를 바라본다. 방랑자의 등 돌린 모습을 통해 감상자는 미래의 자신을 간접적으로 체험할 수 있다. 거대한 자연을 바라보고 서 있는 인물의 뒷모습은 프리드리히 작품에 자주 등장한다. 파도치듯 거칠게 흐르는 안개와 그를 굽어보는 인간의 뒷모습은 거대한 불가항력의 자연 앞에 인간존재의 나약함을 확인시킨다. 낭만주의는 이를 '숭고'라는 개념으로 설명한다. 숭고란 인간의 영역을 넘어서는 초월적인 존재에 관한 말이다. 즉, 초월적인 존재란 인간의 힘으로는 어쩔 수 없는 운명이나 신, 혹은 자연을 가리킨다. 숭고는 낭만주의에서 최고의 아름다움을 나타내는 개념이지만, 오늘날에는 높은 경지의 예술을 설명하는 말로도 자주 사용

한다. 또한 낭만주의에서는 미술사의 두 경향인 모방과 표현의 문제도 분명하게 다룬다. 낭만주의 예술은 고전주의나 아카데미즘이 추구하던 실재의 모방이라는 입장과 달랐다. 낭만주의 예술은 숭고한 것의 표현이라는 입장에서 내면의 세계와 주관적인 표현을 강조한다. 특히 프리드리히는 '화가는 눈앞에 있는 것뿐만 아니라, 자기 내면에서 본 것도 그려야 한다'라고 주장했다. '만약 내면에서 아무것도 볼 수 없다면 눈앞에 있는 것도 그리지 말아야 한다'라는 말도 덧붙였다. 이 그림 또한 자신이 처한 상황이나 환경에서 내면의 목소리에 귀 기울일 것을 요구한다. 프리드리히의 풍경화는 더 이상 사실적인 묘사로 자연을 모방하는 그림이 아닌 인간의 내면으로 파고들어 숨겨진 감정이나 느낌을 주제로 다루는 표현주의 미술에 크게 영향을 미친다.

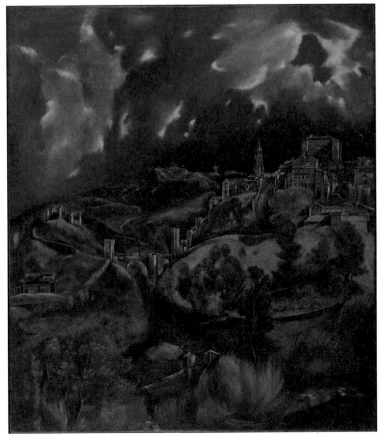

#엘 그레코 #풍경화 #중세 도시 #신비 #메트로폴리탄 미술관

〈톨레도 풍경〉에는 무슨 의미가 담겨 있을까? 왜 톨레도일까? 엘 그
레코가 활동하던 시기에 그 어느 나라보다 종교적인 열정이 뜨거웠던
나라는 스페인이었다. 엘 그레코가 정착하기 직전까지 톨레도는 섬유
무역의 중심지로 번창하였다. 그러나 중세에 만들어진 미로 같은 길 때

문에 왕실의 행사나 행렬을 할 수가 없었다. 결국 마드리드가 새로운 수도로 정해지면서 톨레도는 축소되기 시작했다. 신성 로마 제국을 통치하던 카를 5세는 아들에게는 스페인을, 동생에게는 지금의 독일과 오스트리아를 분할 상속했다. 스페인을 상속받은 카를 5세의 아들 펠리페 2세는 스페인이 가톨릭의 수호국임을 자청한다. 그리고 마드리드에 기독교 세계의 중심으로서 스페인의 역할을 주도할 '엘 에스코리알'을 짓기 시작했다. 1584년 엘 에스코리알이 완공된 후에 옛 수도 톨레도의 쇠퇴는 극대화됐다. 엘 에스코리알은 궁전이면서 수도회이자 성당과 묘지이기도 한 복합 건물이었다. 이곳에 수많은 제단화가 설치될 예정이었기에 많은 이탈리아 화가들이 이곳으로 몰렸고, 엘 그레코 역시 그런 화가들 중 한 명이었다. 그러나 엘 그레코의 그림은 펠리페 2세의 취향과 맞지 않아 기회를 얻지 못했고, 결국 그는 톨레도로 옮겨가 40여 년을 살며 예술의 혼을 불태웠다. 주로 톨레도 대성당의 종교화를 많이 그렸으며 〈오르가즈 백작의 매장〉 등을 비롯해 자신의 걸작들을 남겼다. 사람들은 이 도시를 '엘 그레코의 도시'라고도 부른다.

톨레도는 삼면이 강으로 둘러싸인 고원지대에 돌로 만든 성곽 도시로 전형적인 중세 도시이자 천연 요새이다. 오늘날에도 톨레도는 중세의 모습을 간직한 채 역사적인 신비와 장엄함을 갖춘 아름다운 풍광을 자랑한다. 엘 그레코의 〈톨레도 풍경〉은 영광을 빼앗긴 도시의 전경이다. 이 그림은 서양 미술사의 초기 풍경화 중에 널리 알려진 대표자이며 가장 위대한 풍경화 중의 하나이기도 하다. 구름이 사방에서 몰려오듯 하늘에 드리워진 불안한 구름은 무언가 이야기한다. 비슷한 시기에 그려진 〈성요셉과 아기 예수〉의 배경 하늘도 톨레도의 풍경에 등장하는 하

늘과 같은 기법으로 그려져 있다. 번개처럼 비추는 구름 사이의 빛은 영원한 구원의 가능성을 상징한다.

　이 그림은 역사적인 사실을 시적으로 표현하고 있다. 마드리드에 수도 자리를 빼앗긴 톨레도는 쇠락한 도시의 종말론적인 분위기가 대세였다. 하늘을 가득 매운 구름이 이런 톨레도의 상황을 암시한다. 하지만 톨레도의 풍경에서 자아내는 기묘한 불안감 속에서도 부활을 꿈꾼다. 구름 사이의 빛은 세기말의 구원에 대한 가능성을 보여 주는 듯하다. 이 작품 속의 등장인물은 성곽 입구, 강가, 길 위에 개미처럼 작게 표현되어 있다. 자연 앞에 보잘것없는 인간은 운명을 예감한 듯 영혼의 구원을 바라는 초라한 모습이다. 초록색, 푸른색, 청회색이 만들어낸 격렬한 붓질은 산과 강 그리고 하늘을 만들어 톨레도 성을 단순히 아름다운 도시의 풍경이 아닌 위기에 찬 정신의 풍경임을 드러낸다. 이 작품의 절묘한 하늘 표현은 미술사에서 가장 개성이 강하고 극적인 풍경화 중 하나임을 증명한다. 광활한 자연에 둘러싸인 운명 속에 살아가는 작은 인간을 그려 넣은 것이다. 엘 그레코는 삶의 고난과 인생의 신비를 짙은 색감이 풍겨내는 중세 도시의 긴장감 있는 풍경 속에 숨겨 놓았다.

63 잠

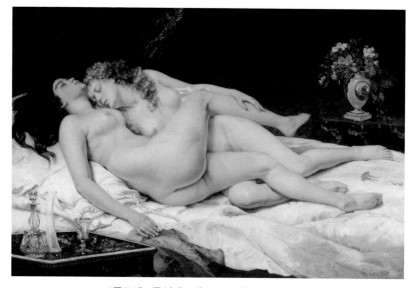

#쿠르베 #동성애 #레스보스 섬 #관능미 #혁명 #프티 팔레 미술관

쿠르베는 혁명가였다. 그는 철저한 사실주의자로, 천사를 그리라는 주문에 "천사를 실제로 본 적이 없으므로 그릴 수 없다"라고 딱 잘라 거절했다. 그림에서도 눈앞의 현실에 집중하던 쿠르베는 당대의 정치에도 관심이 많았다. 일찍이 화가로서 명성을 얻었으나, 파리 코뮌에 참여할 정도로 사회 문제에 대한 관심 또한 지대했다. 정치적 소용돌이에 말려들어 감옥에 가기도 했는데, 감옥에 갇힌 그를 후원하기 위해 동료 화가들은 쿠르베의 작품을 제작하고 그의 사인을 모사하여 팔았다. 사실 가짜 쿠르베의 그림이 많은 이유는 이 시기 때문이다. 쿠르베의 정치적 성향은 그림에서도 잘 드러난다. 그는 아카데미즘의 이상주의에 반대하였

고, 낭만주의의 과도한 기준을 거부하였다. 무엇보다 전통적인 미술 장르의 위계를 허물고자 했다. 궁극적으로 당대 유행하던 예술의 경계를 무너뜨리고자 했으며, 현실을 드러내고 고발하며 참여하는 사실주의를 주장한 혁명가였다.

쿠르베의 〈잠〉은 상징주의 시인 보들레르의 〈악의 꽃〉에 나오는 시 '저주받은 여인들'에서 영감을 받았다. 그림의 여인들은 구불거리는 머리카락과 부드러운 피부의 질감, 관능미 넘치는 육체로 표현되어 있다. 쿠르베의 표현은 사실주의 화법으로 탐미적인 태도를 보여 준다. 〈잠〉은 그림 주문자의 사치스러운 기호에 맞추기 위해, 다양한 직물과 장식용 가구 외에도 화려한 소품들로 묘사되어 있다. 배경에는 진한 파란색 벨벳 커튼이 드리워 있고, 왼쪽 아래 탁자 위에는 고급스러운 물병과 잔 그리고 뜯긴 진주 목걸이가 놓여 있다. 뒷쪽 탁자 위에는 꽃과 화병이 있다. 그리고 두 여인의 선정적인 자세는 주문자의 특별한 취향을 반영한다. 두 여인은 레즈비언 커플로, 육체적인 관계를 맺은 후 잠든 모습은 이전의 나체화에서 볼 수 없었던 독특한 이끌림을 보여 준다. 이 그림은 1988년에 대중에게 공개된 이후, 페미니즘 학자들 사이에서 다양한 논의의 대상이 되고 있다. 시대를 앞선 쿠르베의 동성애에 관한 표현은 상징주의 문학의 소재로도 자주 등장한다. 이 작품의 공개 전시는 동성애를 다룬 후대의 예술가들에게 깊은 영감을 주었고, 동성애 주제의 반복적인 출현은 사회적인 금기를 낮추는 데 이바지했다. 오늘날의 예술계는 동성애라는 주제에 비교적 열려 있는 태도를 보인다.

쿠르베의 〈잠〉은 쿠르베의 사실주의를 통해 관능성이 잘 드러난 걸

작이다. 이 그림에서는 육체적 쾌락이 돋보이는데, 쿠르베의 사실주의가 다루던 주제와는 다른 면모를 보여 준다. 〈잠〉은 이슬람권의 정치가이자 미술 애호가인 칼릴 베이가 쿠르베에게 주문한 작품이다. 칼릴 베이는 외교관으로 활동하다가 파리에 정착한 뒤, 본격적으로 예술품을 수집한다. 프랑스 비평가의 소개로 쿠르베를 알게 된 그는 〈잠〉과 〈세상의 기원〉을 의뢰한다. 후자는 그의 연인을 모델로 그린 것으로, 세상의 모든 것이 여기서부터 비롯되었다는 것을 대담하게 표현하며 사실주의 회화의 새로운 면모를 보여 준다. 〈세상의 기원〉에서는 여성의 생식기가 자세히 묘사되어 있지만, 음란물로 취급되지는 않는다. 이 작품은 마지막 소장가인 정신분석학자 라캉이 지인들에게만 몰래 보여 주던 작품이었지만, 현재 오르세 미술관에 기증되어 1995년부터는 일반인에게 공개 전시 중이다.

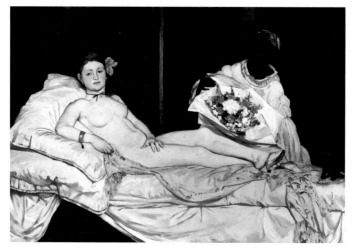

#마네 #여인 #빅토르 무랑 #로르 #오르세 미술관

〈올랭피아〉는 널리 알려진 마네의 대표작 중 하나이자 문제작이다. 이 그림은 마네가 이전에 출품했던 〈풀밭 위의 점심 식사〉의 논란을 넘어서서, 아주 심한 혹평의 대상이 되었다. 작품이 사회적 물의를 일으킬 정도로 음란하고 상스럽다는 이유에서였다. 하지만 마네의 지지자였던 소설가 에밀 졸라는 이 작품을 마네의 걸작으로 예찬했다. 다른 화가들이 아카데미의 전통을 따라 아름다운 비너스를 표현할 때, 마네의 그림은 거짓 없는 진실을 얘기한다는 점에서 훌륭한 작품이라는 것이다. 큰 반향을 일으킨 이 그림의 소재는 미술사 속 누드의 전통을 따르고 있다. 티치아노의 〈우르비노의 비너스〉, 조르조네의 〈잠자는 비너스〉에 영감을 받았고, 고야의 〈옷 벗은 마하〉 등 미술사의 명화들과 나란히 하는

자신만의 누드화를 제작한 것이다. 마네는 이탈리아 방문에서 티치아노의 비너스를 유화로 복제하고 수채화로 제작하면서 그림의 구도와 여인의 포즈를 따랐고, 고야의 그림에서는 정면을 향한 모델의 시선을 참고했다. 특히 마네의 〈올랭피아〉는 흑인 하녀가 등장하는 누드화로, 앵그르의 〈오달리스크와 노예〉를 참고하였다.

〈올랭피아〉에는 백인과 흑인 모델이 등장한다. 오른팔로 몸을 지탱하며 침대에 누워 있는 적갈색 머리의 백인 여인은 '빅토린 무랑'이다. 그녀는 당당한 표정으로 정면을 응시하고 있으며, 발밑에는 검은 고양이가 다리와 등을 세우고 눈을 번쩍이고 있다. 이 검은 고양이를 통해 성적인 충동과 사랑을 동시에 표현하고 있다. 직업이 화가였던 실제의 모델과 달리, 이 그림 속 여인은 침대에 누운 창부의 모습으로 보인다. 목에 맨 리본은 당시의 고급 창부나 사교계 매춘부의 장식이었다. 19세기 파리의 유명 인사들 사이에서는 신화적인 평판을 가진 화류계의 여인들이 있었다. 정식 부인이 아니지만 정부로서 혹은 연인으로 살아간 그녀들을 '그랑 오리존탈Grandes horizontales'이라고 불렀는데, 이들은 궁정의 삶을 누리기도 하였고 부유한 파리지앵들이 즐겨 찾던 연인으로 살았다. 이 그림 속 주인공은 자신의 직업과 관계없이 당당하게 감상자와 시선을 마주하고 있다. 하지만 주인공이 매춘부로 여겨진 〈올랭피아〉는 많은 비난을 받았고, 마네가 만든 퇴폐적인 그림으로 낙인찍혔다.

그렇다면 왜 흑인은 하녀인가? 시중을 들고 있는 그녀는 두 번째 모델 '로르'이다. 이 흑인 여성은 마네의 다른 그림 〈흑인 노예〉, 〈튈르리 정원의 아이〉에도 등장한다. 로르의 생애에 관한 기록은 적지만, 미술

사에서 흑인 모델이라는 하나의 전형을 만든 대표적인 인물이다. 마네의 메모장에서 로르는 파리의 북서쪽에 사는 아름다운 흑인 여인으로 기록되어 있다. 그녀는 당시 이 지역에 사는 주민들처럼 세탁 일 혹은 재봉사 일을 하는 이민 정착자로, 가끔 화가의 모델 일을 했다. 그림 속 흑인 여성의 표현은 바로 동시대의 사회상을 증언한다. 고전주의 아카데미즘의 중심인 백인 사회의 반대쪽 측면에 자리한 다인종 혼성 사회 속 흑인을 부각시키고 있다. 모델 로르는 흑인 사회를 대변하면서 인종차별의 현실을 비판적으로 보여 주는 인물이다. 동시에 이러한 비판적인 시선은 아카데미즘 미술에 반대하는 견해를 상징적으로 담고 있다. 마네가 흑인 모델을 선택한 것은 당대의 흔치 않은 혁신이었다. 그림이 가지는 조용한 반란이다.

바벨탑

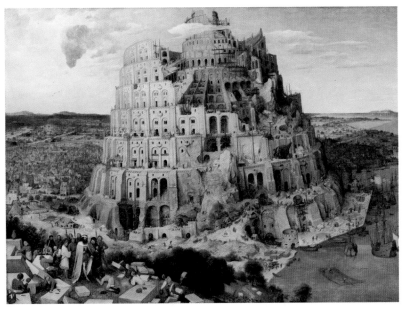

#브뤼헐 #앤트워프 #님로드 #욕망 #로마 #언어 #빈 미술사 박물관

하늘로 올라가는 탑, 〈바벨탑〉은 북유럽 르네상스의 화가 브뤼헐의 대표작이다. 농민의 삶에 유머를 담아 사실적으로 표현한 그는 '농민의 브뤼헐'이라고 불렸다. 16세기 최고의 네덜란드 화가, 민중 예술의 선구자, 최초의 농민 화가로도 불린다. 사실성과 엄격한 선의 묘사를 특징으로 하는 독특한 스타일을 가진 브뤼헐은 앤트워프에서 처음 활동했다. 앤트워프는 이 작품의 배경이자 풍경인 북유럽 도시로, 당시 새롭게 급부상한 항구 도시였다. 네덜란드인들은 해상 활동을 통해 부를 축적했는데, 대서양을 건너 아메리카로 가는 해로의 개척은 앤트워프를 무역

의 중심지로 만들었다. 금융과 경제의 중심지로 성장을 거듭하던 이 도시에 중동의 비단과 향신료, 발트해 연안의 곡물, 영국의 양모 등을 거래하는 상인들이 몰려들기 시작했다. 그런데 이처럼 국제 교역이 활발히 이루어지자 도시에는 여러 가지 문제가 발생했다. 인구가 급속하게 증가하고, 언어와 문화가 다른 외국인들이 편입되면서 사회적인 혼란과 원주민들과의 갈등이 일어난 것이다.

이 그림은 고대 바빌로니아 사람들이 거대한 바벨탑을 건설하는 장면을 묘사한다. 강가에 자리한 바벨탑은 나선형의 길을 따라 하늘로 높이 뻗쳐 있다. 탑 아래 왼편에는 도시가 펼쳐져 있고 강에는 작업선과 정박 중인 범선들이 보인다. 그림 속에는 건설 중인 바벨탑을 중심으로 인물, 풍경, 도시 건축물 등 다양한 모습이 등장한다. 바벨탑은 구약성경 창세기에 이야기로 고대부터 오늘에 이르기까지 끊임없이 언급되는 가장 흥미 있는 소재 중 하나이다. 대홍수 이후, 노아의 후손들은 한곳에 모여 살았다. 온 세상이 하나의 말을 쓰고 있었다. 사람들은 큰 도시를 세운 다음, 하늘에 닿는 바벨탑을 쌓아서 자신들의 이름을 널리 알리고자 했다. 그림의 왼편에는 바벨탑의 주문자인 님로드 왕이 건축 현장을 둘러보고 있다.

욕망의 탑인 바벨탑은 인간의 욕망을 상징한다. 불가능이 없다는 욕망으로 가득 찬 인간이 거대한 탑을 통해 신에게 도전하려는 상징적인 건축물인 셈이다. 바벨탑은 하늘 높이 구름을 뚫고 끝없이 올라가고 있는데, 브뤼헐은 바벨탑을 통해 당대의 사회적 혼란을 상징적으로 그려냈다. 멈출 줄 모르고 번성하는 도시 앤트워프의 모습에서 인간의 오만

을 상징하는 바벨탑을 떠올린 것이다. 그림 속 바벨탑은 로마의 콜로세움을 연상시키는 것으로 보아, 로마의 건축 방식을 따르고 있다. 이미 로마를 방문했던 브뤼헐은 로마의 건축물에 관한 기억을 떠올리며 탑을 표현했을 것이다. 여러 개의 아치 형태 입구와 창문들도 로마 시대의 건축 공법을 잘 보여 주고 있다. 또한 로마와 그림 속 바벨탑의 건축이 비슷한 데에는 특별한 의미가 있다. 영원한 번영을 꿈꿨던 로마는 로마 황제들이 추구한 욕망의 도시였고, 로마의 붕괴와 파멸은 허영심이 초래한 결과를 상징한다는 점이다. 브뤼헐이 보여 준 바벨탑의 욕망은 오늘날에도 진행되고 있다.

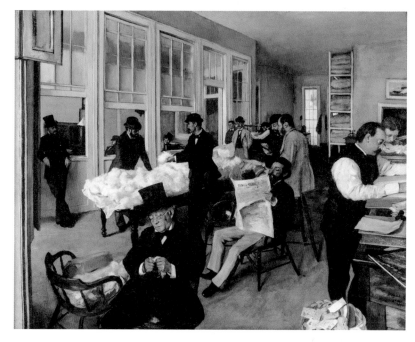

#드가 #은행가 #일상 #자연주의 #포 미술관

　〈뉴올리언스 목화 거래소〉는 집단 초상화이다. 드가는 부드러운 파스텔 톤의 그림을 그린 인상파 화가로 널리 알려져 있다. 하지만 인상주의 화풍과는 거리가 있으며, 차라리 아카데미 미술 양식과 사실주의 화풍에 더 가깝다. 특히 사진기를 구입한 이후 사진 기술에 많은 관심을 가진 드가는 사진의 원리를 그림에 적용하는 방법을 연구하여 자신만의 화풍을 이룬다.

　드가는 파리의 부유한 은행가 집안의 장남이었다. 그는 가업을 잇기

위해 법학도의 길을 걷다가 화가의 길을 선택했다. 한때 그는 화가 앵그르에게 가르침을 받았고, 많은 고전주의 작품을 묘사하고 연구하였다. 드가는 인상파에 참여하고 전시도 했지만, 파리 최고의 미술 학교인 에꼴 드 보자르에서 배운 신고전주의 양식의 표현을 계속 가지고 있었다. 특히 이탈리아를 여행하며 보티첼리, 라파엘로 등 르네상스 미술에 관심을 가졌다. 이탈리아에서 돌아온 그는 상상 속의 고대를 배경으로 〈소년들에게 도전하는 스파르타 소녀들〉을 제작하며 인물 묘사에 관한 연구를 하였다. 또한 당시 대가였던 앵그르와 들라크루아를 모범으로 삼아 역사화를 그리다가, 점차 역사화의 공허함과 극적인 성격 대신 인물이 가진 개성이 드러나는 초상화를 그리기 시작했다. 그의 주된 관심은 신체에 대한 표현과 실제 생활 속의 경험이었다. 드가는 뛰어난 소묘 실력과 독특한 색채감으로 일상의 모습에서 평소에 쉽게 보이지 않았던 것을 그려 냈다.

1870년, 프랑스가 프로이센과 전쟁이 터지자 드가는 징병되었지만 시력에 문제가 있어서 파리를 지키는 예비군으로 남게 되었다. 그 덕택에 전쟁 중에도 그림을 계속 그릴 수 있었다. 1년 후 프랑스는 전쟁에 패한다. 얼마 후, 드가는 그의 가족이 사는 미국 뉴올리언스에 몇 년간 머물렀다. 〈뉴올리언스 목화 거래소〉는 어머니의 고향이기도 한 그곳에 사는 가족들의 요구로 제작한 작품이다. 당시 목화 사업을 하던 가족들의 사무소를 그린 것으로, 화면 전경에는 의자에 앉아 있는 그의 삼촌과 일을 하는 형제, 사촌들이 보인다. 이 작품은 같은 공간 안에서도 무심한 표정으로 각자의 일을 하는 등장인물을 묘사하면서 냉정한 비즈니스의 세계를 표현한다. 이 작품처럼 '일상 속 개인'이라는 주제의 표현은 드

가가 파리에 돌아온 이후 지속되었다.

소소한 일상을 담은 화가 드가는 자연주의 문학과 사실주의 회화의 영향을 받았다. 특히 문학가 에드몽 뒤랑튀의 자연주의에 영향을 받아, 예술이 현재를 담아내야 한다고 생각했다. 자연이나 인생 등 예술의 대상을 객관적인 태도로 바라보며 현실을 있는 그대로 묘사한다는 것이다. 〈뉴올리언스 목화 거래소〉는 이러한 드가의 생각이 명백하게 나타난다. 그의 대표작으로 알려진 〈압생트를 마시는 사람〉, 〈스타 무용수〉 등도 드가의 특색을 잘 반영한 작품이다. 이는 대상을 미화하거나 주관적인 표현을 피하고 현실 그대로 나타낼 것을 주창한 쿠르베의 사실주의 회화의 경향을 따른다. 드가는 도시적인 환경과 근대적인 삶을 묘사하며 사실적인 인물 묘사를 통하여 동시대의 인간이 가진 소외, 허탈, 긴장 등을 이해할 수 있게 표현했다. 드가의 그림은 일상의 소중한 그 무엇을 찾게 한다. 사소한 일상의 모습이지만 단순하지 않은 삶의 진솔한 모습을 보여 주기 때문일 것이다.

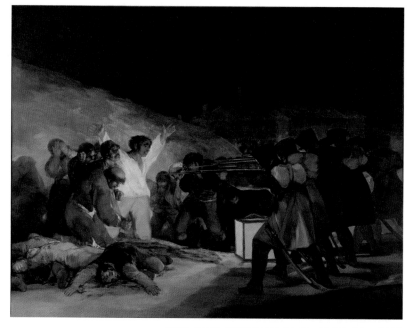

#고야 #공포 #전쟁 #성흔 #스티그마 #프라도 미술관

〈1808년 5월 3일〉의 역사적 배경은 스페인의 '반도 전쟁'이다. 이 전쟁은 스페인과 포르투갈이 프랑스 나폴레옹의 지배에 대항한 전쟁이다. 각 참전국에 따라서 스페인 독립 전쟁, 프랑스 침공, 프랑스 전쟁이라고도 부른다. 그림의 장면은 실제 사건을 묘사하였다. 1808년 5월 2일 프랑스의 스페인 점령에 대항해 스페인 반란군이 봉기를 일으키자, 다음 날 프랑스가 보복 조치로 마드리드의 양민 약 400명을 학살한 사건이다. 고야는 프랑스 혁명의 초기 목표를 지지했으며, 스페인에서도 그와 비슷한 혁명의 변화가 일어나기를 기대했다. 그러나 그는 프랑스 군

대에 의해 자신의 나라가 처참하게 정복당하는 것을 목격했다. 비록 이 전쟁의 경험이 그의 판화 〈전쟁의 재난〉의 기초를 만들기는 했지만, 몇 년 동안 그는 거의 그림을 그리지 못했다. 〈1808년 5월 3일〉은 프랑스 가 스페인에서 물러난 뒤 6년 후에야 그려졌다. 고야는 이 그림을 통해 나폴레옹의 군대가 저지른 만행을 고발하고, 생명을 바쳤던 스페인의 저항을 기념비적으로 묘사하고자 했다. 30년 이상 수장고에 보관되었 던 이 그림은 1872년 프라도 미술관에서 발행한 카탈로그에 처음 등재 되었고, 2009년에는 프라도의 가장 중요한 그림 열네 점 중 하나로 선 정되었다.

작품의 주제는 전쟁을 반대하는 애국주의와 영웅주의이다. 그림은 감 상자의 상상력을 자극하는데, 이러한 정서적 힘은 고야만의 회화적 특 색에서 나온다. 〈1808년 5월 3일〉은 전쟁의 공포에 대한 획기적이고 전형적인 모델이 되었고, 미술사의 명화로 널리 알려졌다. 또한 그리스 도교 미술의 성서에 따른 이야기와 전통적인 역사화의 전쟁에 대한 묘 사에서 벗어나 선구자적인 전례가 되었다. 이 작품은 마네의 〈막시밀리 안 황제의 처형〉, 피카소의 〈게르니카〉, 〈한국에서의 학살〉 등 전쟁을 상기시키는 다른 많은 그림에 영감을 주었다.

이 그림의 주인공은 누구일까? 오른쪽 가운데 부분에서 흰옷을 입고 팔을 든 사람은 십자가에 못 박힌 예수를 떠오르게 한다. 그의 두 팔 벌 린 자세와 더불어, 오른쪽 손바닥에서는 예수의 성흔이 드러난다. 가톨 릭에서 성흔은 성스러운 흔적, '스티그마'라고도 부르며 성스러운 기적 의 하나로 믿고 있다. 이것은 종교적인 황홀 상태에서 발생하는 자연 현

상으로 설명하기도 한다. 성흔을 높이 든 흰옷의 남자 앞에는 죄 없는 양민들이 붉은 피를 흘리며 죽은 채 누워있다. 고야는 비참한 희생 장면을 강조하기 위해 어두운 배경과 밝은 랜턴의 조명으로 극적인 대비를 이끌어냈다. 양민들을 향해 몸을 앞으로 숙이고 총을 겨누는 프랑스 군인들의 얼굴은 알아볼 수 없다. 일렬로 늘어선 군인들의 딱딱한 자세는 자신들이 저지르는 행위에 대해 아무런 감정도 느끼지 못하는 기계처럼 묘사되어 있다. 또한 왼쪽에 처참하게 죽은 이들부터 오른쪽에 두려움에 떠는 이들까지, 공포와 죽음의 행렬을 연속적으로 보여 주며 무자비한 학살의 현장을 직면하게 한다.

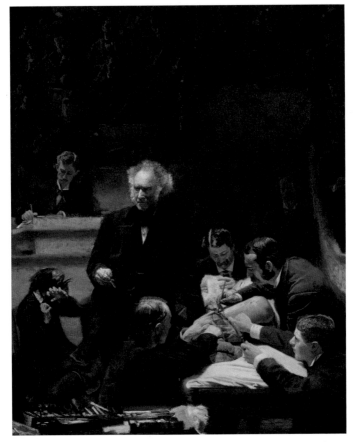

#토머스 에이킨스 #의학 #수술 #필라델피아 미술관

19세기 유럽의 화단에 직접 영향을 받은 미국 화가들은 많았다. 파리에서 교육을 받고 미국으로 돌아온 화가 토머스 에이킨스도 그들 중 한 명이었다. 이 그림은 19세기 미국 최고의 회화로 꼽히지만, 정작 토머스 에이킨스는 살아 있는 동안 공식적인 인정을 거의 받지 못했다. 그러

나 그가 세상을 떠나고 나서야 미국의 주요 사실주의 작가라는 칭송을 받는다. 그의 주 모델은 자신의 고향인 필라델피아 사람들이었다. 에이킨스는 그의 친구나 가족 또는 예술, 과학, 의학 등에 종사하는 주요 인물들을 그렸다. 인간의 붉은 피와 살이 보이는 적나라한 수술 장면으로 논란이 되었던 이 작품은 그가 남긴 가장 위대한 작품 중 하나이다.

〈그로스 박사의 임상 강의〉는 수술하는 외과 의사들의 집단 초상화이다. 그림 속 주인공인 그로스는 대퇴골 골수염을 앓고 있는 청년의 수술 과정을 강의하고 있다. 이 장면에서 전신 마취술의 사용과 수술용 장갑의 착용을 확인할 수 있는데, 당시의 근대적인 수술이 잘 드러난 작품이다. 비록 피와 살이 적나라하게 보이는 점은 끔찍하지만, 묘한 매력을 가진 그림으로 다가온다. 에이킨스는 아카데미 미술에서 소묘와 해부학을 배웠고, 이를 바탕으로 철저한 객관적 묘사를 추구하였다. 이 작품의 사실적인 묘사에서 각각의 인물 표정과 더불어 수술의 현장감이 생생하게 느껴진다. 왼쪽 구석에 환자의 어머니가 고통에 움츠리고 있는 극적인 모습은 환자를 둘러싸고 있는 차가운 전문인의 태도와 강한 대조를 이루고 있다.

화면의 오른쪽 뒤에 서있는 이가 바로 화가 에이킨스이다. 그림 속 배경은 젊은 의학도들이 가득한 필라델피아의 제퍼슨 메디컬 칼리지의 원형 극장이다. 그로스 박사는 필라델피아가 자랑하는 저명한 외과 의사였다. 그는 의학의 진보와 확고한 의사의 소명의식을 보여 주는 듯한 표정으로 완고하며 단호하게 묘사되어 있다. 이 작품의 백미는 피로 범벅이 된 채 메스를 쥐고 있는 그로스 박사의 오른손이다. 피로 얼룩진 환

부와 의사가 메스를 들고 있는 장면은 우아하고 감상적인 초상화에 익숙했던 당시의 미술 관중들로서는 충격적인 그림이었다. 마치 연극 무대처럼 밝은 조명은 그로스 박사의 넓은 이마를 비추고, 사선을 그리며 하얀 침대 위에 누운 환자의 다리와 수술하는 의사들의 손까지 이어진다.

이 그림은 미국 독립 100주년을 기념하는 필라델피아 국제박람회에 출품하기 위해 심혈을 기울여 준비한 역작이었다. 하지만 작품은 너무 선정적인 표현이라는 이유로 출품을 거절당한다. 에이킨스는 그룹 초상화의 대가였던 17세기 네덜란드의 거장 렘브란트가 남긴 〈툴프 박사의 해부학 강의〉에 영향을 받아 이 작품을 제작했다. 〈툴프 박사의 해부학 강의〉는 인체 일부를 적나라하게 드러낸 해부학 실험실 장면을 그렸다. 암스테르담의 외과 의사 길드 조합으로부터 주문을 받은 렘브란트는 팔 근육의 움직임을 시연하는 툴프 박사와 그의 학생들을 묘사하고 있다. 명암의 대비를 이용한 극적인 분위기를 연출하는 렘브란트의 키아로스쿠로 효과는 에이킨스의 작품에서도 그대로 나타난다. 하지만 에이킨스는 렘브란트와 달리 죽은 시체가 아니라 살아 있는 환자의 신체를 묘사했다. 썩은 환부를 드러내며 붉은 피를 보여 주고 살을 가르는 장면을 보여 주었다. 또한 수술 장면을 극적으로 드러내기 위해 색채와 빛, 구도를 면밀하게 계산하여 밀도 높은 긴장감을 연출하고 있다. 온몸에 전율이 느껴진다.

69 아홉 번째 파도

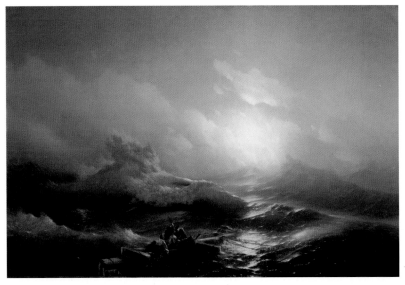

#아이바조프스키 #파도 #낭만주의 #자연 #희망 #상트페테르부르크 러시아 미술관

　난파선 조각에 매달린 인간의 운명은 어떻게 될까? 파도가 사람을 삼킬 듯 밀려오고, 아홉 번째 파도 앞에 죽음을 직면한 사람들이 등장한다. 이들은 필사적으로 파도와 싸우고 있지만, 대자연 앞에서 인간의 노력은 너무 미약하게 보인다. 폭풍우가 지나간 후 생존자는 누구일까? 거칠게 파도치는 바다는 작은 생존의 기회조차 주지 않는 것 같다. 파도 중에 가장 높은 파도가 아홉 번째 파도라고 한다. 동양에서는 9를 완전한 수로 보기도 하지만 아홉수라고 하여 불길한 수로 생각하기도 한다. 또한 러시아의 뱃사람들은 아홉 번째 몰려오는 파도를 가장 높고 위험한 것으로 여긴다. 대중적인 전설에서는 아홉 번째 파도를 가장 끔찍하

고 강력하며 파괴적으로 묘사한다. 한 가지 독특한 점은 이 그림이 보여주는 파도는 거대하지만, 태양 빛의 황홀한 반사로 어딘지 모르게 낭만적인 분위기가 느껴진다는 것이다.

역동적인 파도를 담은 이 작품은 마치 동영상을 보는 듯한 착각을 불러일으킨다. 아이바조프스키의 가장 유명하고 인기 있는 작품으로, 러시아에서 가장 아름다운 그림 중 하나로 불린다. 아이바조프스키는 러시아 낭만주의 회화의 대표 작가로, 풍부한 감성과 표현으로 널리 알려져 있다. 그는 의도적으로 〈아홉 번째 파도〉라는 제목을 지었는데, 아홉 번째 파도가 밀려오는 바다라는 공간은 거대한 자연의 상징이다. 자연의 본질적인 특성은 무자비함에 있다. 거대한 자연력을 상징하는 아홉 번째 파도는 인간을 위협하는 그야말로 공포의 대상이다. 그 속에서 낭만주의자가 찾았던 불가항력의 자연의 힘을 느끼기 충분하다.

마지막은 희망이다. 죽음과 대결하고 싸워야 한다. 파도 위로 비치는 밝은 빛은 어둠을 몰아낸다. 아이바조프스키의 작품 절반 이상은 바다의 풍경을 다루고 있다. 그의 바다 그림은 최고이며, 특히 자신만의 화법과 상상력으로 만든 묘사는 감탄을 자아낸다. 또한 그가 그린 햇빛과 달빛은 투명한 대기층에 가득하다. 구름들 사이로부터 퍼지기도 하고, 안개들 사이를 투과하여 우러나오듯 번져나기도 한다. 밤의 어둠은 희망의 빛에 의해 깨진다. 화면 앞에 조난당한 사람들은 돛대 잔해에 매달려 마지막 희망을 생각한다. 새벽의 햇살에 최후의 힘을 실어 간절히 구한다. 생존을 위한 필사적 시도는 아홉 번째 파도를 넘어 생명의 구조를 암시한다. 화가는 인간에 대한 생명의 존중과 희망을 실어 감상자에게

고난의 삶 속에 긍정의 메시지를 담고 있다. 생존의 희망은 거대한 자연 앞에서도 굴하지 않고 절대자에 대한 구원의 기도처럼 작동한다. 생명의 승리를 무섭고 어두운 바다 너머에서 비쳐나오는 빛으로 상징하고 있다. 그 빛은 파도를 넘어 비추고 난파선 조각을 붙들고 있는 다섯 명의 팔과 손 그리고 몸에 다다른다. 빛은 희망이자 의지이다. 즉, 불가항력의 거대한 자연의 힘 앞에서도 좌절하지 않는 강한 인간의 의지를 상징하기도 한다.

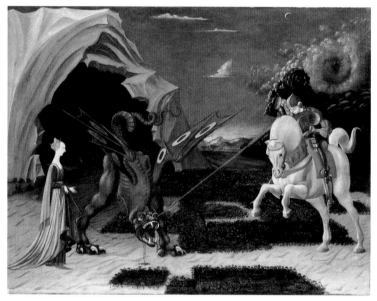

#우첼로 #붉은 용 #세르비오스 #조르조 #런던 내셔널 갤러리

누군가와 싸우던 용이 피를 흘리며 죽어 간다. 용을 죽이는 것은 악마를 죽이는 것으로, '용과 싸우는 성인 조르조'는 유럽 미술사의 흥미로운 주제였다. 용은 상상이나 신화 속 동물이지만 그에 관한 동서양의 관점 차이가 크다. 한국을 비롯한 아시아에서의 용은 신성한 위엄을 갖춘 존재, 행운을 부르는 영물로 여겼다. 구름과 비를 다스리는 신령스러운 동물로 알려지기도 한다. 동양의 용은 신통력을 써서 하늘 꼭대기나 지하 깊은 곳까지 순식간에 도달할 수 있다. 그뿐만 아니라 몸의 크기와 형태를 마음대로 바꾼다. 중국의 역대 황제들은 용의 위엄을 자신의 것으로 만들기 위해 용의 혈통을 이어받았다고 말하기도 했다. 그래서 황

제의 얼굴을 '용안', 황제의 옷을 '용포'라고 부른다.

서양의 용은 크고 날카로운 이빨, 강한 다리, 거대한 박쥐처럼 큰 날개를 가졌으며, 어찌 보면 긴 목의 공룡처럼 보인다. 서양의 용은 대체로 악과 어둠을 나타내며 인간에게 괴로움이나 해를 가져오는 두려운 존재이다. 한편, 용은 교회의 적을 상징하여 극도로 못생긴 괴물로 그려졌다. 신약 성경 요한 계시록에 등장하는 붉은 용은 머리 7개에 뿔이 10개나 달린 괴물이다. 사악한 괴물들을 이끌며, 인간을 괴롭히고 타락시킨다. 그래서 악마나 사탄으로 비유되는 것이다.

〈성 조르조와 용〉은 환상적인 분위기의 그림이다. 초기 르네상스 화가 우첼로의 작품으로, 성인의 이야기에 담긴 환상의 세계를 묘사하고 있다. 이 그림의 주제가 되는 이야기는 중세 유럽의 문화와 미술을 이해하기 위한 필독서인 《황금전설》에 나온다. 터키 카파도키아의 왕 세르비오스의 성에 왕녀가 살고 있었다. 그런데 사악한 용이 나타나 이 지역의 양들을 제물로 요구하다가 양이 사라지자 날뛰기 시작한다. 어느 날 왕녀가 제물로 바쳐지고, 위험에 빠진 왕녀를 발견한 지나가던 로마 군인 조르조가 용을 죽이고 왕녀를 구한다는 이야기이다.

조르조는 구원의 상징이다. 그는 기독교인으로서 구원의 교리를 전파하지만, 로마 제국에서 가장 강력하게 기독교를 박해한 황제 디오클레티아누스에게 처형당한다. 조르조는 기독교사에서 가장 존경받는 싱도이자 위대한 순교자로 성인聖人의 반열에 오른다. 특히 십자군 전쟁 이후, 십자군 원정에 참여했던 군인의 삶을 존중하는 시기에 유명해진 성

인이다. 조르조는 이탈리아식 발음이고 라틴어로는 '게오르기우스'이다. 한국에서는 여러 가지로 표기되어 혼돈하기 쉽다. 한국 가톨릭의 공식 표기는 '제오르지오'이다. 영미식 표현은 '세인트 조지'라고도 한다. 일반적으로 백마를 타고 칼이나 창으로 용을 찌르는 기사의 모습으로 묘사된다. 13세기 잉글랜드의 수호성인이기도 한 조르조는 유럽의 여러 나라에서 유명하다. 조르조는 라파엘로의 그림 〈성 조르조와 용〉, 루벤스의 그림 〈용과 싸우는 성 조르조〉 등 많은 회화 작품의 소재로 자주 등장한다. 그뿐만 아니라 도나텔로의 〈성 조르조〉처럼 멋진 미남의 조각상으로도 변신하기도 한다.

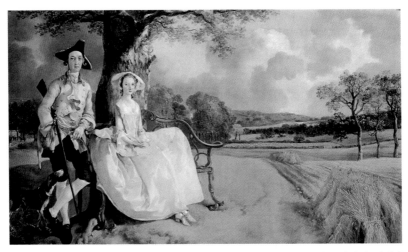

#토머스 게인즈버러 #부부 #토지 #젠트리 #풍경 #초상화 #런던 내셔널 갤러리

그림 속 두 인물은 닮았다. 이 그림은 결혼식을 기념하기 위한 그림이니, 닮은 사람끼리 결혼한다는 말에 신빙성을 더한다. 초상화의 주인공은 로버트 앤드루스와 그의 부인 프랜시스 메리 카터다. 그런데 부부 초상화의 배경으로 보기에는 어색한 들판 풍경이 등장한다. 이 땅의 주인은 앤드루스 부부로, 대지주의 부유함을 자랑하듯 자신의 사유지를 배경으로 보여 준 것이다. 오른쪽에 보이는 밀밭의 짚단은 결혼 초상화에 등장하던 소재이며 다산을 상징한다. 왼쪽 아래의 개 또한 정절을 암시하며 결혼과 관련된 상징이다.

이 부부는 누구일까? 이 그림은 당대 영국의 부유한 지주의 모습을 묘사한다. 남편 앤드루스는 사냥복 차림에 총을 들고 서 있고, 부인의

옷차림은 당시 18세기 상류층 여성들에게 유행하던 복식이다. 우아한 로코코풍의 연하늘색 드레스와 베이지색 모자를 쓰고 다소곳하게 의자에 앉아 있다. 부인의 손 앞은 드레스 색깔로 칠하는 대신 미완성으로 남아 있는데, 이 공간에는 무엇이 들어갈까? 책, 부채, 자수 가방, 애완견 혹은 아기 등 추측이 다양하지만, 밑그림처럼 그려진 갈색 붓자국으로 보았을 때 남편이 사냥한 수꿩이 그곳에 놓일 것이라고 예상한다.

그렇다면 그림 속 앤드루스 부부의 자신만만한 표정은 어디서 나오는 것일까? 부유한 사회적 신분에서 나오는 것일까? 앤드루스 집안은 농지를 통해 막대한 수입을 올렸고, 식민지 무역을 통해 큰 부를 축적했다. 그의 아버지는 아들에게 자신의 땅을 물려주었고, 다른 지주의 딸과 결혼 관계를 맺어 부를 강화했다. 부친의 사후 가업을 이어받은 앤드루스는 이 그림에서 볼 수 있는 대부분의 땅을 포함하여 엄청난 토지를 소유했다. 토지는 부와 권력의 상징으로, 부를 축적한 사람들은 늘 땅을 소유했고 자손에게 물려주었다. 역사적으로 가장 안정적이고 존경받는 부의 형태는 토지였으며, 지주들에게 땅은 계급 강화와 영속화의 수단이었다. 이들을 '땅을 물려받은 젠트리'라고 하는데, 부유한 지주 출신 앤드루스 부부도 여기에 속한다. 이 명칭은 원래 영국에서 자영농과 귀족 사이에 존재하는 중산 계급을 말하는 것이다. 주로 토지를 기반으로 부를 이룬 상층부를 가리키는데, 귀족은 아니지만 가문의 휘장을 사용하는 자유 시민이다. 지주를 비롯해 상인, 전문직 종사자 등 영국의 엘리트층인 이들은 귀족이 몰락하면서 주요한 세력으로 성장한다. 오늘날에는 '신사'라는 말로 번역할 수 있다.

토머스 게인즈버러는 18세기 후반 영국의 가장 주요한 작가에 속하며 영국을 대표하는 초상화가이자 풍경화가이다. 영국 풍경화의 선구자로도 알려진 그는 시적이고 감수성이 풍부한 자연을 섬세한 관찰을 통하여 묘사하였다. 그는 1768년 영국의 왕립아카데미의 창립 멤버였으나 그 후 아카데미와 관계가 원활하지 못했다. 하지만 영국왕 조지 3세와 그의 가족들의 초상화를 그리며 왕실의 총애를 받았다.

아래로 내린 엄지

#장 레옹 제롬 #로마 #검투사 #죽음 #베스탈 #심판 #피닉스 미술관

"죽여라!"

군중의 수많은 엄지가 아래로 향한다. 그들은 격렬하게 엄지를 흔든다. 그림 속에서 마치 우레 같은 함성이 들리는 듯하다. 무엇이 사람들을 이토록 흥분시켰을까? 작품의 배경이 되는 로마 시대 투기 대회는 정치적 선전을 위한 이벤트로 이용되었다. 민중들은 새로운 볼거리에 열광하였고, 정치가들은 투기 대회를 개최하여 공직 선거를 유리하게 이끌었다. 특히 로마 제국의 황제 율리우스 카이사르는 1000명 이상의 투사를 끌어모아 대규모 투기 대회를 열었다. 이는 로마의 정치적인 선전 및 선동의 장으로 활용되었다.

제롬의 그림에서 승리한 결투사는 상대의 마지막 숨통을 끊기 직전, 군중을 올려다본다. 결투사의 생사를 심판하는 일에 너도나도 흥분하고, 콜로세움은 열광의 도가니가 된다. 패배자는 손가락 세 개를 힘겹게 뻗으며 자비를 베풀어주길 바란다. 그의 운명은 군중의 엄지로 결정이 된다. 특히 관람석 첫 줄에는 흰 옷을 입은 6명의 베스탈이 등장한다. 베스탈은 당시 로마의 여성 사제로, 황제의 아내 다음으로 중요한 여성이었다. 사춘기 이전 어린 귀족의 딸 가운데서 선정하였으며 30년 동안 독신 생활을 한다. 순결을 지키지 못한 베스탈에게는 생매장이라는 가혹한 형벌이 내려졌다. 〈아래로 내린 엄지〉 속의 결정적인 판단은 이 사제들의 손가락에 달려있는 것으로 보인다.

아래로 내린 엄지의 의미는 현대인에게도 '죽음', '처단'의 의미로 익숙하게 알려져 있다. 하지만 실제 고대 로마에서 이 제스처의 의미는 정확하지 않다. 아래로 내린 엄지가 긍정적인 의견을 나타내는지 부정적인 의견을 나타내는지 그 여부는 지금도 알려지지 않고 있다. 의도치 않게 상징적 제스처를 대중화시킨 작가, 장 레옹 제롬. 그의 작품은 현재 미국의 피닉스 미술관에서 볼 수 있다. 제롬이 사망한 후, 그의 사위 모로는 제롬의 〈검투사〉를 청동 조각상으로 만들었다. 검투사들 옆에 제롬의 전신 조각을 함께 세워 장인의 기념비를 제작한 것이다. 이 조각품은 오르세 미술관에 있다. 많은 영화 제작자들은 이 작품에서 영감을 얻었고, 영화 감독 리들리 스콧은 검투사의 이야기를 다룬 대작 〈글래디에이터〉를 탄생시켰다.

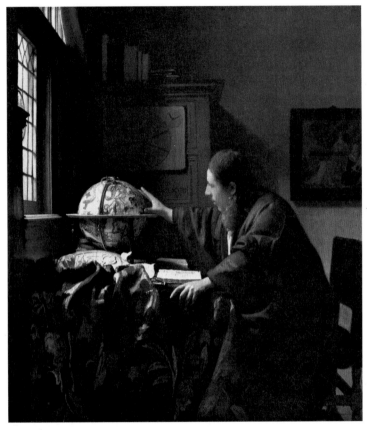

#페르메이르 #과학 #종교 #천구 #아스트롤라베 #루브르 박물관

〈천문학자〉는 과학에 대한 예찬일까? 이 그림은 특히 천문학을 연상
시키는 이미지로 가득하다. 긴 머리의 천문학자는 무언가 뚫어지게 바
라본다. 별자리가 있는 천구를 보고 있는 것이다. 17세기 네덜란드 화가
들이 선호하던 주제 중 하나는 과학자를 그리는 것이었다. 페르메이르

의 선택도 마찬가지였다. 그는 〈천문학자〉와 또 다른 그림인 〈지리학자〉를 그렸다. 두 그림에 등장하는 학자는 모두 한 사람을 모델로 삼아 그렸다고 추측하나, 명확한 자료는 없다. 알려진 가설은 천문학자의 모델이 바로 화가의 친구라는 것이다. 페르메이르의 친구는 실제로 암스테르담에 살았던 과학자이자 상인인 안톤 판 레이우엔훅이었다. 레이우엔훅은 현미경의 개선과 세포 생물학 및 미생물학의 선구자 중 한 명이다. 그는 박테리아의 존재를 확인했으며, 최대 200배까지 확대되는 현미경의 발전에도 이바지했다. 또한 런던 왕립 학회 회원과 파리 과학 아카데미 회원으로도 활동했다.

이 방은 천문학자의 연구실을 나타낸다. 지식의 상징인 책이 탁자 위, 찬장 위, 왼쪽 벽에 놓여져 있다. 원피스처럼 생긴 푸른색 옷을 입은 남자가 엉거주춤 서 있는데, 그는 의자에서 일어나 오른손을 펼쳐 천구를 돌리려 한다. 왼손은 책상을 짚고 있으며 왼손 바로 앞에는 천문학과 지리학의 측정 도구 컴퍼스가 테이블 천에 일부가 가려 보인다. 책상 위를 덮은 천은 노란색과 붉은색 그리고 초록색의 식물 문양으로 장식되어 있다. 그림의 소실점은 왼손 위쪽에 있으며, 바로 이 소실점이 생기는 곳에 감상자의 시선도 모인다. 천문학자가 천상의 세계를 확인하려고 멈춰선 동작에 감상자도 자연스레 따라가게 된다.

이 작품이 나왔던 당시에는 천문학과 지리학이 신앙과 연결되어 있었다. 오른쪽 상단 벽에 걸려 있는 그림은 구약성경 출애굽기에 나오는 아기 모세가 물에서 건져지는 장면이다. 이 그림의 해석으로는 여러 가지가 있다. 그중 설득력 있는 주장은 천문학과 종교의 상관관계를 암시한

다는 것이다. 모세는 이집트인의 지혜와 가르침을 전수받은 첫 번째 천문학자로 해석한다. 천문학자가 천구를 향해 손을 뻗는 것을 영적인 길을 찾고 있는 것으로 본다. 한편, 종교와 천문, 하늘의 탐험과 세계의 발견은 불가분의 관계였다. 천구에 그려진 별자리는 신화적인 모티브에 따라 명확하게 볼 수 있다. 북두칠성의 왼쪽 윗부분에는 용자리가 있고 가운데에는 헤라클레스자리, 오른쪽에는 거문고자리가 보인다. 천구와 휘장으로 덮여있는 사이에 아스트롤라베가 눈부시게 빛을 반사한다. 그리스어 어원으로 '별을 붙잡는 것'이라 하여 '아스트롤라베'라고 하며, 번역하면 천문관측의이다. 이 도구는 별의 위치, 태양의 위치와 시간 및 경도를 결정하는 데 필수적이다. 고대로부터 내려온 천문 기구로 태양, 달, 행성, 별의 위치를 예측하는 기능을 가진다. 고대 그리스에서 발명된 천문관측의는 처음에 해, 달, 별의 고도를 측정하는 것이었지만 천문학과 수학의 발달로 더 많은 정보가 입력되면서 그 기능은 추가되었다. 기능이 발전하여 시간, 위도, 측량까지 가능한 실용적인 도구가 되어 천문학자뿐만 아니라 항해가들에게도 널리 사용되었다.

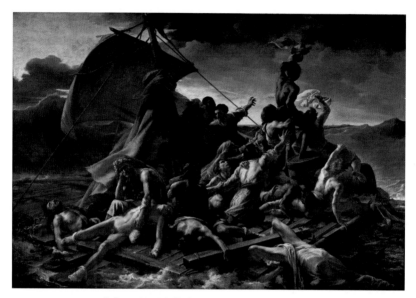

#제리코 #부르봉 왕가 #고통 #생존 #증언 #낭만주의 #루브르 박물관

뗏목에서 무슨 일이 벌어진 것일까? 그림은 끔찍한 순간을 묘사하고 있다. 이 작품의 초기 제목은 〈난파 장면〉이었다. 이 그림은 실제로 일어난 메두사호 사건을 바탕으로 한다. 메두사호는 프랑스의 식민지 지배에 필요한 행정 장비, 공무원, 군인 등을 운송하기 위해 세네갈로 출발하였다. 메두사호는 약 400명을 태우고 가다가 아프리카 모리타니에서 난파된다. 승객 중 147명은 임시로 만든 뗏목을 타고, 목마름과 죽음, 굶주림 속에서 바다를 표류하였다. 이 사건은 나폴레옹 정권이 물러난 후, 부르봉 왕가의 왕정복고 시기에 프랑스 선장의 무능함과 재난에 대한 책임으로 국제적인 스캔들이 되었다. 제리코는 실제 장면을 그리

려는 것이 아니라 이를 은유로 바꾸고 싶어 했다. 그림 속에서 흰 천을 높이쳐 들고 흔드는 오른쪽 인물의 팔뚝 아래 수평선에 작은 붓자국으로 구조선이 묘사되어 있다. 구조선은 상징적인 구원의 이미지이다. 제리코는 멀리 작은 파도처럼 보이는 구조선을 통해 보편적인 희망의 메시지를 담아 구원을 은유한다. 또한 수평선 너머 새벽의 밝은 빛으로 희망을 보여 준다.

이 그림은 누구의 의뢰 없이 작가의 자발적인 선택으로 제작되었다. 대중의 관심을 불러일으키는 당대 최고의 주제를 찾고 있던 제리코는 이 끔찍한 일에서 작품의 영감을 받았다. 작품 제작에 앞서 광범위한 준비 작업을 실행했는데, 메두사호 사건의 연구를 비롯해 여러 밑그림과 스케치를 준비하였다. 심지어는 영안실과 병원에서 죽어가는 피부의 색과 질감을 직접 관찰하고, 자신의 작업실에 시체 조각을 직접 가져와 연구하기까지 했다. 절단된 팔, 다리, 머리 등 제리코는 수많은 습작을 통해 사건을 구체적으로 드러냈다.

메두사호 사건에서 가장 큰 화젯거리는 뗏목의 생존 과정에 '식인' 행위가 있었다는 사실이다. 사람들이 바닷물에 다리를 내리고 있어야 할 정도로 작은 뗏목은 좁고 붐볐다. 뗏목 위에서는 생존을 위한 싸움이 벌어졌고 굶주림, 목마름, 학살, 식인 행위 등이 이어졌다. 수십 명의 사람이 살해되어 바다에 던져졌고, 생존자들은 '신성한 고기'라고 부르는 것을 먹었다. 제리코의 습작에는 인육을 먹는 사람이 등장하기도 한다. 구조선이 나타났을 때, 생존자 15명은 모두 빈사 상태였다. 이 사건은 인간 존재의 경계에서 벌어진 가장 극한 경험을 보여 준다. 〈메두사의

뗏목〉은 프랑스 해군의 비극적 사건을 바탕으로 낭만주의의 감성을 가장 잘 드러낸 작품 중 하나가 되었다.

제리코는 이 그림을 그리기 위해 뗏목의 두 생존자, 지리학자 알렉산드 코레아드와 의사 장 사비니의 이야기를 직접 만나서 들었다. 그들의 조언에 따라 뗏목 모형을 만들고, 그 위에 밀랍 인형을 설치하여 작품 제작에 참고하였다. 그리고 이 끔찍한 사건에 대한 보고서를 써 세상에 알렸다. 〈메두사의 뗏목〉은 주제만큼이나 역사도 드라마틱하다. 현재 이 그림은 루브르 미술관이 소장한 낭만주의 미술의 대표작 중 하나이다. 하지만 살롱전에 출품했을 당시, 누구도 이 작품을 구매하지 않았고 조각조각 잘려 난파선처럼 남아 있었다. 5년 후, 박물관에서 사들이면서 여러 조각으로 잘린 그림을 복원하였다. 폭이 7미터가 넘는 이 그림은 웅장한 방식으로 강한 무언가를 말하고 있다. 낭만주의의 선구적인 전형이라도 제시하듯 말이다.

75 폴리 베르제르의 술집

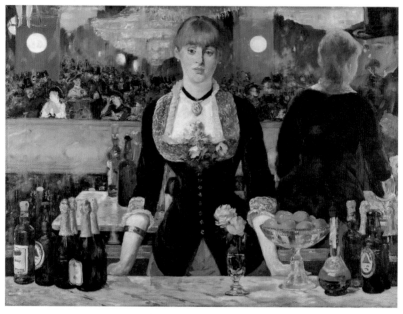

#마네 #바스 #오페라글라스 #거울 #우수 #코톨드 갤러리

 이곳은 당대 프랑스의 최고급 유흥가, 고급 술집의 진풍경이다. 이 술집의 실내 공간은 매우 넓다. 1867년 영업을 시작한 폴리 베르제르 술집은 카페, 레스토랑, 카바레, 서커스 공연장이 결합한 곳으로 파리의 상류층이 즐겨 찾았다. 파리의 유명세를 자랑하듯 이 술집에는 다양한 사람과 세상의 정보가 모여들었다. 파리의 상류층뿐만 아니라 상인, 가수, 배우, 무희, 예술가, 사업가, 은행가 등 온갖 종류의 직업을 가진 사람들이 드나들었다. 대리석 카운터에는 손님에게 팔 와인과 맥주병 그리고 과일 접시가 놓여 있다. 놓여진 술병들은 각 계층의 취향을 보여

준다. 샴페인은 부유한 상류층이 마시던 술이고, 삼각형 라벨이 붙어 있는 바스 맥주는 당시의 가장 대중적인 술이다.

이 그림은 거울에 가깝다. 화면 중앙의 여인 뒤에 있는 전면 거울이 그림의 대부분을 차지한다. 거울은 폴리 베르제르 술집에서 벌어지는 상황과 수많은 사람들을 비추고 있다. 그림의 왼쪽 위에는 술집의 여흥을 제공했던 공중그네와 곡예사의 다리가 보인다. 다른 곳으로 눈을 돌려 보면, 난간의 많은 사람들이 공연을 관람하기보다 서로 이야기를 나누고 있다. 눈에 띄는 장면은 극장 발코니석에 앉아 손에 든 물건으로 무언가 들여다보는 여인이다. 이 물건은 오페라글라스라는 작은 망원경이다. 오페라를 감상할 때 사용하는 것으로, 당시에는 낯선 사람들을 관찰하는 것이 사회적 유희였다. 길거리에서도 오페라글라스를 들고 사람들을 구경하기도 했다. 일종의 과시욕이 드러나는 도구로, 상류층 사이에서는 값비싼 보석으로 장식된 오페라글라스를 선물로 주고받았다. 오페라글라스에는 남을 훔쳐보며 신분도 과시하는 사회학적 의미가 숨겨져 있다. 그림에 자주 등장하는 시선의 문제는 그림을 해석하는 중요한 열쇠이다. 이 그림의 주요 시선은 여자 바텐더를 바라보는 사람, 즉 예술가 자신이다. 특히 남성 화가와 여성 모델의 권력 관계가 스며 있고, 보는 사람의 역할이 마네의 그림에 함축되어 있다. 여인은 약간 눈물을 머금은 듯하기도 하고 큰 눈동자의 시선은 멍하니 약간 오른쪽을 바라보고 있다. 자신만의 감정에 빠진 것일까? 화면 중앙에 자리한 여인은 실제 이곳에 근무하던 바텐더이다. 쉬종이라는 이름의 이 여인은 연극의 주인공처럼 우수에 찬 표정으로 서 있다. 바텐더라는 직업은 고객에게 술을 팔며 상대의 마음을 여는 것이 중요한 일이다. 그녀는 자신을

드러내기보다 감정을 숨기고 감내해야 하는 감정 노동의 현장에 있는 것이다.

거울은 마법의 도구이다. 감상자는 거울을 통해 그녀가 본 것을 다시 볼 수 있다. 프랑스 철학자 메를로 퐁티는 거울을 '사물을 안경으로, 안경을 사물로, 나를 다른 사람으로, 다른 사람을 나로 바꾸는 보편적인 마법의 도구'라고 불렀다. 거울은 모든 것을 반사하지만 모든 것을 다 보여 주지는 않는다. 많은 사람들이 거울에 비친 바텐더의 뒷모습과 함께 보이는 모자 쓴 사람을 마네로 해석한다. 확실히 마네라면, 그녀의 슬픈 표정과 무슨 관계가 있을까? 마네가 51세로 죽기 1년 전 그린 이 작품은 유언장처럼 그가 추구하던 모든 주제가 종합적으로 드러나고 있다. 정물과 인물 그리고 실내 풍경 등이 혼합되어 있고 직접적인 관찰을 통한 화려한 파리의 모습을 담고 있다. 그러나 그의 다가올 죽음을 암시라도 하듯 어딘가 모를 우수에 찬 분위기의 그림이다.

76 갈릴리 호수의 폭풍

#렘브란트 #자화상 #고요 #은유 #희망 #이사벨라 스튜어트 가드너 박물관

이 그림은 빛의 화가 렘브란트가 그린 유일한 바다 풍경이다. 성경에 나오는 내용으로, 마가복음 4장에서 갈릴리 호수의 폭풍을 진정시키는 예수의 이야기이다. 예수와 그의 열두 제자가 등장하는데, 이 그림에서는 한 명이 더 그려져 있다. 왜일까? 렘브란트는 자신을 사건의 증인처럼 등장시킨다. 그림의 아래쪽 가운데 부분에 있는 렘브란트는 오른손으로 밧줄을 움켜 쥐고 왼손으로 모자를 누르며 몸을 굳게 세운 모습이다. 그의 얼굴은 자화상들에서 본 것처럼 낯익은 모습이다. 렘브란트만이 우리를 똑바로 바라보며 생생한 기적을 증언하고 있다.

이 작품은 극적인 대각선 구도로 이루어져 있다. 대각선 구도가 갖는 대칭에서 빛과 어둠의 두 영역으로 나누어진다. 돌풍이 휘몰아치는 호수, 어두운 하늘, 왼쪽 구름 사이에서 흐르기 시작한 빛의 광경은 극적인 대조를 이룬다. 구름 사이로 비치는 빛은 대각선 왼쪽부터 밝게 채우고 있다. 그 빛은 최종적으로 어두운 쪽 가운데 잠자는 예수를 향한다. 이 대혼란 속에서 예수만이 고요하다. 제자들이 배의 통제권을 되찾기 위해 심한 폭풍에 맞서 싸우고 있는데도 예수는 폭풍의 눈처럼 고요하게 잠을 자고 있었다. 너무나 피곤한 하루를 보낸 탓일까? 하루 종일 메시지를 전하고, 마음이 아픈 이들과 몸이 아픈 이들을 돌보았을 것이다. 바쁜 일과를 마치고 배에 탄 예수는 깊은 잠에 빠지고 말았음이 분명하다.

돌풍과 같은 자연의 난기류는 극적인 효과를 증폭시킨다. 이것은 인간의 정서적 혼란과 공포에 대한 은유이다. 불가항력의 자연 앞에서 보잘 것 없는 인간을 보여 준다. 선체를 치켜세운 배는 화면 왼쪽 귀퉁이에 보이는 어두운 바위에 부딪칠 위험에 처해 있다. 질풍노도의 상황에 제자들은 예수를 깨운다. 제자 중 한 명은 앞쪽에서 배멀미에 머리를 쥐고 구토하고 있다. 다른 제자는 손을 모아 기도하듯 고개를 숙이고, 두 명은 공황 상태에 빠진 것 같다. 성경에는 예수가 바람과 호수를 향해 꾸짖자 아주 고요해졌다고 기록되어 있다. 이 그림은 자연을 잠재운 신성한 기적을 표현할 뿐만 아니라, 눈앞에 펼쳐진 광경에 우리를 몰입시키는 젊은 렘브란트의 능력을 보여 준다.

갈릴리 호수의 둘레는 63킬로미터로, 당시에는 노를 젓거나 돛을 달

아야 왕래가 가능했다. 갈릴리 호수는 평소에는 잔잔하지만 구름이 끼고 돌풍이 불면 순식간에 파도가 넘실대는 무서운 바다로 변한다. 인생도 그러하다. 일상적인 상황에 고요하지만 어려운 상황에 부딪히면서 나약한 인간은 정신없이 안간힘을 쓴다. 이 그림은 자연 앞에 인간의 참담한 무기력함과 작은 희망을 붙잡으려는 절실함 사이에서 시계추처럼 오가는 인간의 고뇌를 잘 보여 준다. 빛은 어둠 속에도 있다. 어둠이 자기 안의 빛을 볼 때 비로소 '거대한 고요'가 드러난다. 그때 우리의 삶도 잠잠해진다. 오늘도 이 그림은 우리에게 말한다. 미래의 희망에 신념을 가지고 침착하고, 고요하라고.

웃는 기사

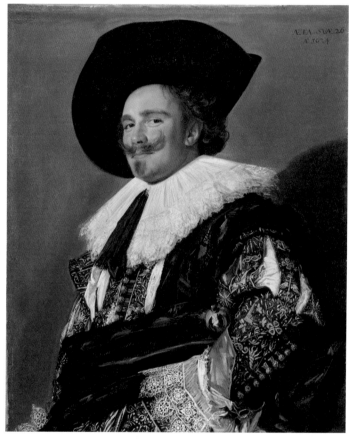

#프란스 할스 #웃음 #초상화 #런던 윌리스 컬렉션

　장난기 넘치는 눈빛의 한 남자가 있다. 위로 향한 콧수염이 웃는 얼굴처럼 보이게 한다. 그는 모나리자처럼 수수께끼 같은 미소를 띄고 있다. 이 그림은 바로크 시기의 남성 초상화 중에 가장 화려한 작품으로 꼽힌다. 프란스 할스는 자연이 보여 준 것을 섬세한 색감과 다양한 기법

으로 철저히 묘사했다. 그는 숙련된 제작 기법과 자신만의 화풍으로 유명해졌고, 마침내 네덜란드 황금기를 누린 최고의 초상화가가 되었다.

할스는 미술사에서 초상화의 발전에 기여한 공이 크다. 네덜란드에서는 할스가 활동하던 시기에 가톨릭 미술, 즉 종교 미술이 쇠퇴하기 시작했다. 가톨릭과 개신교의 갈등과 분쟁은 개신교의 공식적인 승리로 이어졌으며, 이후 종교적인 주제를 다룬 그림은 미술 시장에서 점차 사라졌다. 할스가 시민들의 초상화를 그리며 경력을 쌓은 데에는 이러한 사회적인 배경이 있다. 루벤스의 영향을 받은 할스는 등장인물의 개성을 살린 여러 조합원의 집단 초상화로 명성을 얻었다. 그는 지역 민병대, 지역 경제집단과 정치집단을 위한 대규모 그룹 초상화를 주로 그렸다. 무역과 상업의 도시에 살아가는 길드 조직의 구성원, 지역 의원, 군대 장교, 시장 점원, 신사, 어부, 선술집의 영웅 등 다양한 계층을 그렸다. 집단 초상화에서도 각자의 얼굴은 이상화되지 않고 뚜렷하게 구별되었고 다양한 자세와 표정으로 개성이 드러났다.

그림의 주인공은 자신만만하다. 무언가 알고 있는 듯한 시선과 눈초리로 관객을 사로잡는 그는 누구인가? 그림의 모델에 대해 알려진 사실은 거의 없다. 그림의 오른쪽 위에 새겨진 글자로 1624년에 26살이었음을 추정할 수 있고, 아마도 젊은 군인 또는 장교로 보인다. 레이스는 상류층의 장식으로 초상 인물의 신분을 암시한다. 화려한 장식으로 수놓은 상의, 시치스러운 레이스 칼라, 소매 끝에 달린 레이스 장식의 커프스는 부유한 멋쟁이임을 잘 알려준다.

화면의 물감이 마르기 전에 덧칠한 유연한 붓놀림은 할스의 특징이다. 그의 작품 스타일은 평생 동안 변했다. 그의 초기 작품은 화려함과 활력을 발산했으나 점차 어두워지며, 사용한 색상도 검은색 위주로 바뀐다. 그것은 아마도 당시 개신교도의 사회적 분위기였던 검소한 복장 때문이었을 것이다. 40세 이후에 그린 초상화들은 얼굴에 어딘가 모를 미묘한 감정을 드리우고 있다. 의미심장한 표정으로 감상자를 바라보고 있는 〈웃는 기사〉도 이 시기에 그려진 것이다.

그는 자신의 작업실에서 매우 빠르고 효율적인 기법으로 초상화를 제작했다. 밑그림 없이 캔버스에 바로 그렸고, 첫 번째로 칠한 화면이 건조하기 전에 작업을 계속하여 완성해 나갔다. 그리고 화면의 연속적인 층을 만들어 밀도를 높였다. 할스는 엄청나게 대담하고 과감한 기교를 보였으며 가장 설득력 있는 표현을 선택했다. 할스는 렘브란트 혹은 벨라스케스의 심리적 통찰력을 깊이 담아내지는 못했지만, 호기심을 불러일으키는 인물의 특징을 잡아냈다. 17세기 네덜란드의 미술가들은 각자의 전문 장르의 영역을 선택했으며, 할스는 순수한 초상화의 전문가로 자리매김했다. 렘브란트는 주문자들의 변덕에 따라 거처를 옮겼지만 할스는 자신이 사는 하를렘에 남아 고객들을 오히려 불러들였다. 이러한 이유로 할스 초상화에 등장하는 대부분의 인물들은 하를렘 출신이거나 초상화를 만들 때 하를렘을 방문했음을 알 수 있다. 또한 그는 작품 활동 외에도 사회 활동에 참여하여 1644년에는 성 루크 길드의 회장이 되었다.

78 비오는 파리 거리

#카유보트 #부르주아지 #도시 #시카고 아트 인스티튜트

눈 대신 비가 내리는 파리의 거리를 보여 준다. 이 그림은 잘 차려입은 부르주아들의 패션쇼 같다. 도시 속 거리의 무대를 통과하는 모델처럼 묘사하고 있다. 이 그림의 전경 오른편에 등장한 모자를 쓴 사람은 멋진 패션의 오트 부르주아지이다. 부르주아지의 독자적인 의상은 프랑스 혁명으로 귀족 사회 붕괴 후 등장한다. 시민층 주도의 복식 문화가 발달한다. 특히, 19세기 신흥 부르주아지가 복식 문화를 주도한다. 때로는 부자를 부르는 속칭으로 부르주아지를 언급하지만, 당시에는 두 부류로 나누어졌다. 산업 혁명이 많이 진전된 19세기 중반 이후 은행가

나 기업가와 같은 '오트 부르주아지'와 상인과 화이트 칼라 노동자와 같은 '쁘티 부르주아지'이다. 이들은 역사적으로 서로 다른 행보를 보인다. 오트 부르주아지는 점차 상층 계급으로 올라갔고, 쁘티 부르주아지의 상층 계급 진입에 보수적인 입장을 취했다.

그림의 전체적인 표현은 매우 사실적이다. 특히, 비가 내리면서 인도와 도로에 생긴 물의 표현은 마치 사진을 보는 듯하다. 카유보트는 사진술에 관심이 많았다. 스냅 사진처럼 우연성을 살린 장면을 묘사하는데, 특히 맨 오른쪽 인물이 심하게 잘린 것은 사진의 영향을 분명하게 보여 준다. 가까운 곳의 마차와 교차로의 보행자는 뚜렷하게 그려져 있지만, 먼 거리나 지면의 묘사는 초점이 맞지 않고 점차 흐릿해져 있다. 이미지의 특정 피사체를 선명하게 하는 방식으로 카메라의 초점 효과를 그림에 적용한 것이다. 이러한 표현 기법은 인상파의 일반적인 표현과 달랐다. 넓은 붓 놀림보다는 사실주의의 묘사에 의존하는 선을 선택했다는 점이다. 사진처럼 사실적인 그림을 차분한 색조로 섬세하게 그려 냈다.

하나의 우산을 쓴 다정한 두 남녀는 누구일까? 이 그림은 가로등을 기준으로 화면을 둘로 나눈다. 왼편은 먼 거리에 건물과 도로가 넓게 펼쳐져 있다. 오른편의 전경은 잘 차려입은 두 등장 인물에게 시선이 이끌린다. 이곳은 파리 북부에 있는 생 나자르역 동쪽 교차로이다. 당시 모스크바 교차로로 알려진 더블린 광장을 걷고 있는 사람들을 보여 준다. 광장의 북쪽에는 세 개의 도로가 보인다. 전경에서 이어지는 토리노 거리는 오른쪽의 연장선상에 있다. 왼쪽 길은 모스크바 거리이고 중앙

은 클라페롱 거리이다. 밝게 정리된 파리의 거리이다. 하수처리도 되지 않아 악취가 넘쳐나던 거리, 구불구불한 도로, 지저분한 건축물 등 중세 도시의 어두운 이미지는 완전히 벗어나 있다. 오스만 남작이 실행한 1853년 파리의 도시 계획 후의 모습을 묘사하고 있다. 신고전주의 양식의 깔끔한 건축물이 계획된 도심을 채우고 있다. 이 그림의 건물들은 양쪽 끝에서 두 개의 소실점이 생기는 2점 소실의 투시도법으로 그려졌다. 그림에서 왼쪽 길과 가운데 길 사이의 건물 1층에는 약국이라고 표시되어 있으며 오늘날에도 약국이 있다. 화가는 사실 이 그림의 구성과 공간 배치를 위해 조심스럽게 몇 달을 연구했다. 마침내 그는 우아하고 세련된 도시를 기록하듯 고스란히 담았다.

#칸딘스키 #추상화 #음악 #정신세계 #감정 #트레티야코프 미술관

　형체를 알 수 없는 이미지로 가득하다. 칸딘스키의 그림은 대상 없이 자유로운 형태와 색채로 채워진 추상화이다. 그는 눈에 보이는 외부 세계의 형태 대신에 보이지 않는 내면의 무언가를 그렸다. 법학과 경제학 공부를 포기하고 음악과 미술을 좋아한 화가 칸딘스키는 추상 미술의 선구자이다. 그는 렘브란트가 구축한 빛의 세계에 감동하였고, 인상파 화가 모네의 〈건초더미〉 연작에서 충격을 받았다. 결국 교수직을 거부하고 30세에 화가의 길을 선택한다.

　마구 칠해진 화면은 유치원생의 낙서 같기도 하다. 왜 이런 그림이 유명해졌을까? 칸딘스키의 초기 그림은 인물이나 풍경의 형상을 알아

볼 수 있다. 하지만 점차 그의 그림에서 형상은 찾아보기 어렵다. 마침내 모든 형상은 사라지고 음악과 같은 추상적인 이미지만 그렸다. 예술의 가치를 '정신적인 것'에서 찾았던 칸딘스키는 《예술에서의 정신적인 것에 대하여》라는 책을 출간한다. 그리고 미술이 인간 내면의 정신적인 울림을 표현할 것을 책을 통하여 제안했다. 물질세계가 만연하던 시대에 칸딘스키는 인간이 추구해야 할 정신세계를 인식하고 표현하는 것이 예술의 역할이라 생각했다. 이후 두 번째 이론서 《점 · 선 · 면》을 출간하면서 회화의 기본적인 조형 요소의 관계에 대하여 언급하였다. 사물의 묘사 대신 점, 선, 면만으로 그림을 그릴 수 있다고 생각한 것이다. 그에게 그림은 인간 내면에 본질적인 영혼의 감정을 표현하는 것이었고 예술은 인간에게 자신의 정신세계를 인식하도록 돕는 도구로 보았다. 조형의 기본 요소로 정신세계를 표현한다는 점은 최초의 주장이고 시도였다. 추상화의 이론과 첫 번째 작품을 실행한 것으로 알려진 칸딘스키는 서양 미술사의 획기적인 사건을 만든 것이다.

〈구성 7〉은 다르게 번역하면 〈작곡 7〉이다. 이 그림의 제작 시기는 음악에서 영감을 받아 색채와 형태의 역동적인 구성이 진행되던 시기이다. 칸딘스키는 음악을 작곡하듯 그림을 구성하여 그린 것이다. 그는 쇤베르크의 무성 음악에 관심이 많았고 바그너의 오페라 〈로엔그린〉을 듣고 깊은 감명을 받았다. 그는 바이올린, 베이스, 관악기의 울림을 여러 가지 색으로 표현하였다. 모차르트의 음악이 가사 없이도 감동을 주듯, 음악이 갖는 힘을 그림에서 대상에 연연하지 않는 추상화로 표현할 수 있다고 보았다. 칸딘스키는 이 그림의 준비 작업으로 30개 이상의 드로잉, 수채화, 유화를 그렸다. 놀랍게도 긴 예비 작업 후의 본격적인 〈구

성 7〉 제작은 나흘 동안에 이루어졌다. 이것은 1913년 11월 25일과 28일 사이에 찍은 사진 기록으로 증명된다.

누군가 이렇게 그릴 수는 있어도 칸딘스키처럼 캔버스에 담긴 자신의 생각을 분명하게 표현할 수는 없을 것이다. 칸딘스키는 인간의 지각을 초월한 조형의 언어를 추구했다. 미술을 이루는 기초적인 색과 형태의 추상적인 힘을 믿고 표현하고자 했다. 또한 삼각형, 원, 사각형 등 기하학의 기본적인 요소와 빨강, 파랑, 노랑의 기본 색에 대해 우주의 구성 원리와 같은 추상적인 의미를 부여하였다. 예를 들면, 수직선과 수평선은 각각 우주의 음과 양을 상징하며, 빨간색은 정열과 에너지를 상징했다. 특히, 그의 색 이론은 바우하우스 디자인 교육의 중요한 부분이었다. 칸딘스키의 추상화는 인간의 마음이 얼마나 복잡하고, 수많은 감정과 느낌을 가졌는지를 일깨워 준다.

#장택단 #두루마리 #축제 #일상 #베이징 고궁박물원

중국 최고의 미술 작품은 무엇일까? 모나리자처럼 유명한 그림이 있을까? 혹자는 그 유명세 때문에 '중국의 모나리자'라고도 부르지만, 초상화가 아니라 풍속화인 〈청명상하도〉가 있다. 두루마리 형태의 폭 25센티미터 정도에 길이 5미터가 넘는 대작이다. '베이징 청명 두루마리'라고 부르기도 한다. 세계인이 가장 좋아하는 중국 미술품이자 널리 알려진 걸작이다. 이 그림을 특별히 좋아한 중국의 마지막 황제 푸이는 베이징을 떠날 때 〈청명상하도〉를 가져갔다. 송나라 화가 장택단이 당시 수도였던 변경의 청명절을 그린 것으로, 청명절을 즐기는 여러 사람이 야외로 나가는 풍경이 드러난다.

청명은 중국 최대 명절로 음력 24절기 중에 춘분과 곡우 사이에 있다. 동지로부터 100일이 되는 날이기도 하다. 4월 5일이나 6일 정도의 봄빛이 완연하고 공기가 깨끗해지며 날이 화창해지는 시기이다. 이 기간에 가장 중요한 행사는 조상에 대한 제사, 즉 고향을 찾아 성묘하는 날이다. 가족끼리 모여 조상의 무덤을 방문하여 청소하고 조상에게 제사를 지낸다. 일반적으로 이날은 죽은 자가 인간 세상으로 내려와 제사상 음식을 먹는다 하여 전통 음식을 준비하여 차려놓는다. 더불어 향, 부적을 태운다. 청명절은 누구나 지켜야 했던 중국 전통으로 부모와 조상에 대한 존중의 미덕을 강조하는 명절이자 축제였다.

이 그림은 12세기 중국의 생활상을 담은 역사 기록물이라 할 만하다. 북송 시대의 부자에서 가난한 사람에 이르기까지 다양한 사람들이 등장한다. 농촌과 도시에서 서로 다른 경제 활동을 하던 여러 계층의 생활 수준을 드러내는 의복 양식과 당대의 건축 양식도 살펴볼 수 있다. 펼쳐진 전체 화면에는 다양한 등장인물뿐만 아니라 주변의 자연환경, 교량, 교통수단 등도 묘사되어 있다. 사람 814여 명, 말을 포함한 가축 83필, 교량 17개, 점포 30여 채, 선박 29척, 마차 48대, 수레 13량, 인력거 8대, 수목 180그루 등이 그려져 있다.

〈청명상하도〉는 후대 화가들이 기법과 내용을 바꾸어 재해석한 그림이 많다. 앞선 시대의 명화를 베끼는 중국 회화의 '임모'라는 전통에서 비롯된 것이다. 임모는 〈청명상하도〉의 유명세와 더불어 여러 복제와 변형을 가능하게 했다. 임모는 중국 전통 회화에서 합법적인 예술 형태로서, 오랜 역사를 가지고 있다. 모범이 될 뛰어난 작품의 복제품들도

소중히 여겨지고 존경받았다. 심지어 임모작 그 자체가 유명해지기도 한다. 청명상하도라는 이름은 같았지만, 시대가 지나면서 점차 원본 그림과 다르게 그려졌다. 〈청명상하도〉의 초기 복제품들은 원작의 기본 구성을 그대로 따랐지만, 때로는 장면을 수정하고 자신의 시대와 관련된 세부적인 묘사를 추가하기도 했다. 원본 〈청명상하도〉의 최고 복제품은 타이베이에 있는 국립 궁전 박물관의 소장품 중 〈청원본 청명상하도〉이다. 18세기 궁중 화원 5인의 합작으로 완성한 작품은 명나라와 청나라 시대 특유의 도시 생활과 풍속을 찬란하게 묘사하여 북송의 원본과 쉽게 구별할 수 있다.

빨강, 노랑, 파랑의 구성

#몬드리안 #추상 #수직 #수평 #취리히 쿤스트하우스

한 번쯤 생활 속에서 본 이미지로, 그림인지 디자인인지 구별이 어렵다. 그야말로 미술의 기본 요소인 수직과 수평 그리고 삼원색인 빨강, 파랑, 노랑만 보인다. 〈빨강, 노랑, 파랑의 구성〉는 추상 회화의 대표 작가 몬드리안의 가장 유명한 작품이다. 몬드리안은 보편적인 아름다움

을 창조하기 위해 순수한 조형 예술을 주장한다. 이처럼 현실 세계 혹은 이야기에 대한 모방과 묘사가 없는 미술 운동을 신조형주의라고 부른다.

몬드리안이 활동하던 20세기 초는 사진의 대중화가 진행되었기 때문에, 미술의 경향이 대상을 그대로 그리는 것에서 멀어져갔다. 사진을 넘어선 무언가를 보여 주려고 생각한 미술가들은 추상 미술을 통해 보이지 않는 세계를 표현했다. 그의 초기 작업에 큰 영향을 준 것은 입체파였다. 그는 모든 예술가 중에서 입체파만이 올바른 길을 찾았다고 느꼈다. 그 후, 추상화에 더 깊이 빠져들기 시작했다. 특히 당시 유행하던 신지학협회에 가입하고 깊은 관심을 가진다. 신지학은 신들의 지혜, 신성한 것에 대해 지혜를 알고자 하는 데서 시작한다. 동서양을 연결하는 광범위한 종교 철학을 포함한 신지학회는 모든 일반적인 현상 속의 보편적인 진리를 추구하였다. 몬드리안은 이를 자신의 조형 세계로 가지고 왔다. 그는 동적인 구성을 배제하고 기본 색상과 기하학적인 모양의 비대칭 배열이 보편적인 힘을 가장 잘 표현한다고 생각했다.

왜 수직과 수평으로 그림을 나누었을까? 이 작품에서는 두께가 다른 검은색 선이 수직과 수평으로 구획을 나누며 다양한 사각형의 경계를 만든다. 여기에는 네덜란드 수학자이자 신지학자였던 쇤마커스의 수학적 세계관을 담고 있다. 쇤마커스는 세계를 완전히 상반되면서 근본적인 두 가지로 보았다. 수평선과 수직선이다. 수평선은 태양의 주위를 도는 지구의 궤적이고 수직선은 태양의 중심에서 시작되는 광선의 운동이다. 몬드리안 작품의 특징인 수직 및 수평의 교차 개념은 신지학의 수학적 세계관을 받아들인 것이다. 몬드리안은 그림을 단순한 기하학적 요

소로 축소하고 매우 보편적인 가치와 미학을 찾았다.

이 그림의 핵심은 역동적인 힘의 균형과 긴장이다. 서로 다른 힘이 대조되지만 조화롭게 구성되어 있다. 그림 속 흰색 사각형은 균형을 맞추는 역할로, 원색의 사각형과 비대칭의 배치를 이루며 조화로운 긴장감을 달성한다. 화면을 지배하는 오른쪽 상단의 큰 빨간색 사각형은 왼쪽 하단의 작은 파란색 사각형과 힘의 균형을 이룬다. 이 그림은 각각의 구성 요소들로 조합이 가능한 수많은 변형을 상상할 수 있다. 또한 몬드리안은 다양한 크기의 흑백 사각형을 사용했으며, 그중 일부는 약간 더 밝거나 어둡다. 가까이 보면 다양한 모습으로 대비되며 놀라운 조화를 이룬다. 몬드리안의 치밀한 기하학적 구성은 보편적인 진리에 대한 예술가의 열망과 내면 세계의 균형을 보여 주고 있다. 몬드리안의 작업은 20세기 예술 전반에 엄청난 영향을 미쳤다. 그것은 추상 회화뿐만 아니라 컬러 필드 페인팅, 추상 표현주의, 미니멀리즘과 같은 수많은 주요 미술 운동과 디자인, 건축, 패션 등 다양한 분야에도 영향을 미친 것이다. 몬드리안의 이름과 그의 작품은 오늘날 모더니즘의 상징으로 여겨진다.

건초 마차

#존 컨스터블 #고향 #풍경 #농촌 #자연 #런던 내셔널 갤러리

컨스터블은 영국 풍경을 그린 가장 위대한 화가 중 한 명이다. 어린 시절부터 고향의 풍경을 독학으로 그리기 시작한 그는 런던 왕립아카데미에 다니면서 새로운 자유와 창의성을 준비했다. 17세기 네덜란드 풍경화에 영향을 받았지만, 자신만의 강렬한 붓자국, 빛과 날씨의 효과를 포착하여 독창적인 양식을 만들었다. 당시 영국은 고전주의적인 주제가 유행하던 시기였기에 자연의 풍경만 그리던 그의 열정은 인정받지 못했다. 특히 이 작품은 1821년 런던에서 처음 전시되었을 때 혹평을 받았다. 표현과 완성도가 지나치게 느슨하다는 비판을 받은 것이다. 하지만 3년 후 파리에서의 반응은 전적으로 호의적이었다. 이 그림은 전시회에

서 금메달을 수상했고, 소박한 주제와 느슨한 붓놀림은 프랑스 예술가들에게 많은 찬사를 받았다. 〈건초 마차〉는 영국보다 프랑스의 주요 예술가와 인상파 화가들에게 많은 영향을 미쳤다.

컨스터블은 풍경화를 대형으로 제작하여, 당시 최고의 장르였던 역사화처럼 만들었다. 그림의 배경은 영국 시골에서의 어느 여름날로, 화가가 소년 시절에 노닐던 곳이다. 그는 런던에 살면서도 고향인 서퍽에서 그림을 그리는 데 많은 시간을 보냈다. 그에게 자연의 세계, 특히 고향인 서퍽의 무성하고 비옥한 풍경은 깊은 영감의 원천이었다. 풍경을 온전히 담기 위해 그는 책 한 권 분량의 스케치를 철저히 준비했다. 계절, 시간, 바람의 방향까지 정확하게 포착했고 때때로 자신의 최종 작품에 도움이 되도록 스케치에 간단한 메모를 적었다. 그리고 작업실에 돌아와 여러 장면의 스케치를 조합하여 유화 작업을 완성했다. 이렇게 완성된 그림은 현실감이 생생한 풍경화가 되었다. 특히 하늘은 사실적인 깊이감을 가지고 있으며, 아름답게 칠해진 구름은 화면에 리듬과 움직임을 더한다. 하늘과 구름의 변화는 대지와 강 표면에 빛과 그림자의 반사로 반영되고 있다.

그림에는 개가 등장한다. 물가에 서 있는 개를 향해 수레에 탄 남자 중 한 명이 무언가 손짓을 한다. 컨스터블의 다른 작품에도 등장한 개는 인간과 자연을 이어 주는 흥미로운 소재이다. 빨간색 안장을 얹은 두 마리 말이 얕은 강을 건너고 있다. 사실 빨간색은 일하는 말에게는 잘 사용하지 않는 독특한 색이다. 화가는 그림의 대부분을 차지하는 초록과 푸른 하늘에 대비를 주는 붉은색을 사용하여 밭과 잎의 무성한 녹색을

보완하고 강화했다. 화면 왼쪽 아래 모서리에 있는 작은 양귀비도 붉은 색의 효과를 노린 것이다. 물가의 여인은 강에서 빨래를 하는 건지 아니면 단순히 물을 담는 건지 확실하지 않다. 저 멀리 흰색 점처럼 그려진 건초를 베는 농부들처럼 일하는 농촌 공동체 삶의 현장을 보여 주고 있다. 왼쪽의 오두막에 굴뚝에서 솟아오르는 연기는 실내에 농부의 존재를 암시하는 매력적인 세부 묘사이다. 이 연기는 건초더미를 베고 마차에 가득 실을 때까지 피어오를 것이다. 아마도 농부들의 점심이나 참을 준비하고 있는지도 모를 일이다.

#조슈아 레이놀즈 #여인 #딸 #초상화 #담론 #가족 #국립 스코틀랜드 미술관

이 그림은 중매용 초상화이다. 세 딸에게 멋진 사윗감을 구해 주기 위해 그려진 것이다. 〈발데그레이브의 숙녀들〉에는 아름다운 세 명의 숙녀가 등장하는데, 이들은 발데그레이브 가문의 백작 제임스 발데그레이브의 딸들이다. 1781년 왕립 아카데미에서 전시된 이 작품은 세 딸의 어머니 마리아 월폴이 사윗감들을 얻기 위해 중매용 초상화로 주문한 것이다. 화면의 왼쪽에서부터 실크 타래를 들고 있는 첫째 딸 샬럿, 가운데에서 카드에 타래를 감는 여동생 엘리자베스, 둥근 레이스를 제작하

는 막내 안나가 등장한다. 공동의 활동으로 세 자매를 함께 연결하고 있다. 이들은 부유하고 화목한 가정의 균형 잡힌 숙녀로 그려져 있다. 부드러우며 상냥한 얼굴에 맑고 행복한 모습으로 가족의 사랑을 듬뿍 받고 자란 양갓집 규수의 이미지를 간직한 이 그림은 오늘날에도 인기를 누리는 명화이다.

초상화는 화가들의 주요 수입처로, 그 역사가 오래되었다. 초상화는 고대 로마의 초상 조각과 함께 있었던 전통적인 장르 중 하나였다. 일반인을 그린 초상화 중 가장 오래된 작품은 〈파이윰 미라 초상화〉이다. 3세기경 로마 지배기에 제작된 미라의 얼굴 부분에 붙이던 초상화이다. 이집트의 파이윰 지방의 장례식 풍습으로 제작된 이 초상화는 인물의 살아있을 때 모습을 밀랍 기법을 통해 사실적으로 그린 것이다. 이 초상화는 이집트의 건조한 기후로 인해 보존이 잘 되어 오늘날에도 생생한 모습을 확인할 수 있다. 전통적으로 초상화는 인물과 닮게 그려야 하는 경우가 많았으나 미화시키는 경우도 있었다. 유럽에서 개인의 모습을 사실적으로 표현한 초상화는 반 에이크와 루벤스에 의해 전성기를 맞이했다. 18세기 영국에서 초상화 분야의 두 경쟁자는 레이놀즈와 게인즈버러였다. 이 둘은 영국 초상화의 대가였고, 서로 경쟁 관계가 치열했다. 당시 영국 초상화는 반 다이크 스타일이 대세였으나, 레이놀즈는 이탈리아 화가와 루벤스의 화풍을 연구해 새로운 스타일을 만들었다. 이탈리아와 플랑드르 기법을 도입한 레이놀즈는 독보적인 초상화가의 명성을 얻어나갔다. 그는 화려한 색채와 우아한 명암법의 대비로 장중한 화면을 구성하여 귀족들의 마음을 사로 잡았다. 초상화가로서의 인기로 인해 레이놀즈는 당대의 부유하고 유명한 사람들과 많은 교류를 즐겼다.

한편, 그는 아이들의 초상화로도 인정을 받았는데, 아이들의 순수함과 자연스러운 은총을 강조했다. 1769년 영국 왕실아카데미의 창립 회원이자 초대 회장을 맡으며 조지 3세로부터 기사 작위를 부여받았다. 아카데미에서 미술론 강의를 맡았으며 이론가이자 교육자로 중요한 역할을 담당하였다. 한편, 아카데미에서 진행한 일련의 감성과 지각에 관한 미술 이론서 《미술에 관한 일곱 편의 담론》을 출판하였다. 그리고 왕실의 궁정 화가로 활약하다가 수석 궁정 화가의 자리에 올랐다. 레이놀즈는 고전적이고 인문학적인 지식과 선대의 명화에 대한 충실한 이해를 가지고 있었다. 그는 창작이란 엄밀히 말하면 이전에 수집되어 기억에 저장되어 있던 이미지들의 새로운 조합에 불과하다고 보았다. 그는 그림에 주어진 주제에 대한 뛰어난 분별력을 갖추고 있었다. 레이놀즈는 그림에 입문하면서 처음부터 초상화를 배우기 시작했고 마침내 당대 최고의 초상화의 대가로 이름을 남겼다.

84 공기 펌프 속의 새 실험

#조셉 라이트 더비 #실험 #과학 #산업 혁명 #런던 내셔널 갤러리

　과학에 대한 예찬일까? 작품은 보이지 않는 산소의 존재를 그리고 있다. 이 그림은 보일의 공기 펌프를 이용한 산소 실험이다. 생존에 필요한 것은 산소라는 사실을 증명하는 것이다. 유리병 속 새는 공기를 빼면 죽게 된다. 새에게는 몹쓸 짓이지만, 당시 사람들은 과학 실험을 공연처럼 관람하는 것에 익숙했다. 산소가 없으면 죽는다는 일반적인 과학 상식이 당시에는 생소했다. 산소의 정체가 무엇인지 알려지기 전이었다.

　이 그림의 모델은 실제 과학자이다. 조셉 라이트 더비는 과학자와 친구였다. 그는 과학과 예술의 만남을 표현한 화가, 산업 혁명의 정신을

표현한 최초의 화가로 알려졌다. 과학의 위상이 높아지면서 과학에 관한 토론은 어느 사교 모임이든 자연스러운 주제가 되었다. 조셉 라이트 더비는 과학에 관심이 많았고 루나 소사이어티의 회원이 되었다. 이 협회는 영국 버밍엄의 저녁 식사 클럽의 비공식적 토론 모임으로 계몽주의 기업가를 포함하여, 자연 과학자, 철학자 등이 정기적으로 만나 과학과 정보를 나누었다. 그림의 오른쪽 창밖의 보름달은 이 토론회가 보름달이 뜨는 시기에 열렸다는 것을 나타낸다. 그는 과학자들에게 얻은 정보를 바탕으로 공기 펌프 실험 장면을 작품으로 제작했다.

실험실의 과학자는 앵무새가 들어 있는 투명 플라스크를 들고 무언가 질문하듯 정면을 바라본다. 산발에 붉은 외투를 걸친 그는 과학자의 모습으로 그려져 있지만 어딘지 모르게 연금술사나 마법사처럼 보인다. 소녀의 앞에 마그데부르크의 반구가 놓여져 있다. 이 반구는 과학자의 이번 실험과 연결된 것으로, 두 개의 반구를 꼭 맞추어 그 사이 공기를 빼내면 진공 상태가 되어 두 개를 떼어 놓을 수가 없다. 공기를 빼게 되면 흰 앵무새는 죽게 된다. 불쌍한 생명체에 대한 사람들의 반응은 각양각색이다. 생명의 시간을 확인하기 위해 시계를 가진 남자, 두려움에 떠는 자매와 그들을 안타까워하며 위로하는 아버지가 등장한다. 가족의 등장은 과학 기술이 실생활과 가족의 행복에도 직접적인 영향을 미친다는 점을 암시하고 있다. 왼쪽 뒤 미묘한 눈길을 나누는 두 연인은 실험 광경에 무관한 듯 서로 대화를 나누고 있다.

이 그림은 과연 무엇을 의도했을까? 사람보다 기계가 주인공인 시대, 과학 기술과 산업이 폭발적으로 발전하던 시대, 산업 혁명이다. 당시에

대부분의 화가들은 왕족과 귀족의 초상화, 인물화, 풍속화를 그렸지만 조셉 라이트 더비는 새로운 관심거리를 찾았다. 그는 18세기의 산업 혁명과 과학을 표현하기로 한 것이다. 화가는 대중의 관심을 알아차리고 흥미로운 과학 실험의 현장을 그려낸다. 이 그림은 객관적 관찰과 합리적 판단을 중시하던 시대를 사실적으로 묘사하고 있다. 산업 혁명이 가져다준 사회적 분위기는 과학의 예찬을 반영하고 있다. 이 작품은 명암을 이용하여 실험실의 극적인 효과를 잘 표현하고 있다. 하나의 광원으로 만들어진 명암대비는 극적인 효과를 만들고, 카라바조가 보여 준 빛과 그림자를 연상시킨다. 전통적으로 신으로 상징되던 빛은 이제 인간의 지성을 상징한다. 빛은 과학 실험을 경험하는 인간의 이성 세계를 일깨운다. 화가는 모두가 지켜보는 과학 실험을 통해 무지를 각성시키는 지성의 힘을 그림으로 예찬하고 있다.

행성과 대륙의 알레고리

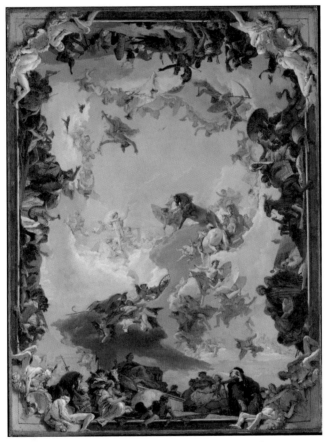

#조반니 티에폴로 #알레고리 #지성 #아폴로 #메트로폴리탄 미술관

아폴로가 슈퍼맨처럼 망토를 걸치고 하늘을 날고 있다. 알레고리 형식의 그림을 그려 낸다는 것은 화가가 지적인 이해를 갖추고 있음을 뜻한다. 알레고리는 예술에서 작품의 주제 혹은 구성을 이루는 다양한 구성 요소를 상징하기 위해 무언가를 빌려와 사용한다. 즉, 주제를 대체할

만할 다른 것을 가져와 설명하는 것이다. 하나의 이야기가 다른 이야기를 의미할 수 있다. 알레고리는 모든 형태의 예술을 통해 널리 사용되었다. 그 이유는 복잡한 아이디어와 개념을 쉽게 표현할 수 있고, 감상자 혹은 독자들에게 가시적인 방법으로 설명할 수 있기 때문이다. 미술에서는 우화 그림이라고도 하며, 인간의 감정이나 심리 상태와 같은 추상적인 개념도 표현한다. 알레고리 회화는 사랑, 미덕, 정의, 죽음, 삶, 질투 등을 상징하는 추상적인 개념을 의인화한 그림을 말한다. 그러므로 이 그림은 지성의 산물이라 할 수 있다.

메트로폴리탄 미술관에 전시된 〈행성과 대륙의 알레고리〉는 티에폴로의 가장 눈부신 명화이다. 이 그림은 표면적이 600제곱미터 이상으로, 뷔르츠부르크 주교 궁전 속 거대한 천장을 장식하기 위한 밑그림이다. 이 그림의 중심부에는 태양의 신 아폴로와 그 주위를 맴돌고 있는 인물들이 여러 명 등장한다. 이들은 태양을 중심으로 공전하는 행성을 상징한다. 그림의 사방에 있는 우화적 인물들은 유럽, 아메리카, 아프리카, 아시아 대륙을 상징한다. 지그재그 패턴으로 정렬한 인물들의 구성은 하늘로 확장하여 올라가며 환상적인 광경을 보여 준다. 또한 화면의 가장자리는 처마 장식을 따라 짙은 색의 인물을 설정하고 있으며 열린 하늘로 올라갈수록 점점 더 밝은 파스텔 색조로 대조를 이룬다.

부유한 베니스 상인의 아들로 태어난 티에폴로는 베네치아 화가 길드에 가입한다. 초기에 그는 다양한 스타일을 실험하고 가볍고 분위기 있는 명암법으로 프레스코화를 연습하고 준비했다. 이후 밀라노, 베니스 등 여러 곳의 궁전과 별장에 그림과 프레스코화를 제작했다. 걸작을 계

속해서 제작한 그의 성공적인 프레스코화의 명성은 더욱 증가해 나갔고 프랑스, 스페인, 러시아를 비롯한 북유럽까지 주문이 쇄도하였다. 종교재단의 후원을 받은 예술가로 발전한 그는 르네상스 형식으로 반종교 개혁의 영적인 이미지를 제작했다. 그의 주제는 문학, 역사, 신화, 우화, 종교 작품이 포함되어 있다. 마드리드에서 노년을 보내면서 깊은 종교적 명상과 승화된 노장의 감성을 담은 작품을 제작한다. 그러나 그가 추구하던 우화적 주제와 열정적인 종교적 주제에 대한 취향은 구식이 되었고, 18세기 합리주의를 반영한 신고전주의 양식의 등장으로 점차 사라져갔다. 그럼에도 불구하고 그는 오늘날 18세기의 가장 훌륭하고 유명한 예술가 중 한 명으로 칭송받으며, 르네상스와 바로크 전통을 실천한 최후의 미술가 중 한 명으로 인정받고 있다.

#얀 반 하위쉼 #꽃 #곤충 #비밀 #암스테르담 국립미술관

정물화는 왜 인기가 있을까? 아카데미 미술에서 정물화는 기초 준비 과정에 연습용으로 제작하는 경우가 대부분이다. 미술 장르의 구분에서도 역사화가 최고의 그림이라면 정물화는 최하위로 취급한다. 하지만 아름다운 정물화는 요즘도 인기가 많다. 얀 반 하위쉼은 바로 그 아름다

운 정물화의 전형을 만들어 주었다. 얀 반 하위쑴은 꽃과 과일이 주는 아름다움을 포착하는 데 타의 추종을 불허한다. 〈꽃과 과일이 있는 정물화〉는 세상에 널리 알려진 최고의 정물화 중 하나이다. 그는 사실을 바탕으로 한 활기 넘치는 표현으로 탁월한 정물 화가의 명성을 얻었다. 꽃과 과일의 풍성한 구성으로 그 어떤 화가보다 역동적인 에너지를 포착하여 보여 주었다. 얀 반 하위쑴의 기교는 정물 속의 작은 물방울, 개미, 벌레 등도 놓치지 않고 섬세하게 묘사하고 있다. 17세기와 18세기에 진행된 네덜란드 특유의 밝은 색채를 과일과 꽃의 호화로운 정물화 속에 화려하게 드러냈다.

17세기 네덜란드 시민들은 새로운 문화 발전을 도모하였다. 해상 무역으로 부를 축적한 상인 중심의 시민들은 다른 나라 귀족이나 왕족이 누리던 문화적 혜택을 누릴 수 있었다. 이들 스스로 새로운 후원자로 나섰으며, 자신들의 취향에 맞는 시민 문화를 주도하였다. 부를 축적한 시민들은 문화 예술의 경제적 후원자이자 예술품 구매자로 등장했다. 그들은 사회적 성취와 경제적 상승을 증명하기 위해 노력했다. 미술로 예를 들면, 자신의 문화적 취향을 드러내기 위해 초상화, 정물화, 풍속화 등을 선호했다. 네덜란드 당대의 화가들은 이들의 요구에 맞추어 그림을 생산했다. 부유한 시민들을 대상으로 새로운 미술품을 만들어 수익을 창출하는 화가들과 부를 과시하려는 시민들은 서로의 요구를 맞추는 상생의 관계였다. 부자가 된 시민들은 얀 반 하위쑴의 〈꽃과 과일이 있는 정물화〉처럼 꽃과 과일이 풍성한 정물화를 선호하였다. 풍성하고 아름다운 정물화를 집안에 걸어둠으로써 자신의 부를 과시하는 것이다.

이 그림에는 꽃과 곤충이 풍성하다. 모란, 장미, 카네이션, 튤립, 베로니카, 투베로즈, 양귀비, 접시꽃 등이 **빽빽한** 꽃다발로 리듬감 있게 꽂혀 있다. 이처럼 다채로운 꽃들이 테라코타 꽃병에 넘쳐나고, 복숭아와 포도가 전경의 대리석 위에 탐스럽게 놓여 있다. 과일과 꽃의 풍성한 풍요로움은 보는 이에게 기분 좋은 만족감을 제공한다. 얀 반 하위쓈은 조명 효과를 더하여 꽃의 색상을 강조했다. 꽃다발 �쪽 어두운 공간으로도 조명을 비추어 전경의 잎과 넝쿨손의 윤곽을 뚜렷이 잡았다. 이는 주제를 더욱 돋보이게 하는 기법이다. 그는 능숙한 솜씨로 포도의 반투명함, 싱싱한 잎과 마른 잎의 아삭아삭한 표면, 그리고 덩굴의 텁텁한 질감 등을 표현했다. 그림의 완성도가 높은 표면은 그레이징 기법을 적용한 결과이다. 그레이징 기법은 그림에 윤택이 나게 투명하고 윤기 나는 기름을 바르는 것이다. 전통적인 유화 기법 중에 그림이 마른 후 마감 처리를 하는 바니시를 사용하는 경우가 여기에 속한다. 그는 독자적인 제작 기술의 비밀을 숨겼다. 자기만의 기법을 고수하기 위해 자신의 형제를 포함한 그 누구도 작업장에 들어오지 못하게 했다.

#톰 톰슨 #캐나다 #자연 #명상 #사색 #캐나다 국립미술관

캐나다의 토양이 만든 화가 톰슨. 그의 그림은 생생한 자연의 체험을
바탕으로 한다. 진정한 예술가의 비전을 실현한 그의 작업은 회화의 본
질에 가까웠다. 자연주의자인 톰슨은 예술의 원천을 캐나다의 자연에서
찾았다. 그는 청소년 시절부터 건강상의 문제로 인해 자연을 찾았는데,

화가가 된 이후에 더욱 본격적인 야외 활동을 시작한다. 특히 캐나다 국립 알곤퀸 공원을 탐방하며 그린 풍경화가 유명하다. 그는 자연주의자에게 찾을 수 있는 적합한 기교와 함께 표현주의적인 색상을 선택했다. 빨간색, 분홍색, 갈색, 밝은 파란색, 파란색 등의 팔레트로 표현한 톰슨의 그림은 캐나다 자연의 예찬을 구현했다.

톰슨은 39세의 나이로 세상을 떠났다. 카누 전문가였던 그가 카누 호수에서 익사한 상황은 타살, 자살, 실종 등 수많은 의혹을 남겼다. 갑작스런 죽음을 맞이한 친구들은 캐나다 북부 자연에 늘 있던 나무, 덤불, 바위가 사라진 것 같다며 몹시 아쉬워했다. 그가 참여한 '7인 그룹'의 동료 화가들은 그에 대해 '잊혀지지 않는 존재'이며 '캐나다의 예술적 정체성을 구현했다'라고 평가하였다. 아카데미의 미술 교육을 받지 않았던 톰슨은 광야의 훈련받지 않은 예술가로 알려져 있다. 자신이 직접 경험하고 체득한 자연에 대응하는 일종의 '본 것'에 대한 자유로운 표현주의자였다. 당시 유행하던 피카소, 마티스, 뒤샹 등의 유럽의 미술 운동에 영향을 받지 않고, 캐나다 화가인 자신만의 방식으로 회화를 완성한 것이다. 이로 인해 그는 캐나다 미술사에 신화적인 존재이며, 캐나다인의 마음 속에 하나의 국민적인 아이콘으로 자리 잡았다.

〈북부 강〉은 톰슨의 마지막 그림이다. 그의 초기 그림은 기술적으로 뛰어나지는 않았지만, 구성과 색상 처리에 대한 좋은 이해를 보여 준다. 그의 후기 그림에서는 다양한 구성과 생생한 색상, 두꺼운 질감이 나타난다. 이 그림은 '늪의 그림'이라고도 부르는데, 그 이유는 톰슨에게는 흔치 않은 색깔인 검은 나무들로 이루어진 화면이 지배하고 있기

때문이다. 이것들은 뒤로 흐르는 굽은 강물을 부분적으로 가리고 있다. 이 소재는 톰슨의 다른 그림들보다 좀 더 장식적인 미관을 나타내며 어둡고, 색이 탁하고, 단단한 느낌이 든다. 이 그림은 고흐와 같은 유럽의 후기 인상파의 작품과 표현 기법이 유사하다. 그리고 20세기 초 미술 공예 운동인 아르누보에 영향을 받은 것으로 보인다.

그는 알곤퀸 공원에서 낚시를 즐기며 많은 시간을 보냈다. 첫 번째 스케치 장비를 구입한 것도 이때였으며, 그의 작품 중 많은 것이 이곳에서 탄생했다. 알곤퀸 공원은 캐나다에서 가장 오래된 주립공원으로 수천 개의 호수와 1000킬로미터가 넘는 강이 흐르고 있다. 그의 작품은 거의 전적으로 나무, 하늘, 호수, 강 등을 묘사하며 자연의 아름다움을 포착하기 위해 넓은 붓놀림과 자유로운 회화 기법을 사용한다.

톰슨은 자연이 가진 규칙을 발견하고 표현하는 데 뛰어난 재능이 있었다. 이 근본적인 패턴의 모티브를 찾는다는 것은 이성을 뛰어넘는 복잡한 문제를 다루는 것이다. 그는 자연에 대한 섬세한 감성과 감각적인 표현을 선택적으로 실현하였다. 그는 매우 조용하고 겸손했으며 온화한 영혼이었다. 사회 생활을 전혀 신경 쓰지 않았지만, 파이프 담배를 피우고 스케치와 낚시 여행을 즐거운 동반자 한두 명과 함께 누렸다. 데이비드 소로우의 자연 예찬을 담은 《월든》이 보여 준 자연에 관한 실험 보고서 형식의 소설과 닮았다. 톰슨의 작업은 일종의 자연 예찬을 담은 그림 보고서라 할 만하다. 알곤퀸 공원에서 보낸 그의 시간은 명상적이고 사색적인 삶이 발견한 이상적인 환경을 그림으로 남길 수 있게 만든 것이다.

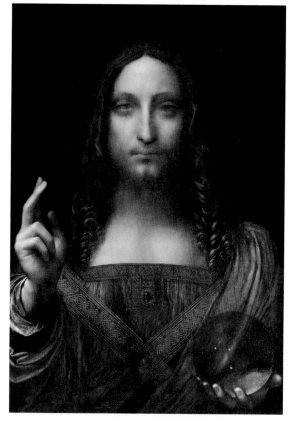

#다빈치 #경매 #위작 시비 #아부다비
#왕세자 #지암피에트리노 #개인 소장

　최고 미술품의 가치는 힘과 상징에 있었다. 이 그림은 그러기에 충분
한 예수의 초상화이다. 제목은 세상의 구원자라는 뜻으로, '남자 모나리
자'라는 별명도 있다. 푸른 옷을 입고 오른손은 축복의 동작을 하고 있
으며 우주를 형상화한 수정 구슬을 왼손에 들고 있다. 다빈치의 말기

작품에 속한다고 알려진 이 그림은 모나리자보다 조금 작은 크기로 호두나무판에 그린 유화이다. 제작 연도도 모나리자와 비슷한 시기로 추정한다.

〈살바도르 문디〉는 위작 시비가 남아 있다. 그림 감정의 자료는 문헌에서의 언급, 작품의 출처, 거래 내역을 기록한 자료, 소유주의 변경에 대한 기록 등이 객관적인 증거로 사용된다. 갑자기 나타난 대가의 작품에는 석연찮은 부분이 남아 있다. 세상에서 가장 비싼 그림으로 알려진 〈살바도르 문디〉는 진짜 다빈치의 작품일까? 이 질문에 대한 가장 권위 있는 정보는 다빈치의 〈모나리자〉를 소장한 루브르 박물관에 있다. 하지만 아직까지 루브르는 위작 논의에 관한 아무런 답변이 없다.

다빈치를 연구한 전문가들은 부정적인 시각이 강하다. 복원 과정에서 문질러지고 표면이 활력을 잃어 여러 번 새로 덧칠한 자국과 낡은 흔적이 동시에 보인다고 한다. 게다가 다빈치는 초상화를 그려도 비틀린 포즈를 선호했다. 다빈치가 그린 20여 개의 초상화에서 정면을 똑바로 쳐다보는 구도는 없다. 몸을 비틀어 앉은 모나리자와 비교해도 구도가 다르다. 진품 논란은 다분히 주관적인 영역이기도 하기에 확실한 증거를 보여야 한다. 마지막 복원 작업을 주도했던 뉴욕 대학 복원 센터 다이앤 모데스티니는 이 그림이 다빈치가 직접 그린 것이라는 짧은 글을 발표한다. 그러나 루브르 박물관이나 프랑스 감정 위원은 후대에 다빈치의 작업실에서 이 그림이 그려졌을 가능성을 인정하였다.

2005년 미국의 아트딜러협회는 이 작품을 다빈치의 작품으로 보고

1만 달러에 구매 후, 6년의 복원 과정을 거쳐 2011년 런던 내셔널 갤러리를 통해 세상에 소개했다. 다빈치 특유의 스푸마토 기법으로 그린 것을 근거로, 다수의 평론가는 당시 진품임에 손을 들었다. 이후 러시아 수집가와 익명의 소장가를 거쳐, 최근에는 사우디아라비아 왕위 계승자로 알려진 왕세자 모하메드 빈살만이 개인 요트에 소장한 것으로 추측된다. 아직까지도 작품의 진위에는 상당한 논란이 남아 있다.

89 그리스도의 애도

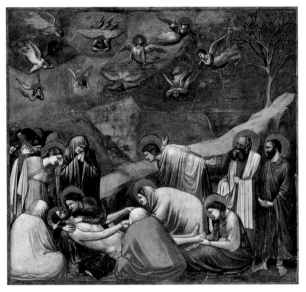

#조토 #선구자 #감정 #비극 #스크로베니 예배당

조토는 르네상스 회화의 선구자로, 이탈리아 전역에서 명성을 얻은 예술가였다. 미술사에서 조토는 수세기 동안 지배적이었던 중세의 전통에서 벗어나 미술사의 새로운 장을 연 인물이다. 그는 비잔틴 예술의 전형적인 표현과 달리 강력한 자연주의적인 양식을 창조했다. 〈그리스도의 애도〉는 정면에서 벗어나 측면과 후면 그리고 공간감을 만드는 단축법과 투시법을 이용했다. 또한 중세 회화에서 천상을 표현하던 황금 배경의 전통에서 벗어나 구체적인 풍경이나 건물을 그려 넣었다. 회화에 배경이라는 요소를 처음 도입한 것으로 평가받는다. 여기에 인물의 감정과 역동적인 움직임도 잘 보여 준다. 인간의 얼굴과 감정에 대한 조토

의 묘사는 동시대의 다른 작품과 차별화된다. 그는 회화를 단순한 사실의 기록이나 전달이 아니라, 인간의 감정을 보다 적극적으로 감상자에게 전달하는 매개로 바꾸어 놓았다. 〈그리스도의 애도〉는 이를 가장 잘 보여 준 최고의 걸작이다. 이 작품만으로도 역사상 가장 위대한 예술가 중 한 명이라는 명성을 확보하기에 충분하다.

스크로베니 예배당 벽에 그려진 이 프레스코화는 극적인 장면을 나타낸다. 애도의 장면은 참을 수 없을 정도로 신랄하다. 슬픔에 잠긴 얼굴과 인물의 자세, 강한 구성, 공간의 사용은 모두 그리스도의 죽음에 대한 비극을 통감하게 한다. 이 장면은 그리스도와 성모 마리아, 마리아의 부모인 앤과 요아킴의 삶의 에피소드를 묘사하고 있다. 예배당을 전체적으로 둘러싼 프레스코화 중 일부이지만, 이 부분은 감상자로 하여금 최고의 감정을 끌어낸다. 감정 이입은 바로 이 그림을 강력하게 만드는 요소이다. 조토는 인간의 감정을 표현하면서 감동적이고 아름다운 강렬함을 부여한 것이다. 그리스도의 몸은 십자가에서 내려져 슬픔에 잠긴 가족과 친구들에게 둘러싸여 있다. 죽은 아들을 팔에 안고 있는 성모 마리아는 가장 슬픈 표정을 짓고 있다. 성모와 아들의 긴밀한 접촉은 감상자가 비극에 공감하는 데 도움이 된다. 힘없이 길게 늘어진 그리스도의 몸을 받쳐 든 주변 인물들도 참을 수 없는 슬픔에 잠겨 있다. 화면 중앙에 예수의 제자 요한은 충격과 놀라움의 몸짓으로 양팔을 뒤로 젖히고 있다. 막달라 마리아는 겸손한 모습으로 그리스도의 발을 잡고 애도하는데, 발에 난 십자가의 끔찍한 상처를 보고 울고 있는 것으로 보인다.

조토는 단순한 형태와 색상을 사용하면서도 감상자가 작품의 주요 영

역에 집중하도록 만든다. 전경에서 등을 보여 주는 두 사람의 모습은 바위처럼 단단하다. 얼굴과 손은 가려져 있고 몸의 모양을 덮고 있는 옷으로 무겁고 단순한 덩어리를 이룬다. 얼굴을 알 수 없지만, 그들의 슬픔은 고개를 숙이고 구부린 어깨로 표현된다. 두 인물 사이의 공간 또한 감상자를 사건의 중심으로 이끈다. 마치 감상자가 멀리서 지켜보거나 직접 참여할 수 있는 선택의 자유가 있는 것처럼 공간을 두며, 누구나 이 비극에 참여할 수 있음을 암시하고 있다.

90 화가의 어머니

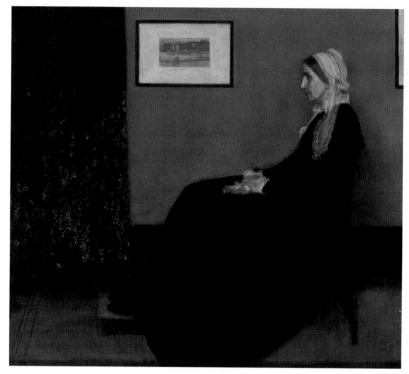

#제임스 휘슬러 #예술을 위한 예술 #어머니 #오르세 미술관

　제임스 휘슬러가 최고의 화가가 되길 바란 사람, 그는 바로 화가의 어머니 안나 휘슬러이다. 인간이 떠올리는 가장 아름답고 숭고한 이미지는 무엇일까? 누구도 부인할 수 없는 어머니의 사랑일 것이다. 이 그림은 특히 미국에서 모성과 부모에 대한 애정을 나타내며 '가족의 소중한 가치'를 상징하는 아이콘으로 사용되었다. 미국 정부는 1934년 어머니의 날을 맞아 이 작품으로 기념 우표를 발행하며 '미국 어머니를 기리기

화가의 어머니　279

위해'라는 문구를 달았다. 화가의 어머니가 미국을 대표하는 어머니의 모델이 된 셈이다. 아이러니하게도 이 작품은 지금 파리 오르세 미술관에 소장 전시되어 있다. 화가의 고향이나 주 활동 무대였던 영국도 아닌 프랑스에서 그 진가를 알아보고 미리 구입한 것이다.

이 그림의 감상에는 모순이 있다. 화가가 의도한 조형적인 노력과는 별개로 감상자들의 감동 어린 반응이 나타난다는 것이다. 이 초상화의 원제목은 〈회색과 흑색의 배열〉이다. 제목에서 알 수 있듯이 작가에게 어머니는 주요한 주제가 아니었다. 휘슬러는 실제 모델과 얼마나 닮았는가보다 색과 형태가 이루는 조형의 표현 방식에 집중했다. 그는 '예술을 위한 예술'을 해야 한다고 생각했다. 이는 조형의 충실한 연구와 미술의 구성 요소 자체에 집중하려는 경향이다. 그는 조화로운 조형 방식을 찾았고 그것을 표현하는 화면의 분위기와 정서를 중요시했다. 바로 이 지점에서 화가의 조형적인 의도가 나타남에도 불구하고, 이 작품에서 사람들이 본 것은 조형 너머의 어머니였다.

휘슬러의 어머니는 교육열과 관련하여 맹모삼천을 실천한 경우이다. 세상을 떠난 아버지에 대한 그리움을 가지고 자란 휘슬러는 훌륭한 군인이었던 아버지의 뒤를 따라 웨스트포인트에 입학하지만 중퇴한다. 휘슬러의 재능을 발견한 어머니는 일찍이 위대한 화가의 길을 걷기를 바랐으며 자신의 모든 것을 바쳐 지원한다. 남편이 떠나 홀로된 어려운 환경에도 아들을 미술 학교에 보내고, 유학까지 보낸 어머니는 어느 날 모델이 되었다. 휘슬러는 오랫동안 서 있지 못하는 어머니를 위해 발받침도 마련하고 의자에 앉은 자세로 여러 번에 걸쳐 그림을 완성했다.

레이스 보닛과 검소한 검은 드레스를 입은 어머니는 늙고 야윈 모습이다. 무릎에 손을 얹고 차갑고 근엄한 모습으로 의자에 앉아 있다. 검은색의 검소한 옷차림은 종교적인 미덕을 실천하는 수도자의 모습처럼 보인다. 굳게 다문 입술에서 강인함이 배어 나온다. 하지만 그 인상 속에 풍기는 어딘지 모를 쓸쓸함은 자애로운 어머니보다 더 사실적인 모습이다. 그녀는 죽기 전까지 휘슬러를 비롯한 가족들과 친구들을 돌보는 데 헌신했다.

이 그림이 알 수 없는 공감을 일으키는 이유는 무엇일까? 어머니를 딱딱하고 권위적인 모습으로 표현한 휘슬러의 그림은 감상자의 시선을 사로 잡는다. 현실 속의 어머니는 늘 온화한 것이 아니라, 어딘가 불편한 삶의 진실을 감내해야 하기 때문이다. 휘슬러의 절제된 색감과 인물의 정수를 표현한 통찰력은 어머니의 성품을 받쳐주는 배경으로 보인다. 이 그림은 예술의 역사적 중요성, 아름다움 또는 금전적 가치와 관계없이 일반적인 그림이 달성하지 못한 것을 성취했다. 최고의 명화들이 그랬던 것처럼 이 그림도 거의 모든 감상자에게 즉시 반응한다. 휘슬러는 현실 속 살아 있는 어머니를 그림으로써 최고의 화가로 명성을 얻게 된 것이다.

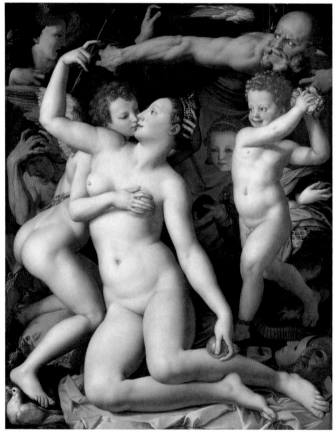

#브론치노 #비너스 #큐피드 #사랑 #우화 #런던 내셔널 갤러리

브론치노는 매너리즘 양식의 대표적인 초상화가로 세계적인 명성을 얻었다. 매너리즘 초기부터 중기에 걸쳐 활약한 피렌체파 화가이다. 그는 기교를 부린 차가운 색의 색조를 사용하고 스승 폰토르모보다 더 힘 있는 데생을 보여 준다. 그의 그림은 매너리즘 양식의 전형이 보여 주

는 불안정한 이목구비, 신체의 왜곡과 과장, 시선의 운동성 등이 특징이다. 〈비너스와 큐피드의 알레고리〉는 런던 내셔널 갤러리의 보석 중 하나이다. 과거 이탈리아의 코시모 메디치가 프랑스 왕 프란치스코 1세에게 선물로 보낸 작품인데, 이는 정치적인 이유 때문이었다. 당시 메디치가에 의해 새롭게 세워진 토스카나 공국은 자신들의 위협이었던 신성로마 제국의 합스부르크 황제 샤를 5세에 대한 견제를 마련해야 했다. 결국 프랑스에게 우호적인 입장을 표명해 전략적인 동맹을 맺기 위해 소중한 선물을 보낸 것이다.

이 그림은 다양한 해석이 가능하지만, 일반적으로 관능적인 사랑의 우화로 본다. 황금 사과와 흰 비둘기를 통해 주인공이 비너스임을 알 수 있다. 큐피드는 눈에 띄게 엉덩이를 드러내며 비너스를 감싸 안으려 한다. 그녀의 젖꼭지를 손가락 사이로 간지럽히듯 잡고 사랑에 빠진듯한 눈초리로 관능적인 키스를 나눈다. 당시 유행하던 매너리즘의 표현은 매우 감각적이고 아름답게 이상화되어 있었다. 19세기에는 이 그림이 과도한 관능미로 당혹감을 일으킨다는 이유로 수정되어야 했다. 비너스의 치골은 노란색 천으로 덮고 큐피드의 엉덩이는 나뭇가지로 가렸다가 이후 20세기의 복원 과정에서 회복되었다.

〈비너스와 큐피드의 알레고리〉의 배경 부분은 해석이 복잡하다. 오른쪽 장난꾸러기 남자아이로 묘사된 푸토는 발목에 종을 달고 장미 꽃잎을 흩뿌리려 한다. 밝은 조명을 비추어 육체적 쾌락을 가장 즉각적으로 반영하는 기쁨을 상징한다. 푸토 뒤 그늘에 있는 머리띠를 한 소녀는 우아한 얼굴을 보여 주지만 매우 모호한 모습이다. 그녀는 사자의 다리를

하고 뱀의 몸통으로 오른손에 벌집을 왼손에 전갈을 들고 있다. 이 소녀는 속임수를 상징한다. 결국, 비너스와 큐피드는 서로를 속이고 있다는 것이다. 비너스는 화살통에서 화살을 훔치고 있으며, 큐피드는 진주 왕관을 벗기고 있다. 혹자는 오른쪽 하단에 있는 사티로스와 님프의 마스크는 속임수에 감춰진 현실의 상징으로 해석한다. 왼편 가장자리 있는 기괴한 두 인물은 절망과 광기 혹은 질병으로 관능적인 사랑의 종말적인 결과를 나타낸다. 마지막으로 오른쪽 위에 날개와 모래 시계를 등과 어깨에 달고 나타난 대머리 노인이 넓은 푸른색 베일을 옆으로 밀고 있다. 이것은 진실과 함께하는 시간을 은유한다.

사랑, 그 아름다움에 대한 매우 정교한 우화이며 매우 지적인 작업이다. 브론치노는 사랑의 기쁨 외에 고통과 파멸 등을 여러 상징으로 담아내고 있다. 사실 그림의 다른 제목을 찾자면 아마도 가장 적절한 제목은 '가식 없는 사랑'일 것이다. 노인이 들고 있는 푸른 베일은 거짓 사랑을 걷어내는 장치이다. 사랑을 둘러싼 다양한 상황을 보여 주면서 진정한 사랑은 무엇인가 다시 한번 감상자에게 질문하는 것은 아닐까.

베레모와 깃을 세운 자화상

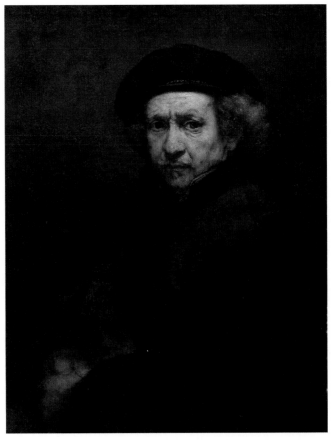

#렘브란트 #심리 #오른손잡이 #워싱턴 국립미술관

자화상, 누구를 위한 것인가? 사진이 등장하기 전까지만 해도 화가들은 초상화로 먹고살 수 있었다. 하지만 자화상은 오랫동안 화가들이 풀어야 할 숙제처럼 여겨졌다. 특히 렘브란트는 가장 많은 자화상을 그린 화가로 알려져 있다. 20대 초반부터 파란만장한 삶을 견뎌낸 노년의 모

습까지 그는 40개 이상의 자화상을 그리며 자신의 모습에 깊이 집중했다. 젊은 시절의 자화상에는 의욕과 자신감이 넘쳐났다. 전성기 시절에는 고귀한 모습으로 자신을 그려 냈고, 노령의 렘브란트는 새로운 차원의 정신세계를 담은 자화상으로 승화시켰다.

이 자화상은 미묘하고 어둡고 극적인 깊이를 지닌다. 깊고 풍부하고 다채로운 톤으로 자신의 풍부한 심리를 포착하고 있다. 자화상은 외모의 변화뿐만 아니라 각 시기별 화가의 상황과 심리적인 상태를 반영한다. 그의 나이 43세, 이 작품을 제작하던 당시 렘브란트는 창조적인 작업의 전성기였다. 하지만 렘브란트는 수년간의 성공에도 불구하고 재정적 실패를 겪은 후 이 자화상을 그렸다. 이 자화상에서 감상자의 눈을 바라보는 화가의 시선은 깊고 인상적이다. 마치 작가 내면의 힘과 위엄을 표현하는 듯하다. 머리를 효과적으로 비추는 빛은 렘브란트의 왼쪽 어깨도 강조하고 있으며, 넓게 꽉 쥔 손은 덜 그려져 있다.

자화상 속 렘브란트의 자세는 1639년 암스테르담의 경매에 등장한 라파엘로의 유명한 초상화 〈발다사레 카스틸리오네의 초상〉에서 영감을 얻었다. 그 자세는 라파엘로의 초상화 그대로이다. 접힌 손과 어두운 천으로 덮인 왼팔도 라파엘로에게 영향을 받은 것이 분명하다. 렘브란트는 포즈, 의상, 표정 등을 차용하여 자신을 학식 있는 화가로 표현했다. 모피 망토를 입고 두 손은 그의 무릎에 올려놓았다. 커다란 베레모와 그의 턱뼈를 살짝 숨기는 높은 옷깃은 목 둘레를 둘러싸고 있다. 가장 표현이 빛나는 영역은 작가의 얼굴이다. 특히 얼굴의 풍부한 표현력이 시선을 끄는 작품이다. 얼굴의 피부는 두껍고 촉감이 좋은 색으로 묘사되

었으며 풍부하고 다양한 색상으로 칠해져 있다. 예술가의 신체적 노화와 인생 경험이 풍기는 정서적 효과를 잘 드러내고 있다.

렘브란트는 오른손잡이다. 그의 자화상에서 얼굴과 몸의 방향은 주로 화면의 오른쪽을 향한다. 하지만 이 그림은 반대이다. 몸의 방향이 화면의 왼쪽을 향하도록 그린 두 자화상 중 하나이다. 자화상을 그릴 때 렘브란트는 일반적으로 오른손잡이 화가에게 편리한 구도를 선택하였다. 거울을 이젤의 왼쪽에 배치하고 팔과 손에 의해 시야가 방해받지 않도록 한 것이다. 렘브란트의 자화상은 대부분 왼쪽의 거울을 보고 오른손으로 그리는 방법을 따랐다. 그런데 왜 이 작품은 다른 방향으로 그린 것일까? 인생의 큰 전환점에서 자화상의 변화를 통해 무언가 암시하는 것일까? 그가 그리던 일련의 방식과 다른 각도에서 그린 것은 의도적인 변화이다. 죽음! 자신의 심리 상태나 상황이 크게 변할 것을 암시했던 것일지도 모른다.

아메리칸 고딕

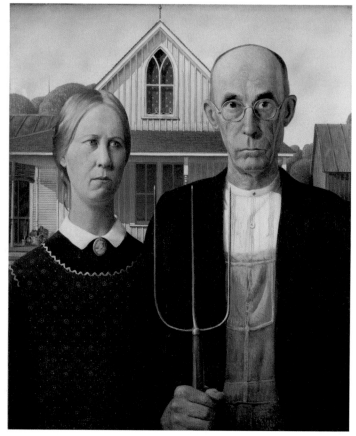

#그랜트 우드 #고딕 #농부 #대공황 #시카고 아트 인스티튜트

　이 그림의 제목은 집의 건축 양식을 따서 지었다. 어느 시골의 고딕 창문을 가진 목조 주택은 〈아메리칸 고딕〉이라는 걸작의 멋진 배경이 된다. 이 작품은 우연히 만들어졌다. 어느 날 운전하던 그랜트 우드는 독특하면서도 꼭 그려 보고 싶은 집을 발견했다. 이 집은 미국의 고딕

양식으로 지어진 작은 흰색 건물이었다. 그는 처음에 이 집의 구조적인 불일치에 주목했다. 고딕 건축은 대부분 석조이기 때문에 목조 구조의 집에 고딕 건축 양식을 빌린 창문은 흥미로운 이끌림이었다. 다음날 우드는 다시 찾아와 주택 소유자로부터 허가를 받고 그 집 앞마당에서 유화로 스케치를 한다. 그림은 고딕 건축 양식의 창문에서 보여 주는 길게 늘어진 수직성을 여러 곳에서 보여 준다. 인물의 길게 늘어진 얼굴은 고딕의 창과 닮아 있다. 큰 포크 같은 쇠스랑, 창문, 남자가 입고 있는 멜빵바지 등이 고딕의 수직성을 잘 나타낸다.

그림 속의 농부 가족을 보는 순간 감상자의 마음에는 애정 어린 반응이 일어난다. 미국 농촌에 대한 아련한 풍자화로, 사라져 가는 것들에 대한 추억이 담긴 작품이다. 여인의 오른쪽 어깨너머로는 농가에서 흔히 보이는 화분과 화초가 보인다. 오른쪽 화면에는 옆집의 또 다른 농가가 자리하고 있다. 우드는 자신의 옛날 가족사진을 참고하여, 여동생 낸 우드 그레이엄과 치과 의사 바이런 맥키비를 그림의 모델로 삼았다. 우드는 인물이 과거의 어느 시점에 살던 사람들이라는 느낌이 들도록, 제1차 세계대전 이전에 사용하던 노출이 긴 사진 촬영에 흔히 보이는 포즈로 그렸다. 그림을 위해 그는 여동생에게 20세기 초 미국 시골에서 유행하던 의상을 입히고 식민지 시기 장식이 인쇄된 앞치마를 두르게 하였다. 화면에 등장한 두 사람은 아내와 남편으로 해석할 수도 있지만, 작가는 이 둘의 관계를 부부가 아니라 부녀로 설정했다. 실제로 우드는 직접 쓴 편지 글에서 "그와 함께 있는 이는 그의 다 자란 딸입니다"라고 밝혔다.

사람들은 왜 이 그림에 열광하는 것일까? 다양한 해석이 따른다. 두 인물의 검소한 옷차림과 굳게 다문 입에서는 종교적인 인상이 풍긴다. 실제로 그림이 완성되었을 당시, 아이오와의 청교도들은 그림 속 아버지가 고집쟁이에 편협한 청교도 성서주의자로 해석되자 화를 냈다. 그림에 항의를 보냈던 사람들은 그림의 묘사가 자신과 비슷하다고 생각하는 사람들이었다. 한편, 이 작품을 완성한 지 얼마 되지 않아 대공황이 시작되었다. 이 그림은 확고한 미국 개척자 정신을 묘사한 것으로 해석되며 유명세를 얻었다. 혹자는 이 그림을 고풍스러운 애도의 초상으로 해석한다. 정오임에도 쳐진 2층 창문의 커튼과 울음을 참는 듯한 여성의 표정에서 근거를 찾는데, 여인은 옆에 있는 남성을 바라보며 애도하고 있다는 것이다. 이는 바로 과거에 잃었던 아버지에 대한 우드의 애도가 나타난 것으로 볼 수 있다. 한편, 어느 미술사가는 그림 속 두 인물이 우드의 부모를 모델로 한 것이라고 설명한다. 그림 속 여성이 이전에 우드가 작업했던 어머니가 착용한 브로치와 비슷한 것을 달고 있다는 것이다. 그 외에도 로마 신화의 플루토와 프로세르피나에 대한 초상화로 확대하여 해석하기도 한다. 감상자의 다양한 해석의 가능성을 열어 둔 이 그림은 미국 서민 생활사를 담아낸 생생한 작품이 된다.

사치, 평온, 쾌락

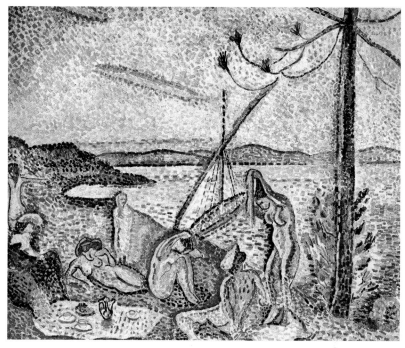

#마티스 #야수파 #보들레르 #색 #환상 #분할주의 #오르세 미술관

　마티스는 강렬한 색채의 화가이다. 야수처럼 길들여지지 않은 날것의 감정을 원색을 사용하여 표현한 야수파의 대표 작가이다. 스무 살 때까지 법률을 공부한 그는 1892년 파리로 가 본격적으로 미술을 공부하며 인상파, 신인상주의 등을 탐구했다. 이후 프랑스 남부로 그림 여행을 떠난 마티스는 앙드레 드랭과 함께 새로운 회화 기법을 발전시켰고, 이들은 '야수파'라 불렸다. 마티스가 주도한 야수파 미술 운동은 20세기 회화의 일대 혁명이었다. 대담한 원색의 색상은 마티스의 작품이 가지는

특징이다. 그의 개성적인 표현은 오늘날 색상의 가치를 이해하는 중요한 작업으로 평가받는다. 특히 보색 관계를 적극적으로 살린 밝고 순수한 색면의 효과는 순도 높은 마티스 예술의 확고한 스타일을 구축하였다.

〈사치, 평온, 쾌락〉은 야수파의 시작을 알리는 중요한 그림으로, 초기 마티스의 이름을 알린 작품이기도 하다. 이전에는 볼 수 없었던 환상과 여가를 기반으로 새로운 개념을 도입하여 작품을 제작했다. 이 새로운 개념은 신인상파의 기법과 혼합하여 화면의 향상된 변화를 보여 준다. 야수파 이전에 마티스는 옛 거장들의 작품을 복사하던 입문 시절을 거쳐 인상파의 영향을 받았다. 그는 세잔, 고흐, 고갱의 작품을 자주 구입하였으며 그들의 작업에서 깊은 영향을 받았고 영감을 얻었다. 1904년에 마티스는 프랑스 남부 생트로페에서 작업하며 여름을 보낸다. 이 작품은 그곳에서 신인상주의 화가 시냑과 그로스를 만나고 나서 그들의 영향을 받아 제작한 것이다. 다음 해 시냑의 권유를 받은 마티스는 이 그림을 공모전에 출품하기도 한다.

마티스는 이 그림에 어떤 신인상주의 기법을 적용했을까? 그는 시냑이 주장한 '색의 분할을 통한 조형 기법'을 활용하였다. 이것을 분할주의라고 하는데, 분할주의는 밝은 원색의 점들을 화면에 전략적으로 배치한다. 멀리서 보면, 분할된 색들이 혼색되어 보인다. 신인상파의 분할주의 기법은 마티스의 가장 중요한 작업 중 하나이다. 〈사치, 평온, 쾌락〉에서 마티스는 구체적인 인물이나 자연의 형태와 그 세부 사항을 단순화시킨다. 예술가가 의도적으로 이미지의 현실을 왜곡하는 인공 구조를 만든 것이다. 이것은 야수파 풍경의 특색이다. 마티스의 작품 대부

분에서 이 같은 특성을 찾을 수 있다.

　그림은 지중해의 어느 여름날, 환상의 천국을 연상시킨다. 마티스는 상징주의 시인 보들레르의 시집 《악의 꽃》에 나오는 〈여행으로의 초대〉라는 시에서 영감을 받아 이 그림을 그렸다. 그림의 제목인 〈사치, 평온, 쾌락〉 또한 이 시의 한 구절을 응용한 것이다. 1857년 발간된 이 시집은 감각적이고 에로틱한 미를 노래하여 풍기문란 혐의로 벌금을 내야 했고, 몇 편의 시는 끝내 삭제되었다.

95 누워 있는 누드

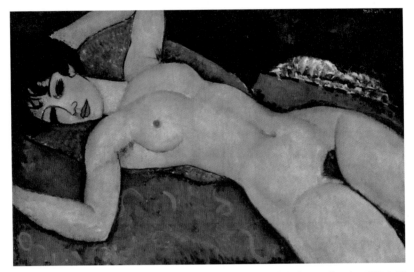

#모딜리아니 #모디 #눈동자 #사랑 #잔느 에뷔테른 #관능미 #개인 소장

잘생긴 남자, 당대 최고의 미남 화가 모딜리아니. 그는 뛰어난 외모로 주위에는 친구들이 몰려들었고, 여자 모델들의 인기를 한몸에 받았다. 자신을 모델로 써줄 것을 바라며 줄을 섰다고도 한다. 젊은 시절에는 술과 마약, 섹스에 빠지기도 했다. 본격적으로 파리에 입성하여 몽마르트르에 정착할 때 그는 '모디'라 불리웠고, 몽파르나스에서는 '아름다운 이탈리아인'의 전설로 불렸다. 항상 깔끔한 용모와 옷차림의 그는 모든 이들의 인기를 독차지했다. 모딜리아니의 이미지는 불타는 젊음, 알코올 중독, 폭풍 같은 사랑 혹은 내일이 없는 사랑 등으로 묘사된다. 하지만 그는 36세의 젊은 나이에 결핵에 걸려 사망한다.

모딜리아니가 그린 얼굴은 변형되어 있다. 목과 몸을 길쭉하게 늘려 놓기도 하고, 불균형을 강조하기도 하고, 눈을 도려낸 듯이 평면적이기도 하다. 장 콕토의 설명에 의하면, 변형된 얼굴은 그의 눈과 혼과 손에 의해 재구성되는 것으로 해석한다. 그는 수많은 초상화를 그리며 수많은 대화를 나누었을 것이다. 혹자는 병약한 어린 시절 집안에 머무르며 사람을 그리워한 경험이 내면 깊이 쌓인 탓으로 해석한다. 모딜리아니는 쉼 없이 사람들의 얼굴을 그리면서 그들을 판단하고, 감지하고, 사랑하고 또 비난하기도 하였다. 모딜리아니의 작품은 특색이 뚜렷한데, 그가 그리는 여인은 눈동자가 거의 없는 대신 단순한 색면으로 칠해져 있다. 그는 '왜 그림 속 모델의 눈동자는 없냐'라는 연인의 질문에 '당신의 영혼을 알게 될 때 당신의 눈동자를 그릴 것'이라고 말했다. 또한 인물의 목이 굉장히 길고 어깨가 좁다. 이러한 점은 사실 조각가가 되고자 했던 모딜리아니의 희망이 회화에 투영되었다고 볼 수 있다. 그 외에도 인물 외에 소품이나 사물이 거의 없다는 것도 그의 작품의 특징이다.

〈누워 있는 누드〉는 모딜리아니가 죽기 2년 전 완성한 그림이다. 매우 침착하며 성적으로 자신감이 찬 이 누드는 관능미와 힘을 간직하고 있다. 그림 속의 인물은 눈동자 없는 상태로 우리의 시선을 마주하고 있다. 스스로 내면의 깊은 곳까지 들여다보는 현대 여성의 당당한 전형을 그림의 힘을 빌려 표현하고 있다. 첫 번째 파리 개인전에 올렸던 이 그림은 미풍양속에 어긋난다는 이유로 전시가 철회되었다. 또한 이 그림을 제작하던 시기에 그의 건강은 더 악화되었지만, 그의 창작 활동은 점점 무르익어 갔다. 1914년부터 1919년까지 제1차 세계 대전의 영향으로 활동이 지연되었음에도 불구하고, 모딜리아니는 이 기간에 350개 이상

의 작품들을 제작했다. 그는 주로 많은 여인상과 화려한 누드화를 그렸는데, 그림의 주인공 중에는 영국의 작가 베아트리스 헤이스팅스와 잔느 에뷔테른 등이 있었다. 특히 잔느 에뷔테른은 모딜리아니의 영원한 연인이었다. 그의 딸을 낳았던 잔느는 모딜리아니의 죽음 이틀 후, 그를 따라 죽음을 선택했다. 지고한 사랑을 나눈 여인, 잔느 에뷔테른은 모딜리아니의 많은 작품에 등장했다.

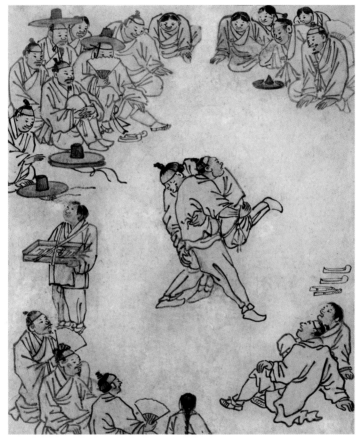

#김홍도 #단오 #단원풍속도첩 #씨름 #평민과 양반 #국립중앙박물관

　지성과 감성을 두루 겸비한 '천재 화가' 김홍도의 작품으로, 한국의 풍
속화를 대표하는 명작이다. 그의 풍속화첩인 《단원풍속도첩》에 속하여
널리 알려진 그림이다. 이 작품은 공책만 한 크기로, 보물 527호로 지
정되었다. 인물들이 입고 있는 무명옷을 표현한 붓자국은 담백하고 소

박하다. 부채, 신발, 엿을 담은 나무판 등 부수적인 소품도 각자의 용도를 알아볼 수 있게 절제된 터치로 묘사하고 있다. 김홍도의 뛰어난 조형 감각을 확인할 수 있다.

김홍도는 200여 년 전의 한순간을 포착한다. 어느 봄날, 모내기를 마친 단오 무렵에 22명의 사람이 모여 단판씨름을 지켜보고 있다. 화면의 구성은 두 무리의 구경꾼에 따라 나뉜다. 두 무리의 구경꾼은 위아래에 둥글게 배치했고, 가운데 공간은 씨름판을 위해 열어두고 있다. 그리고 힘을 겨루는 두 씨름꾼을 그려 넣어 그림의 중심을 잡았다. 왼쪽에 서 있는 엿장수는 구경꾼들의 관심 밖에 있으면서도 이 원형 구도에 도움을 주고 있다. 화면의 통일감에 변화를 준 것이다. 오른쪽 중앙 부분에 그려진 신발도 마찬가지다. 지루한 원형의 연결 부분에서 엿장수의 시선은 유일하게 씨름판 밖을 향하고 있다. 빈틈없이 짜인 구성과 함께 간결한 붓질로 풍부하게 묘사한 인물들의 표정과 열띤 구경꾼들의 분위기가 사뭇 흥미롭다.

화면의 위에서 아래로 그림을 읽어 내려가면 그림의 주제가 보인다. 그림 속의 양반, 서민, 아이들이 모두 모여 즐기고 있다. 이는 씨름의 막바지 순간으로, 구경꾼들의 자세는 시간의 경과를 알려 준다. 위쪽 화면에는 지겨운 듯 팔을 괴고 누운 구경꾼이 보이고 왼쪽 위, 부채로 얼굴을 가리고 있는 갓을 쓴 양반은 다리가 저리는지 한 손으로 왼 다리를 펴고 있다. 그의 오른쪽 옆은 다음 경기를 위한 후보 선수이다. 신발을 벗어둔 채, 후보 선수는 팔로 다리를 감싸 안고 잔뜩 긴장한 모습으로 출전 준비 중이다. 그 뒤도 후보 선수이다.

이 장면에서는 양반과 평민이 씨름 대결을 하고 있다. 하지만 승부는 평민 쪽으로 기울고 있다. 미간에 주름이 가득하며 패색이 짙은 선수는 옷차림이 단정한데, 그는 오른쪽 가장자리에 벗어놓은 두 쌍의 신발 중 가죽신의 주인이다. 나머지 짚신의 주인은 평민이다. 평민은 들배지기로 승권을 잡는다. 들배지기는 기운 좋은 장사가 상대를 번쩍 들어서 그대로 냅다 메다꽂는 기술이다. 양반이 지긴 분명히 졌는데, 어느 방향으로 넘어지게 될까? 아마 오른쪽으로 넘어질 것이다. 그 근거는 맨 아래 오른쪽 끝, 두 구경꾼의 독특한 자세와 표정에서 찾을 수 있다. 두 구경꾼은 턱을 치켜들고 입을 떡 벌리고, '어억'하는 소리를 내면서 상체가 뒤로 물러나 있다. 여기에 결정적으로, 패자가 넘어가는 방향을 확인이라도 한 듯 손으로 뒤의 땅을 짚고 있다. 화가는 승패의 실마리를 알려주기 위해 두 인물을 짙은 먹선으로 강조하고 있다.

씨름판에서 평민과 양반이 함께 씨름하는 일이 가능한 일이었을까? 조선 정조 연간이 되면 일반 서민 중에 경제적으로 큰 부를 축적한 사람이 늘어난다. 이들은 사회적으로도 힘이 생겨서, 점차 법도에 어긋나는 양반 행색을 하고 다니는 경우가 많아졌다. 심지어 양반의 지위를 사기도 했다. 아무리 나라에서 금지해도 완전히 막을 수 없었다는 기록이 많은 것을 보면, 신분 해체 현상이 일반화되었다는 뜻이다. 거꾸로 당시 몰락한 양반은 거의 평민이나 다를 바 없는 신세였다. 그래서 씨름을 좋아하는 양반은 씨름판에, 음악을 좋아하는 양반은 광대패에 들어가 평민과 함께 즐길 수 있었다. 한편, 이 그림에서 중요한 것이 빠져 있다. 바로 여자다. 여기에 여성은 없다. 만약 단 한 명이라도 구경꾼 사이에 앉아 있다면, 이는 조선의 그림이 아니다. 단옷날 조선 시대 여성들은

씨름판에 남자들과 앉아 있을 수 없다. 창포물에 머리를 감고 여인네끼리 모여 그네를 타거나 널뛰기를 했을 것이다. 이 그림을 통해서 사회전체의 풍속이 가지는 세밀한 시대 상황을 읽을 수 있다. 〈씨름도〉는 신분 해체가 진행되던 정조 시대의 사회적인 모습을 진솔하게 담은 최고의 풍속화이다.

우리는 어디서 왔고, 누구이며, 어디로 가는가

#고갱 #삶 #죽음 #고뇌 #보스턴 미술관

'우리는 어디서 왔고, 누구이며, 어디로 가는가?'

그림의 왼편 위 구석에는 고갱이 프랑스어로 적어 둔 문장이 있다. 이 질문은 누구나 생각해 볼 수 있지만, 개인마다 생각이 다르기에 대답이 어렵다. 이 작품은 피할 수 없는 인생의 과거, 현재, 미래를 생각하게 한다. 고갱은 자신의 그림이 문학적 용어로는 표현할 수 없는 추상적인 것이며 설명할 수 없는 특성이 있다고 말했다.

그림의 배경은 타히티이다. 23세 고갱은 파리에서 주식 중개인과 미술품 중개 상인으로 활동하면서 엄청난 돈을 벌었다. 그러나 11년 후, 파리 주식 시장의 추락으로 고갱의 경제적 상황은 악화되었고, 결국 그는 전업 화가의 길을 선택한다. 화가 고갱은 인위적이고 관습적인 모든 것을 피할 수 있기를 희망하며, 서구 문명을 버리고 원시의 세계를 찾았다. 파나마로 가던 그가 발견한 곳은 카리브해의 '꽃의 섬'으로 알려진

마르티니크였다. 이곳에서 작품을 제작한 경험은 고갱에게 결정적이었다. 단순하고 원초적인 세계를 통한 탈출의 첫 시도였고, 이후 그가 죽기까지 10년 간 새로운 탈출은 계속되었다. 본격적인 열대 지역의 생활은 타히티에서였다. 고갱은 이곳에서 많은 작업을 하고 원주민과 깊은 관계를 맺으며 살았다. 점점 타히티가 문명에 오염되자, 그는 순수한 원시의 세계라고 생각하는 곳을 다시금 찾아 떠났다. 히바오아섬과 당시 프랑스령 폴리네시아 마르키즈 제도의 섬이었다. 열대 환경과 폴리네시아 지역 문화의 영향을 받아 그의 작품은 새로운 힘을 얻었다. 하지만 그의 병세는 계속 악화하였고 고통을 달래기 위해 시작한 모르핀에 중독되었다. 병마와 약물 중독에 시달리던 폴 고갱은 1903년 사망하였다.

이 그림에 숨겨진 이미지들은 많은 이야기를 담고 있다. 우리는 어디서 왔고, 누구이며, 어디로 가는가에 대한 질문은 화면에서도 오른쪽, 가운데, 왼쪽 세 부분으로 나누어 표현하고 있다. 먼저 오른쪽에 잠자는 아이와 웅크린 세 여성은 생의 시작, 탄생이다. 세 여인 위쪽에 옷을 입은 두 여인은 고개를 숙이고 슬픔에 잠긴 듯 서 있다. 옷을 입은 여인은 문명을 상징하며, 문명은 미신적이고 원시적인 것과 대조를 이룬다는 사실을 보여 주는 장면이라고도 한다. 아기의 탄생을 보고 결국 죽음을 예견하는 것은 아닐까? 한편, 그림의 가운데 부분에 노란 여인이 우뚝 서 있다. 에덴의 동산에서 선악과를 따는 이브와 같은 자세를 취한다. 이 여인은 평범한 성인의 일상, 삶과 죄를 상징한다. 마지막 왼쪽 화면은 팔을 땅에 기대고 앉아 있는 여인과 죽음을 상징하는 노파가 귀를 막고 절규하는 듯한 모습으로 그려져 있다. 노인의 시선은 감상자를 향하여 무언가 말하는 듯하다. 두 여인의 오른편 위쪽에는 타히티섬에 전해

내려오는 전설 속 여신 '히나'의 조각상이 푸른색으로 그려져 있다. 여신 왼팔 아래 서 있는 여인은 고갱의 딸이다. 고갱은 히나 상 앞에서 딸의 환생과 영혼의 안위를 기원하는지 모른다. 작품은 전체적으로 여성의 생애 주기를 은유적으로 보여 주며 탄생, 일상, 죽음을 암시하고 있다.

수수께끼 같은 분위기가 이 그림을 지배한다. 고갱이 경험한 개인적인 고뇌에서 인류 공통의 질문을 던지고 있다. 혹자는 고갱이 자살을 시도했다는 이유로, 제목의 숨겨진 의미를 '온 곳도 없고, 아무도 아니며, 갈 곳도 없다'라고 해석한다. 과연 그럴까? 고갱이 마지막 열정을 다해 제작한 이 그림은 원시의 잃어버린 낙원과 생명의 순환을 보여 준다. 그리고 삶의 고통 속에서 수수께끼처럼 숨겨진 희망을 찾아보라고 한다. 큰 성공을 거둔 《달과 6펜스》의 저자 서머싯 몸은 직접 타히티로 떠나 고갱의 흔적에서 소설의 주제를 찾았다.

98 유령이 그녀를 지켜본다

#고갱 #소녀 #유령 #올브라이트 녹스 미술관

　고갱은 유럽 문명이 닿지 않은 이상적 원시로서 타히티를 바라보았다. 그러나 당시 프랑스의 식민 지배하에 있었던 이곳은 이미 유럽화가 진행되고 있었다. 고갱이 직접 본 타히티는 자신의 환상을 깨뜨렸다. 이미 유럽 복장을 한 타히티 사람들을 그리는 것은 의미가 없었다. 그래서 고갱은 사진가의 연출된 사진을 빌려와 이상화된 원시 속의 여인들을 상상으로 그렸다. 이러한 사실에 대해 고갱은 자신이 타히티를 상상의 장소로 만들었고 사진을 표절하였다고 고백하였다.

고갱은 자연의 모방이나 인상을 그리던 이전의 미술로부터 벗어나고자 했다. 원시로 떠난 그는 자신이 발견하고 상상한 신화들로 그림을 채웠다. 폴리네시아 신화와 전통이 사라지는 현실을 안타까워했던 그는 토속신, 신화, 의식을 다시 살려내기 위해 노력했다. 원시의 지역에 퍼져 있는 서로 다른 문화의 종교와 예술을 연구하고, 자신의 상상력을 동원하여 재조합하였다. 폴리네시아의 토속 신앙에 등장하는 달의 여신, 대지의 신, 신성한 산 등을 화면에 그려냈다.

타히티의 유령은 '투파우'라 부른다. 죽은 자의 영혼은 귀신처럼 세상을 떠돌다 여기 소녀의 방에 나타났다. 이 그림에 등장하는 타히티 소녀는 어두운 밤의 두려움에 떨고 있다. 그 지역에 전해 내려오는 귀신 혹은 유령의 존재를 인지하고 두려워한다. 고갱은 이 그림의 해석을 '유령을 상상하는 소녀' 혹은 '소녀를 상상하는 유령' 둘 다 가능하다고 말했다. 작업 당시 그는 이국적인 소설로 유명한 피에르 로티의 죽은 자의 영혼에 대한 설명을 참고했을 것이다. 피에르 로티의 작품에서는 유령을 '날카로운 송곳니를 가진 푸른 얼굴의 괴물'이라고 묘사했다.

한편, 폴리네시아에는 유령 혹은 영혼에 대한 많은 전설이 있다. 사람이 죽은 후, 유령은 하늘 세계 또는 지하로 들어가지만, 일부는 지구에 머물 수 있다. 이는 구천을 헤매는 귀신과 비슷하다. 많은 폴리네시아 전설에서 유령은 살아 있는 사람의 일에도 관여한다고 믿었다. 또한 그들은 질병을 일으키거나 심지어 평범한 사람들의 몸을 침범한다. 죽은 자의 유령은 어두울 때 해변을 따라 방황한다. 시간이 지나면 방황하던 영혼은 결국 악하게 변해, 돌아 다니며 무고한 사람을 해칠 기회를 기다

린다. 폴리네시아인들에게 지하 세계는 서민들의 영혼이 가는 황무지의 영역으로 여겨졌다. 지하 세계에 들어온 영혼은 보이지 않았지만, 어떤 이유로든 지상에 남아 있던 영혼들은 특별한 인간에게 보일 수 있었다. 고갱은 바로 그 영혼을 본 인간이 아닐까? 고갱은 그림 속 두려움의 대상인 유령을 소재로 떠올린 것이다. 타히티섬을 배회하다 찾아온 원주민들이 믿고 있던 유령 말이다.

#세잔 #사과 #현상학 #입체파 #오르세 미술관

세잔의 사과가 있는 정물화는 미술사에서 매우 독특하고 중요한 의미를 지닌다. 사과는 세잔의 그림에서 화가의 특징을 말해주는 중요한 주제였다. 사과 하나로 당대 미술사를 평정한 화가라고도 한다. 세잔은 40년 이상의 시간 동안 수백 개의 사과를 그렸다. 그는 작업의 상당 부분을 사과 그리기에 집착했다. 어느 소설가의 표현처럼, 여인을 그려도 사과처럼 그렸다. 그에게 사과는 결국 이해 가능한 대상으로 보았고 사과를 그리면서 평생 풀어야 할 과제로 여겼다. 우리는 이제 변하지 않는 사과의 본질적인 것을 보여 주는 세잔의 정물화를 쉽게 대면하게 된다.

사과가 견고하며 튼튼해 보인다. 이 그림은 흰색 과일 그릇, 흰색 천과 접시, 꽃으로 장식된 물병 그리고 사과와 오렌지가 있는 정물을 표현하고 있다. 첫인상은 무언가 어색하다. 전통적인 정물화 표현법과는 다르게 그려져 있다. 아카데미의 원근법이나 사물의 입체감을 주기 위한 명암법은 찾아보기 어렵다. 세잔은 사진과 같은 묘사나 기계적인 데생을 무척이나 혐오했다. 세잔의 정물화는 구도와 시점에서도 독특한 양상을 보인다. 추상에 가까운 형태와 색채에 집중한 세잔은 견고한 조형을 이루는 화면을 추구했다. 사물을 보고 그리는 그림에서 화가가 재구성하고 창조하는 그림으로 나아간 것이다. 세잔의 혁신은 사과라는 무미건조한 주제를 위대한 미술로 끌어올렸다.

프랑스의 철학자 메를로퐁티는 세잔의 작업을 자신의 책《세잔의 의심》에서 현상학의 대상으로 설명하였다. 책 제목에서처럼 세잔은 끝없이 대상을 의심하면서 반복하여 그린다. 이 책은 세잔이 눈에 비친 형상을 어떻게 지속해서 지각하며 생생한 조형 언어로 만들어나갔는지 서술한다. 그는 세잔의 회화를 자신의 철학적 분석의 대상으로 삼았고 자신의 철학과 일치하는 것으로 여겼다. 세잔은 그림이 다시 돌아오지 않을 순간을 잡아두는 것이라 생각했다. 눈에 보이는 것을 생각하기보다는 느끼고 싶어 했으며, 수많은 사과를 그리면서 보는 것이 곧 만지는 것이 되는 경지를 추구했다. 즉, 눈으로 보는 것에서 만족하지 않고 촉각적인 화면을 만들어나간 것이다. 세잔의 촉각적인 화면은 대상을 그릴 때 붓 자국마다 공기, 빛, 형태, 색채 그리고 구성을 포함한 견고한 화면을 만들었다.

세잔은 왜 파리를 정복한 화가, 혹은 현대 미술의 아버지로 불리는 것일까? 파리의 개인전을 통해 대중적 인기와 재정적인 성공이 있었지만, 세잔은 예술적인 고립 속에서 작업하기로 했다. 그는 주로 파리에서 먼 남프랑스에서 머무르며 작품 활동을 지속했다. 입체파의 선구자였던 세잔은 초상화, 정물화 그리고 풍경화에 기하학을 적용하였다. 자연을 원기둥과 구, 원뿔로 다루고 싶어 했다. 또한 자연을 단순화시킬 때 기하학적인 모양으로 변한다는 사실에 관심을 가졌다. 결과적으로 그는 구조적으로 간단한 형태와 색채를 사용하였다. 세잔의 새로운 조형론은 피카소와 브라크 등 입체파에 가장 큰 영향을 미쳤다. 입체파는 같은 물체를 다양한 관점에서 바라보며 형상을 재구성하는 실험을 하게 되었다. 세잔이 죽고 1년 후, 그의 회고전은 큰 반향을 일으켰으며 세잔은 19세기의 가장 영향력 있는 화가로 평가받았다. 아직까지도 그는 현대 미술의 발전에 크게 이바지하고 가장 큰 영감을 준 화가로 손꼽힌다.

100 몽마르트르 거리

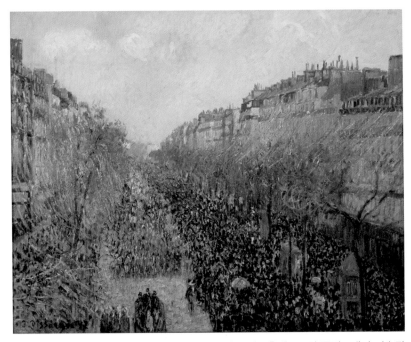

#피사로 #마르디 그라 #축제 #도시 풍경 #해머 미술관

가장 훌륭한 근대 풍경화가 중 한 명인 카미유 피사로는 인상파의 대부라 불렸다. 나이도 많았지만, 여덟 차례의 인상주의 전시회에 모두 참여한 유일한 화가였기 때문이다. 그가 활동하던 당시 그의 작품은 마네의 도발적인 그림처럼 널리 알려지지는 않았다. 그의 풍경화는 다정하고 경쾌한 붓자국으로 포근함을 주었고, 구도는 안정적이었다. 그의 성격은 온화하였고 동료들로부터 존경을 받았다. 특히 세잔은 피사로를 아버지처럼 여겼고, '우리는 모두 피사로의 가지'라고도 말했다. 피사로

의 영향 아래 세잔의 그림은 한층 밝아졌다.

피사로는 신인상주의 화가 쇠라와 시냑의 점묘법에서 작업의 영감을 얻기도 했다. 1880년대 후반, 피사로는 신인상주의를 추구했으며 쇠라처럼 과학과 색 이론으로 색채를 분할하였다. 색이 어두워지는 것을 피하기 위해 물감을 섞는 대신 병치 혼합을 택했는데, 멀리서 보면 시각적인 혼합이 이루어져 밝고 명쾌한 그림이 되었다. 제8회 인상파 전시회에 〈그랑드 자트 섬의 일요일 오후〉의 출품을 쇠라에게 권유한 것도 피사로였다. 이날 전시에서 가장 큰 관심을 끈 것은 쇠라의 작품이었다. 이 전시회는 실질적으로 인상파 전시회의 마지막이었고 신인상주의와 상징파 등 새로운 미술 운동의 출발점이 되었다.

이 그림은 파리 몽마르트르 거리의 다른 시간과 계절을 묘사한 14개 연작 중 일부로, 호텔 발코니 창에서 거리를 내려다보고 그린 풍경화이다. '마르디 그라' 혹은 '파리의 카니발'이라고 부르는 축제에 참여한 수많은 행렬이 지나가고 있다. 카니발이라는 단어는 '살을 제거하다'라는 중세 라틴어에서 유래했다. 즉, 그리스도의 고난에 동참하는 사순절 동안 식탁에서 고기를 제거한다는 의미이다. 사순절에는 고기나 진미를 삼가야 했기 때문에, 사순절이 시작되기 전에 고기와 음식들을 먹으며 즐기는 것이다. 마르디 그라 축제 동안에는 밴드와 무도회가 이끄는 행렬이 절정을 이룬다. 이 그림은 바로 이 행렬이 몽마르트르 거리를 지나갈 때 빠르게 그려낸 것이다.

활기찬 도시의 풍경은 인상파의 주된 소재였다. 처음에는 수수하고

담담한 시골이나 전원의 풍경을 주로 작품에 담았지만, 점차 그는 대부분의 인상파 화가들과 같이 산업화된 도시 풍경에 눈을 돌렸다. 르누아르, 마네, 모네, 쇠라의 작품에서도 도시 풍경은 자주 등장했다. 공원, 카페, 연주장, 술집, 야유회, 번잡한 거리부터 교각, 기차, 선박, 경마장까지 다양했다. 피사로의 후기 작업에도 도시 풍경이 자주 나타난다. 피사로의 온화한 성격과 부드러운 감수성은 도시 풍경에 고스란히 나타난다. 빛과 색의 효과에 있어서도 부드러운 색상이 이 그림의 중심을 이룬다. 이 작품은 피사로가 노년기의 시력 약화로 시각적인 분별이 힘들 때 제작한 마지막 주요 작품 중 하나이다. 만년에 그는 주로 파리, 루앙, 르 아브르 등 도시의 호텔 방에서 풍경을 내려다보고 그린 연작을 많이 제작하였다. 도시 풍경에도 그림에 호흡과 생기를 불어넣는 힘과 빛의 효과를 민첩하게 포착하는 감각은 변함이 없었다. 그리하여 이 그림처럼 도시 풍경을 그리면서 내밀한 감성으로 부드럽고 평온한 그만의 화풍을 만들어 냈다. 피사로는 인상주의 화가들 사이에서 중요한 인물이 되었고 후기 인상주의 화가들도 그를 존경했다. 피사로는 부드러운 색상으로 그린 작품 1600여 점을 남겨 놓고 1903년 세상을 떠났다.

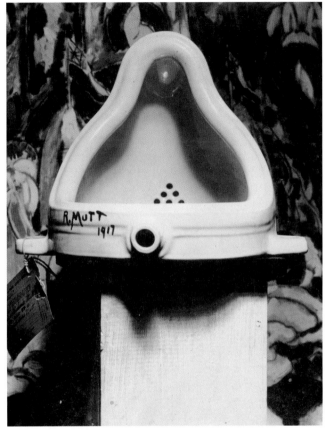

#뒤샹 #소변기 #기성품 #다다 #개념미술 #조르주 퐁피두센터 외 다수

세계 명화의 반열에 변기가 오르다니 말이나 될 법한가? 하지만 〈샘〉
은 현대 미술 최고의 작품 중 하나이다. 천재 화가 뒤샹의 도전은 서양
미술사의 획기적인 전기를 마련했다. 그는 공장에서 만들어진 기성품에
제목을 붙여 전시하는 것만으로도 작품이 될 수 있다는 것을 보여 주었

다. 그는 'R. Mutt'라는 가명을 이용해 전시용 조각품으로 마련한 도자기 소변기를 뉴욕 독립미술가협회 전시회에 출품했다. 필라델피아 출신의 어느 알려지지 않은 작가로 가면을 쓴 뒤샹의 출품작이었다. 아무도 이 작품의 주인이 뒤샹인지 알지 못하였고, 작품은 전시장의 천덕꾸러기가 되어 보이지 않게 칸막이 뒤에 가려져 있었다. 이에 화가 난 뒤샹은 전시 위원직을 사임했다. 〈샘〉은 전시가 끝나고 얼마 후에 사라졌는데, 뒤샹의 전기를 쓴 톰킨스는 누군가 쓰레기로 착각해 버렸다고 추정했다. 이후 1950년 뉴욕에서 전시한 버전을 시작으로 몇 개의 복제품들이 만들어졌다. 오늘날의 전시 작품은 뒤샹의 생애 동안 그의 동의에 따라 미술상이나 전시 큐레이터의 주도하에 만들어졌다. 그들은 모두 원본이 아니라 사진을 참고해 복제한 것이다. 이들 작품은 공식적으로 갤러리에 전시되었고, 원본과 같이 'R. Mutt 1917'이라고 서명하고 날짜를 기입했다. 뒤샹이 의도한 대로 어느 소변기를 선택한 아이디어만으로 작품이 다시 살아난 것이다.

파리 국립예술학교 입학에 실패한 뒤샹은 루앙의 판화제작소 인쇄 학위를 받고 신문 풍자화가로 활동하였다. 화가로 살 것인가 고민하던 뒤샹은 당대의 화가, 무용가, 문인 등 여러 예술인과 교류하며 결국 예술가의 길을 걷는다. 인상파, 야수파, 입체파 등 일련의 미술 양식을 연구하던 그는 작품의 소재가 되는 사물이나 인물에 집착하는 것을 거부했다. 뒤샹은 실제 사물을 사용한 작품으로 상징주의와 입체파의 융합을 시도했다. 물건과 기성품에 집착하는 그의 작업 방식은 전위적인 미술 운동 다다dada에 매우 가까웠다. 뒤샹은 박물관이나 미술관 같은 지배적인 예술 기관이 만들어놓은 전형적인 예술에 적극적으로 반대하던

다다 예술가들에게 많은 영감을 받았다. 시간이 지나면서 그는 시간, 속도 및 움직임의 분해에 관심을 가졌다. 1926년 〈아네믹 시네마〉라는 새로운 형태의 실험 영화를 만들었다. 움직이는 원반을 만들고 원반 위에 '블랙 유머'를 나선형의 순서대로 나열한 후 촬영한 것이다.

뒤샹의 〈샘〉은 미술에 관한 새로운 생각이며 혁명이다. 그는 예술과 미학의 개념에 대한 성찰을 새롭게 이끌어 냈다. 사실주의 미술의 반대편에 있던 그는 작가의 생각 자체가 미술이 될 수 있다는 개념 미술의 길을 열었다. 예술가로 살아오며 가장 만족스러운 것이 무엇인지 묻는 질문에 뒤샹은 이렇게 답했다. "저는 정말 멋진 삶을 살았습니다. 무엇보다 제 인생 자체를 예술 작품으로 만들기 위해 노력한 것이 가장 만족스러웠습니다." 뒤샹 이후로 미술은 기교나 기술적 요소보다 계획이나 발상을 중시하는 경향이 강해졌다. 하지만 뒤샹의 〈샘〉은 여전히 질문을 남긴다. 예술 작품을 예술로 인정해 주는 것은 과연 무엇인가? 미술가는 직접 작품을 만들어야 하는가, 작가의 아이디어로 선택만 해도 되는가? 미술가에게 기술이 중요한가, 창의적인 발상이나 계획이 중요한가?

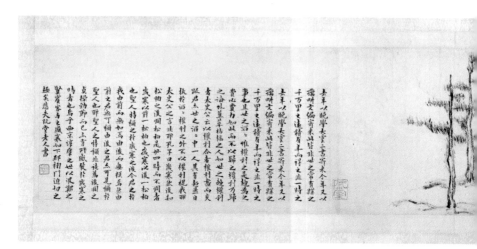

#김정희 #유배지 #제자 #집 #장무상망 #추사 #금석학 #국립중앙박물관

　나무 네 그루와 소박한 집 한 채, 추운 겨울이다. 화면의 많은 여백
은 횡하고 추운 느낌을 더 부각시킨다. 이 쓸쓸한 집에 사는 이는 누구
일까? 추사 김정희이다. 조선 말기 최고의 문인화가이자 서예에 능했던
그는 윤상도 사건에 연루되어 제주도에서 귀양살이를 하게 된다. 〈세한
도〉에는 선비의 올곧고 꿋꿋한 의지가 담겨 있다. 그는 대문 밖으로 한
발짝도 나가지 못하는 위리안치형을 받았으며, 홀로 제주 유배지에서 9
년간 살게 된다. 그림에는 섬 생활의 외롭고 쓸쓸한 감정이 고스란히 배
어 있다. 까슬까슬한 마른 붓으로 쓸듯이 그려낸 마당의 흙 모양새는 서
글프기까지 하다.

　〈세한도〉는 스승이 제자에게 준 선물이다. 김정희의 제자 이상적은

모든 것을 잃고 귀양살이를 하는 스승에게 두 차례나 북경으로부터 귀한 책을 구해다 준다. 이 그림은 그가 제자 이상적에 대한 고마움을 담

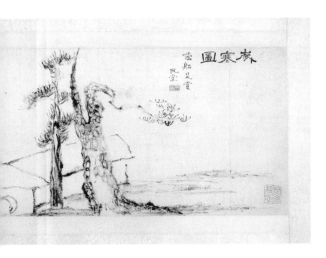

은 그림이다. 한 사람이 어려움에 부닥쳤을 때, 주변 사람의 진정한 모습을 볼 수 있다. 세상이 온통 권세와 이득을 좇느라 분분하고 어제의 벗이 오늘의 원수가 되는 현실을 체감한 추사는 제자의 지극한 성의에 감격하여 깊은 뜻을 그려 냈다. 사랑하는 제자의 인품을 한겨울에도 잎이 시들지 않는 소나무와 잣나무의 지조와 절개에 비유하였다. 그림의 끝부분에는 김정희의 발문이 붙어 있고, 이어서 이 그림을 받고 감격한 이상적의 글이 적혀 있다.

유배지의 허름한 초가집은 차분하고 단정하다. 남들이 보건 안 보건, 미워하건 배척하건 아랑곳하지 않고, 그는 이 집에서 스스로가 지켜 나아갈 길을 묵묵히 걷고 있던 것이다. 메마른 붓으로 반듯하게 이끌어 간 붓놀림은 조금도 허둥대지 않는다. 창이 보이는 전면은 반듯하고, 역원근법처럼 뒤로 갈수록 넓어지는 벽은 듬직하며, 기울인 지붕 선은 기개를 잃지 않았다. 집 앞에 우뚝선 두 소나무 중 오른쪽 아름드리 노송은 김정희 자신을 상징한다. 뿌리는 대지에 굳게 박혔고, 한 줄기는 하늘로

솟았는데 또 한 줄기가 길게 가로 뻗어 차양처럼 펼쳐있다. 그 옆에 곧고 젊으며 변함없이 푸른 소나무는 제자 이상적이다. 집을 지탱해주는 것은 바로 저 변함없이 푸른 소나무들임을 표현하고 있다.

　이 작품은 여러 글과 도장으로 그림의 내용을 암시하고 있다. 화면 오른쪽 위에 그림의 제목 〈세한도〉와 '우선藕船 이상적에게 이것을 준다'라는 글이 적혀 있다. 그리고 김정희의 다른 호 완당阮堂이라 쓰여 있고 그의 낙관이 찍혀 있다. 그리고 오른쪽 아래 '오랫동안 서로 잊지 말자'라는 뜻의 장무상망長毋相忘 인장이 있다. 이 글귀는 2000년 전 중국의 막새기와에 적혀있던 글귀이다. 역관이 되어 북경에 간 이상적은 청나라의 문인 16인과 같이한 자리에서 스승이 보내 준 작품을 소개했다. 그들은 〈세한도〉에 담긴 고고한 품격에 감동하고 두 사제 간의 아름다운 인연에 마음 깊이 감격하며 예찬하는 시와 글을 썼다. 이상적은 이를 긴 두루마리로 엮어, 귀국하는 길로 곧바로 유배지의 스승에게 찾아가 보였다. 이 얼마나 아름다운 이야기인가? 금석학과 고증학을 전수받고 역대 명필 연구로 추사체를 창안한 추사, 모든 학문과 예술 분야에서 천재적 기질을 보였던 김정희, 그는 자신의 젊은 날의 초상을 제자 이상직에게서 떠올렸을 것이다.

103 밤을 새우는 사람들

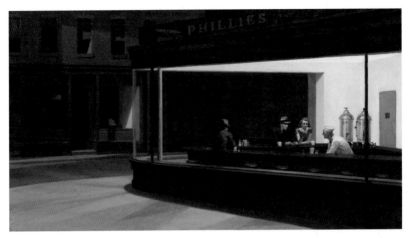

#호퍼 #밤 #도시 풍경 #시카고 아트 인스티튜트

밤의 도시는 적막하다. 이 작품은 마치 영화의 스틸 사진 같다. 20세기 도시 풍경을 나타낸 그림 중 널리 알려진 작품이다. 호퍼가 남긴 걸작으로, 어두운 밤을 지새우는 사람들을 보여 준다. 소외된 대중 사회 혹은 현대 도시의 익명성을 잘 드러내고 있으며, 대중문화에서도 많은 패러디의 모델이 되었다. 그 명성은 문학, 영화, 음악, 연극과 오페라 그리고 만화 〈심슨〉에 이르기까지 다양하다.

잠도 자지 않고 무엇을 기다리는 걸까? 익명의 사람들은 굳은 표정을 하고 있으며, 대도시의 고독과 밤의 적막이 작품 전체에 흐르고 있다. 이 그림은 호퍼가 존경하던 헤밍웨이의 소설들에서 영감을 얻었다. 특히 단편 소설 〈살인 청부업자들〉의 첫 장면과 비슷하다. 이 소설의 시

작은 한 남자를 죽이기 위해 어느 한가한 간이식당에 두 남자가 들어오는 장면을 서술한다. 단편 소설 속에 겉돌기만 하는 등장인물의 대화나 이야기 전반에 흐르는 모호함은 호퍼의 그림이 가지는 분위기와 무척 닮아 있다. 특정한 각도와 조명의 분위기는 극적인 긴장감을 조성한다. 화면 중앙에 등을 보여 주는 한 남자가 혼자서 무언가를 먹고 있다. 맞은편에는 부부 혹은 연인처럼 보이는 두 사람이 앉아 있다. 붉은 옷을 입은 여인과 중절모를 쓴 매부리코 남자는 가까이 앉아 있다. 손이 거의 닿지만 말을 나누지는 않는다. 창밖의 맞은편, 불 꺼진 상점은 영업 종료 후 도시의 적막함을 보여 준다. 또한 식당의 출입구가 없어 등장인물들은 새장이나 수족관 안에 갇힌 듯하다. 이 얼마나 쓸쓸하고 단절된 도시의 풍경인가.

세계 대전과 미국의 대공황을 거쳐 풍요의 시대를 살았던 호퍼는 미국인들이 가진 일종의 정신적 공황과 허무주의, 고독을 도시 속에서 경험했다. 그는 도시의 풍경에 익숙했으며, 도시 풍광과 일상의 장면을 자주 스케치로 남겼다. 그리고 작업실에 돌아와 스케치한 것들을 바탕으로 수정하고 조합하여 완성하는 방법으로 그림을 제작했다. 한편, 호퍼와 그의 아내 조세핀은 연필을 사용하여 스케치에 대해 상세한 기록을 남겼다. 마치 일기처럼 그리고 쓰고 줄곧 보관한 아내의 노력으로 그림의 주제에 대한 추가적인 정보를 자세히 알 수 있다. 예를 들면, 갈색머리의 여인이 먹는 샌드위치, 체리 나무 카운터, 금속 탱크, 부엌문, 유리창 아래 화려한 비취색 타일, 붉은 벽돌집, 레스토랑 꼭대기의 필리스 간판, 단돈 5센트의 시가 등이다. 특히, 그녀의 서술 '어두운', '불길한' 등으로 보아 등을 보여 주는 왼쪽 사나이가 수상하다. 그가 바로 헤

밍웨이의 단편에 등장하는 청부 살인업자일 것이다.

호퍼는 이 그림의 외로움과 공허함에 대하여 특별한 의미를 부여하지 않았다. 다만 그는 무의식적으로 대도시의 외로움을 그리고 있었다고는 말했다. 이 작품은 여러 개의 스케치를 바탕으로 재구성한 것이다. 호퍼가 기획한 구도는 영화의 각본처럼 짜임새 있게 이루어져 있다. 화가의 상상으로 재구성된 이 그림의 실제 장소는 호퍼가 살던 동네의 식당이다. 호퍼는 그리니치 애비뉴의 한 레스토랑을 모델로 삼았으며, 거리의 장면을 단순화하고 레스토랑을 더욱 크게 그렸다. 현재 이곳은 주차장으로 사용 중이다. 이제 그림 속 밤을 새는 사람들은 오간 데 없으며, 밤을 밝히던 레스토랑도 없다. 빈터의 주차장에는 자동차만이 들락거린다. 현실과 달리 그림은 현대인의 외로움을 달래듯 실제보다 화려하고 아름답게 우리 눈앞에 펼쳐져 있다.

#클레 #음악 #상상 #색 #퇴폐 예술 #동심 #뉴욕 구겐하임 미술관

클레는 화가이자 음악가이다. 음악가 집안에서 자란 클레의 작품에
는 음악적인 요소가 많다. 어릴 때부터 배운 바이올린 연주는 프로급이
었지만, 그는 음악이 아닌 미술의 길을 선택했다. 음악은 클레의 그림을
이해하는 중요한 하나의 열쇠이다. 그의 작품은 표현주의, 입체파, 초

현실주의를 포함한 여러 예술 형식과 관계되었지만 정확한 분류가 어렵다. 그의 표현은 꿈, 시, 음악을 암시하고 때로는 단어 또는 음표가 삽입되어 있었다. 말년의 작업은 상형 문자나 기호 등에서 가져온 선으로 상상의 화면을 채웠다. 그의 작품은 해석이 어려웠음에도 대중에게 놀라운 인기를 얻었다. 클레는 현대 미술에서 가장 사랑받는 인물 중 한 명이다. 그의 아름다운 색상과 단순한 기하학적인 형태에는 마법 같은 유머와 위트가 풍겨 나온다.

경쾌하게 떠오르는 빨간 풍선은 하늘을 비행하는 열기구이다. 기하학적 블록 모양은 도시의 지붕을 나타내며, 열기구를 타고 위에서 내려다본 풍경을 암시한다. 하늘 높이 올라간 빨간 풍선은 도시 위를 지나 날아가고 있다. 기하학적 모양과 매력적인 도시 풍경은 상상이다. 그리고 섬세하게 변조된 색상도 클레의 상상에서 나온 것이다. 1914년 튀니지를 방문했을 때, 그는 갑자기 색채에 매료되었다. 이후 클레는 선명한 색채를 자각하고, 화풍을 바꾸었다. '색상이 나를 소유하고 있다. 나와 색은 일체이다. 나는 화가이다'라고 일기에 적은 것도 그때의 일이었다. 풍부한 색채를 자랑하는 클레의 작품은 대부분 이 여행 이후의 것이다. 그는 자연을 모방하거나 대상의 색을 묘사하기보다는 자유로운 상상의 색상이 주는 느낌을 다양하게 표현했다. 또한 클레는 제작 기법에 있어서도 실험적이었는데, 종종 유화와 수채화처럼 완전히 구별되는 페인팅 방법을 같은 그림에 실합했다. 그는 일반적인 캔버스에 유채로 그림을 그리는 경우가 많지 않았다. 대신 신문지, 판지, 천, 붕대 등에 유채, 수채, 템페라 등의 여러 그림 재료를 사용하여 그렸다. 〈빨간 풍선〉에서도 분필 가루를 활용하여 특별한 바탕칠을 시도했다. 이 실험적인 바탕

칠은 천의 질감으로 인해 미묘한 효과를 만들어 냈다.

클레는 스위스인 어머니와 독일인 아버지 사이에서 태어났다. 그는 종종 스위스인으로 묘사되지만 사실상 그는 평생 독일 시민으로 살아야 했다. 클레는 두 번이나 스위스로 귀화를 신청했지만 불가능했다. 1933년 히틀러의 집권 이후, 그는 국가 사회주의자들에 의해 퇴행한 예술가로 구분되었고 정치적으로 신뢰할 수 없는 화가로 낙인찍혔다. 1937년 뮌헨에서 시작한 '퇴폐 예술' 순회 전시회는 베를린, 라이프치히, 뒤셀도르프, 잘츠부르크로 이어졌다. 클레의 작품을 포함하여 중요한 현대 미술가의 작품들이 압수되었다. 명예를 크게 훼손당한 그는 독일을 떠나기로 한다. 불합리한 독일의 예술계의 상황에 스위스로 귀화를 시도하였으나 좌절되었다. 이후 1939년 두 번째 귀화 신청서를 제출했으나 받아들여지지 않았다. 다음 해 독일의 요양소에서 61세의 나이로 건강이 악화하여 사망했다. 클레의 작품은 제1차 세계 대전으로 인하여 몰락의 위기에 처한 유럽 문화의 전통에 색다르고 참신한 작품을 선보였다. 동심의 그림을 모방한다는 비판을 받기도 하지만 클레의 그림은 친밀하고 생동감 넘치며 행복한 정신을 담고 있다. 수수께끼 같은 클레의 그림은 대부분 크기가 작다. 하지만 독특하고 선명한 색감은 많은 사람의 마음에 넓고 크게 남아 있다.

105 새우

먹의 농담濃淡만으로 그린 새우가 생생하다. 제백석의 수묵화다. 다양한 전통의 기법을 익힌 그는 가장 널리 알려진 중국 화가 중 한 명이다. 꽃과 새우 그림 그리고 산수화에도 능한 그는 전통 문인화와 순박한 민간 예술 양식의 융합을 통해 존경받는 최고의 화가였다. 그는 동아시아의 정신을 현대적으로 가장 잘 해석해 낸 작가로 알려져 있다. 독보적인 작품 세계를 펼치는 그는 '중국의 피카소'로 불리기도 했다.

그는 전통적인 붓, 먹, 종이를 사용하고 독특한 화풍으로 중국의 전통을 따랐다. 유년기에 청나라 미술 이론서 《개자원화보》를 보고 모사하며 임모의 전통을 게을리하지 않았다. 항상 새로운 그림을 그리는 데 관심이 있었기에, 친근한 주변의 모든 것을 그려냈다. 그림의 소재는

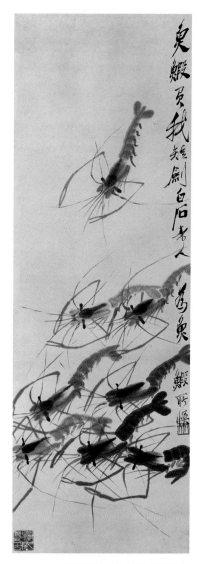

#제백석 #수묵화 #문인화
#전통 #랴오닝성 박물관

인물, 동물, 풍경, 꽃, 야채 등 다양했다. 그중에서도 새우는 수십 년 동안 그려온 가장 좋아하는 주제였다. 그는 어린 시절 연못에서 발견한 이 갑각류에 처음 관심을 가졌고 나중에는 더욱 잘 관찰하기 위해 큰 그릇에 몇 마리를 키웠다. 수년 동안 이전 시대의 유명한 새우 그림을 반복적으로 연구하고 모사했지만, 차츰 자신만의 기법을 완성하여 새우를 그려냈다. 제백석은 새우의 앞 집게를 그리기 위해 가는 철사 같은 획을 사용하고, 앞으로 솟은 더듬이는 미세한 선을 적용하였다. 몸통에 붙은 다리는 빠른 터치로 처리했다. 마침내 매우 인상적이고 독특한 스타일의 새우 그림은 많은 사람들의 눈을 즐겁게 했다.

40세가 된 후 그는 중국의 여러 명승지를 여행하며 많은 영감을 얻었다. 기암괴석과 아름다운 강이 흐르는 빼어난 풍경을 보고 산수화에 눈을 뜨게 되었다. 이후 그의 산수화는 임모의 흔적이 사라지고, 화조화(꽃과 새를 그린 그림)의 필법도 섬세함에서 간결함을 중시하는 방향으로 변했다. 그의 화법은 정교한 붓놀림과 세심한 묘사가 살아 있는 공필화에서 생각을 자유롭게 표현하는 사의화로 바뀌기 시작한 것이다. 제백석의 성숙기는 50대 중반이었는데, 그는 근면성실한 생활과 끊임없는 노력으로 민간예술가에서 신문인화가로 알려졌다. 시적 영감과 문인화 기풍이 완벽한 조화를 이루며 새로운 문인화의 길을 개척한 것이다.

그는 끊임없는 노력의 대가였다. 청일전쟁 시기, 일본인들의 강압적인 요구에 그림을 팔지 않겠다는 글을 써 붙였으나 붓은 절대 놓지 않았다. 또한 세계 2차 대전 동안 중국에서는 많은 전통 예술 작품과 문화가 더는 가치 없는 것으로 비판받고 파괴되었다. 하지만 여전히 존경의 대

상이었던 그는 '전국인민대표대회'에 선출되었고 전국예술가협회의 명예 회장이 되었다. 한편, 중국이 해방된 후에는 모택동에게 극진한 애호를 받는다. 국가 '인민예술가'라는 높은 칭호를 받았고, 세계평화평의회에서 국제평화상도 받았다. 그는 혁명적인 중국 전통문화의 가치에 대한 지속적인 헌신을 통해 최고의 화가로 자리매김했다. 20세기 중국 회화는 중국 예술이 전통에서 현대로 넘어오는 발전 과정을 보여 주는데, 서양 예술을 들여오는 과정에서 기존의 것과 서양 예술이 서로 충돌하고 융화되는 등 복잡한 양상을 보여 주었다. 하지만 그의 독특한 점은 대부분의 당대의 다른 예술가들과 달리 그의 작품이 서양의 영향을 받지 않았다는 것이다. 자연의 은둔자처럼 전통에 기반을 둔 그만의 개성 있는 화풍으로 법고창신하였다. 그는 화려한 말년을 뒤로하고 93세에 세상을 떠났다.

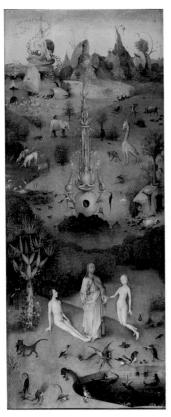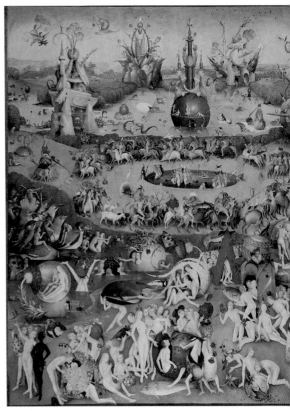

#보스 #제단화 #환상 #상징 #천국 #지옥 #프라도 미술관

　판타지 같은 이 작품은 초현실주의 화가들에게 끊임없는 영감을 주었다. 〈세속적인 쾌락의 동산〉은 네덜란드 화가 히에로니무스 보스의 가장 유명한 작품 중 하나로, 현대적인 상상력을 물씬 느낄 수 있는 명작이다. 세 폭으로 만든 재단화이며 펼쳐진 길이가 4미터 정도의 대형 작품이다. 가운데 그림을 중심으로 양쪽 그림은 안으로 접었다 펼칠 수 있

다. 위대한 찬사를 받는 작품으로 스페인의 왕 펠리페 2세가 획득한 작품이다. 제작 시기는 1500년 전후로 추정하며, 아직도 정확한 자료가 없어 논의가 분분하다. 미술사에서 가장 신비하고 매혹적인 작품으로 여겨지며 1939년 프라도 미술관에서 최고의 국립문화유산으로 지정했다.

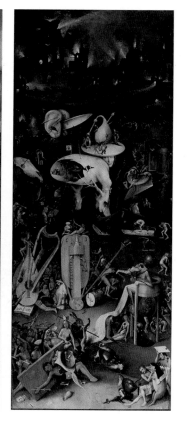

다양한 해석이 따르는 상징적인 내용의 작품이다. 세상의 육체적 방종에 대한 훈계에서 인생의 유혹에 대한 경고, 궁극적인 성적 기쁨 등 해석까지 다양하다. 보스의 삶이나 의도에 대해 알려진 자료는 거의 없다. 현재까지도 그의 독특한 풍경과 상상으로 가득한 이 그림은 해석하기 난해한 명화 중 하나로 손꼽는다. 제단화로 제작된 이 그림은 종교적인 그림으로, 도덕적이고 풍자적인 의도가 담겨 있다는 것은 공통적인 해석이다. 바다, 하늘, 숲, 들판 등 그림에는 많은 장소가 등장하는데, 그 속에 수많은 인물과 동물이 환상의 모습으로 그려져 있다. 조개 껍데기에서 나온 것, 남녀의 배변하는 장면, 여러 가지 행동을 하는 흑인과 백인, 여러 종류의 새, 물고기 등이 자연주의 방식으로 자세하게 그려졌다.

이 그림은 인간의 세속적인 탐욕이 그려진 상상화이다. 세 부분 중 왼

쪽은 천국을 상징하며, 중간은 인간 세계, 오른쪽은 지옥을 상징한다. 천국에는 상상의 동물과 풍경이 있다. 또한 예수처럼 생긴 형상을 중심으로 좌우에 아담과 하와를 그린 것으로 해석한다. 그림의 가운데에는 인간의 육욕, 식욕을 비롯한 다양한 죄악들이 상징적으로 그려져 있다. 하지만 이 가운데 부분의 해석은 명료하지 않다. 인간에 대한 도덕적 경고인지 아니면 잃어버린 낙원의 파노라마를 그린 것인지 모호하다. 오른쪽 지옥 부분에는 죄의 형벌을 받는 인간들과 기괴하고 이상한 형체를 가진 처벌자들이 등장한다. 이 대상들은 이전에는 볼 수 없었던 독창적이고 인공적인 표현으로 이루어져 있다.

겉과 속이 다른 그림으로, 세폭 제단화를 닫으면 보이는 겉면의 그림은 천지창조의 3일째를 암시하는 〈세상의 창조〉가 그려져 있다. 둥근 지구처럼 보이는 이 겉면의 그림은 연약함을 상징하는 투명한 구체 안에 세상이 담겨 있다. 동물이나 사람은 없이 식물과 광물 형태만 있고 흑백과 회색으로 묘사되어 있다. 사람이 창조되기 전인 회색의 세계는 신의 창조물로 가득 채워진 화려한 세계와 극적인 대조를 이룬다. 그림의 윗부분에는 시편 33편에 나오는 문구가 적혀있다. '그가 말했고 모든 것이 완료되었다. 그는 그것을 명령했고 모든 것이 창조되었다.' 혹자는 이 그림이 우주의 대홍수 이후 지구를 표현한다고 설명한다. 보스의 겉과 속이 다른 세폭 제단화는 인간이 생각할 수 있는 양극단의 시각적 즐거움을 선사한다. 오늘도 천국과 지옥, 현재와 미래, 인간과 우주를 아우르는 상상의 날개를 펼치게 한다.

107 베이크 베이 뒤르스테더의 풍차

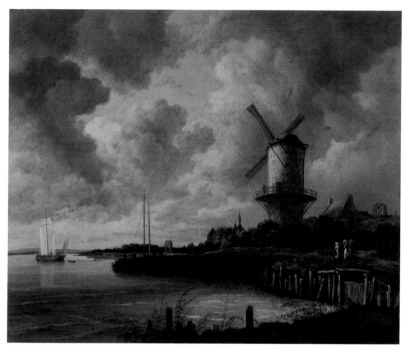

#루이스달 #종교 개혁 #신 #자연 #타워 풍차 #암스테르담 국립미술관

이 풍경화는 네덜란드 황금기의 소산이며, 네덜란드 제일의 풍경화가로 꼽히는 루이스달의 명작이다. 네덜란드의 황금기에는 경제적인 부가 왕이나 귀족뿐만이 아닌 시민 계급으로 환원되었다. 예술에 대한 교회, 궁정, 귀족 계급의 지원이 줄어들고 시민들이 작품의 주요 구매자로 등장한다. 그들은 일상적인 주제들을 선호하고 자신들의 취향을 찾아나갔다. 시민들의 삶과 환경에 대한 사실적인 묘사를 따르던 정물화, 풍속화, 풍경화 등이 인기를 누렸다. 이는 각각 새로운 전문 영역으로 분

화되기도 했다. 풍경화의 경우에는 해양화, 강 풍경, 도시 풍경, 건축화 등으로 세분되었다. 또한 주요 도시마다 지방색을 살린 화풍들이 발전하여 네덜란드의 회화는 어느 나라와도 견줄 수 없는 높은 수준으로 자리 잡았다. 그중에는 루이스달의 풍경화도 있었다.

종교 개혁을 거치면서, 17세기 네덜란드의 사회적 분위기는 자연을 있는 그대로 바라보기 시작했다. 네덜란드 풍경화가들은 중세와 달리 성경의 이야기를 주제로 삼지 않았다. 풍경을 통해 단순히 미적이고 순수한 시각적인 즐거움을 선사하는 화풍을 만든 것이다. 그리고 자연 속에서 신의 섭리와 전지전능함 그리고 은총을 발견했다. 자연은 신의 모든 창조물이며 신의 본성을 가지고 있다고 보았다. 즉, 창조주가 존재하는 것을 보여 주는 거울로 자연을 파악한 것이다. 이로써 자연을 담은 풍경화는 새롭게 독자적인 미술품이 되었다.

네덜란드 자연을 배경으로 그린 이 그림은 어느 강변 마을을 보여 준다. 풍차가 있는 방앗간 주변 낮은 나무가 보이는 곳에 집들이 서 있고, 멀리 교회와 도시가 보인다. 강변에 자리잡은 거대한 원통형 풍차가 화면을 주도한다. 그리고 비바람이라도 몰고 올 것 같은 구름 가득한 하늘은 조화를 이루며 펼쳐진다. 구름 사이에서 비친 빛은 풍차의 명암 대비를 강화하며 풍경의 주제가 무엇인지 알아보기 쉽게 시선을 집중시킨다. 또한 이 그림은 바람과 풍차 그리고 강의 물결 방향이 서로 일치하며 과학적으로 정확한 묘사를 보여 준다.

네덜란드 하면 많은 사람들이 풍차를 떠올린다. 왜일까? 이 풍경화는

더 이상 존재하지 않는 네덜란드의 타워 풍차를 보여 준다. 타워 풍차는 석조나 벽돌로 쌓아 만든 탑으로 이루어진 수직축을 가진 풍차의 한 종류이다. 13세기에서 14세기에는 돌을 쌓아 요새와 성벽처럼 만들기도 했다. 타워 풍차는 유럽인들의 주식인 빵을 만들기 위해 밀을 빻는 제분소 역할을 담당하는 중요한 구조물이었다. 유럽의 식생활을 상징하는 풍차가 담긴 이 그림은 세계에서 가장 널리 알려진 풍경화 중 하나가 되었다.

〈베이크 베이 뒤르스테더의 풍차〉는 컨스터블과 같은 유럽의 풍경화가들에게 깊은 영감을 주었다. 실제로 컨스터블은 이 풍경화를 모사했다. 그 외에도 후대의 많은 화가들이 이 그림의 풍차를 배경으로 하여 유사한 풍경화들을 제작하였다. 풍력 발전기로 변모한 풍차는 전기를 생산하며 현대의 풍경으로 자리하고 있다. 감상자가 풍차가 있는 풍경을 마주한다면, 자신의 머릿속에 어디서 본 듯한 풍차를 떠올릴 수 있다. 그것은 바로 루이스달의 풍경화 속 타워 풍차일 것이다.

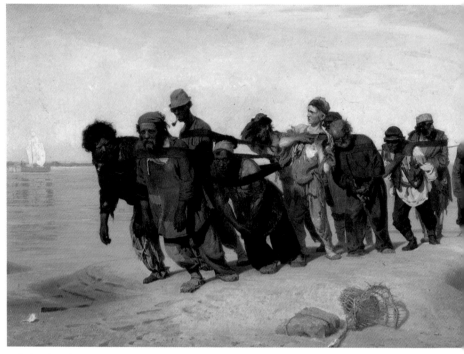

#레핀 #바지선 #삶 #고통 #직시 #국립러시아박물관

온몸으로 부딪쳐야 하는 삶은 고되고 힘들다. 러시아 볼가강을 따라 한 무리의 인부들이 있다. 이미 지쳐버린 인부들은 커다란 바지선을 온몸으로 견인하는 사람들이다. 그들은 육체적인 힘을 사용하는 노동자로, 가죽으로 만든 견고한 띠를 몸에 두르고 바지선을 힘껏 당기고 있다. 레핀은 그림을 그리면서 삶의 고통을 깊이 생각했을 것이다. 이 작품은 인간의 존엄성과 용기에 대한 감동적인 표현이며, 비인간적인 일을 가능하게 한 사람들에 대한 비판적인 시각을 가진다. 그의 데뷔작

〈볼가강에서 배를 끄는 인부들〉은 러시아 사실주의의 아이콘으로 통한다. 이 그림은 레핀에게 유명세를 가져다 주었고, 그의 대표작으로 널리 알려져 있다.

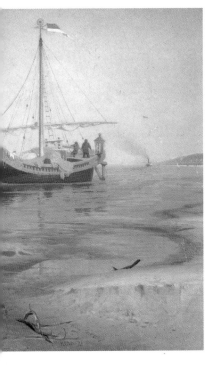

레핀은 러시아를 대표하는 최고의 화가이다. 그는 젊었을 때 이콘 화가로 일했고 왕립아카데미 미술 학교에서 교육을 받았다. 유럽의 미술에도 자연스레 영향을 받은 그는 사실주의 미술 경향을 따랐다. 당시 러시아에서 쿠르베의 역할을 한 화가는 바로 레핀이다. 러시아 사실주의의 핵심 인물이었던 그는 동시대 인물의 초상화를 제작하고 역사와 일상 모습을 담은 풍속의 장면을 주로 다룬 화가였다. 레핀에 대한 러시아 사람들의 존경과 사랑은 남다르다. 러시아 최고 권위를 자랑하는 상트페테르부르크 미술 학교는 레핀의 이름을 따라 '레핀 아카데미'라고 부른다.

볼가 강변의 모래밭 위로 열한 명의 인부가 가죽끈에 몸을 묶어 볼가 강에 떠 있는 배를 끌어당기고 있다. 그림으로만 보아도 삶의 힘겨움이 느껴지는데, 실제로 봤다면 더욱 충격적이었을 것이다. 레핀은 국토 순례를 하던 중 실제로 마주친 인물과 사선에 기초해 이 그림을 그렸다. 1868년 상트페테르부르크 네바 강에서 배를 타던 레핀은 충격적인 장면을 목격했다. 한 무리의 노동자들과 강변에서 산책하는 유한계급의

표정은 무척 대조적이었다. 이 주제에 몰두하게 된 레핀은 배를 끄는 인부들을 쉽게 볼 수 있는 볼가강으로 두 차례 여행을 떠나 수많은 스케치를 하였고, 마침내 이 대작을 완성했다. 사람의 힘으로 배를 끄는 모습을 사실적으로 표현한 레핀의 그림에서는 삶의 고단함이 가득 차 있다. 그들은 인간으로서 받을 존엄은 뒤로하고 소나 말이 해야 할 일을 대신하고 있다. 헐벗고 지친 그들은 체념하는 모습인데, 행렬 가운데 위치한 젊은이만이 다른 분위기를 드러낸다. 밝은 색으로 묘사한 그는 가죽끈을 고쳐 매며 영웅적인 자세를 취하고 있다.

이 작품으로 예술적 성공을 거둔 후 레핀은 이른바 러시아의 '방랑자' 혹은 '순회파'라고 부르는 미술 단체에 가입한다. 이 단체는 아카데미 미술 교육에 반대하며 열네 명의 학생이 결성한 모임이다. 1870년에 결성된 이 단체는 보수적인 교육, 고전주의나 낭만주의적 화풍을 고집하는 아카데미의 규칙이 너무 억압적이라 느꼈다. 또한, 그들은 고급 장르와 저급 장르를 나누는 관습을 거부하고, 비루한 민중 속으로 들어가 자신들의 화폭에 그들의 삶을 담으려 했다. 레핀은 이들의 입장을 따르며 민중의 일상을 관찰하고 삶의 건강함을 찬양하였다. 러시아 민중의 끈질긴 생명력을 그림으로 표현한 것이다. 레핀은 이 그림에서 사람들이 겪는 열악한 노동의 현장을 실감나게 보여 주며, 현실을 직시하는 성찰을 감상자에게 요청하고 있다.

참고 자료

〈금동미륵보살반가사유상〉
출처 : 국립중앙박물관, KOGL Type 1 〈http://www.kogl.or.kr/open/info/license_info/by.do〉, via Wikimedia Commons

〈몽유도원도〉
출처 : 안견, CC BY 4.0 〈https://creativecommons.org/licenses/by/4.0/〉, via Wikimedia Commons

〈씨름도〉
출처 : 김홍도, CC BY 4.0 〈https://creativecommons.org/licenses/by/4.0/〉, via Wikimedia Commons

웹 사이트

- 국립 스코틀랜드 미술관, https://www.nationalgalleries.org/
- 국립 러시아 미술관, http://en.rusmuseum.ru/
- 국립중앙박물관, https://www.museum.go.kr/
- 기메 국립 아시아 미술관, https://www.guimet.fr/
- 뉴욕 구겐하임, https://www.guggenheim.org/
- 뉴욕 현대미술관, https://www.moma.org/
- 랴오닝성 박물관, http://www.lnmuseum.com.cn/
- 런던 내셔널 갤러리, https://www.nationalgallery.org.uk/
- 런던 월리스 컬렉션, https://www.wallacecollection.org/
- 런던 코돌드 갤러리, https://courtauld.ac.uk/
- 로스앤젤레스 해머 미술관, https://hammer.ucla.edu/collections
- 루브르 컬렉션, https://collections.louvre.fr/
- 마드리드 프라도 미술관, https://www.museodelprado.es/en
- 마르모탕 모네 미술관, https://www.marmottan.fr/en/
- 메트로폴리탄 미술관, https://www.metmuseum.org/
- 모스크바 트레티야코프 미술관, https://www.tretyakovgallery.ru/
- 뮌헨 알테 피나코테크, https://www.pinakothek.de/en

- 밀라노 브레라 미술관, https://pinacotecabrera.org/en/
- 바티칸 미술관, https://www.museivaticani.va/
- 반 고흐 미술관, https://www.vangoghmuseum.nl/en/
- 베이징 고궁박물관, https://en.dpm.org.cn/
- 벨베데레 미술관, https://www.belvedere.at/en
- 보스턴 미술관, https://www.mfa.org/
- 보스턴 이사벨라 스튜어트 가드너 박물관, https://www.gardnermuseum.org/
- 시카고 아트 인스티튜트, https://www.artic.edu/
- 암스테르담 국립미술관, https://www.rijksmuseum.nl/en
- 에르미타주 미술관, https://www.hermitagemuseum.org/wps/portal/hermitage/
- 오르세 미술관, https://www.musee-orsay.fr/fr
- 우피치 미술관, https://www.uffizi.it/en
- 워싱턴 국립미술관, https://www.nga.gov/
- 워싱턴 필립스 컬렉션, https://www.phillipscollection.org/
- 조르주 퐁피두 센터, https://www.centrepompidou.fr/en/
- 취리히 쿤스트하우스, https://www.kunsthaus.ch/
- 캐나다 국립미술관, https://www.gallery.ca/
- 파리 프티 팔레 미술관, https://www.petitpalais.paris.fr/en
- 포 미술관, https://www.pau.fr
- 피닉스 미술관, https://phxart.org/
- 피렌체 아카데미 미술관, https://www.galleriaaccademiafirenze.it
- 필라델피아 미술관, https://www.philamuseum.org/
- 함부르크 쿤스트할레, https://hamburger-kunsthalle.de/en
- 헤이그 마우리츠하이스 미술관, https://www.mauritshuis.nl/en/

빅데이터가 뽑은 세계미술 108선

2022년 1월 10일 인쇄
2022년 1월 15일 발행

저 자 : 김대신
펴낸이 : 남상호

펴낸곳 : 도서출판 예신
www.yesin.co.kr

(우)04317 서울시 용산구 효창원로 64길 6
대표전화 : 704-4233, 팩스 : 335-1986
등록번호 : 제3-01365호(2002.4.18)

값 18,000원

ISBN : 978-89-5649-177-6